让生活本身成为
一场精彩的演出，
让电影这面完美的镜子映现
富有诗意的生活，
并最终改变生活；
但生活还是生活。

Art classics
艺术经典

电影是什么？

[法]安德烈·巴赞 / 著
李浚帆 / 译

华中科技大学出版社
http://www.hustp.com
中国·武汉

图书在版编目（CIP）数据

电影是什么？/（法）安德烈·巴赞著；李浚帆译．－－武汉：华中科技大学出版社，2019.7 (2022.1重印)
（艺术经典）
ISBN 978-7-5680-5189-7

Ⅰ．①电… Ⅱ．①安… ②李… Ⅲ．①电影评论—文集 Ⅳ．① J905-53

中国版本图书馆 CIP 数据核字 (2019) 第 083508 号

电影是什么？　　　　　　［法］安德烈·巴赞　著　　李浚帆　译
Dianying Shi Shenme?

策划编辑：刘晚成
责任编辑：孙　念
责任校对：李　琴
责任监印：朱　玢
装帧设计：璞茜设计

出版发行：华中科技大学出版社（中国·武汉）　　电话：（027）81321913
　　　　　武汉市东湖新技术开发区华工科技园　　邮编：430223

印　　刷：武汉精一佳印刷有限公司
开　　本：880mm × 1230mm　1/32
印　　张：12.5
字　　数：338 千字
版　　次：2022 年 1 月第 1 版第 4 次印刷
定　　价：66.00 元

本书若有印装质量问题，请向出版社营销中心调换
全国免费服务热线：400-6679-118 竭诚为您服务
版权所有　侵权必究

目 录

上卷

- 003　摄影影像本体论
- 013　完美电影的神话
- 021　电影语言的进化
- 033　有声电影出现以来剪辑方式的演化
- 045　蒙太奇手法的优势与缺陷
- 059　为不纯粹的电影辩护
- 083　戏剧和电影（一）
- 103　戏剧与电影（二）
- 131　《乡村牧师日记》与罗伯特·布列松的风格
- 151　查理·卓别林
- 163　电影与探险
- 175　绘画与电影

CONTENTS

下卷

- 185　一种关于真实的美学：新现实主义
- 213　《大地在波动》
- 221　《偷自行车的人》
- 237　德·西卡：场面调度者
- 257　《风烛泪》：一部杰作
- 263　《卡比利亚之夜》：新现实主义的尽头
- 275　为罗西里尼辩护
- 287　凡尔杜先生的神话
- 311　《舞台春秋》，或者，莫里哀之死
- 317　《舞台春秋》之伟大
- 333　西部片，或者，典型的美国电影
- 345　西部片的演变
- 359　海报女郎的形态学研究
- 367　《不法之徒》
- 375　为《电影中的情色》一书作注
- 385　让·迦本的宿命

What is Cinema?

上卷

电影是生活的渐近线

摄影影像
本体论

如果按照心理学的精神分析法对造型艺术追根溯源，可能会发现制作木乃伊是促使造型艺术产生的基本原因。这一分析过程也许将揭示绘画与雕塑发端于木乃伊情结。古埃及人相信不朽的肉身可以对抗死亡，获得永生。让肉身抵御时间的流逝就能够满足人类的基本心理需求，因为死亡其实就是时间的胜利。人为地保持尸身外形不腐，便可以免于时间的摧残，巧妙地留住生命。于是，古埃及人自然而然地想到了对尸体的肌肉和骨骼进行防腐处理，以保存死者的真实样貌。由此，一具用钠处理过的棕褐色的僵硬木乃伊，便成了古埃及的第一尊雕塑。但是，金字塔和迷宫般的墓道最终也没能防住盗墓贼。

所以，需要其他形式的保全措施。因此，古埃及人在石棺旁边撒上了供死者食用的谷粒，同时还摆上了死者的硬陶土雕像，万一木乃伊被毁坏，这些雕像便可以替代死者。这一做法也说明了雕塑艺术的原始功能就是：替代人体，留住生命。另一种类似的表现形式是在史前洞穴里发现的被箭刺穿的熊形黏土雕塑，在巫术中用来替代真实的动物，以祈求狩猎成功。艺术随着文明的发展而进步，使得造型艺术不再局限于巫术。路易十四没有让后人将

自己的肉身制成木乃伊,他为自己通过勒·布朗(Le Brun)[①]的画作得到永生而深感满意。

然而,文明的进步并不能完全消除人类对时间的恐惧,只是将其上升到了理性思考的层面。再没有人相信模型或肖像能够替代本人,但所有人都知道肖像能够帮助我们记住那个人,从而使其永垂不朽。如今,雕像或画像已不再与人类中心说的实用主义相关,也不再涉及死后获得永生的问题,而是形成了更为宏大的概念:创造一个看起来与现实世界相像,但具有它自己的时空界限的理想世界。倘若我们只是出于表面的喜爱去欣赏绘画,就无法察觉到人类通过外形永存来对抗死亡的原始心理需求,就会觉得"绘画多么徒劳无益啊"[②]。如果说造型艺术发展史的心理学意义重于美学意义,那么追求相像就是其主要内容,也可以称之为现实主义艺术发展史。

从这一社会学的视角看待摄影和电影,就可以顺理成章地解释为什么现代绘画艺术在 19 世纪中叶出现了精神与技术危机。安德烈·马尔罗(Andre Malraux)[③]认为电影是迄今为止现实主义造型艺术上最具革命性的突破;现实主义造型艺术在文艺复兴时期就初露端倪,在巴洛克风格的绘画中得到了淋漓尽致的体现。

在世界范围内,绘画在象征主义和现实主义之间维持了一种动态平衡。但到了 15 世纪,西方绘画"借助合适的形式表现真实的精神"这一古老传统发生了转变,开始将精神的表达完全寄托于尽可能逼真地还原现实世界。

透视画法的发明无疑是决定性的时刻,这是复制现实世界的第一种科学

① 勒·布朗(1619-1690),法国画家、艺术理论家,是路易十四的御用画家。——译注
② 这里引用了帕斯卡(1623-1662,法国数学家、物理学家、哲学家、散文家)的名著《思想录》中的句子:"绘画多么徒劳无益啊!它由于与事物相像而引人赞赏,但原本的事物人们却毫不赞赏。"——译注
③ 安德烈·马尔罗(1901-1976),法国小说家、艺术理论家、电影导演,曾任戴高乐时期的文化部部长。——译注

方法，从某种程度上说甚至已经是一种机械装置：先有达·芬奇（Da Vinci）的暗匣，而后才有尼埃普斯（Niepce）①的照相机。这位伟大的画家创造了视觉上的三维幻象，使画中的景物与我们眼中看到的一样。

由此，绘画分裂出了两种不同的目标：一种是主要满足审美追求，通过象征手法超越所描绘的事物本身，以表现内在的精神；另一种则是纯粹满足心理需求，复制外部现实世界。心理上获得的满足感又进一步推动了后一种追求，逐渐使造型艺术偏重于此。然而，透视画法只能表现外形，却无法展示动态，因此现实主义不得不继续寻求某种方法，以戏剧性地体现运动中的某个瞬间：巴洛克风格绘画中超自然的四维幻象暗示了困于静态之中的生命在苦苦挣扎。②

当然，伟大的艺术家能够很好地结合这两种追求。他们恰如其分地平衡两者，得心应手地把握现实世界，根据自己的意愿通过艺术形式反映现实。不过我们面对的依然是本质上南辕北辙的两种现象，因此，评论家想要理解绘画艺术的发展演变并进行客观的评论，就需要将两者区别对待。16世纪以来，人们期待绘画以假乱真的需求一直在干扰绘画的实质。这纯粹是一种心理需求，源于人类对巫术的原始崇拜，与审美无关。但这种需求的力量相当强大，已经使造型艺术严重失衡。

关于现实主义的争论，源于对美学范畴和心理学范畴的混淆，未能区分真正的现实主义和伪现实主义；真正的现实主义需要在形式和实质上都深刻地反

① 尼埃普斯（1765-1833），法国发明家，发明了感光材料，于1824年（又说1826年）拍摄了历史上第一张照片。1829年与路易·达盖尔达成伙伴关系，共同研究摄影术。1833年7月5日，尼埃普斯意外死亡。 1839年法国科学与艺术学院宣布路易·达盖尔获得摄影术专利。——译注
② 从这个角度研究1890-1910年间的图片杂志，会发现照片和绘画之间的有趣竞争。这期间的绘画尤其符合巴洛克艺术风格对戏剧性的要求。通过照片记录现实却是后来才逐步发展起来的。

映现实世界，而伪现实主义则致力于制造以假乱真的视觉幻象（也就是满足人的心理需求）。换言之，伪现实主义作品止步于虚幻的表象。①中世纪艺术从未经历过这种危机，中世纪艺术作品既生动逼真，又饱含精神内涵，也没有像现代艺术那样受到新技术的影响。由此可以说，作为一种新技术的透视画法，成了西方绘画的原罪。

救赎者是尼埃普斯和卢米埃尔（Lumiere）②。摄影实现了巴洛克艺术所要求的逼真效果，使得造型艺术无须再沉溺于此。事实证明，绘画曾经不得不为我们提供足以乱真的幻象，而这种幻象被认为就是艺术的全部。另一方面，摄影和电影的出现，从本质上一劳永逸地满足了我们对真实性的狂热追求。

无论画家的技艺多么精湛，也无可避免地会带有主观性。手工画出来的作品，难免让人怀疑是否与真实事物一模一样。这再次说明，摄影取代巴洛克艺术的地位，主要原因并不是物理过程完美无缺（与绘画相比，摄影在色彩还原方面的劣势将长期存在），而是由于更好地满足了心理需求：摄影通过机械装置百分之百地复制了摄影对象，完全不需要手工介入。问题的解决不在于解决之后的效果，而在于如何去解决。③

因此，风格与逼真之间的冲突是现代才有的现象，在感光材料发明之前

① 如果不想过度突出具有表现主义特征的现实主义，共产主义评论家或许就不应该继续按照18世纪的老调谈论现实主义，因为那时摄影和电影还没有出现。不过这可能无关紧要，苏联人为我们提供了一流的电影，相比之下他们的绘画则是二流的。苏联导演爱森斯坦（1898-1948，苏联电影导演、电影艺术理论家、教育家——译注）对于电影的贡献，足以比肩意大利画家丁托列托（1518-1594，意大利威尼斯画派著名画家——译注）对于绘画的贡献。
② 卢米埃尔兄弟，法国人，发明了电影放映机，被合称为"电影之父"。——译注
③ 当然，其他非主流的造型艺术也有研究的空间，比如为死者铸造面容模型，这也类似于某种自动化操作。从这个角度来说，摄影也可以看作是一种铸造，利用光学反应留下人像造型。

还无迹可寻。显然，夏尔丹（Chardin）[1]的静物画所表现出的那种令人着迷的真实度，与摄影师拍摄的相片绝对不可同日而语。19世纪见证了现实主义危机的开端，如今毕加索已经成为传奇的艺术领军人物。与此同时，时代特征也决定了造型艺术的存在形式及其社会根源。摆脱了"相像情结"之后，现代画家们将相像的问题留给了大众自己，从此以后，大众可以通过摄影以及与摄影相关的绘画来满足这一需求。

摄影与绘画在创造性方面的区别在于，摄影的对象是客观存在的。有史以来第一次，由原物体生成复制品，只需要没有生命力的工具介入就可以了；有史以来第一次，外部世界的影像可以自动生成，而不再需要借助于人类的创造力。在这个过程中，摄影师的个性特点仅仅在选择摄影对象和决定摄影目的上发挥作用。尽管最终的照片多少也能够反映一些摄影师的个性特点，但这可无法与画家通过画作表现自我相提并论。所有的艺术都是以艺术家付出努力为前提的，唯独摄影排除了人力的介入，而这也恰恰是它的优势所在。在我们的心目当中，摄影类似于自然现象，比如，鲜花和雪花之美，离不开赋予它们生命的植株和天空。

这种自动生成影像的方式彻底改变了影像心理学。摄影的客观性使照片具有完美的可信度，而这是所有绘画作品都无法达到的。也许在批判精神的驱使之下我们会对此表示异议，但是我们不得不承认，照片呈现出来的事物在时空里是真实存在的，也就是说，它确实是被复制了。摄影具有独特的优势，得以将客观事物的真实性转移到复制品上。[2]

[1] 夏尔丹（1699-1779），法国画家，静物画大师。——译注
[2] 关于这个问题，可以深入地研究一下基督圣物和遗迹背后的心理学，这些遗物同样也具有独特的优势，由于"木乃伊情结"，这些遗物本身也具有了真实性。这里我们只是顺便提一下，圣都灵裹尸布结合了遗迹和照片的特点。

极其逼真的画作能让我们更多地了解所描摹的物体。但是画作永远不可能像照片那样拥有超越理性的力量，能够战胜我们的批判精神，令我们深信不疑。

除此之外，绘画毕竟在"相像"方面逊于摄影，只是一种人为复制。唯有摄影机镜头能够为我们提供满足深层次心理需求的影像，替代那种转印而来的"近似"的形象。摄影生成的影像就是拍摄对象本身，并使其得以摆脱时空的限制。无论照片中的影像多么模糊不清、变形失真、黯淡褪色，甚至失去了纪录价值，影像的生成过程都决定了它与拍摄对象具有相同的特征；可以说，影像就是拍摄对象本体。

这就是家庭相册的魅力所在。那些灰褐色的影子，如同幽灵一般，甚至已经无法辨认，早已不再是家庭成员的影像，而是他们生命中的某个时刻，不管他们是否还健在，都令人心潮起伏。这一切不再是由高雅的艺术创造的，而是来自于冰冷的机械装置；摄影并不像艺术那样能够创造永恒，而只是定格某一个瞬间，不让它随岁月流走。

根据这种观点，电影反映了时间的客观规律。电影胶片保存的不再是人或物的某个瞬间，比如远古时代形成的琥珀里保存完好的昆虫。电影使巴洛克艺术摆脱了静止不动的困境。有史以来第一次，影像能够表现连续的、动态的本体，而不再像以前那样如同一具僵硬的木乃伊。"相像"的范畴决定了"摄影影像"的范畴，同样也决定了摄影的美学标准不同于绘画。①

摄影作品的美感基于它能够揭示现实。用不着我来说，人们都能在复杂的背景中区分出哪个是积水路面上的倒影，哪个是真正的孩子。唯有冷静的

① 这里我使用"范畴"这个词，是因为亨利·古耶先生（Henri Gouhier，1898-1994，法国哲学家、评论家——译注）在他关于戏剧的著作中区分了戏剧范畴和美学范畴。正如戏剧魅力不具有艺术价值，复制品完美的相像度也不应该被视为美。也就是说，它只是记录了艺术的基本事实。

摄影机镜头才能清除蒙蔽我们双眼的种种偏见和精神垃圾，才能呈现本真的客观世界，并由此引起我们的关注和喜爱。凭借摄影的力量创造出我们不曾了解或看到的真实影像，大自然终于不再只是宛如艺术品：它宛如艺术家。

摄影在创造力方面甚至可以超越艺术。画家所创造的美好世界与他所处的世界是不一样的，是一个本质上与真实世界截然不同的缩影。相片与拍摄对象具有共同的特点，可以证明本体的存在，如同指纹可以证明人的身份。摄影在实质性创造方面起到了一定的作用，而不是仅仅提供一个替代品。正是因为隐约地意识到了这一点，超现实主义艺术家开始利用感光胶片呈现他们的奇异世界；他们并不认为相片的美学意义与对人们的想象力所产生的影响是割裂的。在他们看来，想象与真实之间的逻辑区别趋于消失。对于人们的视觉感知而言，每一个影像都是一个客体，每一个客体也都是一个影像。因此，摄影在超现实主义创作中具有极其重要的地位，所创造的影像也是真实存在的，也就是说，确实存在于人们的头脑之中。同理，超现实主义绘画通过各种技巧和一丝不苟的细节处理，也创造了足以乱真的视觉幻象。

因此，摄影的发明无疑是造型艺术史上最重要的事件。摄影是解放者和救赎者，它使西方绘画摆脱了对真实性的沉迷，从而可以回归自己的美学范畴。印象派画作以科学之名所呈现出的视觉效果，与"以假乱真"截然相反；只有当描摹外形的轮廓线不再清晰，画作才能融于色彩之中。而在塞尚的引领之下，轮廓线重新在画布上占据主导之后，也不再是几何透视画法了。摄影已经超越了巴洛克艺术的相像性，使影像具有了本体的特征。因为无法与摄影进行竞争，绘画不得不转而成为摄影的对象。由此，帕斯卡对绘画的指责已经失去意义。一方面，摄影使我们得以欣赏那些仅凭肉眼无法感知其美好的事物；另一方面，画中景物是否真实存在不再关乎画作的存在价值，我们欣赏的是画作本身。

此外，电影还是一种语言。

完美电影的
神话

令人疑惑的是,尽管乔治·萨杜尔(Georges Sadoul)[1]持有马克思主义观点,但他关于电影起源的那本杰出论著似乎让读者觉得:他将经济技术进步与电影研究者的想象力之间的关系颠倒了。但已经发生的事情确实让我们意识到需要将"经济和物质基础决定意识形态上层建筑"这个传统的因果关系颠倒过来,把基础的技术发明作为偶然事件,其重要性次于发明者的预先设想。电影是理想主义的表现。在发明者们柏拉图式的想象中,电影的完整概念早已存在。然而,令我们印象深刻的并不是技术发明有助于实现发明者的梦想,而是物质条件对梦想设置的重重障碍。

况且,电影的发明实际上也不能归功于科学精神。电影的发明者之中,没有一位是科学家,除了马黑(E.J. Marey)[2]。而耐人寻味的是,他感兴趣的却是分解运动过程而非将其再现。就连爱迪生(Edison)也只能算是一位喜欢自己动手的天才,他是法国巴黎国际发明展上鼎鼎大名的人物。尼埃普斯、迈

[1] 乔治·萨杜尔(1904-1967),法国记者、电影剧本作家、马克思主义者。——译注
[2] 马黑(1830-1904),法国科学家、生理学家、连续摄影家,被公认是照相术和电影术的先驱。——译注

布里奇（Muybridge）①、勒罗伊（Jean Aimé LeRoy）②、约利（Henri Joly）③、德米尼（Georges Demeny）④，甚至路易·卢米埃尔⑤本人，都是由某种动机驱动的狂热分子、行动派，或者至多是天才企业家。即便是伟大、杰出的艾米尔·雷诺（E. Reynaud）⑥，谁又能否认他那些会动的图像是他坚持不懈地追求执念的成果呢？任何声称技术发明造就了电影的说法，事实上都是站不住脚的。恰恰相反，人们致力于呈现近似的、细致的视觉效果的执念一直先于工业发明，而工业发明又能够推动相应的实践发展。我们现代人的常识是：最早期的电影在物质方面只需要一种透明的、有弹性且耐腐蚀的底板和能够瞬间定型影像的干性感光剂，以及比 18 世纪的钟表要简单得多的机械装置。显而易见的是，电影发展史上的决定性阶段都是在上述物质条件成熟之前就出现了。1877—1880 年间，迈布里奇这位想象力丰富的爱马者制造了一台大型的复杂设备，成功地拍摄了一匹马跳跃的影像，这也是历史上的第一部电影。然而，他所使用的方法是在玻璃板上覆盖一层湿润的胶棉；也就是说，只符合我们所知的电影三大基本条件（即时性、干燥的感光剂、有弹性的底板）中的一个。在溴化银明胶发明之后，市场上还没有赛璐珞胶片之前，马黑制造了一台使用感光玻璃板的真正意义上的摄影机；甚至在赛璐珞胶片出现之后，卢米埃尔还尝试过使用纸质胶片。

我们还是只考虑如今具有完备形式的电影。无须倚仗 19 世纪后期的工

① 迈布里奇（1830-1904），在英国出生的美国摄影家、发明家。他于 1878 年拍下了人类史上第一部电影（《骑手和奔跑的马》）。——译注
② 勒罗伊（1854-1932），美国摄影师。有说法称他最早放映了动态影像。——译注
③ 约利（1866-1945），法国发明家、商人。他发明了早期的动画电影、照相机及投影仪。——译注
④ 德米尼（1850-1917），法国发明家、连续摄影师、体操运动员。——译注
⑤ 路易·卢米埃尔（1864-1948），"电影之父"卢米埃尔兄弟中的弟弟。——译注
⑥ 艾米尔·雷诺（1844-1918），法国发明家，放映了第一部动画电影。——译注

业和科技发展，柏拉图（Plateau）①早已对基本运动视觉成像原理进行了科学研究。正如萨杜尔所指出的那样，从古至今，就没有什么东西阻碍费纳奇镜或西洋镜的发明。真正的科学家柏拉图所付出的努力确实可以算是许多后世发明的源头，而这些后世的发明又使得他的科学发现得以广泛应用。但是，一方面，我们有理由为早期电影的出现先于那些必要的技术发明而感到惊奇；另一方面，我们又必须解释，既然所有的物质条件都已经具备，而且影像在视网膜上的滞留早已为人所知，那么为什么电影在那么久之后才出现？或许有必要指出，柏拉图的研究与尼埃普斯的发明之间并无科学上的必然联系，但两人的相关工作确实是在同一时期进行的。似乎是等到化学制剂能够完全独立地创造出视觉影像之后，研究者们才开始有意识地尝试通过自动方式合成动态影像。②

我想强调的是，这一历史巧合显然无法从科学、经济或工业进步的角度解释。早期的电影与费纳奇镜原理类似；后者的设想早在16世纪就已经提出了，而它直到数百年之后才真正被发明出来。这一点，与电影先驱者们的情况一样，都令人困惑。

如果我们仔细审视先驱们的工作，他们的研究方向可以通过他们所使用

① 柏拉图（1801-1883），比利时物理学家，致力于研究视觉暂留理论。他于1832年发明了费纳奇镜，又译"诡盘"，是早期动画电影的雏形。——译注
② 古埃及的壁画和浮雕说明古埃及人渴望的是对运动的分解而非合成。至于18世纪的那些自动装置，它们与电影之间的关系如同绘画与摄影的关系。无论事实如何，笛卡尔和帕斯卡时代的自动装置可能预示了19世纪机械装置的发明，它们与视觉陷阱绘画一样，证明了人们自古以来对相像的偏好。但是视觉陷阱绘画技法并没有推动摄影光学和化学的发展，反而因为预示了未来而限制了自身的发展，沦为"猴子学样"（如果我可以使用这个词的话）。另外，正如其名称所示，18世纪视觉陷阱绘画的美学意义更多在于幻象而非现实，也就是说，是假象而非真相。画在墙上的雕像看上去要跟站立在墙边的真实雕塑一样。从某种程度上说，这正是早期电影所追求的目标。但是这种骗术很快就让位于本体现实主义。

的工具得到清楚的证明。更加不容否认的是，根据他们自己的著作以及相关报道，他们显然更像预言家。实事求是地说，最初起步之时他们或许曾经徘徊不前，但后来他们中的大多数人匆匆略过一个又一个中间阶段，径直奔向最高的顶峰。在他们的想象中，电影应该完美地复制现实；他们希望一蹴而就地展现有声有色且立体的外部世界影像。

关于立体影像，电影史学家波托尼耶（P. Potoniee）甚至认为，启发了电影发明者们的并不是摄影术的发明，而是比 1851 年的首次动态摄影稍早出现的立体视效技术。看到静止的立体人像，摄影师们意识到，如果想要赋予照片生命力，真实地再现外部世界，他们需要让影像动起来。总之，没有一位发明者没有尝试过将声音、立体效果和动态影像结合起来。比如爱迪生把他的电影视镜和留声机连接起来，德米尼制作了会发声的肖像，还有纳达尔（Nadar）[①]，他在 1887 年 2 月对谢夫勒尔（Chevreul）[②]进行历史上第一次图片采访前夕，写下了这样的文字："我的梦想是看到那一天，用照片记录演讲者的身体动作和面部表情的同时，用留声机录下他的声音。"他并没有提到色彩，是因为当时关于三原色的第一次试验还没有进行。但在此前，雷诺早已开始给他的小人像涂上颜料了，梅里爱（Méliès）[③]早期的电影也用模版上了色。在不计其数的资料里，电影的先驱者们或多或少地用狂热的文字表达了对完美电影的追求，期待创造出与真实生活完全一致的影像；而我们至今也还远未达到这一目标。很多人都读过维里耶（Villiers）[④]在《未

[①] 纳达尔（1820-1910），法国摄影家、漫画家、记者、小说家、热气球飞行家。——译注
[②] 谢夫勒尔（1786-1889），法国化学家，利用动物油脂制作了早期的肥皂。他活了 102 岁，是老年医学的开拓者。他是名字被铭刻在埃菲尔铁塔上的法国著名科学家之一。——译注
[③] 乔治·梅里爱（1861-1938），法国魔术师、电影导演。——译注
[④] 维里耶（1838-1889），法国作家。——译注

来的夏娃》中的那段话:"……这个影像,身体透明、奇幻绚丽,身穿缀满闪光亮片的服装,跳着一种流行的墨西哥舞蹈。她的动作就如真人一般流畅,这要归功于连续摄影术。在微缩玻璃板上留下六分钟的动作影像,然后通过强光映照出来。突然传来低沉且反常的声音,听起来生硬、刺耳。这位舞者又跳起了西班牙舞,还一边哼着曲子。"这段话写于爱迪生开始钻研动态摄影之前两年,借发明者之口描述了这项奇妙的发明。

指引方向的神话催生了电影的发明,以不太明显的方式主导了19世纪从摄影术到留声机这一系列通过机械装置再现现实的技术,也就是完美的现实主义:以真实世界的影像再造一个世界。这些影像不会任由艺术家恣意演绎,也不会随着时间的流逝一去不复返。如果说处于摇篮时期的早期电影并不具备现代电影的任何属性,那也是出于无奈,因为它们的守护天使心有余而力不足。

如果说一种艺术的起源在某种程度上揭示了它的本质,那么我们就可以合理地将黑白默片和有声电影看作是从起初的"神话"一点一点地趋近于现实的技术发展阶段。根据这种观点,也可以说,把黑白默片视为电影原始的本真是荒谬的,因为它最终被现实主义的有声彩色电影取而代之。只有影像的黑白默片既是历史上的偶然,也是技术上的巧合。某些人对默片的怀旧情绪还没有浓烈到愿意重回第七种艺术[①]的原始阶段。电影真正的原始本真只存在于19世纪那几位先驱者的头脑之中:完美地复制外部世界。因此,电影技术的每一次进步都应当使其越来越接近本源;然而,这样一来悖论就出现了:简而言之,真正的电影还没有被发明出来呢!

① 第七种艺术即电影。意大利诗人和电影理论家乔托·卡努杜(Ricciotto Canudo,1877-1923)将电影视为第七种艺术,其他六种艺术为:建筑、音乐、绘画、雕刻、诗歌、舞蹈。——译注

因此，尽管科学发现和技术进步在电影发展史上占据非常重要的地位，但是如果将它们视为发明电影的原动力，就是把具体的因果关系颠倒了。对未来的电影最没有雄心的正是两位企业家：爱迪生和卢米埃尔。爱迪生对他的电影视镜已经非常满意了。而卢米埃尔拒绝将电影放映机的专利卖给梅里爱，无疑是因为他想自己靠它赚大钱，但这台机器不过是一个会令人很快厌倦的玩具而已。至于诸如马黑这样的真正的科学家，对电影的发明只是起到了间接的作用。他们的科学研究有既定的目标，一旦目标达成便不再继续下去了。

真正极端疯狂、孤注一掷的先驱，比如伯纳特·贝利希（Bernard Palissy）①，会为了获得几秒钟晃动的影像而烧掉自己的家具。他们既不是企业家，也不是科学家，而是沉迷于自己的想象中无法自拔的人。这些人的想象相互碰撞交融之后，电影便诞生了，也可以说是脱胎于神话——完美电影的神话。这同样也可以解释柏拉图的视觉暂留理论为何迟迟没有得到应用，以及动态影像合成技术的发展滞后于摄影技术的原因。事实就是，它们都是由那个时代的想象力所主导的。

毋庸置疑，历史上还有其他研究工作相互交融催生出新技术和新发明的例子，但我们必须区分哪些明显是由科技发展的需要或工业、军事需求而导致的结果。因此，如同古希腊神话中的蜡翼人那样飞行的想象，只有在内燃机发明之后才能变为现实。在人们起初只能联想到鸟儿的时代，飞行的梦想一定萦绕在每个人的心中。从某种程度上说，电影的神话也是一样。但是，19世纪以前的原始电影神话与我们现代人心目中的电影神话之间的联系已经相当微弱；现代的电影神话催生了当今世界特有的这种机械艺术。

① 伯纳特·贝利希（1510-1589），法国陶瓷艺术家、水利工程师。——译注

电影语言的
进化

1928年,默片已经达到其艺术巅峰。

之后,默片时代的电影精英们目睹了他们心中的乌托邦顷刻崩塌,他们的绝望之情虽然并不合理,但也无可厚非。他们仍然坚持原先的美学方向,认为默片所体现的"此处无声胜有声"是电影艺术最完美的境界,而有声电影所带来的真实感只会让影片趋于混乱。

事实上,如今的有声电影已然证明了自己不但没有破坏反而实现了电影艺术的原始梦想。我们可以探讨一下,音轨的发明所带来的技术革命是否也是一场美学革命?换言之,1928年到1930年间诞生了一种新型的电影吗?

其实,在剪辑方面,有声电影并没有如预想的那样颠覆默片时代的基本规则;相反,1940年到1950年间的某些有声片导演,明显继承了1925年到1935年间默片导演的剪辑风格,比如,埃里克·冯·施特罗海姆(Erich von Stroheim)[①]和让·雷诺阿(Jean Renoir)[②],奥逊·威尔斯(Orson

[①] 埃里克·冯·施特罗海姆(1885-1957),出生于奥地利的美国人,默片时代的著名导演、演员及制片人。——译注
[②] 让·雷诺阿(1894-1979),法国电影导演、编剧、演员及作家。——译注

Welles）[①]、卡尔·西奥多·德莱叶（Carl Theodor Dreyer）[②]和罗伯特·布列松（Robert Bresson）[③]。这些不同程度的"明显继承"说明了两点：第一，20世纪20年代无声电影与20世纪30年代有声电影之间的鸿沟是可以弥合的；第二，默片时代某些电影的艺术特质实际上已经延续到了有声电影时代。最重要的是，无声电影与有声电影只是不同风格的电影，是电影表达手法上的不同概念，而非"无声"与"有声"的对立。

我很清楚自己的研究具有局限性，我不得不进行一些简化，根据导演的风格将1920年到1940年间的电影宽泛地划分为相对应的两大类型：忠实于影像的与忠实于现实的；这样的区分并非基于客观事实，而是为了方便研究所做的假设，这一假设也将在一定程度上弱化我的结论。我这里所说的"影像"包含非常广泛的意思，是指为了表现被拍摄对象而在电影银幕上所呈现的一切。这种呈现相当复杂，但可以大致归纳为两种：一种与影像造型艺术相关，另一种与蒙太奇手法相关（其实也就是按照一定的时空顺序组合影像）。

所谓"造型"，则涵盖布景及化妆的风格，甚至包括表演风格，还有灯光效果、镜头构图也理应包括在内。至于蒙太奇，众所周知，是源自格里菲斯（Griffith）[④]的那几部杰作。马尔罗在他的《电影心理学》中指出，蒙太奇手法使得电影从此有别于简单的动态影像，真正成为一门艺术；简而言之，就是开创了电影语言。

蒙太奇手法的运用可以是不露痕迹的，二战前的美国经典影片大多如此。剪辑的目的只有一个——按照情节逻辑或戏剧逻辑来分析某个事件，这种逻

[①] 奥逊·威尔斯（1915-1985），美国演员、导演、作家、制片人。——译注
[②] 卡尔·西奥多·德莱叶（1889-1968），丹麦电影导演。——译注
[③] 罗伯特·布列松（1901-1999），法国电影导演。——译注
[④] D. W. 格里菲斯（1875-1948），美国导演、制片人，现代电影制作技巧的开拓者。——译注

辑掩盖了分析过程。通过场景的设置和戏剧性的情节转换，使观众潜移默化、自然而然地从思想上接受导演的观点。

然而，这种"不露痕迹"的剪辑也是不温不火的，没能把蒙太奇手法的潜力完全发掘出来。另一方面，后来出现的平行蒙太奇、加速蒙太奇、杂耍式蒙太奇，则更加充分地体现了蒙太奇的潜力。格里菲斯通过镜头切换，表现了在相距遥远的不同空间里同时发生的两件事情。在阿贝尔·冈斯（Abel Gance）[1]执导的电影《车轮》（*La Roue*）中，并没有哪个镜头直接反映速度（比如在某个镜头中出现转动的车轮），而仅仅通过不断拉近的一组镜头就创造了火车不断加速的视觉效果。

最后来谈谈爱森斯坦创造的"杂耍式蒙太奇"，它不像其他类型那样容易描述，只能大致定义为：将某个影像与另一个在同一事件中并无必然联系的影像结合起来，从而加强该影像的含义；比如，在电影《界线》（*The General Line*）中，公牛的镜头之后出现了烟花表演。这是一种极端的蒙太奇手法，即便是其创造者也很少采用。而与其性质非常接近的省略式蒙太奇、对比式蒙太奇、隐喻式蒙太奇则用得比较多；比如，H.G.克鲁佐（H. G. Clouzot）[2]执导的《犯罪河岸》（*Quai des orfèvres*）中，扔在床脚椅子上的长筒女袜和溢出来的牛奶。当然，这三种蒙太奇手法可以有多种不同的组合方式。

无论具体方式如何，这些手法都具有蒙太奇的典型特征，即通过影像的组合创造出了一种影像本身并不包含的特殊意象或含义。著名的库里肖夫（Kuleshov）[3]效应实验揭示了：同一个莫兹尤辛（Mozzhukhin）[4]微笑的镜头，

[1] 阿贝尔·冈斯（1889-1981），法国电影导演、制片人、剧作家及演员，蒙太奇理论与实践的先驱者之一。——译注
[2] H.G.克鲁佐（1907-1977），法国电影导演、编剧、制片人。——译注
[3] 库里肖夫（1899-1970），苏联电影导演及制片人。——译注
[4] 莫兹尤辛（1889-1939），苏联著名电影演员。——译注

其所代表的含义会随着上一个镜头的变化而变化。这完美地诠释了蒙太奇手法的特性。

库里肖夫、爱森斯坦和冈斯所运用的蒙太奇手法都不是直接告诉观众发生了什么,而是间接暗示。毋庸置疑,他们的电影中大部分的构成要素都源自他们所要描述的现实事件,但最终影片的深刻内涵却蕴含于这些要素的排列组合之中,而非它们的客观内容之中。无论单个镜头的真实状态如何,它在电影叙事中的含义与组合镜头密切相关,比如,莫兹尤辛与死去的孩子这样的组合镜头意味着同情,少女与繁花盛开的苹果树象征着希望;这只是抽象的效果,而非预先就存在的固有含义。镜头的组合是千变万化的,它们之间唯一的共同点就是:通过隐喻或概念上的关联来暗示某种含义。因此,真正意义上的电影剧本(即电影叙事的最终目的)与单纯而独立的镜头之间,存在着一台中继设备,或者说是审美"转换器"。电影所要传达的含义并不存在于影像当中,而是存在于借助蒙太奇手法将影像投射到观众内心的投影里。

现在我们来归纳一下。凭借镜头内容和蒙太奇手法,电影可以任意调动所有手段,从而将其对某一事件的解释强加给观众。可以说,在默片时代末期,这类手段已经发挥到了极致。一方面,苏联电影令蒙太奇理论与实践登峰造极;另一方面,德国电影人通过布景和灯光尽可能强化影像造型的视觉冲击力。除了苏联和德国电影,还有其他国家的电影也值得一提。不过,无论是在法国、瑞典,还是美国,在表达想要表达的含义方面,此时的电影语言并未显得捉襟见肘。

如果说造型和蒙太奇为特定事实所增添的效果就意味着电影的艺术性,那么,无声电影就堪称一门独立的艺术;声音可以只作为次要的补充:为影像配音。然而,与声音所增添的真实性相比,这种可能的(至多也就是辅助性的)补充作用并没有什么意义。

对于"蒙太奇和影像的表现主义构成了电影的实质"这样一个曾经得

到公认的观点,自默片时代起,就有一些导演隐晦地表示了质疑。比如,埃里克·冯·施特罗海姆、F.W. 茂瑙(F.W. Murnau)[1]、罗伯特·弗拉哈迪(Robert Flaherty)[2],他们的电影里基本不使用蒙太奇手法,除非拍摄的素材实在太多,不得不剪切掉一些多余的镜头,从而被动地呈现出一种蒙太奇效果。摄影机不可能在同一时间拍下一切,但只要选定了拍摄对象,它便能毫无遗漏。在拍摄《北方的纳努克》(Nanook of the North)中纳努克捕猎海豹的片段时,弗拉哈迪关注的是纳努克与动物之间的关系,以及等待的时间。蒙太奇手法能够暗示时间长短。但弗拉哈迪选择了表现实际的时间长度,整个狩猎过程成为影像的主要内容、真正的拍摄对象。因此这是一个单一的长镜头。谁能否认这其实比杂耍式蒙太奇更加引人入胜呢?

茂瑙对时间不那么感兴趣,他更在意的是戏剧空间的真实性。在他的《诺斯费拉图》(Nosferatu)和《日出》(Sunrise)两部影片中,蒙太奇几乎都没有起到什么实际作用。有人可能会认为他的电影影像造型是表现主义的,但这种看法流于表面。他的电影影像构成绝非图片化的。他的电影没有对现实进行任何增添或删改,而是深度挖掘现实、揭示内在结构,让业已存在的关系成为推动剧情发展的主线。比如,在他的影片《禁忌》(Tabu)中,从银幕左方徐徐驶来的轮船,会让观众马上联想到终点或命运。因此,在这样一部完全实景拍摄的严格意义上的现实主义电影中,就无须借助刻意取巧的剪辑手法来诱导观众了。

最排斥照片化表现主义和蒙太奇取巧手段的,当属施特罗海姆。他的影片所呈现的是褪去衣装之后毫无掩饰的现实,就好像在警察长时间的持续审讯之下,嫌疑人终于交代罪行一样。他奉行简单的导演原则:近距离地审视

[1] F.W. 茂瑙(1888-1931),德国电影导演。——译注
[2] 罗伯特·弗拉哈迪(1884-1951),美国导演及制片人。——译注

这个世界,并持续这样做;最后,外衣被剥去,赤裸裸的现实终将呈现,你就会看到全部的残酷与丑陋。由此,我们甚至可以设想,他的某部电影可能就由一个近景长镜头构成,这个镜头有多近、有多长都不会出乎意料。

这三位导演只是范例,我们肯定还可以从很多其他导演的作品中找到不使用蒙太奇的非表现主义电影,甚至包括格里菲斯。但这三位导演的例子已经足以说明,默片的核心本质是电影艺术,它与人们公认的所谓"优秀电影"截然相反,它是一种语言,而绝不是简单的镜头组合。优秀的电影不是为现实增添效果,而是发掘和揭示现实。作为电影艺术,没有声音确实是一个缺陷,也就是说,缺失了一种现实要素。在德莱叶的《圣女贞德蒙难记》(*La Passion de Jeanne d'Arc*)和施特罗海姆的《贪婪》(*Greed*)中,实际上已经出现对白了。一旦人们不再坚持认为蒙太奇手法和影像造型是电影语言的核心本质,声音就不再是将第七种艺术割裂为两大对立派别的美学分界线。因为音轨的出现而消亡的"电影",并不能代表整个电影行业。贯穿电影语言35年的发展历史并且将继续存在下去的那条真正的分界线,并不是声音。

在前文中,我们质疑了无声电影在美学上的整体性,并将其分为两种对立的流派。现在我们来回顾一下1930年到1950年间电影的发展状况。

1930年到1940年间,全世界似乎培育出了一种通用的电影语言形式,主要源自美国。这是好莱坞的胜利,当时美国的电影行业凭借五六种主要类型片的成功在世界上占据绝对优势。美国当时的类型片有:(1)美国式喜剧片,例如1936年的《史密斯先生去华盛顿》(*Mr. Smith Goes to Washington*);(2)滑稽剧,例如马克斯兄弟[①]系列;(3)歌舞杂耍剧,例如弗雷德·阿

[①] 马克斯兄弟,是1905年到1949年间活跃于美国百老汇及电影与电视领域的滑稽演员五兄弟。——译注

斯泰尔（Fred Astaire）[①]、琴吉·罗杰斯（Ginger Rogers）[②]主演的影片，以及齐格飞女郎系列（The Ziegfield Follies）[③]；（4）犯罪及黑帮片，例如《疤面煞星》（Scarface）、《我是越狱犯》（I Am a Fugitive from a Chain Gang）、《告密者》（The Informer）；（5）心理及社会片，例如《芳华虚度》（Back Street）、《红衫泪痕》（Jezebel）；（6）恐怖片或魔幻片，例如《化身博士》（Dr. Jekyll and Mr. Hyde）、《隐形人》（The Invisible Man）、《科学怪人》（Frankenstein）；（7）西部片，例如1939年的《关山飞渡》（Stagecoach）。同一时期，法国电影稳居世界第二位，其逐步确立的特点及优势大体可称之为诗意化现实主义倾向，一种毫不留情地揭露严峻现实的沉重风格，代表人物是四位导演：雅克·费戴尔（Jacques Feyder）[④]、马赛尔·卡尔内（Marcel Carne）[⑤]、让·雷诺阿、朱利恩·杜维威尔（Julien Duvivier）[⑥]。我并不打算罗列获奖名单，也不想过多地介绍这一时期的苏联、英国、德国和意大利电影，因为在后来的十年里这些国家的电影才厚积薄发。无论如何，二战前美国和法国的电影制作水平说明，当时有声电影已经发展到了相当平稳的成熟阶段。

先说内容。当时大多数叙事清晰、循规蹈矩的电影，让世界范围内的普罗大众和文化精英都喜闻乐见，除开那些天生讨厌电影的人。

再说形式：为适应电影主题而精心设计的摄影及剪辑风格、影像与声音的完美结合。今天回头再看诸如威廉·惠勒（William Wyler）[⑦]的《红衫泪痕》、

① 弗雷德·阿斯泰尔（1899-1987），美国舞蹈家、演员、舞蹈编导、电视节目主持人。——译注
② 琴吉·罗杰斯（1911-1995），美国女演员、舞蹈家、歌唱家。——译注
③ 齐格飞女郎，指1907年到1931年间的一系列百老汇歌舞剧，后来被多次改编为电影。——译注
④ 雅克·费戴尔（1888-1948），比利时电影导演、演员及编剧。——译注
⑤ 马塞尔·卡尔内（1906-1996），法国电影导演。——译注
⑥ 朱利恩·杜维威尔（1896-1967），法国电影导演。——译注
⑦ 威廉·惠勒（1902-1981），美国电影导演、制片人及编剧。——译注

约翰·福特（John Ford）①的《关山飞渡》、马赛尔·卡尔内的《天色破晓》（Le Jour se lève）这样的电影，我们依然能够感受到它们高超的艺术水准：分寸拿捏得恰到好处、表现手法近乎完美。同时，我们也会因为电影震撼人心的艺术效果而更加欣赏它们所体现的戏剧及道德准则（尽管并非电影创造了这些准则）。简而言之，当时的电影已经具备了一门经典艺术发展成熟所需的全部要素。

诚然，我们有理由认为，战后电影在独创性方面足以与1938年特定国家日益提高的电影水平相媲美，尤其是令人陶醉的意大利电影和摆脱了好莱坞影响的英国本土电影。由此，我们可以推断，1940年到1950年间世界电影行业真正值得一提的是，注入了新鲜的血液，开始探讨以前从未曾触及的主题。也就是说，真正革命性的突破在于题材，而非风格。新现实主义最首要的不正是一种人文主义吗？其次才是指一种电影制作风格。而且，这种风格本身的首要特点不正是不露痕迹地展现现实吗？

我们当然不希望形式的光芒掩盖内容。任何艺术，若只是"为了艺术而艺术"，就是偏离了正轨，对于电影来说更是如此。但是，新的题材也确实需要新的形式，既有助于观众理解电影想要讲述什么，也能让观众看出电影是如何讲述的。

1938年到1939年间的有声电影，尤其在法国和美国，已经发展到了炉火纯青的经典艺术阶段。其背后的推动因素，一方面是各种各样的类型片日臻成熟，其中有一部分是之前十年发展起来的，还有一部分是传承自无声电影；另一方面则是技术进步趋于稳定。20世纪30年代曾经是有声电影和彩色电影的时代。录音设备当然还在不断进步，但都是细节方面的改良，并没有在大方向上出现全新的、激进的变化。

① 约翰·福特（1894-1973），美国电影导演及编剧。——译注

1940年以来电影技术方面唯一的变化，是胶片升级换代所带来的摄影技术的改进。全色胶片颠覆了人们以往的观影感受，极其敏感的感光乳剂使电影视觉效果的整体提升成为可能。在摄影棚中可以毫无顾忌地使用极小孔径的摄影机进行拍摄，必要的时候可以使背景也变得清晰，而这在以前被认为是无法实现的。以前也有很多使用长焦镜头的例子，比如在让·雷诺阿的作品中。这在拍摄外景时一直是可行的，即便在摄影棚中，只要技术足够精湛，也不难做到。无论是谁，只要真正想做，就一定能做到。因此，这并不是一个基础的技术问题，技术进步已经使很多问题变得容易解决了。这其实是对风格的追求。后面我们再谈这一点。现在先总结一下，由于全色胶片的广泛使用、对扩音器作用的了解，以及升降车成为摄影棚标准设备，确实可以说，20世纪30年代电影艺术所需要的技术条件已经是万事俱备了。

　　既然已经排除了技术因素的决定性作用，想要寻找电影语言进化的标志和规则，我们就不得不转向其他方面：主题上的破旧立新，以及为了表达主题而采取的必要风格。

　　到1939年，电影之河发展到了被地质学家称为"均衡剖面"的阶段。所谓"均衡剖面"，是指河流的持续侵蚀和堆积作用最终将使河床在纵剖面方向上形成一条平滑的曲线；达到均衡剖面状态的河流会畅通无阻地从源头流向入海口，不会继续侵蚀河床或堆积泥沙。但是，一旦发生了某种地壳运动，使河床抬升或水源高度变化，河水就会重新开始发挥威力，溢出岸堤、加深河床，甚至凿穿岩层。如果是在石灰岩质地的平原上，河流可能改道，甚至形成错综复杂、蜿蜒曲折的地下暗河；尽管难以察觉，但只要沿着河流一路追寻，就会发现。

有声电影出现以来剪辑方式的演化

直到 1938 年，电影剪辑基本是遵循通用的标准模式。如果我们按照惯例把以影像造型和蒙太奇手法为基础的默片划归"表现主义"或"象征主义"，那么我们可以把新出现的叙事方式称为"分析主义"或"戏剧主义"。让我们回顾一下库里肖夫效应实验，假设现在要拍摄一个饥肠辘辘的流浪汉和一桌丰盛的美味佳肴。我们可以设想，1936 年流行的剪辑方式如下：

（1）先全景拍摄演员和餐桌；

（2）然后推近景拍摄演员脸部特写，捕捉其惊喜及渴望的复杂表情；

（3）再拍摄一组桌上食物的特写；

（4）回到全景，拍摄演员缓步走向摄影机；

（5）摄影机慢慢后移，以四分之三镜头拍摄演员拿起一只鸡翅。

尽管还可以想到其他不同的具体方式，但都会具有以下共同点：

（1）看似真实的空间，即便在不包括背景的特写镜头中，演员的位置也是确定的；

（2）剪辑的目的和作用，仅仅在于体现戏剧性和对观众的心理产生影响。

换言之，这样的剪辑效果与观众在台下观看舞台表演并无二致，所表现的依然是客观存在的事件。从不同角度拍摄的镜头让观众观看的角度发生了变化，但这并没有太大的意义；也许能为电影所表现的现实增加一丝说服力：一是让观众看得更清楚，二是通过特写镜头强调重点内容。

的确，舞台剧导演和电影导演在解释剧情方面都拥有一定的自由发挥余地，但余地有限，他不能改变事件的内在逻辑。我们来看一个典型的反例，电影《圣彼得堡的末日》（The End of St. Petersburg）中通过蒙太奇手法所表现的石狮子：一组石狮子的镜头巧妙地拼接在一起，看起来就像一头站立起来的雄狮，象征着大众的觉醒。这种取巧的手法在 1932 年之后就已经令人难以接受了。直到 1935 年，弗里茨·朗（Fritz Lang）[①]导演的《狂怒》（Fury）中，在一组长舌妇们散布流言的镜头后面紧接着出现了一群在农场里叽叽喳喳的小鸡。这种与蒙太奇相关的老旧风格在当时就令人大跌眼镜，而在如今看来则更是与影片整体极不协调。对于《雾码头》（Le Quai des Brumes）和《天色破晓》的成功，马赛尔·卡尔内的导演风格起了决定性的作用，但他的剪辑方式依然是基于分解现实事件。观察现实只有一种正确的方式。因此这些年，诸如叠化，甚至特写之类的视觉效果几乎销声匿迹了，尤其在美国；这些视觉效果过于强烈，会让观众明显地感受到电影的人为剪辑。在美国的典型喜剧片中，导演们开始回归自然规律，尽可能将演员膝盖以上的身体全部纳入镜头，这样符合心理调节的自然平衡点，最容易吸引观众的注意力。

事实上，蒙太奇手法的应用源自无声电影，在格里菲斯的电影中或多或少都运用过，比如《残花泪》（Broken Blossoms）。早在《党同伐异》（Intolerance）中，格里菲斯就已经让人们见识了蒙太奇这一综合性的概念。

① 弗里茨·朗（1890-1976），奥地利电影导演及编剧。——译注

后来苏联电影将蒙太奇手法推向巅峰，而到了默片时代行将结束的时候，它再一次出现，但不再像以前那样占据主导地位。不难理解，相比无声影像，有声影像运用蒙太奇的灵活度其实小了很多，将会把它引向现实主义的方向，逐渐消除造型上的表现主义和影像之间的象征关系。

因此，1938年之前的电影几乎无一例外地按照同样的方式剪辑。通过一系列镜头按部就班地讲述一个故事，镜头数量通常在600个左右。这一时期典型的剪辑技巧是正反拍镜头，即在对话场景中按照说话的顺序来回拍摄两个对话者。

1930年到1939年间的优秀影片都采用了这种令人赞赏的剪辑方式，但即便风行一时，它还是受到了挑战。挑战来自奥逊·威尔斯和威廉·惠勒首先使用的景深镜头。电影《公民凯恩》（*Citizen Kane*）意义非凡。影片中大量完整的场景都是采用景深镜头一次性拍摄的，摄影机不需移动。以前需要依靠蒙太奇来创造戏剧效果，而现在通过在固定空间内演员的走位就可以了。当然，威尔斯并非凭空发明出了景深镜头，正如格里菲斯并非凭空发明出了特写镜头。所有先驱者都出于各自的理由使用过这种方法。

柔焦镜头只有在蒙太奇手法中才会出现，它不只是镜头剪接所必然导致的技术后果，也是蒙太奇手法的逻辑后果，其作用相当于影像造型。回到上文所假设的那个流浪汉与美食的场景，在某个特定时刻，导演给了一盘水果一个特写镜头，他自然要通过调焦使这盘水果从虚化的背景中单独凸显出来，而这种背景的柔焦增强了蒙太奇的效果。也就是说，镜头本身的目的是叙事，而柔焦只是摄影风格的副产品。让·雷诺阿显然明白这一点，在他刚刚完成《衣冠禽兽》（*La Bête humaine*）和《大幻影》（*La Grande illusion*），正准备拍摄《游戏规则》（*La règle du jeu*）之前，他曾经说过："对这个行业越来越了解，我就越来越倾向于使用与银幕相适应的景深镜头，用的效果越好，我就越不愿意让两个演员分别面对摄影机表演，他们就像两个摆好姿

势准备照相的人。"

因此事实上,如果我们寻找威尔斯之前的景深镜头先驱,既不是路易·卢米埃尔,也不是齐卡(Zecca)[①],而是让·雷诺阿。在雷诺阿导演的电影里,为了实现景深效果,他频繁地使用平移镜头并让演员始终在取景框之内,这样就部分地取代了蒙太奇手法。这种拍摄手法是基于对戏剧空间的连续性和持久性的重视。

对任何心明眼亮的人来说,威尔斯在《伟大的安巴逊》(*The Magnificent Ambersons*)中采用的大量"一镜到底"的镜头,显然并不仅仅是被动地记录演员在同一场景中的表演。相反,他拒绝按照时间顺序分解镜头、分拆同一场景。这是一种主动的拍摄方式,它所取得的效果远胜于传统的剪辑。

只需拿1910年某部电影中的景深效果与威尔斯或惠勒作品中的一帧画面做个比较,不必考虑影片内容,我们就能清楚地看出两者之间存在多大的差别。1910年的电影,每一帧画面的构图都是以达到舞台表演效果为唯一目的,让观众透过"消失的第四面墙"获得最好的观看角度,至少在外景拍摄中是这样。而威尔斯或惠勒作品的布景、灯光和拍摄角度则与舞台表演截然不同。在导演与摄影师之间,银幕变成了一副棋盘,他们周密布局每一个步骤。最明显(如果不是最早的)的例子是,拍摄《小狐狸》(*The Little Foxes*)时,他制定了如同施工图纸一般严格的场面调度计划表。(因为威尔斯执着于巴洛克风格,他拍摄的电影画面更难分解。)道具的摆放与演员相关,这样观众就不会错过该场景的重要含义。而如果要通过蒙太奇手法达到同样的效果,就需要通过一系列的局部镜头来实现。

[①] 费迪南·齐卡(1864-1947),法国电影先驱者之一,导演、制片人、演员及编剧。——译注

接下来我们要说的是，现代导演在采用景深镜头的同时也并没有摒弃蒙太奇手法（当然不会，否则就倒退回原始状态了）。他们将其融入了影像"造型"之中。威尔斯或惠勒在电影叙事方面与约翰·福特一样清晰明了，但令他们更胜一筹的是：没有放弃根据时空整合影像所带来的特定效果。一个事件是一点一点地被逐步解构，还是按照其固有顺序完整地呈现，当然不会毫无区别；至少对于追求一定风格的电影来说，区别必然存在。否认蒙太奇对电影语言的进化做出了重大贡献，显然并不合理，但那是以牺牲其他同样适合电影的艺术价值为代价的。

因此，景深镜头并不像使用各种滤镜和这样那样的灯光效果一样，只是一种摄影技巧，而是电影编导水平的重大提升，也是电影语言发展史中具有辩证意义的一次进步。

景深镜头也不只是一次形式上的进步。只要运用得当，在最大限度地展现事件的同时，它还更加简洁、细腻，也更加易于操作。除了影响电影语言的结构，它还能影响观众对影像的心理感受，从而影响电影所要表达的含义。

分析观众的感受所遵循的心理学原理和审美效应已经超出了本文的范围，仅大体表述如下：

（1）景深镜头让观众有更强烈的代入感。因此可以说，无论影像内容是什么，从结构上说，景深镜头更加真实。

（2）这就意味着，观众在观看电影的时候心理活动会更加活跃，而导演也要更多地考虑观众的心理活动。而分解式的蒙太奇只需要观众的注意力跟着导演的意图走，看到导演想让他们看到的画面，观众几乎没有做出自主判断的空间。影像的含义取决于导演的关注点和想法。

（3）上述两点属于心理学范畴，而它们引出的第三点可能属于形而上学范畴。在分解现实的时候，运用蒙太奇手法的前提条件是：戏剧性事件的含义只存在一种解释。当然可以采用其他的分解方式，但那就是另一部电影

了。简而言之，蒙太奇的基本原则是影像表达的含义必须明确，不能模棱两可。然而，库里肖夫效应实验已经证明了这项原则的荒谬性：正是因为镜头里的面部表情模棱两可，它才能根据前面出现的不同镜头分别表达三种各不相同的明确含义。

另一方面，景深镜头重新让影像的含义变得模棱两可，虽然并不一定，但至少存在这种可能性（惠勒的电影就从不模棱两可）。可以毫不夸张地说，令人不可思议的《公民凯恩》就是为了景深镜头而拍摄的。我们发现竟然无法确定这部电影的精神内涵；或者说，我们对电影的解读也被预先融入了影像的设计之中。

威尔斯并没有完全摒弃蒙太奇表现手法，而是在一组组景深镜头之间穿插使用，从而赋予了蒙太奇新的意义。蒙太奇曾经是电影的基本要素，是剧情的组成部分。在《公民凯恩》中，一系列的镜头叠化和景深镜头中的单一场景相互对照，形成了一种精妙而抽象的叙事模式。加速式蒙太奇能够令人产生时空倒错之感，而威尔斯并不想误导观众；他只是为我们展现了鲜明的对比和时间的凝滞，类似于法语中的未完成时态或英语中的延续性动词。这十年来，同加速式蒙太奇和杂耍式蒙太奇一样，叠化技巧在有声电影里也几乎消失了。如今，它似乎在不使用蒙太奇的电影中重新找到了用武之地：刻画现实中的时间维度。

我们花了不少的篇幅来谈论威尔斯。从某种意义上说，1941 年他导演的《公民凯恩》开创了电影发展的新时代；凭借超凡脱俗的才华，他让这部电影成为电影史上最出类拔萃、最意义深远的丰碑。

不过，《公民凯恩》也只是整体变革的一个局部表现。这场浩大的整体变革触动了电影的基础结构，在某种程度上证明了电影语言革命已呈燎原之势。

我也可以换一种方法，通过意大利电影来证明这一点。以罗伯托·罗西

里尼（Roberto Rossellini）①的《战火》（Paisa）、《德意志零年》（Allemania Anno Zero）和维多里奥·德·西卡（Vittorio de Sica）②的《偷自行车的人》（Ladri di Biciclette）为例，意大利的新现实主义电影剥离了一切表现主义手法，尤其是完全摒弃了蒙太奇手法，这与以往的现实主义电影截然不同。尽管两者的风格迥异，但新现实主义者似乎同威尔斯一样，开始重新在电影中体现现实的不确定性。与库里肖夫效应实验中莫兹尤辛的面部特写恰恰相反，在《德意志零年》中，罗西里尼拍摄孩子脸部特写的时候刻意保持神秘感。在美国，电影的新现实主义革命并没有带来剪辑方式的变革，但我们不应因此而困惑。这两者其实殊途同归。罗西里尼和德·西卡所采用的方式虽然不那么引人瞩目，但他们同样彻底放弃了蒙太奇手法，转而注重现实事件的时空连续性。柴伐梯尼（Zavattini）③的梦想是拍一部90分钟的电影，展现一个人平常的生活。作为最注重审美的新现实主义者，卢奇诺·维斯康蒂（Luchino Visconti）④的基本创作意图在《大地在波动》（La Terra Trema）中得到了清晰的体现，全片所有场景几乎都是一镜到底；和威尔斯一样，他显然是刻意使用大量平移景深镜头进行拍摄。

我们当然不可能逐一审视1940年以来卷入电影语言革命浪潮的所有影片。现在开始尝试总结我们的相关思考。

在我们看来，1940年到1950年这十年是电影语言进化的决定性阶段。我们似乎对1930年以来施特罗海姆、茂瑙、弗拉哈迪、德莱叶为代表的默

① 罗伯托·罗西里尼（1906-1977），意大利电影导演、编剧。——译注
② 维多里奥·德·西卡（1901-1974），意大利电影导演、演员，新现实主义运动的领军人物。——译注
③ 柴伐梯尼（1902-1989），意大利电影编剧，新现实主义理论的倡导者，《偷自行车的人》的编剧之一。——译注
④ 卢奇诺·维斯康蒂（1906-1976），意大利戏剧、歌剧、电影导演及编剧。——译注

片发展倾向有所忽视，我们这是有意为之。我们并不认为是有声电影终结了无声电影的这种倾向。一方面，我们相信这一流派正是无声电影"营养最丰富"的一支血脉。正因为从美学上不再需要蒙太奇手法，默片的这一倾向才导致真实的声音自然而然地成为之后电影发展的唯一道路。另一方面，1930年到1940年间的有声电影也确实没有从中获益，但先知般的伟大导演让·雷诺阿是个例外。之前多年的独自探索促使他超越蒙太奇而回归传统，从而凭借《游戏规则》开创了一种特殊的电影形式：不再将世界分解成零散的碎片，而是在不影响其自身整体性的情况下，揭示人物和事件背后隐藏的含义。

不要因此轻视1930年到1940年间的电影，面对那一时期数量众多的杰作，我们也无从批评。我们只是尝试证明20世纪40年代是电影语言对立统一式发展进程的标志性时期，当时的许多电影体现了最高超的表现手法。毋庸置疑，有声电影为电影语言的某些美学标准敲响了丧钟，但仅限于那些背离了"服务于真实性"这一历史使命的标准。有声电影确实继承了蒙太奇的基本要素，即对事件进行非连续性的描述和戏剧化的分析。它摒弃的是隐喻和象征手法，而代之以看似客观的再现。蒙太奇的表现主义基本上消失了，但在1937年左右盛行的剪辑方式只是具有相对的真实性。只要它完全适合电影的主题，我们就不会意识到它的固有缺陷。鼎盛时期的美国喜剧片都是按照这种方式剪辑的，在这些影片中现实的时间维度无迹可寻。剧情逻辑是为了喜剧效果而设定的，比如歌舞杂耍和双关语，在道德和社会内涵方面完全是约定俗成的；美国喜剧片继承了传统剪辑方式的节奏和规律，严格按照逻辑逐条推进。

不容否认，过去十年里电影的发展或多或少地让人们再一次联想起施特罗海姆-茂瑙流派（几乎囊括了1930年到1940年间的所有电影）。但电影行业不会为了维持这种发展倾向而限制自身的进步。这种倾向带来了现实主义叙事方式的革新，再度将现实的时间维度与拍摄过程结合起来，而传统

剪辑方式曾经悄悄地用心理时间和抽象时间取而代之。另一方面，重生的现实主义绝不是彻底地摒弃蒙太奇手法，而是赋予其新的形式与内涵。只有更加真实的影像才足以支撑蒙太奇的抽象化。而导演的个人风格，以希区柯克（Hitchcock）[1]为例，从对基本素材的控制到镜头叠化、大特写等许多方面都得以延续。但希区柯克的特写镜头与 C. B. 德米勒（C. B. DeMille）[2]在《蒙骗》（*The Cheat*）中的特写镜头并不是一回事。特写镜头只是导演风格的一个具体方面。

换言之，在默片时代，导演想要表达的意思要靠蒙太奇手法引出；到了1938年，要靠剪辑来描述；到了今天，我们可以说，导演终于可以通过电影本身讲故事了。因为有更高的真实度作为基础，影像（包括影像的造型结构和出现的时间点）拥有了更多的空间和手段来巧妙地处理或者从内部修饰现实事件。电影导演不再需要与画家或剧作家竞争，终于，他可以与小说家相媲美了。

[1] 希区柯克（1899-1980），英国电影导演及制片人。——译注
[2] C. B. 德米勒（1881-1959），美国电影导演。——译注

蒙太奇手法的优势与缺陷
——蒙太奇禁令与《白鬃野马》《红气球》《魔法岛的秘密》

拉莫里斯（A. Lamorisse）[1]的独创性在《小驴比姆》（*Bim, le petit ane*）中就已经表现得很明显了。这部电影和《白鬃野马》（*Crin Blanc*）可能是仅有的真正意义上的儿童电影。当然还有其他几部作品也适合不同年龄段的青少年观看，尽管数量可能没有我们预想的那样多。苏联在这方面下了很大力气，在我看来像《孤独的白帆》（*Lone White Sails*）这类影片就是面向少年儿童的。J. 亚瑟·兰克（J. Arthur Rank）[2]在这方面的尝试在美学和商业领域都遭遇了失败。事实上，如果要为孩子们建立一座电影资料馆，或讲授相关课程的话，我们硬着头皮也只能找到为数不多的几部质量参差不齐的短片，以及一定数量的商业片；其中一些无论是在内涵还是题材上，都确实十分幼稚，尤其是一些"奇遇片"。这不能算是一种专业类型片，而只是 14 岁以下的儿童观众可以理解的电影。众所周知，美国儿童电影基本就是这种水平，迪士尼的动

[1] 阿尔伯特·拉莫里斯（1922-1970），法国电影导演、制片人及编剧。——译注
[2] J. 亚瑟·兰克（1888-1972），英国实业家，创建了兰克集团，涉足电影制作。——译注

画片也是一样。

很显然，这种电影与通常所说的儿童文学不能相提并论，而且儿童文学本身也并不多见。卢梭（J.-J. Rousseau）[1]比弗洛伊德的信徒们更早地指出儿童文学并非毫无恶意。拉·封丹（La Fontaine）[2]是一位愤世嫉俗的卫道士，塞古尔伯爵夫人（Countess of Segur）[3]是一个恶毒残暴的老太婆。根据难以驳斥的精神分析学派观点，如今普遍认为《佩特罗童话集》（Tales of Perrault）[4]里暗藏着许多不可言说的象征意义。同理，我们不必通过精神分析就能发现，《爱丽丝梦游仙境》（Alice in Wonderland）和安徒生童话中那些既新颖又惊险的"奇遇"正是其美感的源泉。这些作家的幻想能力在类型与程度上与孩子一样，不过他们所幻想出来的世界可一点儿也不幼稚。教育的目的是为孩子们创造出没有恶意的多彩世界，但只要看看儿童文学作家们是如何运用这些色彩的，我们就会惊愕地发现一个聚居着怪兽的绿色天堂。

真正的儿童文学作家很难成为真正的教育家。儒勒·凡尔纳（Jules Verne）[5]可能是唯一一个。他这一类诗人的特殊之处在于，心中的梦想依然如童年时那样纯真无邪。

因此，儿童文学作品常被诟病为对儿童有害，其实只适合成年人。如果这种说法是指它们并没有起到教化的作用，那确实是正确的。但这也只是从教育的角度而非美学的角度来说的。另一方面，成年人甚至比孩子更喜欢

[1] 让-雅克·卢梭（1712-1778），法国思想家、哲学家、作家。——译注
[2] 拉·方丹（1621-1695），法国寓言作家、诗人。——译注
[3] 塞古尔伯爵夫人（1799-1874），生于俄罗斯的法国作家，以儿童文学作品《苏菲的悲惨命运》闻名。——译注
[4] 查尔斯·佩特罗（1628-1703），法国作家，法兰西文学院院士，创作了许多童话及神话故事。——译注
[5] 儒勒·凡尔纳（1828-1905），法国小说家、诗人及剧作家。——译注

这些作品，也证明了它们的真实性和价值所在。艺术家为儿童进行创作，只要是基于天性，不刻意矫饰，其内容就必然老少咸宜。

《红气球》（*Le Ballon Rouge*）可能就显得更具智慧，不那么幼稚了。在这个神话故事里，象征意义更加清晰，如同水印一般。将它与《魔法岛的秘密》（*Une Fee pas comme les autres*）①相比较，就能明显地看出老少咸宜的诗歌与只适合孩子的幼稚故事之间的区别。

不过这并非本文的分析角度，我并不是要写影评，只是顺便发表一下我对其艺术性的看法。本文的目的是以这两部电影所提供的典型范例来简单分析作为电影表现手法的蒙太奇的某些规律，以及探讨更专业的蒙太奇美学本体论。《红气球》与《魔法岛的秘密》都非常适合我所选择的这一分析角度，它们是极佳的范例，分别从截然相反的两个方向证明了蒙太奇手法的优势与缺陷。

我先从让·图兰诺（Jean Tourane）②的《魔法岛的秘密》说起。这部电影堪称著名的库里肖夫效应的绝佳证明。众所周知，图兰诺的天真想法是用活体动物拍摄类似迪士尼动画片的电影。然而，明显的事实是，人类对动物的情感是自我意识的投射。我们只会按照我们认定的它们所拥有的情感方式来理解它们的表情和行为，宣称它们的某些外在表现或行为方式与人类相似。我们不应忽视或低估这种心理现象，尽管它曾经阻碍科学研究的发展。值得注意的是，如今已经有几位杰出的科学家通过实验数次证明了动物拟人化具有一定的真实性。例如，冯·弗里希（Von Frisch）③通过试验所解释的蜜蜂的语言，比那些执着的拟人化主义者最疯狂的想象更离奇。无论如何，笛卡

① 本片的英文片名为：*The Secret of Magic Island*。——译注
② 让·图兰诺（1919-1986），法国电影导演。——译注
③ 冯·弗里希（1886-1982），奥地利生物学家，1973 年诺贝尔医学及生理学奖获得者。——译注

尔（Descartes）①的"动物是一种机器"的观点比布丰（Buffon）②的"动物具有半人性"的观点错得更离谱。不过，抛开这些基本观点，将动物拟人化其实是源于人类的一种类推逻辑，通过心理分析很难解释，更难驳斥。因此，人们通过各种魔术和诗歌将动物拟人化，以进行道德说教（如拉·封丹的寓言故事），直至最高层次的宗教传播。

我们不能一概而论地谴责拟人化，而不考虑其水平和层次。我们不得不说，让·图兰诺所做的尝试属于最低层次。在科学上，它充满谬误，也看不出丝毫美感。但如果《魔法岛的秘密》值得宽容以待的话，我们倒可以说，其中的大量实例为我们提供了比较动物拟人化与蒙太奇手法的可能性，结论令人错愕。这部电影其实更像是静态摄影，也就是将照片进行镜头拼接。

非常重要的一点是，图兰诺拍摄的动物并没有经过训练，只是比较温顺。它们也并没有真的做过那些在影片中看起来在做的事情。那些都是假的，可能是画面外有人在引导它们，也可能是像提线木偶一样用细绳牵引它们的爪子。图兰诺所有的聪明才智都体现在他让动物们在拍摄时能够待在应该待的位置上。有时候，环境、伪装和解说词就足以让动物们显得像人一样；但另一些时候则需要蒙太奇手法来强调和放大这些效果，甚至完全依靠蒙太奇。就这样，动物演员们只需要在镜头前安静地待着。整个故事的基础是大量性格各异的角色之间的复杂关系，这些关系是如此复杂，有些场景甚至令人混淆。

实际上，在将镜头拼接成电影之前，人们赋予它的情节和含义根本就不存在，即便在由镜头组成的场景片段中也不存在。我还想进一步指出，在这种情况下，蒙太奇已不仅仅是制作电影的一种技巧，而是唯一的方法。

① 笛卡尔（1596-1650），法国哲学家、数学家、科学家。——译注
② 布丰（1707-1788），法国博物学家。——译注

如果图兰诺的动物演员们像铃叮叮（Rin-Tin-Tin）[1]一样聪明，经过训练之后能够自主表演；再通过蒙太奇手法增强真实性，那电影就会发生根本性的改观。我们关注的重点就会从故事本身转向动物的技能，也就是说，从想象转向真实；我们不再是沉醉于想象之中，而是在欣赏一部制作精良的杂耍剧；正是蒙太奇手法通过抽象化创造出了电影的内涵，同时又保留了动物表演必然存在的非真实性。

《红气球》则恰恰相反。这是我个人的观点，我也将论证这部电影没有也不可能需要借助蒙太奇手法。这似乎是个悖论，因为赋予气球生命力甚至比动物拟人化更加富有幻想色彩，但事实远非如此。拉莫里斯的红气球确实在镜头前做了我们从银幕上看到的动作。实现这一点确实使用了某种技巧，但并非电影技巧。这部电影仿佛念魔咒一样，从现实中创造出了幻象。这幻象确实出现了，但并不是源自蒙太奇所创造出来的引申含义。

你可能会说，如果我们能够接受银幕上的气球像小狗似的一直跟着主人，那两者的效果就是一样的，手段不同又有什么关系呢？但这里的不同之处在于，蒙太奇手法只能让神奇的气球出现在银幕上，而拉莫里斯的气球却让我们回归了现实。

这里我们可能要稍微偏离一下主题，指出蒙太奇本质上并非绝对抽象的，至少从心理学角度来说是如此。早期简单的蒙太奇手法并没有让观众觉得虚假，正如卢米埃尔的电影第一次放映的时候，看到银幕上的火车驶入拉西约塔（La Ciotat）车站[2]，人们慌忙向后逃散。但经常看电影的观众会逐渐改变，如今大多数人都改变了。只需稍加留意，人们就能够分辨出真实的场景和蒙

[1] 1918年到1932年间好莱坞著名的狗明星，是电视系列剧《雄犬铃叮叮》的主角。——译注
[2] 卢米埃尔兄弟导演了世界上第一部电影《火车进站》。——译注

太奇制造的幻象。

有些特效镜头确实能够在银幕上同时呈现两个拍摄对象，比如演员和老虎，而在现实中这两者如果靠近恐怕会有麻烦。这种幻象更能以假乱真，但还是有可能被看破。无论如何，重要的不是特效会不会被看破，而是该不该使用特效；正如仿画即便再美，也无法替代维米尔（Vermeer）[①]的真迹。有人会指出，拉莫里斯拍摄《红气球》也使用了特效。是的，他确实使用了特效，否则我们看到就是关于神迹或卖艺僧人的纪录片，那就是另一种类型的电影了。《红气球》是通过电影讲述的童话故事，纯粹虚构的故事。重要的是，电影将故事的所有情节都表现得十分明确清晰，但从实质上说，故事本身与电影毫无关系。

我们可以很容易地想象用文字讲述《红气球》的故事。但无论文字多么美妙，那也不是电影，电影具有另一种魅力。如果拉莫里斯借助蒙太奇手法或是运用特效失败，那电影拍得再好，也未必会比文字描述显得更真实。那样的电影其实就是用一个接一个的影像来展现故事画面，就像用文字逐词逐句进行描述一样；而成不了它现在的样子——用电影讲述童话故事，或者是关于幻想的纪录片，如果你更愿意用这个词的话。

在我看来，"关于幻想的纪录片"是对拉莫里斯的《红气球》恰如其分的定义。他的这一尝试类似于但又不等同于考克多（Cocteau）[②]在《诗人之血》（*Le Sang d'un Poete*）中的尝试，即记录幻想，或者说，记录梦境。由此我们又会因为各种悖论而纠结。此时，一直被认为是"电影本质"的蒙太奇手法，竟然成了一种典型的非电影的文学性手段。但事实恰恰相反，电影的本质，仅考虑其本真的状态，只能通过尊重空间整体性的真实拍摄来体现。

[①] 维米尔（1632-1675），荷兰风俗画家。——译注
[②] 考克多（1889-1963），法国作家、设计师、艺术家、导演。——译注

下面我们必须进一步分析，因为有人可能会指出《红气球》虽然并不依赖蒙太奇手法，但也偶尔使用了。是的，拉莫里斯花费 50 万法郎购买了大量红气球，以确保不会缺乏代用品。同样，《白鬃野马》也是通过好几匹不同的马成就了一匹马的传奇故事。那些马虽然外形一样，但野性各不相同，而在银幕上它们都代表同一匹马。厘清这一点有助于我们更加准确地理解电影风格的基本规律。

将拉莫里斯的电影看作纯粹的幻想片，类似《绯红色的窗帘》（*Le Rideau cramoisi*）[①]那种影片，其实是辜负了他的愿望。电影的真实性与其纪实性密切相关。拉莫里斯的电影里有些事件是真实的。法国卡马格（Camargue）的乡村、牧马人和渔民的生活、马群的习性，构成了《白鬃野马》的基本故事框架，为童话构建了一个不容置疑的坚实基础。在这样的现实基础上又确实创造了一个幻想的世界，由不同的马演员饰演的白鬃野马是这个幻想世界的显著象征。白鬃野马既是一匹真实存在的马，在卡马格海边啃食带有咸味的青草；同时又是一匹幻想中的马，永远陪伴在小男孩身旁。如果没有这种纪录片式的真实性，电影的真实性也就不可能实现。但要表现真正的幻想，就必须打碎原有的真实性，重新构筑新的真实性。

拍摄这部电影无疑需要具备多种技能。拉莫里斯选用的小演员从没有碰过马，必须教会他骑没有鞍的马。很多场景都是实景拍摄的，几乎没有借助任何特效，因此肯定是冒了相当大的风险。然而，只要稍加思考就会明白，倘若我们在银幕上看到的景象都是在摄影机前真实发生过的，那这部电影也就没有必要存在了，因为它就不再是一个童话故事了。故事的逻辑要求使用一些辅助性的特效手段，以使银幕上所呈现的幻想世界包含现实，并代替现

[①] 1953 年的一部黑白电影，由亚历山大·阿斯楚克（Alexandre Astruc）执导。——译注

实世界。试想，如果只有一匹马演员在摄影机前备受折磨，那就成了马戏巡演了，好比汤姆·米克斯（Tom Mix）①和他的白马经过精心训练之后在马戏场表演。

显然，那样观众将遭受损失。电影要实现美学意义，观众就需要在明知是特效的情况下，依然相信银幕上发生的事件是真实的。当然，观众不需要知道到底有三匹还是四匹马演员②，有没有人在拍摄时用细绳拽着马头。重要的问题在于，观众会说：电影的基本素材是真实的，而且那是一部真正的电影。银幕上反映的是我们头脑中如大海一般的想象世界，这个想象的世界从它准备取代的现实世界之中汲取养分。也就是说，童话源于曾经真实地存在于头脑之中的想象，而后又超越了想象。

相应地，银幕上的想象世界在空间结构上也必须具备一定的真实性。只有在一定的界限之内才可以使用蒙太奇手法，否则就有可能破坏故事的本体性。举例来说，导演不能通过正反打镜头③在银幕上从两个角度同时呈现同一个场景。拉莫里斯拍摄的追逐野兔的片段说明他非常清楚这一点。野马、男孩、野兔同时出现在同一个镜头里。但在驯服野马的镜头里，拉莫里斯几乎犯了错误，他让野马一路拖着小男孩奔跑。在这个远景镜头里，马匹是不是用了替身；因为有危险，拉莫里斯是不是自己做了小男孩的替身，这些都无关紧要。但是，令人尴尬的是，野马奔跑的速度越来越慢直到最后停下来，都始终没有给一个小男孩和马在一起的镜头，好让观众深信不疑。这完全可以通

① 汤姆·米克斯（1880-1940），美国电影演员，1909年到1935年间的西部片明星。——译注
② 同样，铃叮叮的银幕形象显然也是由几条长得像它的阿尔萨斯狼狗经过训练之后共同演绎的。但银幕上永远只有一条"铃叮叮"。狗演员们都是真实表演，没有借助蒙太奇。只有在次要场景里需要通过特效手段使银幕上的狗主角具有神奇的能力，凸显铃叮叮所具备的一切优秀品质。
③ 指两个人面对面的时候，镜头对人物进行互相切换。

过平移镜头或后退镜头实现。如果最后加入这个简单的镜头，就能够让之前发生的整个事件显得真实，以免观众怀疑。让男孩和马分别出现在两个镜头里，避免了拍摄过程中可能出现的危险，但是却打断了原本流畅的空间连续性。

或许可以举个例子更加清楚地解释一下。在一部其他方面表现平平的英国电影《没有秃鹰飞翔》（Where No Vultures Fly）中，有一组令人难忘的镜头。这部电影改编自一个真实的故事，二战期间一个年轻人在南非建立了一个野生动物保护区。夫妻二人带着他们的孩子住在丛林深处。我无法忘怀的那组镜头始于极其普通的方式。孩子在父母不注意的时候溜出营地，发现了一只幼狮，母狮暂时离开了它。孩子不懂危险，抱起幼狮走了。与此同时，母狮也许听到了声音或者嗅到了孩子的气味，回到它的窝，并开始一路追踪毫不知情的孩子。孩子抱着幼狮回到了营地附近，就在此刻，父母看到了鲁莽行事"绑架"幼狮的孩子，还有那头显然随时可能一跃而起攻击孩子的母狮。这里我们暂停一下。至此，这组镜头的所有场景一直都是用平行蒙太奇呈现，在制造悬念方面多少有点幼稚，整体相当平庸。然而就在此刻，导演突然放弃了拼接独立镜头的蒙太奇手法，让父母、孩子和母狮全都出现在同一个全景镜头里，使观众的神经骤然绷紧。这种单一全景镜头使一切特效都变得不可能，于是立刻令之前那些平庸的蒙太奇影像变得真实可信了。之后的场景就一直是全景镜头：父亲命令孩子停下不动（同时母狮也在几码之外停下了），然后放下幼狮，再继续往前走，不要加快步伐。于是，母狮冷静地走上前叼起幼狮，然后回头走向丛林。欣喜若狂的父母冲向孩子。

显然，从叙事的角度考虑，这一组镜头如果全都采用蒙太奇手法或特效技术，则都具有同样简单的含义。但是这两种方式都无法在镜头前展现场景在性质和空间上的真实性。因此，尽管每个镜头都是实景拍摄，但也只是一个故事而非真实的事件。这样的电影片段，与在小说里用文字叙述同样的情节，

几乎没有区别；因而其戏剧价值和道德意义都相当平庸。而最后一个全景镜头将所有角色全部放入真实场景之中，能够瞬间将观众的情绪调动起来。当然，能拍摄出这样的镜头，要归功于这头母狮演员是半驯化的，在拍摄电影之前就已经与这一家人熟悉了。但这并非关键问题。关键在于，无论孩子是否真的冒了风险，这个片段尊重了空间的统一性。这里的空间统一性体现出了真实性。因此，我们看到的很多例子可以证明，蒙太奇手法远非电影的本质，甚至会破坏电影的本质。同样的场景，是采用蒙太奇手法还是全景镜头来表现，决定了它是等同于一段平淡的文字，还是属于一部伟大的电影。

如果一定要在这里阐明这个问题，我觉得可以确立以下美学原则："当场景的性质要求两个或更多拍摄对象同时出现的时候，就不能使用蒙太奇手法。"一旦场景的含义不再取决于物理空间内部不同拍摄对象之间的接近，即便是暗示的接近，就可以恢复使用蒙太奇。比如，拉莫里斯通过马头的特写镜头表现它驯服地转向男孩时，就正确地使用了蒙太奇手法。不过他应该在前一个镜头里就让男孩和马一起出现。

这绝不是说要强行回归单一镜头，放弃丰富多样的表现手法以及切换镜头的便捷方法。我们要关注的不是电影的形式，而是电影叙事的本质，或者更确切地说，形式与本质在一定程度上的相辅相成。威尔斯在《伟大的安巴逊》中，使用单一镜头呈现主要场景；而在《阿卡丁先生》（*Mr. Arkadin*）中，他巧妙地运用了分解式蒙太奇。那只是风格上的变化，并不会改变主要内容。甚至可以说，尽管希区柯克在《夺魂索》（*Rope*）中的镜头运用被认为具有重要的艺术价值，但如果采用传统的剪辑方式，效果也会一样好。反之，如果在《北方的纳努克》中经典的猎捕海豹片段里，没有让猎手、冰窟和海豹出现在同一个镜头里，那将难以令人信服。其实问题很简单，在应当重视空间统一性的时刻切分镜头，就会将现实变为幻象。弗拉哈迪基本上遵循了

这条原则，只有在少数几个地方忽视了空间的连续性。纳努克在冰窟边缘追捕海豹的画面，是电影史上最具美感的镜头之一。《路易斯安那州的故事》（*Louisiana Story*）里明显借助蒙太奇手法表现的短吻鳄在鱼线另一端挣扎的场景，乏善可陈；与此同时，这部电影中用单一平移镜头拍摄的短吻鳄捕食鹭鸟的场景，则令人钦佩。

互为补充的情况同样存在。也就是说，只要有一个合适的镜头能够将之前被蒙太奇手法分解的各个要素融合到一起，那也足以重建叙事的真实性。

很难轻易断定哪种主题或哪种情境适用于上述蒙太奇禁令。我只能审慎地给出一些线索。首先，所有的纪录片都适用。纪录片的目的就是记录事实。如果纪录片的影像并没有在摄影机前真实地发生过，那就失去意义了。可以说，纪录片近似于新闻报道。在一定程度上，新闻短片也应包括在内。在电影发展的早期，对真实事件进行重新组合的纪录片也曾经得到认可，这说明大众的态度如今已经发生了变化。

但同样的禁令并不适用于教育类纪录片，因为其目的是解释事件而非报道事件。当然，这类纪录片中有可能存在上一类纪录片中的系列镜头。以关于魔术表演的纪录片为例，如果想要表现某位伟大魔术师的神奇本领，就采用一系列独立镜头；如果紧接着需要解释魔术的奥秘，就有必要进行剪辑。这种情况不言自明，无须赘述！

奇幻型电影的情况更加微妙，这些影片包括从诸如《白鬃野马》之类的童话片，到像《北方的纳努克》那种稍微进行了浪漫化加工的纪录片。正如前文所述，对于奇幻电影来说，如果幻想与现实不能融为一体，就会出现问题，将无法充分表达其深刻含义，至多只能体现其艺术价值。这种真实性要求就限制了影片的剪辑方式。

最后，在那种相当于小说或戏剧的叙述型电影中，为了剧情的充分发展，某些场景并不适合采用蒙太奇手法。表现具体的时间长度和用蒙太奇手法抽

象化地体现时间,两者是互相冲突的,《公民凯恩》和《伟大的安巴逊》已经非常清楚地证明了这一点。最重要的是,特定场景只有在实现空间统一的情况下才能被视为真正的电影片段,尤其是那些由人与物之间的关系决定剧情的场景。比如在《红气球》中,什么技巧都可以使用,唯独蒙太奇不能用。早期的滑稽电影,特别是基登(Keaton)①和卓别林(Chaplin)的作品,在这方面为我们传授了许多经验。滑稽剧在格里菲斯和蒙太奇出现之前很受欢迎,正是因为其笑料源于戏剧空间之中,源于人物与周围的环境及事件之间的关系。在《马戏团》(*Circus*)中,卓别林真的被关进了狮笼,与狮子同时出现在银幕上。

① 基登(1895-1966),美国滑稽电影演员,有"冷面谐星"之称。——译注

为不纯粹的
电影辩护

回顾近 10 年到 15 年来①的电影发展，不难发现一个日益显著的特征：取材于文学与戏剧。

当然，电影从小说和戏剧中发掘素材早已有之，但那时电影的表现形式还是独树一帜的。《基督山伯爵》(*The Count of Monte Cristo*)、《悲惨世界》(*Les Miserables*)和《三个火枪手》(*Les Trois Mousquetaires*)的改编，不同于《田园交响乐》(*La Symphonie pastorale*)、《宿命论者雅克》(*Jacques le fataliste*)、《布劳涅森林的女人们》(*Les Dames du Bois de Boulogne*)、《肉体的恶魔》(*Le Diable au corps*)、《乡村牧师日记》(*Le Journal d'un cure de campagne*)的改编。电影导演只是借用了大仲马（Alexandre Dumas）和维克多·雨果（Victor Hugo）笔下的人物和情节，但并没有套用小说的文学框架。在电影中，沙威（Javert）②和达达尼昂（D'Artagnan）③所经历的故事

① 本文摘自 1952 年出版的《电影，对世界睁开的眼睛》(*Cinema, un oeil ouvert sur le monde*)一书，因此这个时间段指的大约 1935-1950 年。——译注
② 《悲惨世界》中的人物。——译注
③ 《三个火枪手》中的人物。——译注

是小说中没有的；他们独立于小说而存在，原著小说则退居次要地位，甚至成了多余的。

而有时候，导演认为小说非常精彩，就将其作为具体的电影剧情梗概。于是导演就要按照小说家的思路设计人物、情节乃至氛围，比如西默农（Simenon）①笔下的悬疑推理和皮埃尔·维里（Pierre Véry）②的诗意氛围。这种情况下，人们可以忽略它们的小说性质，而将其视为语言繁冗的电影剧本。显而易见，美国的许多侦探小说在创作之初就确立了双重目标，希望出版之后能够被好莱坞改编。而且，尊重侦探小说原著也日益成为惯例，不太可能问心无愧地进行任意改编。

但是，在将《乡村牧师日记》拍成电影之前，罗伯特·布列松表示他会逐页逐篇、逐段逐句地严格遵照原著。这就使问题的本质发生了改变，催生了全新的观念。这意味着电影人不再乐于从前人[比如高乃依（Corneille）③、拉·封丹、莫里哀（Moliere）④]的文学作品中搜寻素材，而是凭经验选择优秀的文学作品不加改编地直接搬上银幕。因为原著的文学形式相当成熟，其中的人物及其所作所为完全取决于作者的写作风格。这些人物被封闭在作者塑造的小世界里，这个小世界的规则也是由作者严格确定的，与现实世界全然不同。小说放弃了史诗般的简单结构，使它不再是模式化的虚构故事，而是巧妙地结合了风格、心理学、道德伦理及形而上学的特殊作品。这样的作品还能怎么改编呢？

在戏剧领域里，这种变化更加明显。就像小说一样，戏剧文学也一直被电影导演大刀阔斧地改编。如今看来，谁会把劳伦斯·奥利弗（Laurence

① 西默农（1903-1989），生于比利时的法国小说家，以侦探小说闻名。——译注
② 皮埃尔·维里（1900-1960），法国小说家及电影编剧。——译注
③ 高乃依（1606-1684），法国剧作家。——译注
④ 莫里哀（1622-1673），法国喜剧作家及演员。——译注

Olivier）①的电影《哈姆雷特》（Hamlet）与多年前拙劣模仿法国经典戏剧的所谓"艺术电影②"相提并论？电影人一直热衷于将戏剧拍成电影，因为戏剧已经是一种视觉表演了；但据我们所知，"戏剧电影"如今似乎变成了一句常见的讽刺之语。将文字形式的小说拍成电影，至少还意味着一定程度上的艺术创作。而戏剧则似乎成了一个损友，因为两者相似的视觉效果而导致电影导演倾向于不动脑筋。这样就把电影引上了危险的下坡路，一不小心就会失足滚落悬崖，粉身碎骨。经典戏剧偶尔也曾被改编为质量尚可的电影，但那是因为导演像改编小说一样对戏剧进行了改编，只保留了人物和情节。但如今也出现了全新的激进观点，认为原作的戏剧特征应得到严格尊重，不可改编。

前面提到的和一会儿将要列举的那些电影，数量众多、质量上乘，不能证明上述关于改编的观点。这些优秀电影见证了当代电影发展硕果累累的鼎盛时期。

多年以前，乔治·阿尔特曼（Georges Altmann）③写了一本书，赞美了从《朝圣者》（The Pilgrim）到《界线》等无声电影。他在封面上这样宣称："这才是真正的电影！"早期电影评论家为了捍卫第七种艺术的独立性所坚持的原则与期冀，是不是应该被当成垃圾抛弃了？如今的电影是不是已经无法脱离文学和戏剧的双拐而独立行走了？如今的电影是否来源于传统艺术的同时又依附于传统艺术？

现在摆在我们面前的问题其实并不新鲜。首先，从总体上说，它就是不同艺术之间的互相影响和改编的问题。如果电影已经发展了数千年，那我们

① 劳伦斯·奥利弗（1907-1989），英国戏剧及电影演员、导演，第一个将《哈姆雷特》搬上银幕，自导自演。——译注
② 1908年法国成立了艺术电影公司，专门负责将经典戏剧改编为电影，大多作品被公认为失败之作。——译注
③ 乔治·阿尔特曼（1901-1960），法国记者。——译注

就能更加清楚地看到它并没有背离艺术发展的一般规律。电影才刚刚问世60年，但它的历史视角已经非常模糊。60年，差不多相当于一个人一生的时间，而电影的发展已经更迭了一两代。

但这并非造成错误的主要原因。即便加速发展，电影无论如何也算不上其他艺术的"同龄人"。电影还是年轻的艺术，而文学、戏剧、音乐几乎同人类历史一样古老。正如孩子接受的教育是从模仿身边的大人开始的，电影的发展也必然受到这些"前辈艺术"的影响。因此，从20世纪初开始，电影的历史就是由决定一切艺术发展的因素推动的，而那些已经发展成熟的艺术门类自身的变化也会对电影产生影响。这一美学体系原本就容易混淆，某些社会因素又使其情况更加复杂。事实上，电影如今已经发展成唯一流行的大众艺术，而戏剧，作为传统的大众艺术，则转而面向少数文化层次高或经济地位高的观众。电影在过去20年的飞速发展似乎相当于文学在几个世纪里的缓慢演进。20年的时间，对于一门艺术的发展而言，不算很长；但从评论的角度来说，则相当漫长。所以我们必须尝试缩小思考的范围。

首先应当说明，被当代评论家所不齿的改编，其实是艺术发展史上的惯常做法。马尔罗曾经指出，文艺复兴早期的绘画作品大量借鉴了哥特式建筑的特点。乔托（Giotto）[1]就模仿古代建筑的圆雕进行绘画。米开朗基罗（Michelangelo）[2]刻意避免受到油画技法的影响，因而他的壁画更具雕刻风格。当然，这个阶段很快就消失在追求"纯粹的绘画"的大潮之中。但是，谁又能因此断定乔托不如伦勃朗（Rembrandt）[3]？这样区分高低等级有什么意义呢？谁又能否认圆雕风格的壁画是壁画发展史中不可或缺的一个阶段，进而

[1] 乔托（1266-1337），中世纪晚期的意大利画家及建筑师。——译注
[2] 米开朗基罗（1475-1564），意大利文艺复兴盛期的雕塑家、画家、建筑师及诗人。——译注
[3] 伦勃朗（1606-1669），荷兰画家。——译注

否认其美学意义呢？对于教堂门楣上雕刻的那些被放大的拜占庭式细密画，又该如何评价呢？

再看看小说的发展，谁能谴责在舞台上表演的前古典主义悲剧其实是改编自田园牧歌式的小说？或者批评拉法耶特夫人（Madame de La Fayette）[①]的小说借鉴了拉辛（Racine）[②]的戏剧作品？借鉴技巧的说法或许还可以成立，但是在题材上恐怕不存在借鉴的问题，任何题材都可以采用多种多样的表现方式。文学发展史上普遍存在这种情况，直到18世纪才第一次出现"抄袭"的概念。中世纪，在戏剧、绘画及花窗玻璃中，对重大宗教主题的表现方式都是雷同的。

对于电影最主要的误解，无疑是认为电影的发展轨迹与其他艺术的普遍情况相反，在早期并没有出现改编、借鉴、模仿。在电影诞生之初的二三十年，最受推崇的就是独特的表现方式和题材的原创性。我们通常认为，一门艺术在萌芽阶段会努力模仿"前辈艺术"，然后再逐步探索出真正属于自己的发展道路和合适的主题。因此，令我们困惑的是，其他艺术元素竟然在电影艺术的发展中占据越来越重要的地位，似乎随着其表达能力的增强，创造能力却越来越弱化。这种自相矛盾的现象很容易被视为艺术的衰落，比如，对于有声电影的出现，批评家们毫不犹豫地给出了这样的评价。

但这其实是误解了电影的发展历史。尽管电影的出现晚于小说和戏剧，但这并不意味着电影与它们属于同一门类，并且已经输在了起跑线上。电影所处的社会环境与传统艺术大不相同。你能说风笛曲或比博普[③]衍生于传统圆舞曲么？早期的电影，尤其是滑稽电影，实际上是从马戏、地方戏剧和歌舞杂耍表演那里抢走了技术和演员，然后又抢走了观众。大家都知道齐卡对于

[①] 拉法耶特夫人（1634-1693），法国作家。——译注
[②] 拉辛（1639-1699），法国剧作家。——译注
[③] 比博普（bebop），一种节奏复杂的爵士乐。——译注

莎翁作品的那句评价:"那个角色的塑造错过了多少好素材啊!"他和他的工作伙伴没有受到经典文学作品的影响,无论是他们自己读过的,还是观众读过的。但当代的通俗文学对他们产生了深刻的影响,也正是因此他们才创造出了令人赞叹的佳作《千面人方托马斯》(Fantomas)。电影为真正的通俗艺术复兴创造了条件。电影并没有傲慢地拒绝露天表演的戏剧或廉价的恐怖小说那类令人鄙视的卑微形式。

确实,法兰西文学院和法兰西大剧院里"好心"的绅士们曾经有意领养电影这个在亲生父母身边成长的孩子,但他们最终失败了;这样的结果有力地证明了这种意图是不合情理的。拿《俄狄浦斯》(Oedipus)和《哈姆雷特》式的古典悲剧与早期电影相比,就如同拿数百年前我们"高卢人的祖先"与非洲丛林里蒙昧的黑人儿童相比。如今我们再看这些早期电影,就如同看到原始部落通过吃掉传教士而表达对教义的理解,或许还能感到一丝兴趣与新奇。那个时期的法国电影明显借鉴了依然流传的露天表演或通俗戏剧(好莱坞就问心无愧地从英国的歌舞杂耍剧领域挖走了技术和演员),但并没有造成美学上的争议,那主要是因为当时还没有所谓的"影评"。也是因为同样的原因,脱胎于当时那些所谓的"低等艺术"的早期电影,也并没有令人感到震惊。当然也没有人觉得有必要为其辩护,除了那些有兴趣的人,他们对电影的理解多于成见。

事实上,由于电影的借鉴,那些一两百年来几乎被抛弃的戏剧形式又回到了人们的视野。那些对16世纪的滑稽剧无所不晓的历史学家,是否觉得自己也该研究研究,到了1910年到1914年间,滑稽剧是如何在百代公司和高蒙公司的摄影棚里经麦克·塞纳特(Mack Sennett)[①]之手复兴的呢?

① 麦克·塞纳特(1880-1960),生于加拿大的美国导演及演员,滑稽电影创始人。——译注

电影对于小说的借鉴,也不难找出类似的例子。分集电影采用报纸连载小说的形式,使这种古老的体裁重现生机。我又一次看了弗伊拉德(Feuillade)① 的《吸血鬼》(Les Vampires),深有感触。那次是由我的朋友、身为法国电影资料馆董事的亨利·郎格卢瓦(Henri Langlois)② "精心安排"的。那天晚上,两台放映机中只有一台在工作,银幕上没有字幕。我想弗伊拉德自己也认不出哪个人是凶手。每一个人物都有可能是好人,也有可能是坏人。上一集里看起来最像坏蛋的人,到了下一集竟然成了受害者,令人难以分辨。十分钟就要开灯一次以更换胶片,这似乎又把电影多分了一集。在这种条件下观看弗伊拉德的杰作,却恰巧揭示了其迷人魅力背后的美学原理。

每次因为更换胶片而被打断,观众都会失望地发出叹息声;重新开始之后,又都因为谜底有望揭晓而松了一口气。故事对于观众来说完全是未知的,全靠电影所表现的紧张感抓住观众的注意力,调动观众的情绪。分集不像正常的幕间休息,而是在观众的情绪被调动起来之后突然打断,就像源源不断涌出的泉水被神秘之手堵住了。由此引发的难以忍受的紧张感使观众迫不及待地想要看下一集,这种急切的心情急需释放,甚至故事情节都不那么重要了,只要继续讲故事就行。弗伊拉德拍电影也是如此,他对后续的故事并没有预先的规划,只是凭借每天早上的灵感一集一集地拍。

导演和观众处于同样的境地,就像《一千零一夜》里讲故事的雪赫拉莎德(Scheherazade)和听故事的国王;电影院里不断亮起又灭掉的灯光,就像那一千零一个白昼与黑夜。早期系列电影的分集与连载小说的"未完待续"一样,并非与故事无关的附加字幕。如果雪赫拉莎德一次就把故事讲完,和

① 弗伊拉德(1873-1925),法国默片导演。——译注
② 亨利·郎格卢瓦(1914-1977),法国电影资料整理者及爱好者,与其他人合伙创办了法国电影资料馆。——译注

电影观众一样冷酷的国王会在黎明杀掉她。分集电影和连载小说一样，需要通过这种暂停来测试故事的魅力，了解下一集的吸引力如何。总也讲不完的故事就好比我们日复一日的琐碎生活，反过来，每天的琐碎生活又仿佛是总也做不完的梦中短暂出现的清醒时刻。

由此我们看到，早期电影所谓的纯粹性其实经不起推敲。有声电影的出现并非标志着电影天堂开启了堕落之门；电影艺术女神也并非这时候才发现自己光着身子，然后才开始穿上之前被撕破的衣裙。电影的发展并没有偏离普遍规律。它只是在以自己的方式遵循规律。这是在技术和社会因素的影响之下，它所能采取的唯一方式。

我们当然清楚，就算绝大多数早期电影确实是借鉴或偷师自其他艺术，这也并不足以证明如今的改编是合理的。即便不符合他们的一贯立场，纯电影的倡导者们还可以摆出如下观点。不同门类艺术之间的交流在初级阶段当然更加容易。电影可能是使滑稽剧重获新生了，但其效果主要在于视觉方面，是从古老的哑剧到滑稽剧然后才是歌舞杂耍剧这样一代一代承袭下来的。追溯的历史越久远，就会发现越多的区别，就好像如今的许多不同动物其实都是从远古时代的同一种动物进化而来的。多元化的来源能够使艺术作品的潜力得到充分发挥，但也因此使其越来越依赖于复杂精密的形式；这种复杂性与精密性一旦遭到破坏，作品的整体效果也必将受到影响。深受雕刻影响的绘画在走向完全独立的过程中，拉斐尔（Raphael）和达·芬奇的风格流派就压制了米开朗基罗流派。

上述观点恐怕经不起仔细推敲，进化之后的艺术形式未必不再互相影响。不过艺术的发展确实是趋于独立和专业化的。"纯艺术"的概念（比如纯诗歌、纯绘画）并非毫无意义，其所代表的美学现实尽管难以否认，但也难以界定。在任何情况下，艺术之间的相互融合或杂糅都有可能发生，比如体裁的杂糅，但结果并不一定都是好的。杂交有可能产生硕果，从而提升基因的品质；但

也有可能产生外形美丽却无法繁衍的后代，还有可能产生如狮头羊身蛇尾的喷火女妖那般丑陋可怕的怪物。所以，不要再去追溯电影诞生初期的先例了，还是重新回到我们如今所面临的问题吧。

评论家总是负面地看待电影对文学的借鉴，却毫不犹豫地认可文学对电影的借鉴。小说，尤其是美国小说受到了电影的影响，是公认的事实。我们不考虑那些刻意模仿电影的小说，比如雷蒙·格诺（Raymond Queneau）①的小说《远离吕埃尔》（*Loin de Rueil*），这对我们的讨论没有意义。我们要讨论的问题是，多斯·帕索斯（Dos Passos）②、厄斯金·考德威尔（Caldwell）③、海明威（Hemingway）和马尔罗的小说是否真的受到了电影技术的影响。实话实说，我们并不愿意相信。毋庸置疑，电影所提供的全新的观察视角（比如通过特写观察人或物、采用蒙太奇手法的叙事方式），有助于作家完善写作技巧。这当然是一种影响。但借鉴电影技巧进行写作并非易事，在作家构建自己独特的小说世界的过程中，那些技巧只是锦上添花。即便哪位作家承认自己的小说吸取了电影的美学元素，但肯定也不如上个世纪戏剧对文学的影响那般深远。

占主导地位的艺术门类对其他相近的门类产生影响，可以说是恒久不变的规律。格雷厄姆·格林（Graham Greene）④的作品似乎提供了确凿无疑的证据。然而，仔细审视之后，我们发现他声称自己借鉴的电影技巧其实从未在电影中出现过。别忘了，他曾当过多年的影评家。这实在令人难以理解，以至于我们要不断追问，既然是能够使小说更加形象化的好办法，那电影导演们为什么从不在电影中使用呢？比如，马尔罗导演的《希望》（*L'Espoir*）这样的

① 雷蒙·格诺（1903-1976），法国小说家、诗人、评论家、编辑。——译注
② 多斯·帕索斯（1896-1970），美国作家。——译注
③ 厄斯金·考德威尔（1903-1987），美国作家。——译注
④ 格雷厄姆·格林（1904-1991），英国作家。——译注

电影，其独创性在于让我们看到了"取材于受电影影响的小说的电影"是什么样子的。由此我们能得出什么结论？显然，我们应该反其道而行之，探讨现代文学对电影的影响。

在当今的语境中，"电影"这个词到底是什么意思？如果是指通过简单记录影像来直接反映外部现实世界，那就与古典小说进行反思和分析的方法恰恰相反。必须指出的是，英国小说家已经发现了这种写法背后的行为心理学依据。但是，学识渊博的评论家仅仅根据对"现实"这一概念的肤浅理解就轻率地断定电影的真正本质，是极不负责任的。电影的基本内容是摄影素材，它不一定遵循表象的对立统一性和行为心理学。电影的素材确实完全来自外部现实世界，但它同时拥有成千上万种表现方式，足以消除不确定性，将外部象征转变为内在现实。事实上，大部分电影里的人物形象都遵循戏剧心理学和古典小说的分析主义。他们基于公认的假设：人物情绪和外在表现之间存在着必然的、明确的因果关系，而且这一切都是有意识的，观众也了解这种意识的存在。

如果"电影"的含义更加复杂一些，是指蒙太奇叙事手法以及拍摄角度的改变等摄影技术，上述观点依然是正确的。多斯·帕索斯和马尔罗的小说不同于我们所习惯的电影，其间的差别并不小于它们与弗罗芒坦（Fromentin）[①]和保罗·布尔热（Paul Bourget）[②]的小说之间的差别。实际上，在反映特定现实方面，美国小说并不具有深刻的电影时代烙印，而是深受人类与技术文明之间关系的影响。技术文明对电影也确实产生了影响，但是对小说的影响更大；不过电影也确实可以为小说提供借鉴。

电影在借鉴小说的时候，也并不会找那些人们所期待的较为著名的作品，

[①] 弗罗芒坦（1820-1876），法国画家、作家，其文学作品流传更广。——译注
[②] 保罗·布尔热（1852-1935），法国小说家、评论家。——译注

比如，好莱坞喜欢找维多利亚时代风格的文学作品，法国电影人喜欢找亨利·波尔多（Henri Bordeaux）①、皮埃尔·伯诺伊特（Pierre Benoit）②的作品。姑且不论是好事还是坏事……如果一位美国导演出于偶然改编了海明威的作品，比如《战地钟声》（*For Whom the Bell Tolls*），他还是会采用适合一切冒险故事的传统风格。

那么，电影看起来比小说落后了 50 年。如果有人仍然坚持认为电影影响了小说，那么我们只好假设电影中隐藏着某个普通人看不见的形象，只有坐在书桌旁拿着放大镜的评论家才能看到。因此，我们所谈论的影响小说的电影也就是一部不存在的电影、一部理想中的电影；一部可以由小说家兼任导演，凭借想象力拍出来的电影，而这种想象的艺术还没有问世。

上帝作证，这种假设并没有听起来那么愚蠢。我们至少可以把它们当作数学方程式两边同样的未知数，在解题过程中将它们消去。

也许有些现象表面看似电影对小说的影响，让某些头脑清醒的评论家也深感迷惑。其实那是如今的小说家采取的一些叙事技巧和衡量标准，确实与电影的手法类似。可能是直接借鉴，而我们更倾向于认为那是当代某些共同的表现方式在美学上的交汇。而在这条影响或交汇之路上，小说的风格化发展最具逻辑性。比如，小说对蒙太奇手法和时间倒错的运用最为巧妙。最重要的是，小说能够通过近乎镜像化的客观描述而使抽象含义更具真实性。

而电影怎么可能像阿尔贝·加缪（Albert Camus）③的小说《局外人》（*L'Etranger*）中的男主人公那样，对所表述的客观事物保持置身事外的清醒呢？事实上，我们不知道，如果没有受到电影的影响，小说《曼哈顿津渡》

① 亨利·波尔多（1870-1963），法国作家、律师。——译注
② 皮埃尔·伯诺伊特（1886-1962），法国小说家，法国文学院院士。——译注
③ 阿尔贝·加缪（1913-1960），法国哲学家、作家、记者。——译注

(Manhattan Transfer)和《人的命运》(La Condition humaine)是否会大不一样；但我们可以确定，如果没有詹姆斯·乔伊斯（James Joyce）[1]和多斯·帕索斯，就不会有《托马斯·加纳》(Thomas Garner)和《公民凯恩》这样的电影。我们恰逢先锋派电影兴起，导演敢于从小说中寻找灵感，这些具有小说风格的电影可以称为"超电影"。从这个意义上说，所谓的借鉴倒是次要的了。

我们比较熟悉的大多数电影并非改编自小说，只不过某些电影的某些片段借鉴了小说家的叙事风格，比如《战火》借鉴了海明威（沼泽地那场戏）、萨洛扬[2]（那不勒斯那场戏）；而山姆·伍德（Sam Wood）[3]拍摄《战地钟声》时反倒没有那么重视原著。马尔罗的电影《希望》中的许多片段与其小说原著极其接近。最近英国最优秀的几部电影也是改编自格雷厄姆·格林的小说。在我们看来，最令人满意的是《马场杀手》(Brighton Rock)，改编得恰到好处，尽管这部电影并没有引起多大的反响。约翰·福特的电影《逃亡者》(The Fugitive)把原著小说《权力与荣耀》(The Power and the Glory)改得面目全非。

因此，我们应该关注当代电影借鉴当代小说带来的好处，从表象上来说明这一点并不难，电影《偷自行车的人》就是个典型的例子。因此，改编自小说的电影绝非评论家所抨击的那样不堪，可以说它们是电影进步的先兆，或者说至少有可能带来进步。从某种程度上说，是小说家推动了这样的进步。

有人可能会说，也许对当代来说确实如此，小说对电影的影响比电影对小说的影响大了百倍；那么，为什么有些电影导演声称自己的灵感源于纪德（Gide）或司汤达（Stendhal）的小说，而不是普鲁斯特（Proust）或者拉法耶特夫人的小说？

[1] 詹姆斯·乔伊斯（1882-1941），爱尔兰作家、诗人。——译注
[2] 萨洛扬（1908-1981），美国小说家、剧作家。——译注
[3] 山姆·伍德（1883-1949），美国导演及制片人。——译注

是啊，为什么不是？雅克·布尔乔亚（Jacques Bourgeois）[①]在《电影评论》上发表了一篇文章，精辟地分析了小说《追忆似水年华》（*A La Recherche du temps perdu*）在表现手法上与电影的密切关系。讨论改编自文学作品的电影，我们面临的真正问题并不属于美学范畴。问题的产生并不是因为电影是一门艺术，而是因为电影是一种社会现象和重要产业。电影对小说的改编是一种市场推广。一份宣传海报称电影《帕尔马修道院》（*La Chartreuse de Parme*）"改编自最著名的间谍小说"。尽管电影营销人员从没读过司汤达的小说，但他们说的话有时候也是事实。

但我们可以因此批判克里斯蒂昂-雅克（Christian Jacque）[②]执导的同名电影吗？可以批判，因为他歪曲了小说的主旨，这是不应该发生的背叛，但又不可以批判。首先，这部电影的质量还是高于平均水准的；其次，综合来看，它毕竟对司汤达的原著做了引人入胜的介绍，也必定会吸引更多的读者去阅读原著。因为电影没有尊重原著小说而怒发冲冠，尤其是以文学的名义横加指责，实在是荒唐之举。无论电影与原著多么不符，也并不会损害原著在读者心目中的地位。而对于那些不熟悉原著的人来说，有两种可能性：一是对那些质量优秀的电影非常满意；二是很想去读一读原著，而这对文学有利。这一观点得到了出版公司的数据支持，每当有小说被改编成电影，小说原著的销量就会增加。事实是，无论是宏观的文化环境，还是具体的文学领域，都不会因为电影的改编而损失什么。

现在还要再说说电影。我个人也认为，如今很多电影对文学名著的改编确实令人忧心忡忡。改编电影还是应该尊重原著，这大有裨益。作为已经发展成熟的艺术形式，小说面向的是文化层次较高而且思维相对缜密的受

① 雅克·布尔乔亚，与巴赞同时代的文艺评论家，生卒年不详。——译注
② 克里斯蒂昂-雅克（1904-1994)，法国电影导演、编剧。——译注

众，它会为电影提供更为复杂丰满的人物形象，而且在处理形式与内容的关系方面，小说的手法更为严谨、精妙；而大多数电影在这方面还有所欠缺。显然，如果想要改编的小说在思想水平上超凡脱俗，编剧和导演可以采取两种办法。一种是将小说原著的艺术水平和声望作为电影的质量认证、素材仓库和票房保障，比如《卡门》(*Carmen*)、《帕尔马修道院》、《白痴》(*L'Idiot*)。另一种是真正地再现原著的整体风貌，不仅仅是将原著作为素材来源，也不仅仅是改编；而是将小说语言转化为电影语言，比如《田园交响乐》《肉体的恶魔》《堕落的偶像》(*The Fallen Idol*)、《乡村牧师日记》。

我们不该抨击那些在改编时进行精简的电影人。正如我们前面所说的，他们不尊重原著并不会对文学有害。但第二种方法显然才是未来电影发展的希望。即便打开水闸，灌渠的水面也不可能高于河面。好莱坞拍摄了一部《包法利夫人》(*Madame Bovary*, 1947)，依然还是一部标准的美国电影。而福楼拜（Flaubert）的原著在艺术水准上比美国电影平均水平高出一大截。当然这部美国电影唯一做错的地方，是用了《包法利夫人》这个名字。当文学作品不得不面对强大的电影产业的时候，这是必然的结果：电影将一切平庸化。

另一方面，如果幸运地具备了条件，电影也可以将小说的文字转化为不同凡响的视觉效果；从这个角度来说，电影的整体水平似乎也更加文学化。比如让·雷诺阿执导的电影《包法利夫人》（1933）和《乡间一日》(*Partie de campagne*)①。但这两部电影并非最典型的例子，不是因为质量欠佳，而是因为雷诺阿更忠实于原著的精神而非文字。他对原著的尊重看起来是互相矛盾的，在精神融合的同时又保持完全独立。发生这种情况的原因当然是因为雷诺阿的才华不输于福楼拜或莫泊桑（Maupassant），这类似于波德莱尔

① 这部电影的英文名称为 *A Day in the Country*。——译注

（Baudelaire）翻译爱伦·坡（Edgar Allan Poe）的作品。

如果每位电影人都是天才，那当然更好，或许改编就不是问题了。倘若评论家可以永远只考虑天才的作品，那就太幸运了；那我们的讨论也可以就此打住了。我们当然可以想象如果《肉体的恶魔》由让·维果（Jean Vigo）[①]来执导会是什么样子，不过我们还是应该庆幸至少克劳特·乌当-拉哈（Claude Autant-Lara）[②]已经改编了它。为了忠实于雷蒙·拉迪盖（Radiguet）[③]的原著，电影塑造了相对复杂且耐人寻味的人物形象，并不得不冒着触怒大众的风险，公然挑战了传统电影道德伦理（当然还是处理得非常谨慎，不过这也无可厚非）。这部电影拓宽了观众的理性及道德视野，并为其他同类型优秀影片的出现做了铺垫。但它也不全都是优点，它尊重原著的方式存在问题，似乎迫不得已地迎合了外星征服者的异类审美观。

毋庸置疑，小说具有独特的效果，文字不同于影像，而且读者独自一人阅读小说具有私密性，与众多观众在黑暗的电影院里一起观看电影的感受是不同的。也正因为如此，电影要想真正达到与小说类似的效果，难度就更高了，导演必须倾尽全力进行想象与创新。或许可以认为电影的创新程度与尊重原著的程度之间存在直接的线性关系。与翻译的道理一样，逐字逐句的直译毫无意义，过度自由的意译又理应批判。因此，优秀的改编应当是展现原著的文字与精神实质。而我们都知道优秀的翻译需要对原著的文字和精神多么熟悉。

举例而言，纪德作品中著名的"一般过去时"被认为是一种特殊的文学风格，人们可能会觉得它们过于微妙，很难翻译成电影语言。然而并不一定，

[①] 让·维果（1905-1934），法国电影导演，为诗意现实主义做出了贡献。——译注
[②] 克劳特·乌当-拉哈（1901-2000），法国电影导演及编剧，电影《肉体的恶魔》（1947）的导演。——译注
[③] 雷蒙·拉迪盖（1903-1923），法国小说家及诗人，被认为极具天赋，病逝时年仅20岁。他是小说《肉体的恶魔》的作者。——译注

德拉努瓦（Delannoy）[①]在《田园交响乐》中就做到了。一直在下的雪，提供了微妙的多重象征意义，在悄然改变场景的同时，又仿佛是永恒存在的精神寄托，与原著中恰到好处的一般过去时有异曲同工之妙。不过，用雪衬托这场精神之旅，刻意忽略田园的夏季风光，确实是电影语言的创新，但与原著的不谋而合或许只是凑巧。以布列松的《乡村牧师日记》为例，可能更加令人信服。他既尊重原著，又不断创新，其改编水平令人难以企及。阿尔弗雷德·贝金（Alfred Beguin）[②]做出了正确的评价：贝尔纳诺斯（Bernanos）[③]极度鲜明的语言风格，在电影和小说中不可能具有同样的力量。多数电影经常使用夸张手法，使其似乎成了不断贬值的货币，既令人恼火又毫无新意。真正的尊重原著，是以作者设定的风格将文字转化为影像。真正符合贝尔纳诺斯夸张风格的是布列松在改编中的省略与反语。原著的文学特性越鲜明、越重要，就越需要在改编的时候打破其原有平衡，通过创造力去重构一个新的平衡；不需要与原有平衡完全一致，只要相当就可以了。

指责改编小说是偷懒的做法，对真正的电影，也就是所谓的"纯电影"没有好处，完全是评论家的胡言乱语。所有改编自小说的优秀电影都可以证明这种说法是谎言。那些以所谓"电影的需要"为由对原著毫无尊重的人，既背叛了文学，也背叛了电影。

考克多和惠勒改编自戏剧的电影有效地尊重了原剧，这并非电影的退步，而是电影语言智力水平的进步。考克多是《可怕的父母》（*Les Parents terribles*）的原剧作者及同名电影导演，他和惠勒一样，通过摄影机位置的灵活变换带来了与众不同的观看视角，对剪辑相当克制，在摄影技术上返璞归真，

[①] 德拉努瓦（1908-2008），法国电影演员、编剧、导演。——译注
[②] 阿尔弗雷德·贝金，与巴赞同时代的文艺评论家，生卒年不详。——译注
[③] 贝尔纳诺斯（1888-1948），法国作家，小说《乡村牧师日记》的作者。——译注

采用固定镜头和景深镜头。这些手段的成功运用都体现了他们高超的水平与创造力,这样的表达方式与被动记录戏剧表演截然相反。把原剧的表演原封不动地拍下来,并不是真正的尊重原剧。改编优秀的戏剧比直接创造电影(这也是迄今大多数改编者在做的事情)更难。

比起其他电影中所有外景移动镜头、所有的自然布景、所有的反拍镜头、所有的异国风情,所有那些致力于让观众忘记舞台的技巧,电影《小狐狸》(*The Little Foxes*)和《麦克白》(*Macbeth*)中的一个固定镜头在电影属性方面就要高出百倍,在质量方面也要好上百倍。电影中的戏剧化表演并不是电影衰落的表现,而恰恰是电影成熟的标志。

简而言之,改编戏剧不再是背叛,而是尊重。让我们打个比方吧。为了实现美学上的高度忠实性,电影的表达方式必须适应光学技术的进步。从所谓的"艺术电影"到电影《哈姆雷特》,犹如从古代灯笼上的原始聚光孔到现代摄影机镜头的巨大进步。摄影机镜头之所以构造精密,是为了消除玻璃对光线的衍射、偏离和扭曲,也就是尽可能保证摄影机的客观性。将戏剧转化为电影,从美学层面上说,需要对"忠实于原剧"有科学的认识,好比摄影师必须懂得如何拍摄。这是进步的终点,也是重生的起点。

如果说当代电影已经能够有效地改编小说和戏剧,那主要是因为电影已经对自己有充分的认识,已经能够充分自如地运用各种技巧,已经不再需要在进步的同时刻意凸显自己了。也就是说,如今的电影改编可以追求真正的"忠实于原著",不是像仿制品那样仅仅是视觉上的"忠实",而是通过深刻理解原著真正的美学特质来尊重原著,这些特质是原著区别于其他作品的关键所在。越来越多的电影改编自不具备电影属性的文学作品,但无须评论家劳神费心,它们非但不会损害第七种艺术的纯粹性,反而是电影艺术进步的保证。

总有些人怀念电影诞生之初那种独立自主、特征鲜明,完全不与其他艺术融合的状态,他们又该继续质疑了:"小说明明可以自己去读,而像《菲德拉》

（Phédre）①这样的经典戏剧只需要去法兰西大剧院就能看到，为什么还要多此一举，去拍不真实的电影复制品？即便改编得再好，你总不能断定其艺术价值能超越原著吧？更不能说超越了那些独创的电影，即便它们的艺术水平相当。你举的那些例子，比如《肉体的恶魔》《堕落的偶像》《可怕的父母》和《哈姆雷特》，都不错。但我也可以找出《淘金记》（The Gold Rush）、《战舰波将金号》（The Battleship Potemkin）、《残花泪》《疤面煞星》《关山飞渡》，乃至《公民凯恩》为例，这些都是电影领域独有的杰作，它们是传统艺术无可替代的补充。尽管改编不再是对原著幼稚可笑的曲解或毫无价值的滥用，但很多人才确实被浪费了。你说进步，可是这样的进步只是让电影成为文学的附庸，自己却没有开花结果。应该让戏剧归戏剧、小说归小说，电影独有的归电影。"

上述论调中，最后一条在理论上或许是有根据的，但它并没有考虑历史的相对性；而对于一门充分进化的艺术来说，这一点非常重要。如果其他条件完全相同，人们当然更喜欢原著。谁也不打算否认这一点。我们可以称卓别林为电影界的莫里哀，但我们不会为了将《愤世嫉俗》（Le Misanthrope）改编为电影而放弃《凡尔杜先生》（Monsieur Verdoux）这么优秀的影片。我们当然希望经常看到诸如《天色破晓》《游戏规则》《黄金时代》（The Best Years of Our Lives）这样的电影。但这只是柏拉图式的空想，这种不切实际的态度不会对电影的实际发展产生任何影响。

如果电影确实越来越多地借鉴文学（但实际上却更多地借鉴了绘画和戏剧），对于这种我们几乎无法控制的现象，我们也只能多加留意并尝试理解它；如果这一现象出现了丝毫偏差，那也需要评论家至少保持善意。我们又一次需要注意，不要根据其他艺术的情况来类比电影，尤其是那些具有特殊

① 《菲德拉》，法国剧作家拉辛创作的一部悲剧，1677 年首演。——译注

用途几乎不受消费者影响的艺术门类。在被同时代的人误解或忽视的情况下，洛特雷阿蒙（Lautreamont）[①]和梵·高（Van Gogh）仍然创作出了富有创造力的作品。电影则以一定数量的观众为生存基础，这些观众构成了巨大的市场，因为他们经常看电影。导演不可能胆敢冒犯观众，毫不在乎观众的品位，除非他承认观众目前可能还无法理解影片，但将来会喜欢。

当代与电影唯一具有可比性的艺术是建筑，因为没有人居住的话，房子就失去了意义。电影也是与之类似的实用艺术。如果改变参照标准，就会发现，电影的生存先于本质，无论做出多么大胆的推断，评论家也应该以电影的生存为出发点。电影发展的历史已经确认了变化的发生，尽管也有所保留，且保留的程度似乎并不亚于确认的程度；但这种确认比现实更早地做出了有价值的判断。对于这一点，那些在有声电影诞生之初就谴责它的人却拒绝承认，他们罔顾这一事实：取代无声电影的有声电影体现出了前者无法比拟的优势。

就算我们这种实用主义倾向的评论可能不太令读者信服，但读者也会认同对电影发展变化的任何迹象都应该保持谦虚谨慎、深思熟虑的态度。我们就将以这种态度来给出最终的解释，以结束这篇论文。

我们习惯于将其作为典范的真正的电影——那些完全没有借鉴小说或戏剧、构建了自己独有的主题和语言的杰作，基本上无法模仿，也令人钦佩。即便苏联再也拍不出类似《战舰波将金号》那样的杰作，好莱坞再也拍不出诸如《日出》《哈里路亚》（Hallelujah）、《疤面煞星》《一夜风流》（It Happened One Night）乃至《关山飞渡》之类的佳片，那也不是因为新一代的导演不如前辈。

事实上，基本还是同一批人。我们相信也不是经济或政治的因素导致他们江郎才尽。天赋与才华都是相对的，需要在特定的历史条件下才能形成。

[①] 洛特雷阿蒙（1846-1870），法国诗人。——译注

如果将伏尔泰（Voltaire）在戏剧作品上的失败归咎于他不适合创作悲剧，恐怕就过于肤浅了。是那个时代不适合悲剧。在当时尝试沿袭拉辛的悲剧风格，是有悖于事物本性的，显然不合时宜。猜测拉辛假如活到1740年他会写些什么，根本毫无意义；因为于我们而言，拉辛不是什么剧作家，只是那个"创作了《菲德拉》的诗人"。如果没有《菲德拉》，拉辛就只是一个存在于人们头脑中的人名而已。

同样，为如今已经没有麦克·塞纳特那样的导演将传统喜剧发扬光大而懊恼，也是毫无意义的。麦克·塞纳特在滑稽电影方面的天赋只能出现在那个适合它出现的时代。事实上，在麦克·塞纳特去世之前，他的作品质量就已经犹如一潭死水。现在他的几位学生还年富力强，比如哈罗德·劳埃德（Harold Lloyd）[①]、巴斯特·基顿（Buster Keaton）[②]，他们这15年来偶有作品问世，但当年的魅力早已荡然无存，只剩下令人不适的出洋相。唯有卓别林知道如何顺应30多年来电影的发展变化，因为他的天赋与才华确实出类拔萃。但是，他付出的代价是脱胎换骨，他的创作理念、风格乃至人物，全部更新了！

通过这些无可辩驳的证据，我们注意到电影美学特性的更新换代奇怪地加速了。一位作家可以在半个世纪里保持自己的风格；而一位导演如果跟不上电影艺术的进步，其才华似乎就只能维持5年到10年。这也是为什么导演运用天赋（不如才华灵活可控）拍电影更容易遭遇失败，比如施特罗海姆、阿贝尔·冈斯、普多夫金（Pudovkin）。当然，多重复杂因素导致了导演不适应电影的发展变化。这些因素毫不留情地将导演的天赋变成了陈腔滥调，只剩下大量的自我陶醉和自以为是。我们在这里不分析这些因素，只从中借用

[①] 哈罗德·劳埃德（1893-1971），美国喜剧演员、电影导演。——译注
[②] 巴斯特·基顿（1895-1966），美国喜剧演员、电影导演、编剧及制片人。——译注

与本文目的有关的一条。

直到 1938 年，黑白电影还在一直进步。首先是技术上的进步：人工照明、全色感光剂、移动摄影、声音。从而带动了表现手法上的相应进步：特写、蒙太奇、平行蒙太奇、省略法、重新构图等。随着电影语言的快速发展进步，电影人得以通过这门新生艺术发掘独有的原创题材，而这又反过来推动了电影更快地发展。"这才是真正的电影！"就是对这种现象的简要说明。

这种新技术与新题材的奇妙融合，几乎主导了电影诞生之初的前 30 年。这一现象的形式多种多样，比如打造影星、重新定价、史诗电影、即兴喜剧等，但这些是电影技术进步直接导致的。表现手法的创新带来了题材上的创新。从广义上说，这 30 年的电影技术发展与剧本的变化密不可分。这一时期的伟大的导演都是首先在形式上创新，如果你愿意，可以称他们为"修辞学家"，但这并不意味着他们支持"为了艺术而艺术"，而只是证明了形式与内容的对立统一。当时电影形式的重要性堪比透视画法和油画技法对绘画艺术的彻底颠覆。

我们只需要回溯 10 到 15 年，就能发现电影业这些老传统已经不适应新发展的证据。我们会注意到，有些类型的电影迅速消失，甚至是一些相当重要的类型，比如滑稽电影；但最为明显的，无疑是巨星效应的消失。当然，总还是会有一些演员深受观众喜爱，是票房保证。但与当年鲁道夫·瓦伦蒂诺（Rudolph Valentino）①、葛丽泰·嘉宝（Greta Garbo）②的巨星效应所造成的广泛的社会乃至宗教影响不可同日而语。一切迹象都表明，由电影技术进步带来的题材上的创新能力似乎已经枯竭了。再靠发明快速剪辑或新的摄影

① 鲁道夫·瓦伦蒂诺（1895-1926），意大利籍好莱坞巨星、时尚偶像，被誉为"拉丁情人"。他 31 岁逝世，导致大量女影迷集体崩溃。——译注
② 葛丽泰·嘉宝（1905-1990），瑞典国宝级演员，20 世纪二三十年代的好莱坞首席女明星。——译注

风格,已经不足以调动观众的情绪了。

不知不觉中,电影已经步入了剧本时代。这意味着内容与形式之间的关系颠倒过来了。但这并不是说电影形式已经无关紧要了,恰恰相反,形式从没有像如今这样深受内容的支配,从而变得更加重要、更加精巧了。但这一切都拒绝形式的控制。如今我们越来越注重电影的内容,如果是我们欣赏的题材,就几乎不会留意电影的形式。好比河流将河床侵蚀到一定程度之后,就耗尽了能量,再也无力将沙土卷上岸堤,自此河水只能顺流而下,归入大海。电影已经发展到了这种"均衡剖面"状态。

只要拍出了电影就有利于第七种艺术发展的时代已经过去了。在彩色电影和立体电影再度令形式重回首位并开启一个新的美学循环之前,电影再也无法仅凭形式征服观众了。在其他艺术门类的崇山峻岭之间,电影之河曾经气势磅礴地冲刷出自己的河道;而如今它能做的只有拍打岸堤,与毗连的艺术门类相互交融,润物细无声地浇灌它们的土地、渗入它们的土壤,直至形成地下暗河。独立于小说和戏剧的电影终将复兴,但那也可能是因为小说可以直接通过电影来写了。而在等待复兴、重新获得假想中那种令人渴望的独立之前,电影必然要从邻近的艺术门类已经积累了数百年的艺术宝库中搜集优秀的题材,并且将它们消化吸收从而形成真正属于电影的元素,因为电影需要这些题材,而观众也渴望看到电影重新演绎这些题材。

完成这个过程之后,电影就不再是其他艺术的替代品。而改编自小说或戏剧的电影也有利于文学的发展。电影《哈姆雷特》只会为莎翁作品增加读者,而且其中一部分会想要去戏院看戏。布列松导演的《乡村牧师日记》为贝尔纳诺斯增加了十倍的读者。真相是,不同门类的艺术之间不存在互相竞争或替代,而是作为整体的艺术又增加了新的受众,也就是自宗教改革以来艺术逐渐失去的那批受众——大众。

谁会因此而抱怨呢?

戏剧和电影

（一）

评论家经常注意到电影与小说之间的相似之处，却仍然将"戏剧电影"[①]视为异端。倘若拿马塞尔·帕尼奥尔（Marcel Pagnol）[②]的观点和作品为戏剧电影辩护，人们也可以指出他的一两部作品只不过是碰巧赶上了天时地利。提起戏剧电影，总是让人想起当年荒谬的"艺术电影"或安德烈·贝多缪（Berthomieu）[③]对通俗戏剧的"风格化"改编。（注：《月球人》（*Jean de la lune*）很特别，是早期有声电影的意外之作，令人惊叹和难忘。）二战期间的优秀戏剧《没有行李的旅客》（*Le Voyageur sans baggages*），题材非常适合改编为电影，但搬上银幕之后遭遇失败，成为评论家抨击戏剧电影的例证。近年来涌现了一大批改编自戏剧的优秀电影，如《小狐狸》《麦克白》《亨利五世》（*Henry V*）、《哈姆雷特》《可怕的父母》。这些都证明了电影是表现戏剧名著的有效媒介。

[①] 戏剧电影，原文为 filmed theater，作者主要用以指改编自舞台戏剧的电影，演员还是在舞台上表演，类似于舞台表演的纪录片。——译注
[②] 马塞尔·帕尼奥尔（1895-1974），法国小说家、剧作家、电影导演。——译注
[③] 安德烈·贝多缪（1903-1960），法国电影编剧及导演。——译注

坦率地讲，如果只限定为公认的改编自戏剧的电影，反对者其实找不出太多例证。因此，有必要回顾一下电影史上那些并不与戏剧同名，但事实上借鉴了戏剧结构和编排的电影。

简要的历史回顾

评论家罔顾历史而大肆批判戏剧电影的同时，却又赞美那些实际上吸收了戏剧艺术精髓的电影。这实在令人费解，他们只知道严防死守艺术电影及其后来的变种，却对以美国喜剧为开端的各种电影戏剧[①]表示欢迎，并给它们贴上了"纯电影"的标签。仔细审视这些美国喜剧片，就会发现它们与那些改编自街头戏剧或百老汇戏剧的电影具有同样的"戏剧属性"。它们建立在对白和剧情的基础之上，主要都是在室内拍摄的，采用正反打镜头显示对白。

我们可以对美国喜剧片辉煌时期的社会背景稍作阐释。我相信这能够证明戏剧与电影之间存在一定的关联。可以说，电影并不一定需要改编已经上演的戏剧。剧作家可以直接将作品卖给电影公司。而这纯粹是偶然现象，促使其出现的历史条件和社会经济环境如今已经不复存在。近15年来，随着美国喜剧片的衰落，越来越多改编自百老汇剧目的电影取得了成功。

在心理剧和风俗剧领域，惠勒毫不犹豫地选择了将丽莲·海尔曼（Lillian Hellman）[②]的《小狐狸》搬上银幕。经过密封、贮存、装桶之后，惠勒酿出的电影美酒基本上完整地保留了原作的戏剧风味。事实上，在美国从不存在对戏剧电影的偏见。至少在1940年之前，好莱坞电影业的环境与欧洲并不相同。好莱坞的戏剧电影局限于某种特定的体裁，而且至少在有声电影诞生之初的

[①] 电影戏剧，原文为 cinematographic theater，作者主要用以指完全用电影语言表现剧作的电影。——译注
[②] 丽莲·海尔曼（1905-1984），美国剧作家、电影编剧。——译注

头十年，很少借鉴戏剧。而如今好莱坞电影题材枯竭，不得不更多地转向还没有上演的戏剧剧本。尽管不易觉察，戏剧的特性一直潜移默化地存在于美国喜剧片之中。①

显然，欧洲电影在这方面没有取得堪比美国喜剧片的成就，通俗喜剧被搬上银幕后都令人遗憾地失败了。马塞尔·帕尼奥尔的作品是个例外，需要专门的研究。

戏剧电影并不是随着有声电影而出现的，而是更早一些，在"艺术电影"被证明失败的时期。那时正是梅里爱的鼎盛时期，在他看来，电影与戏剧没有太大的区别，特别之处无非就是比在舞台上表演的魔术更高级。法国和美国的大多数喜剧电影演员都是从出演歌舞杂耍剧或通俗戏剧开始职业生涯的。麦克斯·林戴（Max Linder）②就是很好的例子，他的电影表演经验主要来源于戏剧表演。和同时代的大多数喜剧演员一样，他直接面对观众表演，与观众积极互动，吸引观众注意自己的滑稽动作，一点也不犹豫、畏缩。而对于卓别林来说，除了在英国哑剧学校的学习经历之外，出演歌舞杂耍剧的经验也很重要，当然，最终还是电影让他的表演艺术日臻完美。电影能够传达的信息更加丰富，通过弥补戏剧的不足而超越了戏剧。舞台上的喜剧表演受制

① 阿道夫·朱克（Adolph Zukor, 1873-1976），美国电影大亨，派拉蒙电影公司创始人，明星制度的发明者，在他写的书《大众永远是对的》（*The Public Is Never Wrong*）里回顾了电影50年来的发展历程，还告诉我们，诞生之初的美国电影甚至比法国电影更多地从戏剧那里抢夺资源。他意识到电影的商业前景取决于故事的质量和演员的名气。于是，只要能挖来著名的戏剧演员，他就买下相应作品的电影改编权。他开出的片酬水平在当时算是相当高的，但也经常遭遇戏剧名角们的拒绝，因为他们瞧不起迎合大众品味的电影行业。他们与戏剧分道扬镳之后，很快出现了独特的电影明星效应。大众狂热追捧出演电影的戏剧名角，赋予他们戏剧舞台无法给予他们的明星光环。早期的戏剧剧本也被抛弃，只有那些适合新形势的剧本才会被改编为电影，但依然还是模仿那些造就名角的著名戏剧的模式。——译注
② 麦克斯·林戴（1883-1925），法国演员、导演、电影编剧及制片人。——译注

于舞台与观众之间的距离,观众的笑声会激励演员延长表演时间,直至笑声消失。因此,可以说,舞台会刺激演员进行夸张的表演。只有电影能够让卓别林通过情境和动作实现完美的平衡,以最少的时间获得最好的效果。

　　回头再去看看真正的早期滑稽电影,比如《布阿洛》(*Boireau*)和《奥涅兹姆》(*Onesime*)系列,就会发现,不只是演员的表演,连同故事结构也与舞台戏剧如出一辙。电影可以将简单的情节推向极致,而舞台表演则受制于时间和空间,情节一直被限制在幼体期,从未到达成熟期。而电影则发现或创造了一套新的戏剧要素,从而推动情节发展成熟。墨西哥有一种蝾螈,在幼体期就进行繁殖然后停止生长;而科学家通过注射激素可以促使其成熟。动物进化过程中的一些中断现象让我们难以理解,直到生物学家发现了幼体发育规律,他们知道了要将不同物种的胚胎与物种的进化联系起来,也意识到某些动物在外形上是成熟体,但其实是停止了进化。

　　相较而言,在电影问世之前,特定类型的戏剧所依赖的基本剧情就注定无法发展成熟。以《奥涅兹姆一路平安》(*Onesime et le beau voyage*)为例,只是滑稽地模仿一个固执的人不顾各种离奇的阻碍,还要继续他莫名其妙的蜜月旅行;因为一开始发生的种种意外,他的旅行已经失去了意义。倘若正如让·伊切尔(Jean Hytier)[①]所言,"戏剧是一种形而上的意愿",那上述情节也差不多就是一种形而上的精神失常或过度兴奋,是某些动作病态的自我复制,违背一切理性。

　　可是我们有权在这里使用心理学术语或者提及"意愿"吗?大部分这种滑稽模仿都是没完没了地表现人物的某种内在特征,近乎一种偏执。佣人布阿洛不停地做家务,直到房子都塌了。奥涅兹姆,这位四处游荡的丈夫甚至被装进他自己的柳条行李箱登上了驶向远方的轮船。这样的戏剧表演不再需

① 让·伊切尔(1899-1983),法国文艺评论家,《瓦莱里诗刊》主编。——译注

要阴谋、插曲、误解、逆转和阴差阳错，而是我行我素，直至自我毁灭。如此一意孤行，最终的结果必然是灾难及其所带来的本能的情感宣泄；就像一个小孩鲁莽地吹大气球，直到气球在他面前爆炸——此刻我们总算得到了解脱，孩子可能也是。

审视传统滑稽戏的人物、情境和常用手法，就必然得出结论：滑稽电影使它出人意料又令人惊叹地获得重生。这种"真人表演的滑稽戏"从17世纪起就逐渐式微，只剩下高度专业化的变种形式在马戏场和某些歌舞杂耍剧中得以幸存。而好莱坞的电影公司恰恰就去这些地方寻找演员。古老的戏剧体裁，结合了电影业的资源，使演员的传统技艺得到了更大的发挥空间。这样才成就了林戴、基登、劳莱（Laure）[①]和哈台（Hardy）[②]二人组，还有卓别林。1903年到1920年间，滑稽电影发展到了鼎盛时期。我所说的传统滑稽戏，其历史可以追溯至遥远的普劳图斯（Plautus）[③]和泰伦斯（Terence）[④]的古罗马时代，包括具有特殊主题和技巧的意大利即兴喜剧。举一个例子，在1912年或1913年林戴主演的一部老片子里出现了一段"缸子戏"。一位风流倜傥的唐璜（Don Juan）[⑤]式猎艳高手与染坊主的妻子偷情，为了避免被愤怒的男主人认出，他不得不将头伸进一大缸染料里。这并非模仿或借鉴，也不是凭记忆重复，而是原本就自成一体的体裁与传统的自然融合。

剧本！剧本！

简要回顾历史，我们就能清楚地看出，戏剧与电影之间的联系比人们通

[①] 斯坦·劳莱（1890-1965），英国喜剧演员。——译注
[②] 奥利弗·哈台（1892-1957），美国喜剧演员，与劳莱组成了好莱坞著名的喜剧二人组。——译注
[③] 普劳图斯（公元前254？－公元前184），古罗马喜剧作家。——译注
[④] 泰伦斯（公元前190-公元前159），古罗马剧作家。——译注
[⑤] 唐璜，莫里哀的剧作《唐璜》的主人公。——译注

常所认为的更加久远、更加密切，两者的结合形式也并不仅仅局限于轻描淡写的一般性术语"戏剧电影"。我们还能看出，那一类被誉为"纯粹的、专业的"电影，其实在不知不觉中潜移默化地吸纳了传统戏剧和保留剧目的特性。

研究改编自戏剧的电影，也需要留意我们惯常使用的术语之间的微妙差别。在继续探讨之前，我们有必要先澄清"戏剧特性"与"戏剧性"的区别。

戏剧性是戏剧的灵魂，但其他艺术形式也可能具有戏剧性，比如，十四行诗、拉·方丹的寓言故事、小说和电影都可以通过亨利·古耶所称的"戏剧性事件"实现艺术效果。从这个角度来说，宣称戏剧独立自主，与其他艺术泾渭分明，就毫无意义了；除非我们能找出反例。也就是说，戏剧性之于戏剧是必不可少的本质属性，而之于小说却并非必需。《人鼠之间》（Of Mice and Men）既是小说，也是经典悲剧剧目。另一方面，小说《斯万之路》（Swann's Way）[①]却很难被改编为戏剧。我们不会赞美戏剧具有类似于小说的特性，但如果小说家能够使其作品适合舞台表演却令人称道。

那么，如果还要坚称戏剧是独立自主的艺术，我们就不得不承认其具有超级影响力，而电影也很难不受其影响。照这样说的话，有一半的文学作品、四分之三的电影，都可以算是戏剧的分支。但是显然，这不是分析问题的正确方向。正确方向是，体现戏剧艺术效果的不是演员，而是剧本。

创作《菲德拉》就是为了舞台表演。但它同时也是一部文学作品，足够研究者研究上一两年的经典作品。戏剧剧本是"在书桌旁观看的戏剧"，因为没有上演，读者只能把自己想象为观众，虽然戏剧性降低了，但它依然是一部戏剧。然而，电影《大鼻子情圣》（Cyrano de Bergerac）或《没有行李的旅客》，就不再是戏剧了，尽管也是改编自戏剧剧本，而且观赏性也不错。

如果有可能只把《菲德拉》中的某一幕戏改编成小说或电影式对白，我

[①] 普鲁斯特的小说《追忆似水年华》的第一部。——译注

们就会发现我们又回到了之前的假设：将戏剧特性归结于戏剧性。从形而上学的角度说，人人都可以改编。但是历史上或实践中有许多观点反对这种做法。其中最简单的观点就是担心改编失败而出丑，而最有说服力的观点则是我们现代人对待艺术作品的所谓"道德"：尊重剧本，尊重作者的权利；即便作者已经不在世，也要尊重。换言之，只有拉辛才有权改编《菲德拉》。然而，最重要的事实是，作者本人也未必就能改编出优秀作品（电影《没有行李的旅客》就是由原剧作者自己改编的）。还有另一个事实需要考虑，很遗憾，拉辛已经作古了。

有人会说，那作者在世时情况就不同了，作者完全可以自己修改作品，重新编排素材，至少可以监督和保证改编的质量。纪德最近就将他的小说《梵蒂冈地窖》（*Les Caves du Vatican*）改编成了电影。但只需稍加思索，就会发现，与其说这是美学问题，不如说是权限问题。首先，谁也不是每时每刻都能文思如泉涌，灵感就更是可遇不可求；没有什么能够保证改编作品的质量一定能够比肩原著，哪怕是由作者亲自改编也保证不了。而且，通常都是那些舞台表演获得成功的剧目才会被改编为电影。舞台表演的成功，说明剧本已经经受住了观众的考验，已经基本定型了。也就是说，令观众趋之若鹜的就是这个剧本。瞧，我们不辞辛苦地绕了一大圈，又回到"尊重原始剧本"这个问题上了。

最后，也许可以得出结论，一部戏剧作品的戏剧性越强，就越难以将其戏剧性从戏剧特性中剥离出来，两者最佳的结合体就是原始剧本。值得深思的是，小说经常被改编为戏剧，而戏剧却很少被改编为小说。戏剧似乎是提炼美学意义这条不归路的终点。

严格来讲，我们可以把小说《包法利夫人》或《卡拉马佐夫兄弟》（*The Brothers Karamazov*）搬上舞台。但是如果先有戏剧，之后改编而成的小说恐怕就不是我们所熟悉的样子了。换言之，如果要让戏剧性成为一部小说无法

剥离的重要特性，那么小说就只能采用归纳推理的写法，也就是进行纯粹的、原始的创新。与戏剧相比，小说只不过是可以通过原始的戏剧性元素组合而成的多种综合体之一。

我比较的是小说和戏剧，但有充分理由认定这一观点更适用于电影。我们有两种选择。一种是将舞台戏剧、戏剧剧本等拍成电影，也就是著名的"戏剧电影"；另一种是根据电影的需要将戏剧改编为电影，也就是上文所说的综合体，它是一件新的作品。让·雷诺阿拍摄电影《布杜落水遇救记》（*Boudu sauvé des eaux*）的灵感来自勒内·福舒瓦（Rene Fauchois）[①]的同名戏剧作品，但电影显然超越了原剧，以至于原剧的光彩完全被遮蔽了。[②]这个罕见的例子也恰好从相反的角度证明了上述观点。

我们大致可以认为，无论是古典戏剧还是现代戏剧，其原始文本都能够使其原始内涵保存完好。而改编戏剧则不可能不对其原始文本进行处理甚至替换内容，也许效果会更好，但就不再是这部戏剧了。这种做法也仅限于针对二流作家或仍然在世的作家的剧作。对于杰出的戏剧作品，尊重其原始文本似乎成了神圣的前提。

近十年来的实践证明了这一点。如果说戏剧电影重新焕发出了美学生命力，那么要归功于《哈姆雷特》《亨利五世》《麦克白》这些改编自古典戏剧的电影，同时也不能忘记那些改编自当代戏剧的佳作，比如《小狐狸》《可怕的父母》《关照艾米丽》（*Occupe-toi d'Amelie*）和《夺魂索》。考克多二战之前就写完了《可怕的父母》的改编剧本。1946 年他重新启动这个项目的时候，他还是采用了原始剧本。正如后来我们所看到的，他在电影中基

① 勒内·福舒瓦（1882-1962），法国戏剧作家、歌剧编剧、演员。——译注
② 让·雷诺阿改编这部电影时自由发挥的尺度相当大，改编梅里美（Merimee, 1803-1870，法国剧作家、历史学家——译注）的《圣礼马车》（*La Carosse du S. Sacrement*）电影名为《黄金马车》（*Le carrosse d'or*——译注）也是一样。

本保持了原剧的舞台布景。

　　无论在美国、英国或法国，改编自古典戏剧和当代戏剧的电影都发生了同样的变化，其显著特征就是越来越明确地要求尊重原始剧本。似乎不同类型的有声电影实践都在这一点上交汇了。

　　以往的导演在改编时首先想到的是掩盖影片的戏剧来源，使其适应电影的需求，与电影融为一体。如今导演们似乎改变了态度，开始致力于强调电影的戏剧特性。只要保留原始剧本的精髓，就必然会是这样的结果。作者在创作剧本时就考虑了将来在舞台上的表演，因此戏剧特性就蕴含于剧本之中。剧本决定了电影的模式和风格；戏剧剧本已经隐含了戏剧特性。因此，不可能既忠实于原始剧本，又不遵循戏剧固有的套路。

那样的改编戏剧，我看不下去！

　　我们以一部改编自经典戏剧的电影来确证这一点。那部片子美其名曰是教授文学的教育片，现在可能还在法国的中小学里误人子弟。我说的是改编自莫里哀名作的电影《屈打成医》（*Le Medecin malgre lui*）。这部教育片的导演姓名不方便透露，他是在一位教师的帮助下完成拍摄的。这位教师无疑是出于好心。这部令我沮丧的影片竟然受到了校长和老师们的欢迎，他们纷纷致函称赞其质量上乘。

　　而事实上，它令人难以置信地汇集了电影和戏剧的所有缺点，完全没有体现莫里哀的思想。电影开头的第一个场景是几捆柴火，背景是在森林里拍摄的实景，以冗长的平移镜头徐徐展现，显然是想让观众好好欣赏阳光透过树荫的景象。两个小丑打扮的人物终于出现了，似乎是在采蘑菇，他们的衣服就像是奇形怪状的伪装。全片的布景基本都是实景。主角出诊的那场戏，影片又借机向我们展示了17世纪的一所小型乡村庄园。那么剪辑情况如何呢？第一个场景是从中全景到全景，每段对白都交叉剪辑。给人的感觉是，倘若

剧本没有限定电影的长度（导演可能并不希望如此），导演甚至会效仿阿贝尔·冈斯，采用快速剪辑来逐一显示每段对白。于是，这种剪辑方式通过正反打的特写镜头，使观看影片的学生们仿佛在法兰西大剧院观看哑剧。这无疑又让我们回忆起了当年风行一时的"艺术电影"。

如果我们认为将戏剧改编为电影是为了解放演员的表演，使其不再受制于空间，并让我们能够自由选择观看角度，那么电影的布景就应该实现在舞台上无法实现的宽阔与真实。电影还可以通过镜头角度的变换，使观众的观看不再受制于座位，从而为演员的表演提供附加价值。

面对这样的改编，谁都会认为反对戏剧电影的观点是有道理的。但是，问题并不在于电影制作本身，而在于强行将电影元素"注入"戏剧之中。这样就将原始剧本及其戏剧效果挤出了它们的家园。同样的表演，在舞台上和电影里的时间长度是不同的。电影镜头转向布景，使首要的戏剧性内容被扔到了一边，改编时加入的内容却占据了银幕正中央。最后，也是最重要的，人为的矫饰、夸张的布景，都违背了电影的基本要求——符合现实。莫里哀撰写的台词，只有在画出来的森林布景前被念诵才有意义，演员的表演也是如此。舞台脚灯的照明效果也并非如同秋天的阳光。砍柴那场戏完全可以在布景前表演，而没有必要在树下。

这个失败的例子可以用来说明戏剧电影最主要的问题："使之成为电影"的强烈欲望。总体来说，大多数成功戏剧被改编成平庸电影都是因为这个问题。比如，在发生于法国海滨胜地的一场爱情戏里，情侣就不能在酒吧的角落里聊天，而必须是在一辆美国轿车的方向盘边上接吻，轿车行驶在临海的盘山公路上，背景是昂蒂布海岬山石嶙峋的崖壁。至于剪辑，如果两位明星的片酬相同，就基本上能确保我们看到两人同样多的特写。

另外，观众的偏见还会助长导演的某些做法。人们对电影通常不会有什么深入的思考，不外乎壮观的布景、实景拍摄、大量细节。如果他们没有看

到预想中的电影元素，就会觉得上当了。观众认为电影必须比戏剧更奢华。每个演员都得有名气。还有人说，日常生活布景如果显出一丝寒酸或简陋，电影就会遭受冷遇。很显然，电影人想要挑战观众的这些偏见是需要勇气的，尤其是对自己的作品信心不足的时候。戏剧电影的这个问题，根源于电影与戏剧之间的复杂关系。戏剧是更为古老、更为文学化的艺术形式，电影在这方面无法与戏剧相比；于是电影通过"技术优势"来赶超戏剧，可这种优势又总被误解为美学优势。

是罐头戏剧[①]，还是超级戏剧？

想要证明上述问题并不存在吗？倒是有两部改编成功的电影恰好可以作为例证，它们是《亨利五世》和《可怕的父母》。

《屈打成医》的导演采用平移镜头展现森林美景，可能是出于下意识的天真想法，希望借此帮助观众像吞服糖衣药丸一样，把砍柴那段糟糕的戏看下去。他试图通过展现实景，为观众提供一个登上舞台的台阶。可遗憾的是，他的技巧令人尴尬地起了反作用。它们反衬出了人物和对白的不真实。

让我们看看劳伦斯·奥利弗如何成功地处理了电影的真实性与戏剧惯例之间的对立统一关系。他的电影也是以平移镜头开场，展现了伊丽莎白一世时期一家乡村旅店的庭院，这是为了将戏剧剧情展示给观众。他并没有刻意让观众忘记戏剧惯例，相反，他将它们强化了。电影第一时间关注的首要对象，不是《亨利五世》这部戏剧，而是这部戏剧的一场演出；并不是我们在剧院里能够看到的演出，而是莎士比亚时代的一场演出，我们甚至能从银幕上看到戏院里的观众和后台。这样不会产生错觉，电影观众不必像舞台下的观众那样，在幕布升起之后强迫自己入戏。电影观众看到的不是戏剧，而是一部

[①] 评论家对改编自戏剧的电影的批评。——译注

介绍伊丽莎白一世时期戏剧演出的历史电影，也正是我们所习惯并广泛接受的电影。而我们欣赏这部戏剧的感受，又不同于观看历史纪录片；这是一种欣赏莎士比亚名剧演出的愉悦之情。换言之，劳伦斯的美学策略是摆脱"幕布奇迹"，也就是说，不再需要观众假装相信、强行入戏。

电影从头至尾展现的就是一场通过电影设备表现的戏剧演出，向观众强化戏剧风格和惯例，而不是掩盖它们。这样就淡化了电影的真实与戏剧的假象之间的冲突。通过达成共识控制观众的心理之后，劳伦斯就可以全力以赴地展现阿金库尔之战的完美画面。莎士比亚写这场戏的时候留给了观众很大的想象空间，这又给了劳伦斯一个绝好的机会借助电影技巧表现戏剧元素。而如果只是复制舞台表演，这种做法就令人难以接受。当然他还是要信守诺言，我们也知道他做到了。

再谈谈色彩吧。最终我们可能会发现它是最不符合现实的元素，但是却有助于观众进入想象的世界，从而能够接受布景从微缩模型转换成战争实景。《亨利五世》没有一个片段是真正的"戏剧电影"。可以说，这部电影足以比肩原剧的表演，无论是台前还是幕后。莎士比亚和原剧的戏剧元素，都被牢牢地锁在电影构筑的光影世界里。

如今的通俗戏剧似乎不再明显地遵循戏剧惯例。"自由剧团"和安东尼（Antoine）[①]的理论可能曾经让人们相信存在一种"现实主义戏剧"，类似于电影的前身。

在这里加一段评论应该不会招人烦吧。我们首先必须意识到，戏剧性情节和事件激发了戏剧的现实主义革命。一位极端的司汤达式观众可能会朝台

[①] 安东尼（1858-1943），法国演员、剧团经理、电影导演、作家、评论家，于1887年组建了"自由剧团"。——译注

上饰演叛徒的演员开枪（如今奥逊·威尔斯在百老汇做的正好相反：让演员在观众席上端着道具机关枪扫射）。一百年后，安东尼想要通过现实主义的场面调度把现实主义剧本搬上舞台。安东尼后来去拍电影绝非巧合。其实，追溯历史，就会发现在"戏剧化电影（theater-cinema）"之前，已经出现了更为复杂的"电影化戏剧（cinema-theater）"的尝试。小仲马和安东尼，都是马塞尔·帕尼奥尔效仿的对象。安东尼带动的戏剧复兴，正是在电影的帮助下得以实现的。当时电影被视为现实主义异端，是评论家抨击的主要对象，而安东尼的理论则被认为是合理有效地反对象征主义。老鸽舍剧院在自由剧团革命的年代做出了选择，将现实主义留给了吉尼奥尔大剧院①，再次确认了舞台戏剧惯例的价值。如果没有电影的竞争，这一切就不太可能发生。无论如何，这是关于竞争的完美案例，尽管现实主义戏剧最终成为笑柄而黯然退出。如今，任何人都不能否认，即便是最布尔乔亚式的通俗戏剧也完全遵循戏剧惯例。

但这种幻觉已经无法继续蒙蔽观众了。即便真的存在这种戏剧，那也绝非不遵循戏剧惯例，而是遵循得不露痕迹。戏剧中不存在"现实生活片段"。无论如何，因为是在舞台上表演，就与现实的日常生活隔绝开了，成了商场橱窗里的展示品。尽管戏剧在一定程度上反映现实世界，但我们观看戏剧的特殊角度使其本质发生了变化。

安东尼可能会在舞台上摆放一大块真的肉，但他无法像电影那样，让一大群羊从观众眼前经过。如果他想在舞台上种一棵真的大树，他首先得去拔一棵大树；无论如何，他也不会奢望在舞台上种一片真的森林。所以，最终他在舞台上的森林布景也不过就是沿袭伊丽莎白一世时期的海报画，本质就

① 巴黎一家戏院，当时以表演惊险恐怖刺激的舞台剧而闻名。——译注

是一个示意牌。只要承认这些是不可辩驳的真相，就会意识到将诸如《可怕的父母》之类的情节剧①改编成电影，与改编古典戏剧所遇到的问题几乎没有什么区别。

我们现在提现实主义，绝不是对电影和戏剧做同等要求。戏剧没有摒弃脚灯。简而言之，戏剧惯例负责控制舞台表演过程，而剧本则在最开始就发挥作用。悲剧中经常出现的各种奇怪的道具，以及亚历山大格式的诗句，只不过是一些外在装饰，目的是为了确认和强调戏剧的基本惯例。

考克多拍摄电影《可怕的父母》就充分注意了这些。他写的剧本明显就是现实主义的，作为导演他深知不能增添布景；电影的作用不是增加布景数量，而是增强布景效果……虽然原剧里的房间在电影里换成了公寓，但由于银幕和摄影机的作用，银幕上的公寓反而让人觉得比舞台上的房间更加逼仄。这一点至关重要，要营造出这样的感觉：剧中人物被封闭在狭小的生活空间里，很容易发生摩擦。一缕光芒，只要不是灯光，就有可能打破彼此之间迫不得已共处一室而形成的微妙平衡。挤满人的公共马车也会驶往巴黎的另一端，到玛德琳娜（Madeleine）的家。但观众看到的场景是从这间公寓门口到了另一间公寓门口。这并非经典的剪辑手法，而是导演的功劳。电影并不一定非要这样拍，而他采用了超越戏剧表达方式的手法。舞台戏剧无法实现这样的效果。

从这部电影中可以找出上百个忠实于舞台布景的例子，意在增强布景的效果，而绝不干涉道具与人物的关系。当然，改编戏剧的麻烦也不是都那么容易克服，比如，在连续展示每个房间的同时放下幕布，无疑是毫无意义的处理方式。由于摄影机的移动拍摄，观众能够感受到时空的真实统一。只要

① 情节剧，指情节过于曲折夸张、矛盾冲突激烈的电影。——译注

戏剧不能毫无限制地表现戏剧的含义，就需要电影来弥补。电影能够让我们透过门缝看到房间里发生了什么，这比起舞台表演中床上的一大段独白戏，具有更加深刻的含义。考克多没有让他的戏剧失去本性。他尊重剧本的方式是将最必要的布景与其他次要布景区分开来，并更多地展现必要布景。电影所起的作用就是揭示一些在舞台上无法表现的布景细节。

　　布景的问题解决了，还剩下最难的问题——剪辑。这部电影证明了考克多别具一格的想象力。"镜头"的概念最终消失了，只剩下通过"取景"来展现某个转瞬即逝的画面，让观众始终留意场景的变化。考克多喜欢说他是如何构思采用 16 毫米的胶片拍摄这部电影，但只是"构思了一遍"。用小于 35 毫米的胶片拍摄这样一部电影是很困难的。最重要的是要让观众从始至终都不会错过任何事件的发生，他不是像威尔斯或雷诺阿那样通过景深镜头实现这一点，而是创造性地将画面的变换速度与观众的注意力节奏结合起来。毋庸置疑，优秀的剪辑都会考虑到这一点。传统的正反打镜头将人物对白按照基本句法含义分别呈现。在平淡时刻响起电话铃声的同时，一个电话的特写也能够吸引观众的注意力。在我们看来，正常的剪辑是将三种可行的分解现实的视角综合起来。

　　（1）以单纯的逻辑性或描述性视角进行分解（比如，展示遗落在受害者尸体旁的凶器）。（2）根据电影中人物的心理进行分解，也就是符合人物在特殊情境下心理状态的视角。比如，英格丽·褒曼（Ingrid Bergman）[①]在《美人计》（Notorious）中要喝的那杯可能下了毒的牛奶；或者，《辣手摧花》（The Shadow of a Doubt）中特蕾莎·莱特（Teresa Wright）[②]手上的戒指。（3）根据观众感兴趣的视角进行分解。观众的兴趣可能是自发产生的，也可能是由

① 英格丽·褒曼（1915-1982），瑞典籍好莱坞女影星。——译注
② 特蕾莎·莱特（1918-2005），美国女演员。——译注

导演通过这种分解巧妙地调动起来的。比如,以为只有自己在场的罪犯身后转动的门把手。(儿童观众看到银幕上出现警察的时候,都会因为担心吉尼奥尔被抓走而冲着银幕大喊"小心"!)

在大多数电影中,都是将这三种不同的分解视角结合在一起,构成独特的剧情。这样做确实会立即打断剧情的连续性,并让不同的观众产生不同的心理反应。这与传统小说家惯用的手法基本相同,这种手法曾让萨特(J.-P. Sartre)[①]愤怒地抨击弗朗索瓦·莫里亚克(Francois Mauriac)[②]。奥逊·威尔斯和威廉·惠勒之所以运用景深镜头和固定镜头,就是不愿意主观地切分场景;他们只是呈现没有固定含义的影像,让观众自己做出判断。

尽管考克多还是遵循了传统的剪辑方式,但这部电影的镜头数量大大超出了平均数量。他基本上只采用上述第三种剪辑方式,从而为镜头赋予了特殊的含义。逻辑性和描述性分解视角以及根据人物心理进行分解的视角几乎都消失了,只剩下了目击者的视角。主观镜头终于成为现实。但考克多的做法与《湖上艳尸》(The Lady in the Lake)中的主观镜头截然不同,后者只是幼稚地混同观众与人物的视角;而考克多的摄影机仿佛是剧中一个始终冷眼旁观的隐身目击者。最终,摄影机也成了观众,再无其他作用。银幕画面又成了舞台演出。

确如考克多所言,电影就是通过锁孔窥视。我们一般认为通过锁孔窥视就是刺探隐私,会看到一些不该看到的"景象"。我们用一个例子说明这种"置身事外"的重要意义。影片最后一组镜头是伊芳·德·布雷(Yvonne de Bray)[③]饰演的索菲中毒之后退回自己的房间,目光始终注视着房间外面围绕

[①] 萨特(1905-1980),法国著名存在主义哲学家、剧作家、小说家、电影编剧及评论家。——译注
[②] 弗朗索瓦·莫里亚克(1885-1970),法国小说家、剧作家、评论家。——译注
[③] 伊芳·德·布雷(1887-1954),法国女演员。——译注

在幸福的玛德琳娜身旁的人群。镜头跟随索菲后退。但是，无论诱惑多么强烈，镜头从来没有混同于索菲的视角。站在人物的立场、以人物的视线拍摄平移镜头，似乎能带来更加震撼的效果。但考克多刻意避免这种错误的平移。他把伊芳·德·布雷当作"诱饵"，摄影机在她身后，就像往回拉鱼线一样，一点点地后退。这样做的目的不是为了说明她看到了什么，甚至也不是展现她的视线方向，而是强调她确实正在看。这无疑需要摄影机越过演员的肩头进行拍摄；这是电影独有的优势，而考克多又迫不及待地用它来表现戏剧。

由此，他回归了戏剧中观众与舞台的关系。尽管电影可以从多个视角表现剧情，但是他特意选择了观众的视角，一个既面对舞台又面对银幕的观众视角。

考克多就这样保留了戏剧的本质特性。不像其他导演那样将戏剧特性融化于电影之中，相反，他利用电影的资源来指明、强调、确认舞台场景的结构和心理效应。这里电影所起的作用只能被描述为体现戏剧特性的附加手段。

考克多凭借此片跻身劳伦斯·奥利弗、奥逊·威尔斯、威廉·惠勒，还有达德利·尼柯尔斯（Dudley Nichols）[①]等成功改编戏剧的电影人之列。通过分析《麦克白》《哈姆雷特》《小狐狸》《悲悼》（Mourning Becomes Electra）[②]这些佳片可以证明这一点。对于克洛德·奥当-拉哈在《关照艾米丽》中所呈现的可以媲美劳伦斯·奥利弗的《亨利五世》的歌舞杂耍剧，自不必说。近15年来这些令人瞩目的杰作呈现出一种悖论。其中一类其实是重新创作；另一类则是通过电影表现舞台戏剧。"罐头戏剧"这个或幼稚或粗鲁的问题再次浮现。我们探讨了它的发生过程。现在，我们能不能树立更高的目标，尝试解释其背后的原因？

[①] 达德利·尼柯尔斯（1895-1960），美国电影编剧。——译注
[②] 伊拉克特拉（Electra）为希腊神话中弑母为父报仇的女神。精神分析学派中的恋父情结，称为伊拉克特拉情结。——译注

戏剧和电影
（二）

鄙视戏剧电影的那些人，现在只剩下最后一个看似无可辩驳的观点：舞台上演员的真实在场给观众带来的享受是无可替代的。古耶在《戏剧的本质》（*The Essence of Theater*）中宣称："戏剧的独特之处在于，表演和演员不可分割。"在其他地方，他又说："舞台上的一切都可以是假象，但演员必须真的在场；演员在舞台上假装具有另一个人的灵魂和声音。他必须在那里，因为舞台需要他，需要他的存在。而电影则恰恰相反，它的一切形式都是真实的，但演员却不在场。"如果这真是戏剧的本质，那电影确实无法企及。如果剧本、风格和戏剧结构都是为一个有灵魂的血肉之躯量身定制的，那么用一个影像来替代真人就是完全徒劳的。这种说法无法反驳。这样一来，劳伦斯·奥利弗、奥逊·威尔斯以及考克多的成功作品就不得不面临质疑；你可以为了质疑而质疑，也可以认为它们的成功无法解释。评论家和哲学家都可能对它们提出质疑。而我们若想要解释它们的成功，首先也必须质疑评论家们所公认的"舞台剧中演员的在场无可替代"这一观点。

"在场"的概念

在此我们先就"在场"这个概念做一番说明。这个概念被认为在照片出现之前就已经存在了,而电影的出现让这个概念受到了挑战。

摄影影像,尤其是电影影像,与其他影像类似吗?与其他影像一样截然不同于影像的本体吗?在场,可以通过时空概念来界定。"某人在场"意味着他与我们同时存在于一个特定的空间范围内,足以让我们的感官实际感觉到;以电影为例,就是让我们看到;以广播为例,就是让我们听到。在照片以及后来的电影问世之前,造型艺术(尤其是肖像画)是实际在场与不在场之间的唯一中介。它们之所以存在,就是因为它们的相似度足以激起想象或引发回忆。而照片与此不同。它绝不仅仅是一个人或物的影像,更确切地说,它代表着人或物的历史痕迹。因为照片是自动成像的,这使得它与其他手段生成的影像有根本区别。照片成像是通过光线的反射将人或物真正的样子印到底片上。由此,照片不仅仅是与人相像,甚至可以说是一种身份证明。我们持有的身份证只有在照片发明之后才成为可能。但摄影是即时性手段,照片只能反映某一个瞬间的影像,作用有限。而电影的作用则相当奇特,令人迷惑。电影不仅能够保留拍摄对象的瞬间影像,还能保留其在一段时间内的动态影像。

19世纪,客观再现视像和声音的技术催生了电影,这种新型影像与现实之间的关系需要严格的界定。不引入哲学思考就无法提出令人满意的美学概念。传统美学概念无法解释新现象,除非这一范畴并没有因为新现象的出现而发生变化。常识(在这种时候也许是最好的哲学导师)对此有清晰的理解,海报也发明了专门的短语用来表示"演员在场"——"倾情演绎"。这说明以往表示一个人在街上的"在场"这个词语,如今的含义已经模糊了,因此在电影时代有必要说得啰唆一点。因此,在场与不在场之间,不再像以前那样清晰明确了。同理,说本体论也适用于电影是有道理的。宣称电影无法让我们感觉"演员在场"是错误的。电影就像镜子一样,可以证明演员在场。

没有人能否认，镜子中的人像证明照镜子的人就在镜子对面。只不过电影是延迟反射的镜子，它背面的涂层暂时保存了人像。[1]

莫里哀临死之前还在演戏[2]，现场观众见证了莫里哀生命中最后的精彩。关于马诺莱特（Manolete）[3]的电影也表现了他在斗牛场上死亡的片段，尽管观看电影的观众内心受到的触动不如斗牛场现场的观众那么深刻，但本质上是一样的。电影的细节放大效果难道没有弥补观众不在现场的缺憾吗？一切都发生在感受"在场"的时空范围之内。电影确实只为观众展现了演员之前的一段影像，时效性降低了，但毕竟不等于零；同时，因为拉近了空间距离，从而让观众重建了心理上的平衡。

对立与认同

诚实地评价戏剧和电影给观众带来的乐趣，至少有一种理性不足但相当直接的观点，我们不得不承认，比起观看优秀电影所获得的满足感，舞台戏剧演出结束时观众的反应显得更加兴奋、更加激昂，甚至可以说是"更受教益"。

[1] 电视也是由摄影术衍生而来的科技造就的一种新型的"准在场"。电视现场直播的时候，从时空范围来说，演员真的就存在于那个小小的电视屏幕上。然而，单向的演员与观众关系是不完整的。演员看不见观众，得不到观众的反馈。因此，电视直播的戏剧表演似乎结合了戏剧和电影的特点：对观众来说，演员是在场的，类似舞台剧；而对于演员来说，观众并不在场。不过现场也并非真的没有观众，对于电视剧演员来说，摄影机就代表了成千上万双眼睛在注视他、成千上万只耳朵在倾听他。万一演员忘词了，这种抽象的观众在场就尤为凸显。在舞台上演砸只是令人尴尬，而在电视上演砸则是令人难以忍受。观众虽然能够意识到演员的反常，但却无能为力，演员只能靠自己摆脱尴尬。而在戏院里，观众的理解对演员来说是一种鼓励，能够帮助陷入窘境的演员。这种互动关系在电视直播剧里是不可能实现的。
[2] 1673年2月17日，莫里哀在身体非常不适的情况下，带病坚持表演自编剧目《心病》（Le malade imaginaire）。他在舞台上的种种虚弱表现被观众认为是切合剧目内容的非常真实的表演，因而赢得了热烈的喝彩。演出结束后几小时，莫里哀辞世。——译注
[3] 马诺莱特（1917-1947），西班牙著名的职业斗牛士。——译注

戏剧似乎让我们变得更有良知了。从某种意义上说，在观众看来，似乎所有戏剧都是堪比高乃依作品的经典之作。从这个角度来讲，最好的电影也确实无法与之相提并论。似乎是因为美学电压降低，导致电影产生神秘的短路，使得电影观众无法体验到舞台带来的那种戏剧魅力。这种"美学电压"的差别，无论多么细微，也确实存在；即便在那些粗制滥造的慈善戏剧演出与劳伦斯·奥利弗的经典改编电影之间，也依然存在。这种观点并非陈词滥调，在电影诞生50年之后、在帕尼奥尔的预言[①]之下，戏剧还能留传至今，本身就是实实在在的证明。

分析对电影失望的情绪根源，可以发现观众的去个性化过程。罗森克朗兹（Rosenkrantz）[②]1937年在《才智》（*Esprit*）杂志发表了一篇在那个年代颇具创新性的文章，他写道："对于银幕上的人物，观众会自然而然地产生认同；而对于舞台上的人物，观众在心理上是与之对立的。因为演员真实地站在舞台上，观众必须强行将演员转换为想象世界的一部分。也就是说，将演员的实体抽象化。而这种抽象化是一种智力推理过程，必须完全由意识控制。"每一位电影观众都会与电影里的主人公感同身受。这就导致众多观众成为一个整体，产生统一的情绪变化。以代数问题类比，若 A = C，B = C，则 A = B = C。也就是说，如果两个观众都认同第三个人，那么他们三个人彼此之间也互相认同。

我们来比较银幕上和舞台上的歌舞表演女郎。银幕上的女郎们是在男性观众没有意识到的情况下满足其欲望的；男主角加入其中，观众们相应地与男主角感同身受，也获得满足。而舞台上的女郎们对台下的男性观众而言，与现实生活中的一模一样，会对观众产生强烈的诱惑；观众非但不会对戏剧

① 马塞尔·帕尼奥尔曾预言，随着有声电影的出现，电影终将取代戏剧。——译注
② 罗森克朗兹，与巴赞同时代的评论家，生卒年不详。——译注

男主角产生认同，他反而会成为观众艳羡甚至嫉妒的对象。换言之，电影令观众安然享受，戏剧令观众心绪难平。《人猿泰山》（Tarzan）[①]中的男主角泰山只适合出现在电影银幕上。即便只是唤起最低程度的本能反应，戏剧也在一定程度上阻碍了观众形成群体性认同[②]；还阻碍了观众产生集体性的心理表征，因为戏剧要求每一位观众都受主观意识控制，而电影只要求观众的注意力被动跟随剧情。

这些观点为演员的问题打开了新的角度，将演员是否在场从本体层面转移到心理层面。电影推动观众认同主人公，导致了电影与戏剧的差别。从这个角度去思考，这个问题就不再是无法解决的。实际上，电影可以通过各种手法使观众处于被动地位，也可以达到相反的效果。也就是说，通过各种手法调动观众的主观意识。另一方面，戏剧也可以想办法降低观众与演员的对立。由此，戏剧和电影之间就不会再存在难以逾越的美学鸿沟。它们就是两种不同的态度，而导演对此拥有很大的操控空间。

深入分析会发现，戏剧给观众带来的兴奋不仅区别于电影，也区别于小说。独自阅读小说的读者，就如同在漆黑的电影院里看电影的观众，会对主人公产生认同。[③]因此，读得入迷之后，他的内心世界与主人公紧密相连，感同身受。不可否认，电影和小说带来的自我满足感是一种安于独处的心理状态，在某种程度上相当于自我孤立，拒绝承担社会责任。

对这一现象进行分析，可能需要借助精神分析的角度。精神分析师从亚

[①] 《人猿泰山》电影第一部于1918年上映，最新一部于2016年上映。它是好莱坞历史最悠久的系列电影，已经超过50部。通常由当红男星饰演泰山，每一部更换一位"泰山女郎"。——译注
[②] 群体与个体并不冲突：电影院里的观众群体是由每一位观众个体组成的。这里的"群体"不同于无意识地聚在一起的人群。
[③] 出自马格尼（Magny, 1913-1966，法国女作家。——译注）的《美国小说的时代》（L'Age du roman americain）。

里士多德那里继承的术语"情感宣泄"难道不重要吗？对心理剧的现代学院派研究，似乎已经在戏剧观众的情感宣泄过程方面取得了丰硕的成果。与孩子混淆游戏与现实类似，即兴表演①能够使观众释放压力，宣泄情绪。这种心理治疗技术创造出了一种界限模糊的戏剧，题材严肃，演员是自己的观众。这种情况下的表演，与那种在舞台上有脚灯将演员与观众隔开的表演并不相同。脚灯实际上也象征着舞台与观众之间的隔离墙。这道隔离墙是想象与现实之间熊熊燃烧的烈焰，观众让俄狄浦斯代替自己在墙的那一面赴汤蹈火。隔离墙能够控制那些酒神节怪兽，保护在墙这一面的观众免受伤害。②这些神兽无法越过脚灯的光芒，否则就不合时宜甚至失去了神性；我们如果在化妆间看见已经化好妆的演员会觉得心中不安，仿佛他的四周闪烁着鬼火。反驳说戏院并非一直有脚灯，是没有意义的。脚灯只是象征，脚灯出现之前还有面具和厚底靴等诸如此类的象征物。17世纪的年轻贵族坐在舞台上看戏，并没有否定脚灯的作用，反而恰恰证明了只有特权才能逾越规则；就像如今奥逊·威尔斯让戏剧演员分散在观众席中用道具枪向观众射击。他并没有摒弃脚灯，而是越过了。规则既然存在，就迟早会被打破；总有一些人不遵守规则。③

仅就"演员在场"这一点来说，戏剧与电影并非是根本对立的。真正的

① 类似于当今精神分析治疗中的"角色扮演"。——译注
② 出自图沙尔（Touchard）（1903-1987，法国作家及演员——译注）的《酒神狄俄尼索斯》（*Dionysos*）。
③ 最后再举一个例子来证明"演员在场"并不构成戏剧的本质，除非是表演的问题。我们每个人都经历过或看到过别人的这种情形：迫不得已或在不知不觉中被人盯着看的尴尬。情侣在公共场所的长椅上热吻引来行人侧目，但情侣并不在意。我所居住公寓的管理员看到这些情侣的时候，说了一句非常贴切的话：就像电影里一样。我们每个人都遇到过这种尴尬，不得不硬着头皮在旁人面前做些可笑之事。我们自己会觉得羞愧难当。而像戏剧演员那样表现欲强烈的人绝不会产生这种情绪。透过锁孔窥视，肯定不是在看戏；考克多在影片《诗人之血》里已经证明了，那是在看电影。这并非戏剧意义上的"表演"，而是一种"展现"，演员的血肉之躯就出现在观众眼前，就在现场；只不过观众或演员双方总有一方没有意识到，或者意识到了也无可奈何。

根本区别在于，两者对观众的心理产生了不同的影响。在舞台戏剧中，演员和观众都知道彼此在场，但仅限于表演过程中。舞台戏剧让观众觉得似乎是越过脚灯参与一场游戏，而同时脚灯又像一道隔离墙保护着观众。而电影则恰恰相反。在漆黑的电影院里，观众仿佛成了一个躲在暗处、眯着眼睛透过缝隙偷窥的人，被偷窥的人不知道我们的存在，但他们所展现的是现实的一部分。观众必然会对银幕上的动态世界产生认同，将它想象成真实的世界。这时候就不再是演员本人是否真实在场的问题，而要把分析的重点放在"表演"本身的哪些规则阻碍了观众主动参与其中。我们会发现，与其说这是演员在不在场的问题，倒不如说是人与布景的关系。

布景背后

人的因素是戏剧中极其重要的。而在电影中，戏剧性可以不依赖于演员而独立存在。"砰"一声关上的门、风中飘落的叶子、拍打岸礁的海浪，都可以凸显戏剧性效果。在某些优秀电影中，人只是次要因素，大自然才是真正的领衔主演，人只是自然的附属和陪衬。即便在《北方的纳努克》和《亚兰岛人》（*Man of Aran*）中，电影主题是人与自然的斗争，但其中人的重要性还是无法与戏剧表演中的相比；剧情仍然是由大自然而非人来推动的。我记得萨特曾说过，戏剧的戏剧性是由演员而生，而电影的戏剧性则是由布景而生，然后波及演员。电影将这一顺序颠倒过来，具有决定性的意义，它与场面调度密切相关。这是摄影的真实性所导致的必然结果。显然，电影让大自然领衔主演，是因为它有这个能力。

通过望远镜或显微镜，摄影机使导演有能力利用所有近景或远景。即将崩断的最后一股绳缆，抑或冲向山峰的一支军队，都可以出现在银幕上。摄影机镜头对戏剧性因果关系的反映不再受物质条件的限制。戏剧性在摄影机的帮助下摆脱了时空的限制，可以任意发挥。但这种外显的、任意发挥的戏

剧性也只是次要的美学原因，并不能从根本上解释演员与布景之间关系的倒置。因为有些电影会主动放弃运用布景或外景（比如《可怕的父母》），而戏剧也会采用复杂的机械装置以带给观众全方位的视听效果。德莱叶的《圣女贞德蒙难记》因为全部都是特写镜头，以至于几乎看不到让·雨果（Jean Hugo）①设计的舞台布景，难道说它在电影属性方面就逊于《关山飞渡》吗？

在我看来，布景的数量不是问题，与某些舞台布景类似也不是问题。对《茶花女》（*La Dames aux camellias*）中的房间布景，舞台剧或电影导演的想法不会有明显区别。当然，在电影银幕上，我们能看到沾上血渍的手帕；而一位高明的舞台设计师也同样可以巧妙地利用咳嗽和手帕。电影《可怕的父母》中的特写镜头都是在演员表演戏剧的同时拍摄的，因此我们几乎没有注意到它们。如果与戏剧导演相比，电影导演的不同之处仅仅在于近景镜头及其有效利用，那戏剧就真的没有存在的必要了，帕尼奥尔的预言就将成真。显而易见，让·维拉（Jean Vilar）②在舞台剧《死亡之舞》（*La Danse de la mort*）中设计的仅仅几平方英尺的布景，与马塞尔·克拉维尼（Marcel Cravene）③导演的同名电影佳作中的那座小岛相比，所制造的戏剧效果并无高低之分。可见，问题并不在于布景本身，而在于布景的性质和作用。因此我们不得不提到一个重要的戏剧概念——戏剧演出场所。

没有建筑场所，就没有舞台戏剧。可以是教堂门前的广场、法国尼姆的圆形竞技场、教皇的宫殿，也可以是集市上临时搭建的露天戏台、意大利维琴察那个看上去像是由极度兴奋的贝哈尔（Berard）④装饰的半圆形剧院，还

① 让·雨果（1894-1984），法国作家、画家、舞台设计师。——译注
② 让·维拉（1912-1971），法国演员及戏剧导演。——译注
③ 马塞尔·克拉维尼（1908-2002），法国电影导演。——译注
④ 贝哈尔（1902-1949），别称"贝贝（Bébé）"法国艺术家、时尚设计师。——译注

可以是普通戏院里洛可可风格的阶梯式剧场。无论是举行演出还是仪式，戏剧都不应与现实混淆，否则就将融合于现实之中而不复存在了。演员和观众双方都非常清楚，戏剧世界与真实世界是截然不同的，正如游戏与现实、关切与漠然、仪式用品与日常用品之间的区别一样。服装、面具、化妆、语言风格、舞台脚灯，都标志着这种不同，而最为明显的标志是舞台。

舞台的形式随着历史的发展不断变化，但始终都标志着一个或确实或虚拟地区别于自然世界的特殊场所。而布景正是为舞台而存在的，在一定程度上起到划分或确定舞台的作用。无论布景如何，这个由三面布景墙围起来、面向观众席敞开的空间，我们称之为舞台。那些人造的假景、门廊、凉亭，背面都是布条、钉子和木板。每个人都知道演员"从庭院或花园退回房间"，其实都是进化妆间换装去了。舞台上除了几平方英尺的灯光和幻象之外，全是机械装置和侧面通道，这些繁杂的设施丝毫不会削弱观众参与戏剧游戏的乐趣。布景只是舞台的一部分，在形式方面是封闭的、不充分的、界限分明的；唯一没有界限的是观众由此而产生的想象。

布景的正面是朝向观众和脚灯的。而布景之所以存在，离不开它的背面和空出来的前方；正如一幅画的存在离不开画框。[①]因为图画不能与它所描绘的景色相混淆，不能让人误以为它是墙上的一扇窗户。舞台及其布景是进行戏剧演出的场所，构成了一个美学意义上的小世界。这个小世界存在于自然

① 关于剧场建筑与舞台及布景的关系，位于意大利维琴察的奥林匹克剧场堪称完美的历史典范。那是帕拉迪奥（Palladium, 1508-1580，意大利文艺复兴时期的建筑师——译注）设计的古代阶梯式剧场，屋顶涂成了蓝色，象征蓝天。每一个结构部件，包括观众席入口，都是其鲜明建筑风格的标志。它建成于1590年，内部是城市管理者捐赠的营房，外部是红砖墙，看上去像是用于日常生活的建筑。我们可能会认为它结构不规则，这是化学家用于区分晶体态和不规则形态的术语。参观者从墙上的一个洞口进去之后，会不敢相信自己的眼睛，一下子豁然开朗，里面是空阔的半圆形剧场。就像外墙的石英砖和紫晶石一样，内墙面看上去也像普通石砖一样，但实际上全部是水晶，而且神秘地全都指向中心。这座剧场利用美学和建筑学原理，让舞台具有了向心力。

界之中，却又与周围的现实世界截然分开。

电影的情况则完全不同。电影的基本特质之一就是打破了戏剧演出的边界。

"戏剧演出场所"这个概念非但不适合电影，而且与电影在本质上是矛盾的。电影银幕并不像绘画作品的画框，而是一块幕帘上的开口，使观众只能看见演出的一部分。一个人物从银幕上消失了，观众知道虽然看不见他，但他是在我们看不见的另一个地方做些什么。银幕没有后台，也不可能有，否则就会破坏观众心中特殊的幻象，这种幻象可以使一把手枪或一张人脸成为宇宙的中心。

与舞台相反，银幕中央具有离心力。戏剧舞台的空间不可能像人的想象力那样不受限制；而电影银幕所展现的空间是无限的。在舞台的有限空间里，演员是观众席和布景墙这两面凹透镜共同的焦点，观众的目光和脚灯的灯光汇聚在演员身上。目光与灯光虽然并不强烈，却瞬间点燃了处于焦点位置的演员心中的激情。他又成了引燃观众热情的火种。类似于从海螺里能听到海浪翻滚，人们心中无限的情感在剧场的封闭空间里奔涌、激荡。因此，戏剧的关键因素是人。人既是戏剧的动因，也是戏剧的主体。

在电影中，人不再是剧情的中心，但最终会成为银幕世界的中心。演员的表演可能激起无限的波澜。他周围的布景是银幕世界的组成部分。演员可以暂时退出观众视线，因为在银幕世界里，人并不比动物和道具优先。当然，也并不是说人不能成为电影剧情的推动者，比如德莱叶的电影《圣女贞德蒙难记》就是例外。在这个方面，电影完全可以对戏剧施加影响。《菲德拉》和《李尔王》（*King Lear*）的电影属性并不低于戏剧属性。我们目睹电影《游戏规则》中野兔被猎杀的场面所产生的情绪，与听见舞台上的演员讲述小猫之死是一样的。

然而，将拉辛、莎士比亚、莫里哀的作品搬上银幕，并不仅仅意味着用摄影机和麦克风拍下演员的表演、录下演员的声音就够了。这些经典戏剧的

情节和台词都是按照舞台表演设计的。它们最鲜明的戏剧特点并不在于戏剧结构，而在于人，也就是演员的台词功力。将戏剧改编成电影，尤其是改编经典戏剧，需要注意的不仅仅是将舞台表演搬上银幕，更重要的是将戏剧体系下的剧本改成电影体系下的剧本，同时还要保留其戏剧效果。

因此，戏剧演出并非在本质上不适合搬上银幕。除了关于密谋的片段（因为电影的真实性强，很容易展现密谋的场景），美学上的独特性和文化上的某些偏见导致我们认为戏剧的台词不可改动。正是因为这一点，戏剧被改编成电影的难度相当大。波德莱尔曾说："戏剧是枝形水晶吊灯。"这个人造工艺品璀璨夺目、结构精密，而且是圆形的，能够将周围的光线向中心折射，让我们沉迷于它灿烂的光环之中。相比之下，电影就好比电影院里引座员的手电筒，犹如神秘莫测的彗星划过夜空一般，它划过银幕周围无边无垠的一片漆黑，这片漆黑让观众清醒地进入银幕上的梦境。

戏剧电影的失败案例和成功案例都说明了，电影导演需要通过一种能够反射戏剧能量的手段来表现戏剧，或者，至少让这种戏剧能量产生回响，使观众觉察到它。换言之，其美学原理不在于演员，而在于布景和剪辑。显然，如果只是将戏剧演出转化为动态影像，即便如同大多数戏剧电影那样，试图借助摄影机让观众忘记脚灯和后台，也注定会失败。剧本的戏剧能量不是靠演员来强化的，而是靠观众的共鸣，否则就会消失在电影世界里。也正是因为如此，一部完全尊重原剧剧本，布景与舞台相似，演员表演得也不错的戏剧电影，也可能一文不名。我只是举一个方便举的例子，比如电影《没有行李的旅客》。这部电影看上去完全尊重原剧，却失去了戏剧的能量，就像因为不明原因短路而失去电量的电池。

探讨了布景的美学问题之后，显然，戏剧和电影都面临的问题还剩下最后一个：真实性。研究电影终究绕不开这个问题。

电影银幕与空间真实性

电影的真实性源于其摄影本质。电影银幕上奇幻、壮观的场面或不可思议的情节,不但不会削弱其真实性,反而是增强效果的最佳手段。戏剧舞台上的幻象是基于观众心照不宣的默契,而电影银幕上的幻象却恰恰相反,是基于其逼真性。银幕上的各种特效都必须在形式上毫无破绽。而摄影机后面那个"隐身的旁观者"想必是穿着睡衣、抽着香烟。

那是不是可以由此推断,电影完全就是复制现实,至少是观众认为与他所知的真实世界近似的现实?德国表现主义电影《卡里加里博士》(*Caligari*)试图在戏剧和绘画的影响之下偏离现实主义布景。此片遭受冷遇似乎可以证明上述推论。但面对如此复杂的问题,这样的答案显得过于简单了。我们可以说,电影银幕展现了一个介于电影影像和现实世界之间的人造世界。空间意识是我们认知世界的基础。事实上,我们或许可以把亨利·古耶所说的"舞台上的一切都可以是假象,但演员必须真的在场",改成"电影的一切都可以不真实,但空间必须真实"。

"一切都可以不真实"可能有点夸张了,因为没有参照物也不太可能再现真实的空间。电影制造的银幕世界和我们所处的真实世界是不能并行的。宇宙空间是独一无二的存在,所以银幕世界只可能替代它。在观看电影的过程中,银幕就是宇宙、就是世界,甚至就是大自然,只要你愿意相信。我们看到,电影试图用人造的自然或世界替代现实的努力并非都不能成功。承认《卡里加里博士》和《尼伯龙根》(*Die Nibelungen*)失败的同时,该如何解释《诺斯费拉图》和《圣女贞德蒙难记》不容置疑的成功呢?这些优秀电影的成功法则如今依然有效。

乍看之下,这四部电影的导演手法属于同一美学流派——与现实主义截然对立的表现主义,是表现主义不同时期不同风格的体现。但仔细比较就会发现,它们之间存在一些本质的区别,尤其是在罗伯特·维尔纳(R.

Weine）[1]的《卡里加里博士》和茂瑙的《诺斯费拉图》之间。《诺斯费拉图》的大部分布景都是自然实景，而《卡里加里博士》则通过扭曲的光线和变形的布景营造奇幻效果。

德莱叶的《圣女贞德蒙难记》有点微妙，似乎并没有自然实景。直截了当地说，让·雨果设计的布景一点也不比《卡里加里博士》的布景更虚假、更像舞台布景；大量的特写镜头和不同寻常的角度似乎就是为了破坏空间的真实性。电影沙龙的常客们在谈论这部电影时，会不厌其烦地提到女主角法奥康涅蒂（Falconetti）[2]为了出演影片而剪了头发；还有，据称演员们全都没有化妆。这些陈年往事当然无非是些谈资。但在我看来，它们却隐藏着这部电影的美学奥秘——这部佳作长盛不衰的真正原因。正是因为这个原因，这部电影与戏剧截然不同，尤其在人的因素上。德莱叶越是仅仅表现人的"表情"，就越是说明电影的返璞归真。不要错误地认为这部电影其实就是一幅画满了人脸的巨型壁画，根本算不上是由演员表演的电影。可以说，这是一部关于人脸的纪录片。重要的问题不是演员演得多好，而是主教戈尚（Cauchon）脸上的麻子和让·迪特（Jean d'Yd）[3]脸上的红斑，它们都是剧情不可或缺的组成部分。在通过显微镜头展现的悲剧故事里，整个现实世界似乎都在皮肤的每个毛孔下瑟瑟发抖。褶皱的形成和嘴唇的噘起，代表了人类情感的潮起潮落、喜怒哀乐和悲欢离合。对于这样的电影，其他导演无疑会选择在摄影棚中完成，而德莱叶选择了外景拍摄。我觉得这体现了他非凡的电影意识。戏院和微缩模型的布景，让观众联想到中世纪的时代背景。从某种意义上说，墓地里的裁判庭和开合桥一点都不真实，但阳光是真实的，还有掘墓人撒进墓穴的那

[1] 罗伯特·维尔纳（1873-1938），德国作家、导演、制片人。——译注
[2] 法奥康涅蒂（1892-1946），法国女演员，《圣女贞德蒙难记》女主角。——译注
[3] 让·迪特（1880-1964），法国男演员，参演了《圣女贞德蒙难记》。——译注

一铲泥土，也是真实的。①

正是这些"次要"的细节、这些看似与影片其他部分并不协调的细节，赋予了影片真正的电影属性。

如果电影的奥秘在于具体与抽象的对立统一关系，如果电影只能表现真实的内容，那么，电影最首要的问题就是要区分哪些元素能够让观众认同是真正的现实，哪些元素是破坏这种感觉的。当然，仅仅通过堆砌真实的细节也未必就能让观众觉得真实。《布劳涅森林的女人们》可以说是非常特别的一部现实主义电影，因为这部影片的一切都是非写实风格的。一切，除了那些偶尔却清晰的声响：雨刷刷雨的声音、潺潺的流水声，还有花土从碎裂的花盆里倾泻而出的声音。正是这些似乎与剧情毫无关系的声音，保证了电影的真实性。

电影的本质是大自然创作的戏剧。没有在现实世界的开放空间取景，就没有电影；因为电影不是要成为现实世界的一部分，而是要替代它。没有相应的自然景物作为保证，银幕就无法展现让观众信以为真的空间。但重要的并不是布景、建筑或广阔的视野，而是提炼出美学催化剂，只需要很小的剂量，就足以让银幕世界立刻显得真实、自然。

《尼伯龙根》中水泥建造的森林布景看起来确实广袤无垠，但我们并不觉得那是真的。其实只需要有一根树枝在阳光下随风摇曳，就会让我们想起真实的森林。

如果这种分析站得住脚，就可以推出结论：戏剧电影的基本美学问题在于布景。最关键之处就在于，将银幕变成朝向外部世界的一扇窗户，向观众展

① 因此，我认为电影《哈姆雷特》中的墓地场景和奥菲莉亚之死那场戏是奥利弗的败笔。他本来应该借助阳光和泥土来烘托布景。不知道哈姆雷特独白戏中的大海背景，是否说明他意识到了这种需要？这个布景的想法很好，可惜技术上没有处理好。

现开放的真实空间，而不再是戏剧舞台上只朝向内部的常规布景和封闭空间。

在劳伦斯·奥利弗的电影《哈姆雷特》中，戏剧台词并没有显得多余，其感染力也并没有因为改编而消失。威尔斯的电影《麦克白》更是如此。但令人费解的是，加斯东·巴蒂（Gaston Baty）[①]导演的舞台戏剧却竭力创造出了电影中才有的开放空间，没有使用朝向内部的布景，导致演员的声音因为失去了"共鸣箱"而不再铿锵有力，就像只剩下琴弦的小提琴。没有人会否认戏剧的关键在于台词。戏剧台词适合于以人为中心的舞台，可以体现戏剧的本质；但在如同玻璃一般通透的开放空间里，它就失去了存在的理由。

由此，戏剧电影导演面临的难点就成了：让布景具有朦朦胧胧的戏剧效果的同时，还要体现真实自然的属性。一旦空间的真实性问题解决了，原来不愿意沿袭戏剧惯例或尊重原始剧本的导演就会发现，他完全可以充分利用它们。从这个角度来说，再也不需要远离那些"戏剧化"的东西，而是最终要通过放弃电影技巧而凸显它们的存在，比如考克多在《可怕的父母》和威尔斯在《麦克白》中的做法；或者像奥利弗在《亨利五世》中那样直接套用它们。过去十年里戏剧电影的复兴实质上代表着布景和剪辑方式的进步。这是真实性的胜利，当然，并不是主题或表现手法的真实性，而是现实世界里的真实空间。只有移动的影像，没有真实的空间，不能称之为电影。

演戏的类比

戏剧电影之所以取得进步，就是因为戏剧与电影之间的区别不属于"在不在场"的本体论范畴，而是属于"是不是演戏"的心理学范畴。这两个概念，前者是绝对的二律背反，后者是相对的一般矛盾。尽管电影无法让观众感受到戏剧带来的社会意识，但高超的导演技巧能够让观众体会到原始剧本的含

① 加斯东·巴蒂（1885-1952），法国剧作家、导演。——译注

义与力量,这是一个决定性的因素。如今我们知道,将戏剧台词移植到电影布景之中,是可以成功的。通过具有象征意义的建筑布景,观众仍然能够意识到银幕上的演员是在"演戏"。但这种意识也会因为电影对观众的心理影响而削弱。

罗森克朗兹关于对立与认同的分析,实际上需要进行重大修正。他有些含糊其辞,似乎把认同说成了被动逃避。由于电影技术所限,在他所处的时代或许确实如此,但随着电影的进化,他的说法越来越不切实际。事实上,神话与奇幻电影只是一种类型片,而且越来越少见了。我们不应把偶然的、暂时的社会现象与恒久不变的心理现象相混淆:这是两种不同的观众意识活动,可能存在相通之处,但不能合二为一。

我不会将《人猿泰山》中的泰山和《乡村牧师日记》中的牧师等同起来。我对待这两个主人公的态度,唯一相同之处在于:我认为他们都是真实存在的,观看电影的过程中我不由自主地与他们感同身受,和他们在一起,进入了他们的世界;这里的"世界"并非隐喻,而是真实的空间感。而我心里很清楚,我先后进入的这两个世界是完全不同的。这些因素引发的情感不只是被动的认同,比如《希望》《公民凯恩》这样的电影需要观众机智、敏锐,而不是被动认同。我们最多能够暗示,电影的心理效应自然而然地使观众倾向于被动认同主人公形象的社会化。不过,与伦理倾向一样,艺术"倾向"也难以真正实现。

当代戏剧界尝试通过所谓的"现实主义表演"来弱化戏剧感,比如,那些喜欢去吉尼奥尔大剧院观看惊险表演的观众,即便被吓得惊恐万状但依然还是愉快地意识到那是假的。而电影导演则想要调动观众的主观意识,引发观众的积极思考;这就会引发心理认同内部的自相矛盾。这种内心深处最后的一丝清醒意识、对极度逼真的幻象微弱的自我觉察,构成了观众心里的舞台脚灯。戏剧电影中已经不存在与现实世界相对立的舞台空间,但观众依然

存在自我意识，这种意识与对电影世界的认同是对立的。即便是搬上银幕的《哈姆雷特》和《可怕的父母》，也不可能且不应该脱离电影心理学的规律。埃尔西诺城和大篷车真的出现在眼前，我成了穿梭在银幕世界里的隐身人，享受着电影梦境带来的似是而非的自由。我意识到自己在往前走，可是却离前方越来越远。

当然，电影观众在心理上认同的同时保持理性的自我意识，不应该与舞台戏剧观众的自主行为相混淆。因此，帕尼奥尔那样区分舞台与银幕是荒谬的。无论我的自我意识多么清醒，无论电影让我变得多么机智敏锐，都不是由我自己主导的——最多是符合我的善良愿望。电影要求我付出一定的努力才能够理解并欣赏它，但它存在与否并不取决于我的意愿。尽管如此，根据经验来看，电影观众这种微弱的自我意识，似乎可以被认为相当于戏剧观众的兴奋之情；或者至少有利于戏剧电影保留戏剧的艺术价值。戏剧电影虽然不能完全取代舞台演出，但至少可以保留戏剧的艺术效果，为观众提供类似的享受。戏剧电影不再需要直接照搬戏剧演出，而是通过一套复杂的美学机制保留、重现或转化原始戏剧。这套机制好比一套电路系统，比如《哈姆雷特》中的增幅电路、《麦克白》中的电磁感应和电磁干扰①。戏剧电影不是留声机，而是玛特诺电琴发出的声波。

规　律

因此，戏剧电影获得成功的实践（确定的事实）和理论（描述可能性）共同解释了之前失败案例的原因。仅仅将舞台戏剧拍成动态影像，是幼稚的错误；事实胜于雄辩，三十年来的历史早已证明了这一点。对戏剧电影的各种贬斥之词可能还需要一段时间才能拨云见日。争议还将继续存在，但美学

① 作者用电路来比喻电影特有的手法和技巧。——译注

上的不确定性既无关戏剧也无关电影,而是涉及某些确实有违电影精神的"犯了错误的戏剧电影"。最终解决争端的办法是,认识到戏剧电影并不是将戏剧作品的戏剧性元素(不同门类艺术的戏剧性元素彼此通用),而是将戏剧特性搬上银幕。需要改编的不是戏剧本身,而是体现戏剧精髓的主要场景。由此我们最终可以推出三个结论。这些结论乍看上去令人费解,但深入思考之后会发现它们其实是显而易见的。

(1)戏剧有助于电影的发展。

第一个结论是,戏剧电影绝非电影的污点,恰恰相反,它能够拓展电影范畴,促进电影发展。我们先谈谈戏剧。理性地讲,如果没有戏剧电影,当代电影的制作水平会低于目前的水平,就算不跟让·德·雷特哈(Jean de Letraz)①和亨利·伯恩斯坦(Henry Bernstein)②的那些舞台戏剧比较,至少也比那些历史悠久的经典舞台戏剧差了很多。诚然,当代电影界的卓别林堪比17世纪戏剧界的拉辛和莫里哀。然而,电影毕竟才只有区区半个世纪的历史,而戏剧已经走过了25个世纪的漫长道路。想想看,倘若戏剧诞生半个世纪后也如同如今的电影一样,只有过去十年里的作品值得一提,那如今的戏剧会是什么状态?既然当代电影遭遇了题材危机,"聘请"莎士比亚和费窦(Feydeau)③这样的编剧会造成什么损失吗?题材方面无须赘述,问题已经清楚得不能再清楚了。

电影形式方面的缺陷似乎不那么明显。既然电影有自己的规律和语言,那它借鉴其他艺术的规律和语言能有什么益处呢?大有裨益!电影只有摒弃了各种自以为是的幼稚把戏,才能够严肃认真地放下身段,提供服务。为了

① 让·德·雷特哈(1897-1954),法国剧作家、戏剧导演、剧院经理。——译注
② 亨利·伯恩斯坦(1876-1953),法国剧作家、戏剧导演。——译注
③ 费窦(1862-1921),法国剧作家。——译注

证明这一点，我们需要认真分析艺术发展史上美学所起的作用。我们可以发现在特定阶段不同门类的艺术之间明显发生了交汇融通。所谓"纯艺术"的错误提法是近年来才产生的。其实都不必引用确凿无疑的历史先例。我们之前所分析的几部电影的导演艺术和手法，比我们的理论假设更加充分地证明了：导演对电影语言的驾驭能力只能通过他对戏剧语言的熟悉程度来衡量。

"艺术电影"的失败之处，却恰恰是奥利弗和考克多的成功之源。首要的原因就是，这两位杰出的导演充分利用了更加成熟的表现手法，而且他们比同行们更加明白如何利用。说"《可怕的父母》是一部佳作，但不能称为电影，因为它按部就班地呈现了舞台戏剧表演"，根本是胡言乱语。相反，正是因为它按部就班地呈现了舞台戏剧表演，它才堪称电影。帕尼奥尔自己改编的《托帕兹》(Topaze, 1951)才算不上是电影，因为它失去了戏剧特性。《亨利五世》才真正算得上是电影，而且堪称伟大的电影，超越了绝大部分原剧作者自己改编的电影。纯诗歌当然也不等于言之无物，正如考克多所说的："阿贝·布勒蒙（Abbe Bremond）[①]所举出的那些所谓纯诗歌的例子，恰恰都是不纯的。"仅"迈诺斯和帕西法尔的女儿"（La Fille de Minos et Pasiphae）[②]这一句，就如同出生证明一般内容丰富。同理，在银幕上背诵这首诗就是一部纯电影吗？（很遗憾还没有经过实践证明。）因为它以最智慧的方式尊重了原作真正的戏剧价值？

电影越想要尊重原剧剧本，就越需要深入挖掘自己的语言。最好的翻译是紧密结合两种语言的精髓，也就是精通两种语言。

（2）电影将拯救戏剧。

[①] 阿贝·布勒蒙（1865-1933），法国文学评论家。——译注
[②] 拉辛的著名诗剧《菲德拉》的女主人公菲德拉，是古希腊神话中的克里特岛国王迈诺斯和女神帕西法尔的女儿。原作中用这一句表明其身份。——译注

有朝一日，电影终将把从戏剧那里得到的益处毫无保留地回馈给戏剧；现在或许就已经开始回馈了。如果说戏剧电影的成功说明电影在形式上取得了对立统一式的进步，也就意味着有充分的理由对戏剧不可或缺的戏剧性进行重新评估。帕尼奥尔发表的"电影终将取代戏剧并把戏剧制成罐头"的高论完全是错误的。电影不可能像现代钢琴取代古钢琴那样取代戏剧。

首先，电影为了谁而取代戏剧？不是为了那些早就放弃戏剧改看电影的人。据我所知，大众远离戏剧，并不是从1895年历史上第一部电影在巴黎大咖啡馆放映的那个晚上才开始的。难道是为了少数更有文化、更有钱的喜爱戏剧的观众？但我们知道让·德·雷特哈并没有破产。来巴黎的外地游客也不会将银幕上弗兰索丝·阿诺（Francoise Arnoul）[①]袒露的酥胸和皇宫剧场里娜塔莉·纳提耶（Nathalie Nattier）[②]曼妙的曲线等同起来，尽管后者戴着文胸；因为，如果可以这么说的话，那才是真实的肉体。啊哈！演员在场无可替代！去那些"严肃"的剧院（比如马里尼剧院、法兰西大剧院）看戏的观众，其中绝大多数从来不看电影；剩下的少数也看电影，但不会混淆两种艺术带来的不同享受。如果说有些剧院改成了电影院，并不是因为戏剧演出被电影取代了，而是因为通俗戏剧早已过时导致这些场所荒废，然后才改成电影院的。电影绝非戏剧的竞争对手，而是会逐步让观众找回丢失已久的戏剧品位与享受。[③]

罐头戏剧或许与在街上露天表演的巡回剧团的暂时消失有关。当时，帕

[①] 弗兰索丝·阿诺（1931-），法国女演员。——译注
[②] 娜塔莉·纳提耶（1925-2010），法国女演员。——译注
[③] 国立人民剧院是一个令人费解的特例，他们通过放映电影的收益维持戏剧表演。我想让·维拉不会否认放映杰拉·菲利普（Gerard Philipe, 1922-1959, 法国演员——译注）主演的电影确实有助于剧院的经营。实际上，这只不过是电影在偿还四十年前欠戏剧的债。当时电影处于萌芽时期，处境艰难，遭人鄙视，不得不挖走许多戏剧名角去演电影。而正是这些戏剧名角带去的艺术规则与声望帮助电影走上正轨，得到认可。当然，形势很快发生了逆转。戏剧名角莎拉·伯恩哈特（Sarah Bernhardt, 1844-1923, 法国女演员——译注）在两次世界大战之间被葛丽泰·嘉宝取代，如今剧院愿意用电影明星的名字装点门面。

尼奥尔亲自将他的《托帕兹》改编成了电影，他的初衷是希望外地人花一张电影票的价钱就能欣赏到"巴黎水准"的戏剧表演。他的口气与通俗戏剧的宣传差不多。可巡回剧团的成功运营因为这部电影而终结，它在各地放映，面向那些无法来巴黎看戏的观众。电影不但沿用了舞台演出的原班人马，布景也更加富丽堂皇，票价也并不算高；而巡回剧团的演员当然名气没有那么大，布景也比较简陋。不过这种情况也只持续了几年，如今我们又能在大街上看到巡回剧团了，他们的表演也更加成熟了。观众们对电影的明星阵容和奢华布景司空见惯之后，又重新开始寻找某种真正的戏剧，用巡回剧团的话说，观众"又来看戏了"。

推广在巴黎取得成功的戏剧电影，并不意味着戏剧最终复兴，也不是戏剧与电影"竞争"的意义所在。有人甚至可以说巡回剧团境况的改善正是因为戏剧电影质量糟糕。这些电影让一部分观众大倒胃口，从而重新选择去看戏。

摄影与绘画之间也存在同样的情况。摄影技术的出现使绘画摆脱了美学上最没有必要的两种功能：与模特相像、描绘奇闻逸事。照片质量高、成本低，且拍摄简便，最终使绘画的价值得以重新评估，并真正确立了无可替代的地位。但两者共存的意义并不仅此而已。摄影师不只是做以前属于画家的工作。与此同时，绘画变得更加突出画家自我的同时，也从摄影那里有所获益。比如，德加（Degas）[①]、罗特列克（Toulouse-Lautrec）[②]、雷诺阿（Renoir）[③]、马奈（Manet）[④]，他们理解了摄影的内在本质，甚至预见到了电影的出现。面对摄影的冲击，他们采用了唯一有效的抵抗手段，以对立统一的方式丰富了绘画技法。他们比摄影师更早懂得如何创造全新的形象，比起电影人

[①] 德加（1834-1917），法国印象派画家。——译注
[②] 罗特列克（1864-1901），法国画家。——译注
[③] 雷诺阿（1841-1919），法国印象派画家。——译注
[④] 马奈（1832-1883），法国画家。——译注

就更早了，他们是第一批开拓者。

这仍然不是摄影对造型艺术最重大的贡献。尽管两者界限分明，但照片丰富并更新了我们对图像的理解。马尔罗已经做过相关的阐释。如果说绘画是最具个性化的、最难以掌握的、最超凡脱俗的艺术，而同时又是最易于被人欣赏的，那要归功于彩色摄影。

电影对于戏剧也具有同样的作用。糟糕的"罐头戏剧"帮助真正的戏剧认识到了自身的规律，戏剧电影也促进了戏剧演出观念的革新；这两种作用已经毋庸置疑。还有第三种作用，戏剧电影显著提升了公众对戏剧的理解能力。具体谈谈电影《亨利五世》吧。首先，它是适合所有人欣赏的莎翁作品。再者，也是最重要的，它通俗易懂地解释了莎翁的这部戏剧，是最有效、最精彩的戏剧普及课。我这就已经两次提到莎翁了。这部电影不只是增加了莎翁作品的潜在观众（就像改编自小说的电影帮书商赚了钱一样），还能让观众更好地享受舞台戏剧。劳伦斯·奥利弗的电影《哈姆雷特》不仅为让-路易斯·巴劳特（Jean-Louis Barrault）[①]的戏剧《哈姆雷特》增加了观众数量，也让观众变得更加敏锐。正如最精美的现代仿画也无法阻止人们对原画的渴望，电影《哈姆雷特》也无法取代在舞台上表演的《哈姆雷特》，哪怕是由一群英国学生表演的。但你必须先接受真正的戏剧普及教育，才能欣赏一群业余演员的本色表演，才能理解他们到底在表达什么。

因此，戏剧电影愈是成功，就会愈加深入地探索戏剧的本质，愈加有效地服务于戏剧，也才能让戏剧与电影之间真正不可跨越的界限愈加清晰。相反，将罐头戏剧和平庸的通俗戏剧拼在一起，只会令人困惑。而《可怕的父母》就从未让它的观众困惑。全片的每个镜头，无一不比舞台剧更具戏剧效果；

① 让-路易斯·巴劳特（1910-1994），法国演员、戏剧导演、哑剧表演艺术家。——译注

无一不令人想起观看同名舞台剧时难以言表的乐趣。对于舞台剧来说，改编成功的同名电影就是最好的宣传手段。这些事实是无可辩驳的，戏剧电影也不再像以前那样因为偏见、误解和思维定式而备受攻讦；而我居然花了这么多篇幅来探讨，实在有些可笑。

（3）从戏剧电影到电影戏剧。

这最后一点，恐怕是最为大胆的设想。迄今为止，我们一直把戏剧看作美学上的绝对标杆，电影可以按照某种合适的方式向戏剧靠拢，但无论如何最多也就只能作为戏剧谦卑的仆从。然而，通过之前的研究我们发现，电影促使曾经几乎消失的滑稽打闹剧、即兴喜剧之类的戏剧形式重新焕发生机。它们赖以存在的社会环境已经发生了变化，但电影又为它们提供了生长环境：首先是必需的社会基础，更重要的是更加适应戏剧固有美学特质的技术条件。比如，要反映某个人物被打得晕头转向，电影并不需要违背喜剧的内涵，只需直接展现斯卡潘（Scarpin）①手里棍子的真实尺寸，也就是万事万物的真实尺寸。滑稽打闹剧似乎最早也是最经常，或者说至少也是一种通过破坏事物来体现戏剧性的表现形式，基登和卓别林都知道如何给客体制造"灾难"。这种类型的喜剧似乎在戏剧发展史上也制造了"灾难"，因为笑声提高了观众的自我意识，由此体会到了舞台剧中演员与观众之间的对立。无论如何，电影与喜剧的完美结合是自发形成的，其成果通常被公认为"纯电影"，所以我们不必再深入讨论。

既然电影能够在不违背喜剧内涵的情况下与各种形式的喜剧结合，那同样也可以通过采用舞台剧的某些特有技巧来赋予戏剧新的生命。正如我们已经看到的，电影不能，真的不能只是一种不同寻常的戏剧作品；舞台构造也

① 斯卡潘，莫里哀创作的一部喜剧《斯卡潘的诡计》（*Scapin the Schemer*）的主人公，喜欢对别人搞恶作剧。此剧首演于 1671 年。——译注

相当重要，《凯撒大帝》（*Julius Caesar*）是在尼姆的大剧场还是摄影棚里演出，并非没有区别。

 这三十到五十年来，有些舞台剧，而且还不是质量最差的那些，与当代观众的品位和对舞台构造的要求大相径庭。我所指的主要是悲剧。造成这一缺陷的主要原因是，承袭传统风格的悲剧名角消失了，比如蒙特-梭利兄弟（Mounet-Sullys）[①]和莎拉·伯恩哈特。他们在20世纪初相继离开舞台，如今看来就像史前生物一样久远；具有讽刺意味的是，正是电影——所谓的艺术电影，保存了他们的表演，仿佛史前生物的"化石"。

 他们之所以离开舞台转向电影，普遍认为存在两方面相辅相成的原因：美学因素和社会因素。电影银幕确实改变了我们对于"貌似真实"的理解。只要看一小段伯恩哈特或查尔斯·巴尔吉（Bargy）[②]表演的影片就会发现，这些演员在任何方面还是和穿着厚底靴、戴着面具在舞台上表演时一模一样。然而，面具惹人发笑，电影特写镜头却能催人泪下。麦克风能够将轻声细语的内心独白放大得震耳欲聋，这时候还声嘶力竭地喊出台词岂不显得荒唐？观众们习惯了发自内心的自然表演，留给舞台演员在"貌似真实"的基础上体现自身风格的余地就很小了。社会因素可能更加关键。蒙特-梭利表演的舞台剧获得成功，一方面得益于他的才华，另一方面也有赖于观众捧场。当年那些悲剧名角都是被捧上神坛的巨星，而如今"神坛"几乎都被电影巨星占据。艺术学院再也无法教出悲剧名角，绝不是说再也不会有另一个莎拉·伯恩哈特，而是他们的才华已经无法适应这个时代了。

 当初伏尔泰殚精竭虑却又徒劳无功地模仿17世纪的悲剧作品，他不知道拉辛离世的同时悲剧也死了。如今我们分辨不出蒙特-梭利与一位矫揉造作

[①] 蒙特-梭利（1841-1916），和他的兄弟保罗同为法国演员。——译注
[②] 查尔斯·巴尔吉（1858-1936），法国演员。——译注

的外地演员两者的表演有何区别，即便我们真的遇到了一位传统风格的悲剧演员，我们也意识不到。假如现在的年轻人去看那些悲剧名角的艺术电影，这些年轻的观众们只会觉得当年"神坛上的巨星"是在"神经质地表演"，又怎么可能感兴趣呢。

在这样的时代环境下，拉辛的戏剧逐渐衰落也不足为奇。由于其谨慎的态度，法兰西大剧院还能继续上演拉辛的作品，但不可能再现昔日辉煌。[①]而且，他们也只是按照观众兴趣将传统艺术价值进行过滤，巧妙地将其改编成符合现代观众品味的作品，而不是出于时代的需要进行彻底而直接的革新。令人难以理解的是，古代悲剧再次感动我们，竟然要归功于索本神学院及其学生们考证历史的热情。但必须看到，这些业余演员的实验性表演，正是对专业演员表演的彻底颠覆。

那么，是不是可以自然而然地想到，既然电影如今已经在戏剧名家的帮助之下建立了自己的美学优势和社会基础，那么是不是可以在戏剧需要的时候还给戏剧呢？我们有理由期待一部由伊芳·德·布雷主演、考克多导演的美妙的《阿塔莉》（Athalie）[②]！

毋庸置疑，只是将戏剧简单地转化为电影，还不足以保证改编的成功。可以想见，将出现相应的创新，在不违背戏剧灵魂的前提下，提供一种符合现代观众，尤其是绝大多数普通观众趣味的形式。戏剧电影在等待一位像考克多一样的导演，推动它进化为电影戏剧。

总之，将戏剧搬上银幕早已在事实和理论上都具备了美学基础。没有什

[①] 如今辉煌的无疑是电影《亨利五世》，这要归功于彩色电影。探讨一下《菲德拉》改编成电影的潜在可能性。剧中人物多哈米纳（Theramene）有一段回忆往事的独白戏，舞台布景中设置了机关。这一段独白被认为是一段极富戏剧性的文字，但是舞台表演却没有达到与之相称的效果。这个片段或许能够借助电影呈现出令人耳目一新的视觉效果。
[②] 拉辛的另一部著名剧作，首演于1691年。——译注

么戏剧不能被改编为电影,无论戏剧是哪种风格,只需要将舞台空间进行符合事实的转换并让观众看到。某些经典戏剧可能也只有在电影银幕上才能成为现代"戏剧化作品"。有些优秀的电影导演同时也是优秀的舞台剧导演,这并非出于偶然。威尔斯或奥利弗并不是因为玩世不恭、自以为是或野心勃勃才来拍电影的,甚至也不像帕尼奥尔,拍电影是为了推广舞台剧。对于他们来说,电影只是戏剧的辅助手段,他们只是借助电影将他们所感受和理解的戏剧精准地表现出来。

《乡村牧师日记》与
罗伯特·布列松的风格

电影《乡村牧师日记》是令我们印象深刻的杰作，它也一定给评论家们带来了深深的触动，不管他们有没有批评它。这主要是因为它能够在最大限度上激发观众的情感，而不是理性。《布劳涅森林的女人们》暂时反响平平，则恰恰是因为与之相反；它无法搅动我们的情绪，除非我们正确分析或者至少大概明白了它的复杂结构，也就是理解了它的"游戏规则"。

《乡村牧师日记》迅速取得成功是不争的事实，但它赖以成功的美学基础却令人迷惑，这也许是有声电影出现以来最难以解释的问题。而那些评论家不断重复的溢美之词也无助于理解这部电影。他们说，这是"无法解释、不可思议、空前绝后的成功"。他们把"天才的杰作"作为借口，放弃了尝试解释的努力。但事实上，那些和布列松的审美倾向接近的、毫不犹豫地认为自己与他趣味相投的人，却感到了深深的失望，他们原本期待他会进行更为大胆的创新。

意识到导演没有达到他们的期望，他们先是觉得不安，然后是懊恼。他们太熟悉布列松一贯的手法，以至于无法立刻改变视角；他们太注重他的风格，以至于无法恢复原始的理性从而打开情感的闸门，因此他们既不理解也不喜

欢这部电影。

于是，评论界呈现出两个极端。一端是不打算努力去理解这部电影的人，他们喜欢它却说不出理由；另一端是与布列松趣味相投的"少数幸运儿"，他们对影片的期望落空，所以既不喜欢也不理解它。而那些对电影理论并不熟悉的作家则为这部电影而惊叹、陶醉，因为他们心中毫无成见，从而比其他人更加理解布列松的想法，必须承认，布列松尽了最大努力让他的改编不露痕迹。他一开始就宣称会绝对忠实于原著，尊重原著小说里的每一个词。这样就给观众留下了尊重原著的第一印象，而且电影也确实证明了这一点。奥朗什（Aurenche）和博斯特（Bost）[①]编写电影剧本首先考虑的是电影的视觉效果与戏剧性如何平衡。他们在《肉体的恶魔》里增加了次要角色（比如父母）的戏份。而布列松与他们不同，他删去了原著里所有的次要角色。他紧扣最实质的内容，给人的感觉就是忠实于原著，似乎只有万不得已他才会忍痛割爱，删掉一个单词。而且，他只精简，绝不增添。坦白讲，如果是由作者贝尔纳诺斯本人来改编，他对自己的小说可能会做更大的改动。他确实认为也明确表示过，改编者有权根据电影的需要处置他的小说，也就是"重新构思他的故事"。

然而，如果我们赞扬布列松忠实于原著，那么这种"忠实"却是最虚假的，就像一个潜伏的特务，其最终目的是为了给创新打开大门。当然，改编不可能不做任何调整。从这个角度来说，贝尔纳诺斯的观点是美学上的共识。文学翻译也做不到百分之百地忠实于原著。奥朗什和博斯特对《肉体的恶魔》的改编基本上完全遵守了美学原则。小说家笔下的人物和银幕上的人物，不可能分毫不差。

瓦莱里（Valery）[②]批评小说连"侯爵夫人在5点钟喝了茶"都要写出来。

[①] 奥朗什（1903-1992），博斯特（1901-1976），均为法国电影编剧，两人合作完成了《肉体的恶魔》等许多电影剧本。——译注
[②] 保罗·瓦莱里（1871-1945），法国诗人、散文家、评论家。——译注

在他看来，小说家害得电影编剧不得不让侯爵夫人真的出现在茶桌旁。在拉迪盖的《肉体的恶魔》小说原著中，主人公的父母只是次要的人物，而在电影银幕上反倒成为重要人物了。改编者必须考虑剧本、人物及其戏份与故事情节之间的平衡。将小说中叙述性的文字转化成视觉影像之后，其他内容就只能改成对白，再加入小说里原有的对白。不过我们还是希望能对小说原有对白做些改动，如果观众觉得听银幕上的人物说话就像在看小说里的文字，那效果乃至含义就都弱化了。

可是，电影《乡村牧师日记》几乎逐字逐句地忠实于原著，却取得了超凡的效果，这就令人困惑了。

小说塑造的人物非常鲜明，尽管他们的形象只是由昂布里库尔的乡村牧师在日记里简要勾勒出来的，却并没有影响读者对他们的了解，也没有令读者对他们的真实性产生丝毫怀疑。布列松将这些人物搬上银幕的时候，总是急于让他们从画面上消失。与小说中鲜明丰满的人物不同，银幕上的人物面目模糊、若即若离，一直刻意闪躲，让观众无从深入了解。

小说原著的语言丰富生动、人物形象具体，画面感很强。比如："侯爵走了——他的理由是下雨了。他每迈出一步，泥水就从他穿着长靴的脚底渗出。他打的三四只野兔一起放在了他的狩猎袋底部，血迹斑斑的污泥和灰色的兔毛混在一起，看上去令人毛骨悚然。之前他进屋的时候把那个细绳编成的狩猎袋挂在了墙上，他跟我说话的时候，我看到一只依然清澈温柔的兔眼透过袋子的缝隙盯着我。"

你有没有觉得这些画面似曾相识？不要费劲去回忆了，应该是在雷诺阿的电影里出现过。这个场景与侯爵带给牧师两只兔子的片段很相似（这一段在原著里是后来才出现的），将这两个场景合并是有好处的，可以赋予它们一样的风格。你也许还有些疑惑，那么布列松亲口说的话可以消除你的疑惑。最终上映的版本不得不剪掉了三分之一的镜头，布列松表示他很高兴他这样

做了,他说这话的时候带有一丝不易察觉的玩世不恭。实际上,他真正关注的"视觉效果"只有最后一个场景——银幕上一片空白。我们稍后再讨论这个。

如果布列松真的逐字逐句地忠实于原著,电影就会完全不同。他确实没有在影片中增加任何内容,但是他通过删减巧妙地"背叛"了原著。他本可以放弃那些文学性很强的内容,重点表现画面感强烈、很适合转换为电影影像的段落。可他偏偏做出了相反的选择。相比之下,似乎电影成了文学作品,而小说原著倒是极富画面感。

他改编剧本的方式更能说明问题。牧师日记里记录了某场谈话,但布列松并没有将它们改编成对白(我不太敢用"电影对白"这个词)。这是第一个有争议的地方,小说作者贝尔纳诺斯并没有说明牧师准确无误地记录了谈话的每一句话,也就是说,有可能并不准确。无论如何,即便牧师的记录是准确无误的,布列松也还是刻意保持了牧师记忆及其记忆中影像的主观性。一句话,只是念出来,还是在人物对白中说出来,对观众的心理和情绪所产生的影响肯定是截然不同的。

布列松不仅没有根据电影需要而改编对白(不过他的想法是周到细致的),即便对于小说中原有的对白,他也另辟蹊径,没有让演员按照原著对白的节奏和结构来演。原著中很多极具戏剧性的精彩对白就这样被抛弃了,因为导演执意只让观众听见牧师一个人平淡如水的声音。

对于《布劳涅森林的女人们》的赞美,几乎没有涉及改编问题。评论家们在各个方面都把它当成了一部原创电影。其中的对白出自考克多之手,而以考克多的大名,早已不需要这些赞美了。评论家们没有重新去读狄德罗(Diderot)[①]的小说《宿命论者雅克》,否则,即便不能找到电影剧本的全部内容,也至少能在字里行间发现改编的蛛丝马迹,尽管隐藏得很巧妙。

① 狄德罗(1713-1784),法国哲学家、作家。——译注

电影将故事背景移至现代，就让观众觉得没有必要回头去仔细阅读原著，似乎布列松将它改编得面目全非，只保留了原著的情境，以及，如果可以这么说的话，一丝18世纪的味道。而且，他之前已经否决了两三个编剧的剧本。因此我们有理由相信电影对原著做了大刀阔斧的改编。不过，我建议这部电影的支持者们，以及渴望效仿杰作的电影编剧们，带着这些想法再去看一次电影。我并不是要削弱导演风格对于优秀影片的决定性作用，但更重要的是仔细分析背后的基础，即一种奇妙的互动关系——尊重与不尊重原著，两者相得益彰。

认为电影《布劳涅森林的女人们》中的人物心理不符合其社会背景的观点，一半正确一半错误。在狄德罗小说中的那个时代，有仇必报的确是社会规则。对于现在的观众来说，这种复仇确实显得出人意料，难以理解。这部电影的支持者为片中人物寻求社会认同的努力也是徒劳的。小说中描述的卖淫和拉客行为，在作者所处的时代是确实存在的社会现象。而在电影中出现却令人困惑，无法获得观众认同。受到伤害的女主人公迫使她不忠诚的情人娶了一位娇媚的夜总会舞女，这样的复仇行为在如今的观众看来是不可理喻的。也不能用导演刻意的剪辑来解释人物的抽象化，因为原著小说就是这样写的。布列松之所以没有深入地阐释人物，不是因为他不想，而是他不能。即便是拉辛，也不会写明剧中人物所在房间的墙壁颜色。对于这一点，我们或许可以这样回应：经典悲剧不需要真实性，这也是戏剧与电影的基本区别之一。

确实如此。因此，布列松并不是通过简单的情节，而是通过现实情境的相互对照来进行电影语言的抽象。他大胆地将一个真实的故事移植到了另一个真实的情境之中。这样做的效果是：两种真实性相互抵消，激情如同破茧成蝶一般从人物内心迸发而出，跌宕起伏的情节设置烘托了演员的表演，各式各样的多重戏剧冲突强化了悲剧色彩。以汽车雨刷的刷雨声作为背景声音，一整页狄德罗原著中的人物对白体现出了拉辛式台词的特征。显然，体现绝对的真实性并不是布列松的目的。

另一方面，布列松的风格化处理并没有将象征物完全抽象化。它更像是一种半抽象半具体的辩证复合物，也可以说，是两种看似互不相容的元素相辅相成。雨声、潺潺的流水声、花土从碎裂的花盆里倾泻而出的声音，还有马蹄踏在鹅卵石路面上的声音，并不只是为了与简单的布景和普通的服装形成对照，更不是为了衬托如古典文学作品一般的对白。剧情和布景都不需要对照或衬托。这些声音是一种客观中立的存在，是局外之物，好比一粒沙子卡住了一台机器。如果说随意选择的这些声音代表着抽象化，那也是具体的同时必不可少的抽象。银幕上的线条恰好可以证明它是透明的；钻石上的灰尘更加凸显了它的晶莹剔透，那是最纯的杂质。

初看之下，这种声音与布景的互动是在完全风格化的元素之间不断重复。比如，这些女人的两间公寓里几乎没有家具，但这是导演刻意为之。画框还挂在墙上，但是画已经被卖掉了。这无疑也可以巧妙地体现真实性。新公寓雪白的墙面所代表的抽象含义，并非戏剧特有的表现主义。公寓刚刚被粉刷过，似乎还弥漫着油漆的味道。类似的场景还有，电梯和看门人的电话。声音方面，还有阿格妮丝（Agnes）[①]挨了耳光之后男人的吵嚷声，尽管演员是完全照本宣科地念出台词，但电影的声音效果却堪称完美。

我在分析《乡村牧师日记》的时候提及《布劳涅森林的女人们》，是因为我觉得指出这一点非常重要：这两部电影的改编方式异曲同工。

《乡村牧师日记》在体现风格方面显得更加苦心孤诣，简直是一种令人难以忍受的严谨。它所使用的技术很有特点，但两部电影追求风格的过程基本是相同的。它们都是紧扣故事或剧情的核心，以极其严谨的形式进行美学上的抽象，通过文学与现实的互动来避免表现主义；电影属性看似减弱了，但其实增强了。尊重原著给了布列松"戴着镣铐跳舞"的自由。他忠实于原著，

[①] 片中人物，即那位夜总会舞女。——译注

也是因为那样比毫无意义的自由发挥更有助于实现他的目的。况且，归根到底，这并不意味着自相矛盾，而是某种特定风格诞生过程中的对立统一。

不必抱怨布列松自相矛盾，面对原著文本，他既是奴隶又是主人。正是这种看似矛盾的做法让他实现了艺术效果。亨利·阿杰尔（Henri Agel）①评价这部电影好比是将雨果的作品用纳瓦尔（Nerval）②的风格重写了一遍。这两位大家的组合必将创造出诗意的效果，迸发出奇异的光芒。这并不只是将一种语言翻译为另一种，比如马拉美（Mallarme）③翻译的爱伦·坡作品；而是将一位艺术家的风格转化为另一位艺术家的风格，将一种艺术的素材转化为另一种艺术的素材。

现在让我们更为仔细地审视电影《乡村牧师日记》，看看它到底有没有遗漏什么。我们并不是连布列松的疏失都要去赞美。必须承认电影还是存在缺陷，尽管很少，但毕竟证明了布列松也并非无所不能。但我们可以确切地说，这也是布列松风格的组成部分。这是更高的敏感度所导致的一种局促。如果布列松要为自己开脱的话，可以说他知道这种局促是为了实现更重要的目标而必须付出的代价。

因此，即便演员的整体表演似乎乏善可陈[除了莱杜（Laydu）④的全部表演，以及妮可·拉米哈尔（Nicole Lamiral）⑤的部分表演]，但只要你喜欢这部电影，就会觉得那是瑕不掩瑜。但是，拍摄《罪恶天使》（*Les Anges du peche*）和《布劳涅森林的女人们》，布列松都能够激发出演员的精彩表演，为什么在这部影片中对演员的指导却如此业余，就像一个新手导演把自己的姨母和家庭律

① 亨利·阿杰尔（1911-2008），法国哲学家、电影评论家。——译注
② 纳瓦尔（1808-1855），法国作家、诗人、散文家。——译注
③ 马拉美（1842-1898），法国诗人，诗歌象征主义流派创始人。——译注
④ 克罗德·莱杜（1927-2011），法国演员，饰演该片男主角。——译注
⑤ 妮可·拉米哈尔（1930-1958），法国女演员，在该片中饰演香塔尔。——译注

师拉来当演员,并在摄影机前临时抱佛脚地教他们演戏?我们真的认为让玛丽亚·卡萨雷丝(Maria Casares)[1]收敛锋芒,比指挥一群听话的业余演员更容易吗?有些场景的表演确实糟糕,但也并不是毫无动人之处。

事实是,这部电影中的表演不能用常规的标准去衡量。很重要的一点是,这部电影的演员都是业余演员或者新人。它与《偷自行车的人》和《演员上场》(*L'Entree des artistes*)没有可比性,唯一与它相似的电影是德莱叶的《圣女贞德蒙难记》。导演不要求演员在说台词的时候配合表情,甚至连体会台词的含义也不需要,而只需要念出来。因此银幕之外的电影旁白与银幕之上的人物对白完美契合,在语调和风格上也不存在本质差异。这种激进的做法既防止了演员的戏剧化演绎,也消除了演员心理对表演的影响。导演希望我们在人物脸上寻找的不是与台词相对应的转瞬即逝的表情,而是持续的内心状态,一种内在宿命的外在表露。

因此,这样一部演员"表演糟糕"的电影,却让观众感觉到银幕展现的正是真实自然的众生相。其中最典型的就是香塔尔在告解室里的那一幕。她一袭黑衣,退到阴影里,观众只瞥见了面罩,一半掀起,一半被阴影遮住;就像封蜡上的印鉴,边缘模糊不清。

当然,布列松和德莱叶一样,唯一重视的是有血有肉的面目,这与演员的表演无关,而是一个人真正的印记、最能体现其灵魂的标志。这种面目升华成了象征。布列松希望观众关注的是面部的生理变化而非人物的心理规律。这样就有了那些苦行僧式的表演、缓慢而含糊的手势、不断重复的单调动作,还有令人印象深刻的恍如梦境的慢镜头。这些人物的遭遇不存在单纯的偶然因素,他们的生活注定了他们的命运本质上就是两种命运:因为执迷不悟而

[1] 玛丽亚·卡萨雷斯(1922-1996),西班牙裔法国女演员,饰演《布劳涅森林的女人们》的女主角。——译注

得不到上帝的恩典，或者因为得到上帝的恩典而摆脱了人类的原罪。

片中的人物没有发展变化。人物的内心冲突、他们面对上帝的使者时所进行的不同程度的挣扎与抵抗，从表面上都看不出来。我们看到的是不断的忍受，如同分娩时持续的阵痛，或者蛇蜕皮时反复的痉挛。可以说，布列松褪去了人物的外皮。

因为回避了心理分析，这部影片成了电影中的异类。一系列事件的发生，并不是按照惯常的剧情发展规律：随着剧情的推进情感不断积聚，在高潮部分人物最终实现灵魂上的自我救赎。影片中的事件确实是按照某种顺序发生的，但总体是随机的。偶然与巧合互相交织。电影中的每一个镜头、每一个场景都有自己的标准、自由和宿命。它们的方向是一致的，但又彼此独立，就像被吸向磁铁表面的铁屑。如果说它是悲剧的话，那也不同于一般的悲剧，它是偶然发生的悲剧。在这个贝尔纳诺斯和布列松共同构建的世界里，非同寻常之处不在于古人所理解的命运，也不在于拉辛式的悲情，而在于非同寻常的"恩典"——我们每个人都可以拒绝接受的恩典。

不过，事件的发生顺序和人物的因果循环，还是遵循了某种传统的剧情结构，它们反映了预言（或者克尔凯郭尔[①]式的"重复"）。而预言不同于宿命，正如因果逻辑不同于类比推理。

电影所呈现的并非一般意义上的悲剧，而是类似于中世纪的耶稣受难剧[②]，或者更好听的名字——十字架之路，每一组镜头都是沿路的站点。为了加深理解，我们看看两位牧师在木屋里谈话那一段。男主人公表达他对橄榄山[③]的

[①] 克尔凯郭尔（1813-1855），丹麦哲学家、诗人、宗教作家、哲学存在主义之父，其著名哲学著作之一即《重复》。——译注
[②] 表演耶稣受难的戏剧，14-16世纪在欧洲广泛流行。——译注
[③] 位于耶路撒冷旧城东面，海拔808米，遍植橄榄树，在《圣经》及其他宗教文献中经常出现。据记载，耶稣在死前一周经由这里进入耶路撒冷。因此，一直以来，该山被奉为犹太教和基督教的圣山。——译注

崇敬:"承蒙我主恩典,让我今天从年长的导师口中得知,我永远不会离开我选定的这个地方,我必将亲身体会神圣的受难之苦,这些难道还不够吗?"

我们命中注定的终极痛苦并非死亡本身,而是死亡所代表的结束与失去。因此,我们都明白牧师的行为所对应的是什么样的神圣训令和精神痛苦。那些行为是他的终极痛苦的外在表现。在影片即将结束的时候,出现了大量与耶稣受难相类比的镜头。我们有必要指出它们,否则很可能就被忽略了。比如,牧师夜里的两次昏厥、跌倒在淤泥中、吐出酒和血——这明显是类比基督跌倒、受难之血、蘸了醋的海绵和吐上去的唾沫。[1]还有,可以将塞拉菲达(Seraphita)[2]的抹布比作维罗尼卡的面纱[3],最后牧师在阁楼中死去,阁楼里也有在耶稣受难地出现的一善一恶两个小偷。

现在赶紧放下这些类比吧,因为单纯的类比是具有欺骗性的。它们的美学意义来源于神学价值,但影片都没有进行解释。布列松和贝尔纳诺斯一样,回避了任何象征手法。因此,尽管这些场景明显是类比《福音书》的叙述,但它们其实并不是为了类比而出现的。每一个场景都承担了它自己的记录功能和独特含义。只有投射到更高层面之后,才具有类比耶稣的功能。电影中牧师的生活绝不是在效仿神圣的耶稣基督,而是重现或描述他的生活。每个人都背负着十字架,虽然十字架形态各异,但都是受难的十字架。牧师额头的汗,是一滴含血的汗。

这是有史以来第一次,一部电影将精神世界作为唯一真正发生的事件和唯一可以感知的活动。不仅如此,它还为我们提供了一种新的形式——宗教电影,或者更确切地说是"神学电影";一种关于救赎与恩典的现象学。

[1] 这些都是《福音书》中记载的耶稣受难的有关细节。——译注
[2] 片中一个人物。——译注
[3] 耶稣圣物之一。——译注

值得一提的是，通过减少心理学元素，将戏剧性降到最低水平，布列松呈现了两种纯粹的真实。一种就是我们看到的，演员放弃了所有象征主义的表情，只向我们呈现毫无矫饰的真实面目，也就是肌肉和皮肤。另一种可以称之为"真实的文字"。确实，布列松对贝尔纳诺斯原著文字的尊重，与他在指导演员和安排布景时对原著的尊重如出一辙，他不仅拒绝改动文字，还违背惯例地刻意凸显原著的文学性。布列松对待原著的态度也体现在对待人物上。小说业已存在，是已经确定的事实；我们不能根据眼前的需要来改编它，或是为了迎合某种解读而篡改它；相反，我们应该反映它的原貌。

布列松并没有压缩文字，只是删减。因此剩下的文字仍然和原著的段落一模一样。就像从采石场开采大理石，电影从原著中采用了某些段落。诚然，刻意强调原著文字的文学性，可以被视为追求一种艺术风格，而这与现实主义恰恰相反。然而，这里的"真实的文字"并不是指原著文字所描写的主要内容、伦理或思想，而就是指原著文字本身，或者说，原著的文风。显然，小说中某个真实的段落和摄影机拍摄的演员的真实面目，两者不可能相互融合，合二为一。但它们的并行存在恰恰凸显了两者的不同之处。它们在各自的布景中，按照各自的风格，各行其道、各司其职。毋庸置疑，通过区分看似相同的元素，布列松成功地排除了不可控因素，让本体上互相矛盾的两种现实在银幕上同时出现，揭示它们唯一的共同之处——精神。

每一个演员讲述的都是同样的事情，但是他们的表达方式、所讲的实质内容、说话的风格都各不相同。导演对演员与台词、文字与面目之间的对应关系似乎漠不关心，而这恰恰是为了证明它们真正的契合之处在于：内心世界的声音当然无法用双唇表达。

牧师与侯爵夫人关于圆形垂饰的那场戏具有极其强烈的美感，所有法国电影，乃至法国文学中恐怕再没有比它更美妙的时刻了。其美感不是来自于表演，也不是来自于对白的戏剧性或心理学价值，甚至也不是来自于本身的

含义。真正的对白其实是绝望的侯爵夫人与鼓励她的牧师之间灵魂的碰撞，是无法用言语表达的。他们之间精神上的刀光剑影并没有在银幕上呈现。他们的唇枪舌剑只是宣布了，或者说预示着，上帝的恩典即将降临。这场对白不像一般对话那样语言流畅，而是庄重感压倒了一切。紧张的气氛不断升级，但最终又归于平静。这让我们认定，我们有幸见证了一场灵魂的洗礼。台词只是空载的卡车和沉默的回响，真正的对白是两个灵魂之间的交锋，发生在隐秘的内心世界，犹如垂饰背面的"上帝圣容"，不可言传。后来牧师没有拿出侯爵夫人的信来为自己辩护，不是因为谦卑或牺牲，而是没有明确的证据支持他的辩护或指控。从本质上说，侯爵夫人的证词并不比香塔尔的证词更有说服力。没有人有权利要求上帝作证。

只有理解了布列松的美学意图，才能对他的导演手法进行充分的分析。至此我们对其美学意图的阐释并不算充分，这部电影里令人惊讶的种种矛盾依然存在，但已经稍微清晰了些。实际上，第一次将台词与影像分离，是出现在梅尔维尔（Melville）[1]的电影《大海的沉默》（*Silence de la mer*）里。值得注意的是，他的目的也是为了忠实于原著。维尔高尔（Vercors）[2]的原著结构本身就不同寻常。布列松在《乡村牧师日记》中不仅仅确证了梅尔维尔的尝试，还显示出了卓越的效果。他为梅尔维尔的试验推导出了最终的结论。

《乡村牧师日记》只不过是一部配上了有声字幕的无声电影吗？如我们所见，台词并没有与影像真正结合。人物说出来的话，不像电影台词，更像是歌剧里的宣叙调。从某种程度上说，电影给我们的第一印象是以小说的缩略版为剧本，用影像来解释小说，但从不试图取代小说。尽管台词所描述的事件没有全部在银幕上呈现，但呈现的事件全都有台词描述。在极端的情况下，

[1] 梅尔维尔（1917-1973），法国作家、导演、演员。——译注
[2] 维尔高尔（1902-1991），法国作家。——译注

聪明的评论家甚至会批评布列松是为贝尔纳诺斯的原著小说配上了"声音蒙太奇"和影像化的注释。

那么，如果我们想要充分了解布列松的独特风格和大胆创新，就从这种所谓的电影艺术的"堕落"开始分析吧。

首先，即便布列松"倒退"回了默片时代，尽管片中有大量的特写镜头，也不是为了体现戏剧的表现主义（电影诞生之初还很弱小的时候才会模仿戏剧），而是为了重新体现施特罗海姆和德莱叶所理解的人类面目的"高贵"。如果说无声电影的本质与声音之间存在无法调和的矛盾，那也只存在于蒙太奇手法和演员表情的微妙之处，而这些实际上是无声电影的优点。当然并不是所有无声电影都会这样。对无声电影的怀旧情绪可能会衍生出视觉象征主义，它很容易被误解为电影必须遵循"影像至上"，但实际上应该是"拍摄对象至上"。

同为默片，《贪婪》《诺斯费拉图》《圣女贞德蒙难记》和《卡里加里博士》《尼伯龙根》《黄金国》（*Eldorado*，1921）截然不同。默片其实是电影表达方式的一种缺憾，而非基础。对于前几部默片来说，无声并非它们存在的理由；而应该说，即便无声，它们依然魅力无穷。从这个角度来讲，音轨的发明只是一项出于偶然的技术创新，而非有些人常说的"美学革命"。电影语言就如同《伊索寓言》的语言，是含糊其辞的，尽管看起来不是。有声电影出现于1928年，在此之前及之后的电影发展史是连续的，是表现主义与现实主义的关系史。有声电影一开始破坏了表现主义，一段时间之后才逐步适应；而对于现实主义，有声电影却是一经问世便立即融入其新的发展进程。

令人困惑的是，如今最具戏剧特性的、最依赖台词的传统象征主义通过有声电影得以复兴，而默片时代施特罗海姆开创的现实主义却无人追随。显然，布列松的创新或多或少与施特罗海姆和雷诺阿有关。只有深入探讨声音的现实主义美学，才能理解声音与影像的分离。将声音视为对影像的解释或者评论，

都是错误的。声音与影像是并行的，分别被我们的不同感官感知。它们的并行延续了布列松式抽象与具体的辩证统一，这样我们才会关注片中唯一的真实性——人类的灵魂。

布列松绝对没有回归默片时代的表现主义。他排除了声音这个现实主义元素，也是为了让它以某种巧妙的风格重生——部分地独立于影像。换言之，最终电影的声音似乎既包括完全真实的现场录音，也包括后期录制的朗读原著文字的单调声音。但是，正如我们之前所指出的，真实的文字是二手现实，是"无法更改的既成事实"。文字的真实性就是它的风格，影像的真实性只是其风格的首要部分，而两者风格的不一致恰恰构成了电影的风格。

布列松彻底打破了评论家的共识——声音和影像永远不能互相复制。影片中最动人的片段，都是那些声音和影像在以各自不同的方式叙述同一件事情的时刻。声音绝不仅仅是为了填充影像。声音能够使影像的感染力得到增强和延伸，就好比小提琴的共鸣箱能够使琴弦的振动产生共鸣。当然，这个比喻没有充分地说明两者的辩证关系，与其说这是头脑能够感受到的共鸣，倒不如说是头脑察觉到一幅图形填充的颜色超出了边界线。这部电影就是在声音与影像交叠的边界线上揭示事件的真实含义，正因为如此，影像从始至终都具有强烈的情绪感染力。

从直观的影像中寻找令人印象深刻的美感是徒劳的。我怀疑没有其他哪一部电影中有哪一个镜头的构图如此具有欺骗性。构图时常缺乏造型结构，演员拘谨、呆滞，这些镜头只会让观众质疑它们在整部电影中的存在价值。而且，这种累积的效果并非剪辑造成的。每一个镜头的价值与其之前或之后的镜头无关。它们就像电容器的极板，积聚的是一种静态的能量。影像与声音之间的不协调反而使美感成为可能。随着两者之间的矛盾越来越尖锐，银幕上的影像与原著中的文字这一对矛盾将电影推向高潮，文字逐渐占据了主导地位。于是，自然而然的，在文字的重压之下，影像再也无法表达含义，

最终只能消逝。观众就这样一步一步地被引入感觉的黑夜,唯一能够感知的只有空白银幕发出的亮光。

这就是评论家所谓的"无声电影"和默片时代严谨的现实主义,最终的结果是影像消失,只剩下朗读原著文字的旁白。通过这场无可辩驳的美学实验,我们领略了纯电影令人惊叹的成功。马拉美的空白页和兰波(Rimbaud)[①]的沉默符,被奉为诗歌的最高境界。电影银幕变成空白,影像彻底让位于文学,这是电影语言的现实主义取得了胜利。白色银幕上的黑色十字架,令人想起普通讣告上草草绘制的十字架。这是影像"升入天堂"之后留下的唯一线索,也证明了影像的现实:它就是一种符号。

《乡村牧师日记》使改编自小说的电影达到了一个新的高度。以前,电影都是以"将小说翻译成另一种美学语言"的名义,取代了小说原著。当时的"忠实于原著"不仅仅意味着忠实于原著的精神,还意味着寻求必要的对应形式;也就是说,考虑电影的戏剧性要求或者直观效果。作为已经被普遍接受的电影改编规则,它还将继续存在。这虽然令人有点遗憾,但我们还是应当记住,是《肉体的恶魔》《田园交响乐》这样的电影将这一规则应用于实践,并获得了巨大的成功。在最好的情况下,这类改编电影能够与原著小说一样优秀。

在这条改编"铁律"之外,还存在一种自由改编的电影,比如雷诺阿的《乡间一日》《包法利夫人》。这两部电影采取了不同的改编方式,原著小说只是创作灵感的源泉。它们对原著的尊重体现在气质上的接近,是导演与小说家在精神上的深切共鸣。它们不是要取代原著,而是要和原著携手并肩,交相辉映,犹如一对双子星。只有天才才能完成这样的改编,因此最终电影所取得的成就可能会超越原著,比如雷诺阿改编的《河流》(The River)。

[①] 兰波(1854-1891),法国诗人,早期象征主义诗歌的代表人物,超现实主义文学开创者。——译注

电影《乡村牧师日记》则又是另一种类型。它所体现出来的尊重原著与大胆创新之间的辩证关系，最终可以简化为文学与电影之间的辩证关系。布列松不是将文学语言翻译为电影语言，无论是逐字直译，还是巧妙意译，甚至也不是以制造双子星为目标的自由发挥，而是以小说为基础创造了一件次生作品。我们不能说这部电影与原著足以"相提并论"或具有"同等价值"。它是全新的美学创造，同时又依附于小说，增强了小说的效果。

在程序上与这部电影类似的，只有绘画电影。卢西亚诺·艾米尔（Luciano Emmer）[①]和阿伦·雷乃（Alain Resnais）[②]也忠实于原作，而他们的原始素材是画家早已完成的杰作。他们所关注的真实性，不是画中景物的真实性，而是画作本身的真实性；这也就相当于布列松关注小说原文的真实性。阿伦·雷乃忠实于梵·高作品的前提是电影与绘画的共生。因此，画家本人都无法理解这种电影。如果你认为这些电影就是精巧实用，甚至颇具价值的绘画宣传片（它们确实也具有这种作用），那是因为你不理解它们的美学机制。

不过，与绘画电影的类比也不完全贴切，因为从一开始绘画电影就注定只能是面向小众的美学作品。它们为绘画增添了某些含义，让绘画在公众视线里停留得更久，将绘画从画框里解放出来。但是，它们永远无法成为绘画[③]。阿伦·雷乃的《梵·高》取材自一幅大多数人都熟知的杰出画作，最终拍成了只有少数人才能看懂的杰出电影；电影对画作进行了充分的发掘和详细的阐释，但并没有取代它。两个因素造成了这样的必然结局。首先，银幕上影像的再现毕竟不同于绘画，想要让观众将对原画的认同转移到电影上，就不

[①] 卢西亚诺·艾米尔（1918-2009），意大利电影导演。——译注
[②] 阿伦·雷乃（1922-2014），法国电影导演及编剧。——译注
[③] 至少在《毕加索的秘密》（*Le Mystere Picasso*）上映之前是如此，这部电影可能会驳倒这句话。

得不破坏绘画的美学独立性。因此绘画电影从一开始就打破了绘画的美学独立性。这种独立性的基础是,画作受制于画框的空间尺寸,又缺乏时间的维度。而电影是关于时空的艺术,与绘画迥异,所以才能为绘画增添含义。

小说与电影之间不存在这种迥异之处。两者都是叙事艺术,都具有时间维度,也不太可能先入为主地认为小说塑造的形象优于电影塑造的形象,甚至很有可能恰恰相反。但这并非关键所在。小说家和电影导演都是在展现真实的世界,这就足够了。既然两者存在本质上的相似之处,试图用电影语言创作小说也就并非离经叛道了。

《乡村牧师日记》向我们证明了,扎根于两者的不同之处能够比扎根于相似之处收获更加优良的果实。这样电影就会强化小说,而非融化小说。既然这部电影是由小说的种子结成的果实,认为它在本质上忠实于小说原著就显得奇怪,因为它自己首先就是一部"小说"。当然,最重要的是,作为果实的"小说"并不比作为种子的小说更加优良(这种说法没有意义……),但是更加"富含营养"。我们从电影中获得了美学享受,而且我们知道这一切,包括小说本身的美感,以及它通过电影所折射出来的附加的美感,都要归功于贝尔纳诺斯的卓越才华。

有了布列松,奥朗什和博斯特就只能充当电影改编界的维欧勒·勒·杜克(Viollet-Le-Duc)[①]了。

[①] 维欧勒·勒·杜克(1814-1897),法国建筑师、建筑理论家,以修复中世纪建筑而闻名。他不主张"修旧如旧",而是认为应当根据建筑的结构性原则进行修复。他的这种观点经常受到批判,但主要并不是因为观点本身错误而遭受批评,更多的是因为这种修复原则排除了其他可选方式。——译注

查理·卓别林

查理是一个神话人物

查理是一个神话人物，他超然于他的每一场冒险。相对于观众来说，在《安乐街》（*Easy Street*）、《朝圣者》（*The Pilgrim*）这样的电影诞生之前，查理作为一个人已经存在，之后仍继续存在。而相对于这个星球上数以亿计的人类来说，查理则是一个神话人物，就像尤利西斯（Ulysses）[1]和罗兰（Roland）[2]之于其他文明。不过，我们知道，从文学作品中走出来的古代神话人物早已定型，他们的冒险故事和他们的种种行为表现都不可更改了。而查理总是能安然无恙地出现在下一部电影里。卓别林是查理这个神话人物的缔造者和守护者。

是什么赋予了查理生命？

查理经久不衰的美学存在只能通过电影得以体现。公众更多是通过他的脸，尤其是他修成梯形的小胡子，还有他摇摇晃晃的鸭步来识别他。不会有

① 罗马神话中的人物。——译注
② 传说中查理曼大帝手下的十二勇士之一。——译注

太多人记住他的服饰，因为那不是他的特色。在《朝圣者》中，我们看到他穿过囚服和牧师装。在很多其他电影里，他还穿过无尾礼服或者大富豪穿的那种优雅的圆角礼服。如果我们没有意识到他的某种恒定不变的内在特性才是他真正的本质，那么，这些外在的"标志"将变得毫无意义。

但是，内在特性当然比外在标志更难以确定或描述。或许可以分析一下他面对特殊事件时的反应。比如，他绝对不会执拗地一意孤行；他会设法绕开问题，而不是去解决问题。这种暂时逃避的办法对他来说就足够了，他似乎认为问题将来会自己消失。在《朝圣者》中，他用一瓶牛奶挡住了滚来滚去的擀面杖，可刚过了一两分钟他就拿起这瓶牛奶来使用；于是，擀面杖滚落下来砸到了他的头。尽管他总是临时敷衍，但他的随机应变能力确实高超。在任何窘境之下，他都不会手足无措；他总能找到逃避的办法，尽管他并不适应这个世界（主要是指世间事物而不是人）。

查理和物体

物体的实用功能与人类使用它们的方式有关，而且会对将来产生影响。通俗地说，物体只是工具，无论效率如何，人类使用它们都是为了达到某种特定的目的。然而，查理使用它们的方式，与你我都不同。每当查理出于某种目的想要使用某个已经被我们人类赋予了特定功能的物体，他要么出人意料地反其道而行之，要么物体似乎故意拒绝被他使用。在《快乐的一天》（*A Day's Pleasure*）中，那辆老旧的福特车在他每次开门的时候就熄火。在《凌晨一点》（*One A.M.*）中，他的床四处移动让他无法躺下。在《当铺》（*The Pawnshop*）中，刚刚被他拆下来的闹钟零件竟然像虫子一样自己蠕动。从另一个角度来看，他不按常规使用物体，也说明他对物体的使用比我们更加灵活；他随需而用，给物体赋予了多种多样的功能。

《安乐街》中的煤气灯变成了麻醉师的毒气罩，帮助他熏晕了街上的恶

霸；后来他又用一个铁炉子把恶霸砸倒在地。而他自己却总能有惊无险地躲过警棍的"合法"攻击。在《冒险家》(The Adventurer)中，一块窗帘让他变成了落地灯，骗过了警察。在《光明面》(Sunnyside)中，一件衬衣被当作桌布，袖子被当成餐巾，等等。似乎物体只愿意被他反常地使用。最为精彩的还是《淘金记》中的那段经典舞蹈，面包卷出人意料地成了超凡脱俗的舞者。

再看另一个经典的笑料。在《冒险家》中，查理从悬崖上朝追他的警察扔石头，警察们确实一个一个被不同程度地砸晕，倒在了地上，他以为就此摆脱了他们。然后，他不是趁机赶快逃跑，而是出于好玩继续朝警察扔石头，并且换成了鹅卵石，祈求扔得更准。就在他乐此不疲的时候，另一个警察已经来到了他的身后紧盯着他，可他浑然不觉。当他伸手在地上摸索着寻找石头的时候，手碰到了警察的鞋子。他的反应令人惊讶。发现是警察之后，他的第一反应不是赶紧跑，也不是估计自己跑不了了而乖乖地束手就擒，而是将这只给他带来厄运的鞋子用沙土埋上。

看到这里，你笑了。你的邻居也会笑。刚开始，大家的笑都是一样的。我在不同的电影院看了20次这部电影。我发现，如果观众是知识分子，或者至少有一部分是知识分子，那么在这个笑料出现时，电影院里会响起第二波不一样的笑声。这第二波笑声已经不同于最早的笑声，它是一系列回声，似乎是从观众内心深不见底的"洞穴"里反射回来的声波。当然，并不总是会响起第二波笑声。查理的笑料总是转瞬即逝，只够让你"看到"，并没有留出时间让你去思考。这与舞台喜剧的笑料截然相反。尽管查理通过歌舞杂耍剧积累了丰富的喜剧表演经验，但他的电影对喜剧元素进行了精炼，从来不会去迎合观众。他创造的笑料简单有效，做到了最大限度的简洁，同时又不失清晰；实现这样的目标之后，他就不再继续精雕细琢。

对于查理的笑料及手法，当然需要进行专门的研究，在这里就不深入探

讨了。我们之前应该已经明确了：这些笑料已经接近极致的完美和风格化。将查理视为天才小丑是愚蠢的。如果没有电影，查理无疑只是个天才小丑，但电影促使他将马戏团的小丑表演和歌舞杂耍剧推到了至高的美学境界。卓别林通过电影这种媒介将喜剧从舞台和马戏场的时空限制之下解放出来。

多亏了摄影机的发明，卓别林才能将这种进化之后的喜剧效果在银幕上呈现出来。始终简洁明了，不需要任何夸张的刺激就能逗乐所有观众，同时又极致精炼；犹如一台尺寸被压缩到最小的精密机器，能够对弹簧最细微的变化迅速产生反应。

更重要的是，最优秀的卓别林电影可以反复观看，而乐趣丝毫不减。一般的喜剧却不可能这样。毋庸置疑，这些笑料带给观众的满足感如此深切，无穷无尽。但最关键的本质问题在于，喜剧的形式及其美学价值与惊喜无关。惊喜在第一次观看的时候就耗尽了，以后重复观看所获得的乐趣就变得更加微妙，是一种期待并发现完美的快乐。

查理和时间

无论如何，我们能够清楚地发现，上述笑料带给观众最初惊喜的同时，也在观众心里敲开了深深的"笑洞"；但观众没有机会"进入洞里"探究，只是愉快地陶醉于其中，笑声也迅速发生了变化。查理坚持可笑的基本原则——只顾眼前。幸亏他善于利用地上的资源，手上抓到的任何东西都可以成为他的武器，才成功摆脱了两个警察。但是危险一旦过去，他就不再未雨绸缪、谨慎行事，为自己增加安全保障。

恶果很快显现，警察又找到了他。这一次情况如此严重，他找不到应急手段（不过大可以放心，他一定能找到），只能做出下意识的反应，假装能把鞋子所代表的威胁埋起来。一秒钟，只够做一个撒土的动作；在想象中，眼前的威胁被这毫无威力的动作化解了。应该不会有谁愚蠢地认为，查理的

手势就像鸵鸟把自己的头埋进沙子，是掩耳盗铃。查理的一贯形象驳斥了这种观点。他的做法完全是急中生智，是面对危险时想象力的无限发挥。危险发生在一瞬间，眼前残酷的现实与他原本愉快的心情反差鲜明，让他清醒地意识到，这次恐怕没法立即逃脱了。况且，谁又能断定，是不是恰恰因为他的这个动作让警察怔了一下（警察原本预计他一定会表现出恐惧），才最终给了他几分之一秒的时间再次逃脱呢？查理没有去解决问题，而是假装事情不是看起来的样子。

事实上，这种假装看不见危险的动作，是查理独有的众多经典笑料之一。在《从军记》(*Shoulder Arms*) 中也出现了这种令人赞赏的笑料。他把自己伪装成了一棵树。"伪装"这个词其实不太贴切，说是"模仿"可能更准确。我们或许可以说，查理本能的自我保护最终就是融入时空之中。可怕的威胁把他逼进无路可退的角落之后，查理就借助某种表象把自己掩藏起来，就像螃蟹把自己埋进沙子里。这不仅仅是隐喻。在《冒险家》开头，我们看到囚犯从躲藏的沙堆里伸出头，发现危险之后又把自己埋起来。

查理躲藏于画在帆布上的假树背后，这棵"树"相当逼真，融入了树林之中。这让我们想起了那种外形像细枝的虫子，在树枝上很难看清楚；还有那种能够按照树叶的样子变色的昆虫，它们甚至能变成被咬过的树叶的样子。查理突然变成了静止不动的"树"，就像装死的昆虫。在《冒险家》中，警察开枪之后，查理也装死了。查理与昆虫的区别在于，他虽然将自己融入了周围的空间，但他随时准备采取行动，能够迅速变回自己。因此，当他安静地躲在假树背后的时候，他精准而敏捷地挥动"树枝"，一个接一个地打倒了走近的德国士兵。

查理特有的"快速后踢"

查理用一种很简单又高难度的动作来表现他的超凡脱俗。我们生活的这

个俗世带给我们种种懊悔和不安；而查理却用他标志性的后踢来表达他的态度。他用这个动作来踢香蕉皮、歌利亚的头，甚至，更完美的状态：踢走一切令人讨厌的想法。

查理从来不向前踢。他眼睛看着别的地方也能准确地向后踢中对方的腿。鞋匠可能会解释说这是因为查理脚上那双特大号的皮鞋。但是，请允许我忽略这种表面的真实性，而认为这种个性化后踢的形式和频率反映了一种对待事物的重要方式。一方面，查理从来不喜欢从正面去解决问题。他更喜欢从相反的方向出人意料地解决问题。另一方面，如果没有明确的目的，这个简单的动作就表现了他从来不愿沉溺于过去，总要确认身后没有任何羁绊。除开甩掉绑在腿上的无形羁绊，这个令人赞赏的动作还可以进一步表达上千种细腻微妙的情绪，从咬牙切齿的报复到"我终于自由了"的欢快。

重复的原罪

查理的机械化动作，是为他不遵循事物的常理和功能而必须付出的代价。对于他而言，物体不是为未来而存在的，没有特定的功能。有时候他会迅速开发出身边物体的新功能，开始进行"机械化操作"，从而忘记了自己之前的目的。这种令他倒霉的特性总能制造出令人捧腹的效果。比如《摩登时代》(*Modern Times*) 中的经典笑料，他在流水线旁工作，不断地反复去拧并不存在的螺栓。在《安乐街》中，我们看到了更加精巧的形式。壮汉在房间里追赶他，查理将床推到两人中间；在各种闪转腾挪的假动作之后，两人开始在床的两侧来回跑动。过了一会儿，尽管危险还没有消除，查理竟然习惯了这种临时防守策略，不再根据对方的动向来重新调整自己的动作，而是继续机械地在自己这边来回跑动，仿佛这样就可以彻底摆脱所有危险。显然，无论对方多么愚蠢，只要改变跑动的节奏，查理就会自己撞进对方怀里。

我记得很清楚，在迄今为止查理的所有电影中，这种机械化动作没有一

次不让他遭殃。换言之，在某种意义上，机械化动作是查理的原罪、永远存在的诱惑。他超然于万物之外的态度，只能通过某种机械化的形式投射于连续的时间背景之中，就好比初始作用力消失之后依靠惯性继续运动。诸如你我这种社会化的人，在做任何事情之前都会提前规划，然后会在事情进展的过程中持续关注实际状态，并随时做出相应的调整。我们会遵循事物发展的必然规律。而查理所做的都是一系列相互独立的即兴动作，每一个即兴动作只够应付某一个瞬间的麻烦；然而，莫名其妙的惯性使查理继续做着只适用于之前某个瞬间的动作。查理毫不吝惜地以自己为代价让我们开怀大笑，以原本只适用于某个瞬间的方式将时间投射出来。这也就是"重复"。

我认为，还有一类笑料也属于这种"重复的原罪"：现实让快乐的查理变回普通人。比如《摩登时代》里，他想洗澡，跳进一条河里，却发现河水浅得只能没过他的脚；还有《安乐街》里，因为爱情而焕然一新的他走出房间，却脸朝下摔在了楼梯上。

仔细回顾之后，我想要提示一下，每一次查理让我们发笑，都是以他自己而不是别人为代价。他确实相当鲁莽，通过这样那样的方式假定未来不会发生变化；或者天真地加入社会游戏，以为社会这台精密机器能够创造未来。那是关于道德、宗教、社会及政治的机器。

游离于神圣世界之外的人

查理从不墨守成规，他的另一种典型特性也反映了这一点：他对神圣的事物毫不在乎。我这里所说的"神圣"，当然最主要是指与宗教相关的各种社会现象。在美国这样一个清教徒移民社会，查理早期的电影是可以想象到的最激烈的反教权抗议了。

让我们回忆《朝圣者》里那些教会执事、圣器看守，还有棱角分明、牙齿外露、偏执顽固的女教徒，以及不苟言笑、颧骨高耸的贵格会教徒的脸吧。

这样的画面足以与杜米埃（Daumier）[①]的讽刺漫画媲美，相比之下，迪布（Dubout）[②]笔下的卡通漫画只能算是孩子的游戏。片中那些人物犹如经强酸蚀刻而成的面容，确实具有很强的冲击力，但这并不意味着反教权主义，而应该称之为彻底的"非神圣化"。这让他的电影能够被大众接受，因为没有任何渎神的意思。不会有神职人员觉得查理的所作所为冒犯了他们。

但依然存在一个更为严重的问题，电影使那些神职人员及教徒的信仰和行为显得不合情理。不过查理绝对不是反对他们。他甚至完成了礼拜仪式，将布道变成了哑剧表演以取悦他们，他也会设法打消警察对他的怀疑。就好比他在礼拜仪式上跳起了黑人舞蹈，仪式和虔诚的意义被他彻底颠覆，变成了荒诞可笑，甚至是粗俗的事情。但有点矛盾的是，查理掂量了两个募捐箱的重量，对捐得多的那边的教众报以微笑，而对捐得少的那边报以皱眉。这是整场礼拜仪式中查理唯一一个并不颠覆仪式的动作。

另外，布道完成之后，查理来来回回几次向教众鞠躬，如同歌舞杂耍剧演员谢幕。但最终结果并不令人意外，只有一个观众配合他并为他鼓掌，是一个还流着鼻涕的淘气孩子；这个孩子在整个仪式过程中不顾母亲的斥责，目光一直追随着飞舞的苍蝇。

不过，除了宗教，其他方面也存在仪式。这个社会确立了许多行为规范，如同永恒的礼拜仪式一样，代表着特定的荣耀。餐桌礼仪就是其中的一个典型。查理从来用不好刀叉。他总是把胳膊撑在桌面上，总是会把汤洒到裤子上，等等。最不符合餐桌礼仪的行为出现在《溜冰场》（The Rink）中，他自己是侍者。

[①] 杜米埃（1808-1879），法国现实主义漫画家、版画家、雕刻家，他的作品大都针砭时弊。——译注
[②] 阿尔贝·迪布（1905-1976），法国卡通漫画家、插画家、雕刻家。——译注

无论是否与宗教相关，我们这个社会处处存在"神圣不可侵犯"的事物；不仅仅存在于治安官、警察、牧师身上，也存在于与饮食、职业、公共交通相关的各种仪式中。这是社会维持团结一致的手段，如同一种磁性，将万事万物吸附在磁场里。我们在不知不觉中每时每刻都在适应这个磁场。但查理是另一种金属。他脱离了磁场的控制，所谓的"神圣"在他的世界里并不存在。这类"神圣"的事物对他来说不可思议，就如同盲人无法想象粉红天竺葵的颜色。

为了更明确地表达这一点，查理的很多笑料都是出自对我们的刻意模仿（为了满足暂时的需要），比如他强迫自己礼貌甚至文雅地吃东西的时候，或者略带嘲弄地炫耀他的礼服的时候。

电影与
探险

让·特维诺（Jean Thevenot）[1]所著的《在遥远的地方拍电影》（*Le Cinema au long cours*）一书，记录了探险电影的发展历程。它在 1928 年左右仍方兴未艾，但在 1930 年到 1940 年间陷入衰退，二战后又重获新生。这一演变过程值得研究。

一战之后，也就是 1920 年，距邦廷（Ponting）[2]跟随斯科特（Scott）[3]探险队远赴南极拍摄这一伟大征程大约十年之后，《跟随斯科特去南极》（*With Scott to the South Pole*）终于让观众得以领略极地美景，大获成功。当时涌现出了一系列探险电影，1922 年弗拉哈迪的《北方的纳努克》一直是其中翘楚。不久之后，由于类似的北极探险电影再获成功，又出现了另一种类型的探险电影，我们可以称之为"热带与赤道"探险片。最为著名的是关于非洲的那

[1] 让·特维诺，与巴赞同时代的法国制片人，生卒年不详。——译注
[2] 邦廷（1870-1935），英国摄影师，跟随斯科特赴南极拍摄。——译注
[3] 罗伯特·福尔肯·斯科特（1868-1912），英国海军军官，为南极探险献出了生命。——译注

些，比如里昂·布哈耶（Leon Poirier）[1]执导的《穿越黑非洲》（*La Croisiere Noire*），还有《辛波》（*Cimbo*）、《刚果利亚》（*Congorilla*）。《穿越黑非洲》于 1926 年公映，后两部拍摄于 1923 年到 1927 年间，但在 1928 年才公映。

通过这些气势恢宏的探险电影，我们可以看出这类电影的主要艺术价值依然在于那种诗意之美；这种美感曾经令人惊叹地出现在《北方的纳努克》中，并没有过时。但是这种诗意开始充满异域风情，尤其在那些拍摄于南太平洋岛屿的探险电影中。从《莫阿娜》（它几乎可以算是一部人类学纪录片）到《白影》（*White Shadows*），再到《禁忌》，一种虚幻的异域情调逐渐风行。我们能够看到西方思想支配了遥远的文明，并按照自己的方式诠释它们。

那些年，法国文学界流行的是保罗·毛杭（Paul Morand）[2]、麦克·奥兰（Mac Orlan）[3]、布莱兹·桑德拉（Blaise Cendrars）[4]的风格。这种新的表达方式为神秘的异域风情注入了新的生命力。我们不妨称之为"可以即刻享受的异域风情"。最典型的例子是有声电影诞生初期的一部电影，沃尔特·鲁特曼（Walther Ruttmann）[5]执导的《世界的旋律》（*Melodie der Welt*），将世界各地的风情像拼图一样展现在银幕上，还配有声音。这开创了一种新的艺术形式，并获得了成功。

从那之后，除了少数杰作是例外，异域情调的电影开始堕落，因为不顾道德底线地一味追求奇异和刺激的场面。不只是捕猎狮子，狮子还要先把脚夫一口吞掉。在《非洲见闻》（*L'Afrique vous parle*）中，一个黑人被鳄鱼吃掉。在《大探险》（*Trader Horn*）中，一个黑人被犀牛追逐。这场戏看起来是通

[1] 里昂·布哈耶（1884-1968），法国导演、作家。——译注
[2] 保罗·毛杭（1888-1976），法国作家，法国文学院院士。——译注
[3] 麦克·奥兰（1882-1970），法国小说家、歌词作家。——译注
[4] 布莱兹·桑德拉（1887-1941），出生在瑞士的法国小说家、诗人。——译注
[5] 沃尔特·鲁特曼（1887-1941），德国电影导演。——译注

过特效精心拍摄的，但其用意显然是为了追求刺激场面。就这样，在电影中，神秘的非洲成了野人和野兽的栖息地。登峰造极之作就是《人猿泰山》和《所罗门王的宝藏》（*King Solomon's Mines*）。

二战以后，我们看到探险电影明显在逐步回归纪录片般的真实性。荒谬的异域风情片已经开始走下坡路。人们要求从电影中看到的内容具有可信度，能够经由其他媒介得到验证，比如通过广播、书籍和报纸。

探险电影在战后复兴，是由于近年来人们又对探险活动产生了新的兴趣。探险活动的神秘色彩与已经过时的异国风情带给观众的感受大不相同，《七月的约会》（*Rendez-vous de juillet*）很好地证明了这一点。

以神秘色彩作为新的出发点，决定了当今探险活动的形式与方向。首先，如今的探险大多以科学考察或人类学研究为目的。尽管猎奇之心依然存在，但至少变得次要了，最主要的是客观记录。其结果就是刺激性场面几乎消失了，因为很显然，摄影师不太可能客观冷静地记录惊险时刻。于是，心理和人文元素取代惊险镜头，成为优先反映的内容，尤以两种情况最为典型。首先，探险队队员的行为及其面对任务时的反应，本身就是对探险者的一种人类学研究，也是对这类甘冒风险之人所进行的实验性心理学研究。其次，当被研究的人种不再被视为另一个物种的时候，他们就会被更详尽地描述，从而得到更多的理解。

况且，电影已经不再是公众了解探险真实过程的唯一方式，甚至不再是主要方式。如今，探险电影公映的同时还会出书，或者进行巡回演讲。在普莱耶音乐厅举办首映活动，然后再推广到法国其他几个城市，接着会有相关的广播和电视节目。凡此种种（即便不考虑经济原因）都导致探险电影不可能再面面俱到，甚至连最初的主要目的也无法实现。再者，这种电影就是为配合演讲而设计的，演讲者就是探险亲历者，他亲临现场、亲自解说，能够补充和证实银幕上的影像。

让我举一个与这种趋势背道而驰的例子，它也足以证明"重新演绎的纪录片"已经丧失生命力。这部电影是英国的彩色纪录片《斯科特在南极》（*Scott of the Antartic*），法文名称是《探险不归路》（*L'A venture sans retour*），重新讲述了斯科特 1911 年到 1912 年的南极探险，也就是《跟随斯科特去南极》所记录的那一次伟大征程。

我们首先来回顾一下这次可歌可泣的英雄壮举。斯科特出发进行此次革命性的探险，但是只带了一些实验性的设备，几辆履带式车辆、一些小型马和雪橇犬。车辆首先出了问题，然后是大部分马累死了。雪橇犬的数量不足以拉动所有的物资，于是五名探险队队员不得不自己拉着雪橇，带上他们的补给，从最后的营地向极点进发。这段路程来回大约有 1250 英里。他们最终抵达了目的地，看到的却是挪威探险家阿蒙森（Amundsen）[1]在几小时之前插上去的挪威国旗。返回营地的路途漫长而艰辛。最后几个人被发现耗尽了灯油，冻死在帐篷里。三个月后，队友从营地出发寻找他们，发现了他们的遗体，还有斯科特的日记和一些照片底片（其中一部分还能洗印出来），这才得以再现他们的这次悲壮征程。

尽管结局悲壮，但斯科特很可能开创了第一次现代科学探险。阿蒙森成功了，而斯科特却失败了。那是因为斯科特要做的并不仅仅是进行一次准备充分的极地探险。造成他不幸遭遇的"履带式车辆"就是保罗-埃米利·维克托（Paul-Emile Victor）[2]和利奥塔尔（Liotard）[3]后来使用的雪地越野车的前身。斯科特的征程还是第一次拍成电影纪录片的探险活动，而如今这已是通行做法，纪录片成为所有探险活动必不可少的一部分。记录斯科特

[1] 阿蒙森（1872-1928），挪威探险家，南极探险第一人。——译注
[2] 保罗-埃米利·维克托（1907-1995），生于瑞士的法国人类学家、探险家，对南北极地区进行了数十次探险。——译注
[3] 利奥塔尔，生卒年不详，法国探险家，曾与维克托一起进行极地探险。——译注

这一征程的摄影师——邦廷——是第一位记录极地探险的摄影师；他因为在零下 30 摄氏度的气温中脱下手套换胶片，致使双手冻伤。尽管邦廷并没有跟随斯科特长途跋涉去极点，但他拍摄了一路向南的航行、为进入极地所做的准备工作、探险队队员们在大本营里的生活，以及斯科特他们五人最终悲壮的结局；这部纪录片无疑是这场悲壮探险的见证，也成为这种类型片的典范。

可以理解，英国以斯科特为骄傲，当然会想要向他表示敬意。然而，在我看来，没有比拍《探险不归路》这样一部电影更加无聊、可笑的致敬方法了。这部电影场面宏大、细节考究，拍摄费用想必并不低于斯科特南极探险的费用。考虑到拍摄时间，1947 年到 1948 年，色彩也确实相当绚烂。在摄影棚里模仿极地环境建造了大量以假乱真的布景，可这样有意义吗？这是模仿无法模仿的东西，企图重构那种只能发生一次的情境——冒险、艰辛、死亡。剧情当然也毫无精彩之处，简直是在像做法律研究一样讲述斯科特的生平。我不想过多地谈论道德方面，无非就是将童子军式的道德教化拔高到国家荣誉的层次。不过这部电影失败的真正原因并不在于此，而是在于落后的技术，理由有二。

首先，这部电影没有考虑到公众所了解的关于极地探险的科学知识。他们能够通过报纸、广播、电视及电影进行了解。拿教育来类比，这部电影就像是把小学水平的科学知识传授给高中毕业生。从教益方面来说，这部电影非常失败。不得不承认，斯科特的远征实际上更多的是一种探索，很多科学研究都是试验性的，而且最终失败了。因此，电影本来应该更多地挖掘此次探险的心理元素。对于在对面影院刚看过马塞尔·伊沙克（Marcel Ichac）[①]和朗格邦

[①] 马塞尔·伊沙克（1906-1994），法国导演、制片人。1948 年到 1951 年跟随保罗-埃米利·维克托的探险队远赴格陵兰岛拍摄纪录片《格陵兰岛》。——译注

（Languepin）[①]执导的《格陵兰岛》（*Greenland*）的观众来说，斯科特就是个顽固的傻瓜。必须承认，导演查尔斯·弗伦德（Charles Frend）[②]煞费苦心地用了大量篇幅来介绍斯科特探险的社会、道德及技术背景，可是并没有起到什么教育作用，因为那是 1910 年的英国。他应该通过讲故事或其他的方式与当今时代进行对比，因为观众会下意识地这样做。

第二点，也是最重要的，二战后兴起的客观报道式纪录片已经确立了这类电影的规则。充满浪漫诱惑和惊险场面的异国风情已经让位于经过严格甄选和整理的真实素材。《孤筏重洋》（*Kon Tiki*）和《格陵兰岛》都从某个角度效仿了邦廷的《跟随斯科特去南极》。前者继承了它的缺憾，后者则明显沿袭了它全面详尽地记录探险活动的做法。

仅仅是从斯科特和他的四位同伴行李中找到的他们自己拍摄的黑白照片，就比查尔斯·弗伦德的整部彩色电影要动人得多。

当人们发现这部电影的外景是在挪威和瑞士的冰川拍摄的，就更加确定它毫无意义了。尽管这些冰川与极地环境多少存在相似之处，但毕竟不是极地，仅凭这一点，就足以使探险的性质消失殆尽，而这原本应该是电影主题得以表达的基础。如果我是查尔斯·弗伦德，我会尽可能采用一些邦廷的镜头，需要考虑的就是如何组织这些镜头。这样，包含一些原始的真实镜头，或许能够让它具备一丝目前完全没有的探险电影的感觉。

相比之下，马塞尔·伊沙克和朗格邦的《格陵兰岛》回归了先驱邦廷的《跟随斯科特去南极》的风格，代表着当代探险纪录片两种截然不同的类型之一。保罗-埃米利·维克托的探险队无疑对可能遭遇的风险进行了充分的估计和准备。为了拍摄电影，探险队也事先进行了特殊的准备。严格地讲，在探险队

[①] 朗格邦，生卒年不详，法国导演、电影摄影师。——译注
[②] 查尔斯·弗伦德（1909-1977），法国电影剪辑师、导演。——译注

出发之前，电影摄制计划就已经如同探险队队员的日程安排一样预先确定了。在任何情况下，导演都可以用摄影机记录下他认为合适的场景；也就是说，同随行的气象学家和地理学家一样，他成了正式的记录者。

托尔·海尔达尔（Thor Heyerdahl）[①]的《孤筏重洋》则是探险纪录片的另一种类型：拍摄电影并不是探险活动的组成部分。《孤筏重洋》是最具美感的电影之一，但它实际上都算不得一部电影。长满青苔的历史遗迹和废墟虽然残缺不全，却可以让我们重建早已湮灭的远古建筑和雕像；同样，此次不可思议的开创性壮举给我们留下的影像资料既不清晰也不完整。让我解释一下。很多人都对这场不同凡响的探险活动非常熟悉。几位年轻的挪威和瑞典科学家想要证明古代秘鲁沿岸的居民有可能通过航海移居波利尼西亚群岛，这有悖于目前公认的理论。最好的证明方法就是让数千年前的海上迁徙重演。我们的业余航海家根据他们能够找到的最古老的文献资料，参照印第安人独有的方法建造了一艘木筏。它没有任何动力系统，只能像沉船残骸一样随波漂流，靠海上信风将其吹到波利尼西亚群岛，那里距秘鲁海岸约4500英里。这段惊险的航程在经历了三个月的孤独漂流和六次狂风暴雨的摧残之后，差一点就圆满成功了。它令人们欢欣鼓舞，被誉为当代奇迹。它让人想起赫尔曼·梅尔维尔（Herman Melville）[②]和约瑟夫·康拉德（Conrad）[③]。他们的航海经历为我们带来了引人入胜的游记和幽默可爱的画册。但是，到了1952年，

[①] 托尔·海尔达尔（1914-2002），挪威人类学家、探险家。1947年探险队乘坐橡皮筏从南美洲出发，计划横跨太平洋抵达波利尼西亚群岛。经过101天的航行之后，在接近目的地的时候，橡皮筏触礁损毁，幸而全队人员得以生还。后来托尔将航海途中的影像资料剪辑为纪录片《孤筏重洋》。——译注
[②] 赫尔曼·梅尔维尔（1819-1891），19世纪美国最伟大的小说家、散文家和诗人之一，1841年到1844年曾经随货轮出海。——译注
[③] 约瑟夫·康拉德（1857-1924），波兰裔英国作家。曾经航行于世界各地，最擅长写海洋冒险小说，有"海洋小说大师"之称。——译注

显然已经没有比摄影机更好的探险活动记录者了。这一事实值得评论家们深思。

这群小伙子确实带了摄影机，可他们是业余摄影师，他们操控摄影机的水平并不比你我更专业。而且，他们事先肯定也没想过通过这部片子获得商业利益，后来令人遗憾的事实也证明了这一点。比如，他们按照默片的速度进行拍摄，也就是每秒 16 帧；然而有声电影需要 24 帧的速度。结果就是，放映的时候每隔一帧画面就要重复一次，放映效果就和四十年前外地条件简陋的影院一样断断续续。而且，意外曝光以及后来被放大到 35 毫米的胶片上，让放映效果雪上加霜。

但这还不是最糟的。他们完全没有把拍摄当成一件必须干的正事，有时甚至连兼顾都顾不上，而且拍摄条件极差。我的意思是，"摄影师"（他碰巧拿着摄影机）只能蜷缩在小筏的一角，将摄影机紧紧贴在身前，以海平面的高度拍摄。当然，没有平移镜头，也没有远景近景，更不可能有展现"孤筏"在波涛汹涌的"重洋"之上起伏颠簸的全景镜头。最后也是最重要的一点，每当有重大事件发生，比如暴风雨来临，队员们都疲于应付，根本顾不上操作摄影机。结果，他们浪费了无数的胶片用来拍摄他们的宠物鹦鹉和由美国军方提供的补给物资。而当摄影机终于拍下某个激动人心的时刻，比如一头鲸靠近小筏，它带动的水流将小筏猛地推向一边，镜头却又如此短暂，以至于不得不在胶片洗印机上放大 10 倍才能看清楚到底发生了什么。

尽管如此，《孤筏重洋》还是一部令人钦佩、无与伦比的电影。为什么？正因为镜头所呈现的影像如此不完美；它本身就是探险活动的一部分。那些模糊、晃动的影像，就相当于戏剧演员的所谓"物化的记忆"。巨鲸靠近小筏的瞬间，因为水面光线折射，我们几乎看不清鲸的影子。尽管只是惊鸿一瞥，却依然深深吸引了我们，是因为如此稀有的动物难得一见？还是因为在这个瞬间，巨鲸只需轻轻一动就能掀翻小筏，将摄影师和摄影机卷入七八千米深

的海底？答案显而易见。这个镜头中更吸引我们的是危险，而非巨鲸。

不过，如同残存遗迹一般的不完整的电影，不可能让我们真正满意。我们期待的是一部像弗拉哈迪作品那样辉煌的纪录片。比如《亚兰岛人》中，在阳光普照的爱尔兰海域，鲨鱼懒洋洋地漂浮在水面上。但是，继续深入思考，我们就会发现，我们面临两难的困境。我们看到的影像不完美，恰恰是因为它完全客观地展现了真实的冒险经历，毫无改动。如果是用35毫米胶片进行拍摄，同时又要保证留有足够进行流畅剪辑的拍摄空间，那这样一只小小的木筏肯定是不行的，恐怕得改成一条普通的海船。

太平洋上的动物会靠近它，恰恰是因为它是一条没有动力、随波漂流的小筏子。如果有动力和船舵，动物们会马上飞速逃离。这样一来，海洋天堂的感觉就被科技破坏了！因此，这种探险电影不得不在拍摄需要和客观记录之间达成平衡。摄影机所记录的是人类能够掌控且身处其中的事件。这只"重洋之中的孤筏"与惊涛骇浪的搏击，远比一部无可挑剔、结构完整的电影所展现的情节要动人得多。因为这部电影其实并不只有我们看到的那一部分，它无法呈现的另一部分恰恰证明了它的真实性。错失的那些影像素材，犹如这次探险的无形铭文，虽然不可见，却深深地镌刻在电影之中。

同样，马塞尔·伊沙克的《征服安纳布尔纳峰》（Annapurna）也错失了许多素材，尤其是赫尔佐（Herzog）、拉什纳尔（Lachenal）和里昂·泰雷（Lionel Terray）[①]向顶峰冲刺的高潮部分。但我们知道为什么错过了。因为雪崩卷走了赫尔佐手中的摄影机和他的手套。因此，自从他们三人离开二号营地，消失在薄雾之中，就再也没有影像资料。直到36小时之后，我们才看到他们从

[①] 赫尔佐（1919-2012）、拉什纳尔（1921-1955）、里昂·泰雷（1921-1965），都是法国登山家。1950年6月，三人共同攀登喜马拉雅山脉安纳布尔纳峰。这座山峰海拔8091米，频发雪崩，被称为"最危险的山峰"。赫尔佐和拉什纳尔最终成功登顶。——译注

云雾中现身，视力下降了一半，四肢冻得僵硬。从冰封的鬼门关回来的现代俄尔普斯，连用来记录眼前景象的正常视力都失去了。①然后就是在漫长的下山路上，赫尔佐和拉什纳尔如同木乃伊一样被绑在夏尔巴人向导的背上。这一次，摄影机如同维罗妮卡的面纱一样，印上了人类的苦难。显然，赫尔佐后来写的回忆录更加详细、完整。记忆是最真实的电影。唯有记忆，才能在任何海拔高度，乃至直面死亡的时刻，依然如实地记录。但是，谁又能否认主观记忆毕竟不同于赋予它永恒的客观影像呢？

① 古希腊神话中，俄尔普斯去冥界救自己被毒蛇咬死的妻子，冥王被他的琴声打动，允许他带妻子返回人间，但是要求他在回到人间之前决不能回头看妻子。就在快到人间的时候，他忘了冥王的要求，回头想要拥抱妻子。结果妻子被拉回冥界。他永远失去了妻子，只能孤身一人返回人间。作者用这个神话典故做类比，登山家登顶如同去了一趟冰雪冥界，而且还失去了正常视力。——译注

绘画与
电影

关于绘画艺术的电影，尤其是那种以绘画作品为基础编排电影结构的类型，受到了画家和艺术评论家的一致反对。比如艾米尔的几部短片、阿伦·雷乃、罗伯特·艾森（R. Hessens）[①]和加斯东·迪耶拉（Gaston Diehl）[②]的《梵·高》、皮埃尔·卡斯特（Pierre Kast）[③]的《戈雅》（*Goya*）、雷乃和艾森的《格尔尼卡》（*Guernica*）。反对意见主要是认为电影中所展现的并非真实情况。我曾经亲耳听见一位相关部门的官员也发表了同样的看法。这些电影为了戏剧性与逻辑性的统一，给出错误的甚至虚构的时间顺序，将在创作年代和精神内涵上毫无关联的画作联系在一起。艾米尔的《圭列里》（*Guerrieri*）则走得更远，把不同的画家放到一起介绍。这简直是一种欺骗。与之类似，卡斯特用戈雅的组画《随想曲》的一部分来配合他对画家的另一组作品《战争灾难》的剪辑。雷乃也对毕加索的创作生涯进行拼接、改动。

① 罗伯特·艾森（1915-）法国电影导演、编剧、摄影。——译注
② 加斯东·迪耶拉（1912-1999），法国电影编剧、制片人。——译注
③ 皮埃尔·卡斯特（1920-1984），法国电影编剧、导演。——译注

导演可能也希望尊重真实的艺术发展史，可他们使用的方法却在美学上起了反作用。作为导演，他们打破了画家与画作构成的原始综合体，创造出一个连画家自己都没有想象过的新的综合体。

倘若质问他们有什么权利这样做，也不算过分之举。这样的电影，不仅背叛了画家，也曲解了画作。因此，观众看完电影以为自己理解了画作，但其实电影从本质上篡改了画作。首当其冲的当然是早期的黑白电影。但彩色电影也并没有让情况有所改观。没有哪种颜色能够被毫无色差地复制出来，而不同色彩之间的相互作用则更是难以体现。另外，一组组的电影镜头赋予时间以水平上和地理上的统一性；但事实上，画作中的时间维度，如果存在的话，是纵向上和地质上的统一。① 最后这个观点很微妙，还从未被提及，但它是最重要的：画作的空间维度被银幕彻底打破了。

正如舞台上的脚灯和布景是区分戏剧与现实的分界线，画作的画框是区分画作本身与周围的现实，乃至与画中所描绘的现实的分界线。认为画框只具有装饰和衬托作用显然是错误的。衬托画中景物只是画框的次要功能。画框的主要作用是强调（如果不是造就的话）画中的微观世界和它所赖以存在的宏观自然之间的区别。这可以解释为什么传统巴洛克风格的画框并不采用规则的几何形状，而是形态复杂、精雕细刻的。这样可以让画作与墙面之间不会紧密贴合，也恰好意味着画作与现实无法融为一体。因此，正如奥特加·伊·加塞特（Ortega y Gasset）② 的精彩比喻：镀金画框之所以流行，是因为它能够最大限度地反射自然光；自然光的反射恰恰是色彩与亮度的本质，而自然光是无形的纯色。

① 地理时间，与地球的时区相关，如北京时间、美国中部时间。地质时间，则指地质年代，相当于历史时期。——译注
② 奥特加·伊·加塞特（1883-1955），20世纪西班牙最伟大的思想家之一，在文学和哲学方面有深厚造诣。——译注

换言之，画框所封闭的空间，与我们所处的自然空间的方向正好相反。我们所处的自然空间，是以我们为中心向外辐射，以我们的实际活动范围为界限；而画框里的空间是向内的，是一个完全朝向画中景物的想象空间。

电影银幕的外沿，并不像技术术语所暗示的那样，是影像的边框。它是幕帘上的开口，只能显露现实世界的一部分。画框里的空间是向内的，而银幕所展现的是可以无限延伸的自然世界的一部分。画框是向心的，银幕是离心的。如果把两者颠倒过来，将银幕放入画框之中，或者用银幕展现画作，都会使画作失去方向和界线，从而变成无边无际的想象。这样，绘画不但没有失去自己的任何特性，反而又具备了电影的空间特性，变成了画作所描绘的那个向四周无限延展的世界的一部分。以艾米尔奇幻的美学再现为开端的当代绘画电影就是基于这种幻象之上。雷乃的《梵·高》是最典型的例子，导演把画家的所有作品处理成一幅长卷画作，像拍摄普通纪录片一样，让镜头在画卷中自由徜徉。观众从法国阿尔镇①的街道直接"翻进"了位于荷兰的梵·高故居的窗户，看到了屋里那张铺着红色鸭绒被的床。雷乃甚至冒险反拍了一位走进自己家的荷兰老农妇。

综上，显然可以轻易得出这样的结论：这种电影破坏了画作的本质属性，而且认为梵·高的崇拜者如果并不清楚为什么崇拜他，那么崇拜者越少越好。简而言之，这种观点认为，通过破旧立新来传播文化是奇怪的。然而，无论是从教育角度还是美学基础来看，这种悲观的观点其实经不起仔细推敲。

与其抱怨电影没有呈现真实的绘画，不如赞叹它对普及绘画艺术所起的作用。它不是让我们终于找到了打开世界艺术宝库大门的"芝麻"吗？事实就是，观众几乎无法欣赏或体会一幅画作的美感，除非事先了解一些形象化

① 梵·高生前最后的居住地是法国的阿尔镇。——译注

的入门知识,进行一些抽象思考,从而清楚地区分画中的景物与自己周围的世界。

直到 19 世纪,人们一直错误地认为绘画仅仅是单纯地再现外部世界。这导致很多并不专业的人以为自己很专业。而描绘戏剧情节和进行道德说教的绘画作品又加重了这种情况。

但如今,我们很清楚情况已然发生变化。在我看来,卢西亚诺·艾米尔、亨利·斯特罗克(Henri Storck)[①]、阿伦·雷乃、皮埃尔·卡斯特的绘画电影最重要的积极意义就在于,他们找到了让每个普通人理解绘画艺术的方法,使我们只需要一双眼睛就可以欣赏艺术作品。也就是说,不再需要相应的文化背景,也不需要了解入门知识,就可以立即获得艺术享受。当然,我们还可以补充一点:通过电影的结构化形式,画作如同自然现象一样映入观众的脑海。

画家应该意识到,这绝不是绘画艺术理念的倒退,不是对画作精神内涵的破坏,也不是追求逼真和描绘轶事的古老绘画陈规的复辟。这种普及绘画艺术的新方法并没有违背绘画的关键主题,也完全遵循了绘画的形式。画家可以继续按照自己的意图作画。导演的所作所为始终针对画作的外延,当然也关乎画作的真实性。但是,由这种真实性所衍生出来的恰恰是对画作的抽象。因此绘画电影应该是令所有画家高兴的重大发明。

借助电影及其对观众产生的心理效应,象征性和抽象性的内容也得以具备如同矿石一般坚固的具体真实性。从今以后我们应当明白,电影不但不会损害或破坏另一种艺术的真正本质,相反,它还会将其他艺术向大众普及,从而拯救这门艺术。相比其他任何艺术,绘画离大众的距离最为遥远。因此,除非我们死守某种文化官僚主义,否则我们有什么理由不为绘画走近大众而高兴呢?在没有花费成本建构一整套相应文化体系的情况下,绘画电影就为

① 亨利·斯特罗克(1907-1999),法国电影导演、编剧、摄影师。——译注

大众翻开了绘画艺术这部"巨著"。如果这种经济上的节省震惊了高高在上的文化官僚,那就让他们想想,这样还避免了某种艺术革命——现实主义革命。革命也是一种让大众接近绘画艺术的独特方法。

纯粹从美学角度出发的反对意见又是怎么说的呢?与教学角度不同,反对方的美学观点显然是源于一种误解,对导演提出了背离其意愿的要求。事实上,《梵·高》和《戈雅》这两部电影并不是,或者至少不全是以崭新的角度反映两位画家的作品。这两部电影并不像画家的作品集或相关讲座的幻灯片那样,只具有从属和宣传作用。它们具有自己的特定作用和存在价值。它们是绘画与电影结合之后生成的果实,是一种全新的美学生命体。

评判绘画电影,不应该将它们与它们所采用的画作进行比较,而应该以它们自身的组织结构为依据。我之前列举的那些反对意见,其实只是对绘画与电影的结合所做的界定,而不是对结合之后生成的果实进行评判。在这里,电影并非从属于绘画或背叛了绘画,而是为绘画提供了一种新的存在形式。正如地衣是水藻与真菌的共生体,绘画电影是电影与绘画的美学共生体。

为绘画电影而恼火是荒谬的,如同谴责代表了戏剧与音乐共生体的歌剧。

不过,这种新形式也确实包含某些现代才具备的因素,而我上面以传统歌剧所做的类比并没有体现这一点。绘画电影并非动画电影。不同之处在于,绘画电影所表现的画作都是早已完成且具有独立存在价值的作品。正是因为绘画电影用一种由画作衍生出来的新形式取代了在美学上已经固化的作品,才得以呈现出与原画作不同的风貌。从这个意义上来说,或许因为如今的电影已经发展成熟,所以才能够最大限度地与绘画划清界限,从而更好地为绘画服务。

比起《鲁本斯》(*Rubens*)和伊扎尔(Haesaerts)[①]执导的《从雷诺阿到

[①] 保罗·伊扎尔(1901-1974),比利时电影导演、编剧及制片人。——译注

毕加索》(*From Renoir to Picasso*)，我更喜欢《梵·高》《戈雅》《格尔尼卡》。因为前两部电影的主要目的就是教育或评论。我这么说，不只是因为雷乃无拘无束的手法保留了画作内涵的不确定性，这也是所有真正具有创造性的作品的共同特征；还因为这个再造的新形式本身就是对画作最好的评论，这也是最重要的原因。电影通过解构画作，拆散它的组件，切入其核心部位，迫使画作释放出了一些原本隐藏在深处的能量。在观看雷乃的《梵·高》之前，我们有谁真正了解褪去"梵·高黄"之后的梵·高作品是什么样子的？当然这样做是有风险的，艾米尔之前那些效果不尽如人意的短片就揭示了这种风险：由于人为、生硬的戏剧夸张，所展现的不再是画作而是轶事。当然，我们也必须考虑到，电影的成功取决于导演的天赋和他对画作的深刻理解。

有一种文艺评论，其实也属于类似的"再造"，比如波德莱尔对德拉克罗瓦（Delacroix）[①]的评论、瓦莱里对波德莱尔的评论、马尔罗对格雷科（Greco）[②]的评论。所以，我们不能因为人类的怪癖和原罪而责备电影。起初人们对绘画电影的关注是出于惊讶与新奇；而这种最初的热度消退之后，绘画电影的价值就取决于导演的水平了。

① 德拉克罗瓦（1798-1863），法国画家，浪漫主义画派的代表人物。——译注
② 格雷科（1541-1614），西班牙画家、雕塑家、建筑师。——译注

What is Cinema?

下卷

电影是生活的渐近线

一种关于真实的美学：新现实主义
——电影的现实主义与解放时期的意大利流派

罗西里尼执导的《战火》具有重大的历史意义，足以与许多经典杰作媲美。乔治·萨杜尔毫不犹豫地将它与《诺斯费拉图》《尼伯龙根》和《贪婪》相提并论。我完全赞同他如此之高的评价，但希望读者明白，间接提及的这些德国表现主义电影①，只是在重要程度上而不是在深奥的美学本质上能与之相比。更好的比肩之作应该是 1925 年的《战舰波将金号》。

还有人经常把当前意大利电影的现实主义与美国电影和某些法国电影的唯美主义相比较。爱森斯坦、普多夫金、杜辅仁科（Dovjenko）所代表的苏联电影，不正是从一开始就刻意追求现实主义，从而在艺术和政治上都与德国电影的唯美表现主义和好莱坞孤芳自赏的明星崇拜截然相反吗？《战火》《擦鞋童》（Sciusca）、《罗马不设防》（Roma Citta Aperta），与《战舰波将金号》一样，标志着现实主义电影与唯美主义电影长久以来的对立进入了一个新阶段。但是历史无法复制；我们需要清楚地了解当今这种美学冲突的特殊形式，以及 1947 年意大利新现实主义电影凭以获得成功的新方法。

① 《诺斯费拉图》《尼伯龙根》属于德国表现主义电影。——译注

先　驱

　　面对意大利电影的独特创造性和它们带来的惊喜，以及观众的热烈反响，我们可能会忽视对这种复兴的根源进行深入探究，而倾向于认为那是自然而然发生的，仿佛一群蜜蜂从法西斯主义和战争的尸体上飞了出来。意大利的解放及其当前的社会、道德和经济状况确实对电影的制作至关重要。我们稍后再探讨这个问题。其实是因为我们对意大利电影知之甚少，所以才会认为意大利新现实主义电影是一个突然降临的奇迹。

　　根据当前意大利电影的重要程度和质量水平，可以说，如今的意大利电影人是最理解电影的人。罗马的电影实验中心比法国的高级电影研究学院建立得更早。更重要的是，与法国不同，理性思考对意大利电影的制作具有影响力。法国文艺界的电影评论与导演手法完全不相干的状况，在意大利并不存在。

　　而且，意大利的法西斯主义与德国纳粹不同，它允许艺术多元主义的存在，尤其在电影领域。尽管墨索里尼出于政治利益才创办了威尼斯电影节，但也不得不承认，后来举办国际电影节成了精明之选，现在五六个欧洲国家都在抢着举办。意大利的资本家和法西斯政府至少修建了现代化的摄影棚。尽管当时意大利人拍出的大多是荒谬夸张、场面奢华的电影，但仍然有极少数有识之士理性地关注当代主题，而不是迎合政府；他们拍出了手法巧妙、质量优秀的影片，他们如今的作品正是由当时那些影片发展而来的。如果在战争期间我们不是那么充满偏见的话（虽然情有可原），罗西里尼的《SOS 103》或《白船》（*La Nave Bianca*）应该会引起我们更多的关注。另外，尽管当时资本家和愚蠢的官僚控制了电影的商业化制作，但具有理性和文化特质的电影以及实验性的探索，还是在出版物中、电影资料馆里或者以短片的形式得以幸存。1941 年，《强盗》（*Il Bandito*）的导演拉图

瓦达（Lattuada）①，同时他也是米兰电影资料馆馆长，因为放映《大幻影》的完整版而险些入狱。②

在那之前的意大利电影历史鲜为人知。最近引人关注的《钢盔》（*La Corona di ferro*），让我们想起多年前的《卡比利亚》（*Cabiria*）和《暴君焚城记》（*Quo Vadis*），阿尔卑斯山那边的意大利电影其实一直没有改变：对布景的盲目追求、主要角色的理想化、幼稚地强调表演、场面调度手段落后、节奏如同传统歌剧美声唱法一样拖沓、受戏剧影响的俗套剧情、浪漫化的情节剧和由武功歌③精简而成的冒险故事。毋庸置疑，太多的意大利电影符合上述说法；太多的意大利导演，包括某些最优秀的导演，为了商业需要而做出妥协，有时可能带有自我嘲讽之意。出口到国外的当然主要是《非洲的征服者大西庇阿》（*Scipio Africanus*）那种场面壮观的大制作电影。不过意大利依然存在一类非主流电影，基本只在意大利国内放映。如今《非洲的征服者大西庇阿》中象群冲锋陷阵的轰鸣声已经远去，就让我们来仔细聆听《云中四部曲》（*Quattro passi fra le nuvole*）中朴素低沉但令人愉悦的曲调吧。

这部喜剧片拍摄于 1942 年，淋漓尽致地刻画了细腻的情感，处处洋溢着优美的诗意，轻松自如地体现了社会现实主义风格。如今的意大利电影依然沿袭这种社会现实主义。而读者朋友，尤其是看过它的朋友，一定会感到惊讶，《云中四部曲》与早它两年的那部著名的《钢盔》竟然都是出自导演布拉塞蒂（Blasetti）④之手。他还执导了《萨尔瓦多·罗萨的冒险旅程》

① 拉图瓦达（1914-2005），意大利电影导演、编剧。——译注
② 让·雷诺阿对意大利电影的影响最为重要，且具有决定性的意义。另外只有雷内·克莱尔（Rene Clair，1898-1981，法国电影编剧、导演及制片人——译注）的影响力可以望其项背。
③ 11 世纪至 14 世纪流行于欧洲的一种数千行乃至数万行的长篇故事诗，以颂扬封建统治阶级的武功勋业为主要题材，故称"武功歌"。——译注
④ 布拉塞蒂（1900-1987），意大利电影导演、编剧。——译注

（*Un'avventura di Salvator Rosa*），以及《生命中的一天》（*Un Giorno nella vita*）。

有些导演，比如执导了令人钦佩的影片《擦鞋童》的维多里奥·德·西卡，总是倾向于拍摄充满人文关怀和细腻情感的现实主义喜剧片，比如 1942 年的《孩子在看着我们》（*I Bambini ci guardano*）。1932 年以来，卡梅里尼（Camerini）[1]执导了《男人们多粗野》（*Gli uomini che mascalzoni*），它与《罗马不设防》类似，也是讲述发生在罗马街头的故事；还有《老旧的世界》（*Piccolo Mondo Antico*），同样是一部典型的意大利电影。

事实上，当今意大利影坛并没有涌现多少新导演。最年轻的罗西里尼也是在二战初期就开始执导电影了。而老一辈的导演，比如布拉塞蒂和马里奥·索达蒂（Mario Soldati）[2]，早在有声电影诞生之初就已经声名鹊起了。

但我们也不能因此而走到另一个极端，认为意大利电影根本就不存在什么新流派。这种关注民生、针砭时弊、反映普通民众日常生活的现实主义倾向，以及情感细腻的诗意现实主义，在战前只是在意大利主流电影产业这个庞然大物脚下悄然开放的不起眼的小野花。战争开始之后，意大利电影产业这片由"纸模布景构成的阴暗森林"[3]里仿佛透进了一缕微光。《钢盔》似乎只是一种出于嘲弄的模仿。当时罗西里尼、拉图瓦达、布拉塞蒂都在努力追求具有世界水平的现实主义。当然，最终还是意大利的解放才使这些美学倾向彻底获得自由，从而得以在全新的环境下发展。这种新环境注定将给现实主义电影的方向与内涵带来不容忽视的新变化。

[1] 卡梅里尼（1895-1981），意大利电影导演、编剧、制片人。——译注
[2] 马里奥·索达蒂（1906-1999），意大利电影编剧、导演。——译注
[3] 作者以此讽刺战前法西斯当局控制下的意大利电影产业盲目追求豪华布景。——译注

解放:决裂与复兴

意大利电影这一新流派的某些要素在解放前就已经存在了,比如人员、技术、美学倾向。但它们也是在解放后与历史、社会及经济方面的新要素相结合,才迅速形成了一个新的综合环境。这种新环境也让新要素凸显出来。

过去的两年中[①],抵抗运动和国家解放是意大利电影的主旋律。但是,不像法国电影,甚至可以说不像欧洲整体的电影,意大利电影并没有局限于抵抗运动题材。而在法国,抵抗运动立刻成了家喻户晓的电影传奇,就好像法国刚刚从纳粹铁蹄下解放,但其实那已经是过去式了。德国鬼子走了,生活重新开始。而意大利的情况则不同。意大利的解放并不意味着刚刚获得自由,恢复了从前的生活,而是意味着政治变革、盟军的占领以及经济和社会的动荡。解放的进程非常缓慢,拖延了很久。这对意大利的经济、社会、道德都产生了深刻的影响。因此,不像巴黎的反法西斯起义,意大利的抵抗和解放尚未成为过去式。

罗西里尼执导的《战火》的剧本,写的就是当时真实发生的事情。电影《强盗》反映了妓女和黑市如何跟随盟军的脚步推进,失业和绝望如何让被释放的战俘变成强盗。除了《和平生活》(Vivere in Pace)和《太阳仍将升起》(Il Sole Sorge Ancora)这类无可置疑地展现抵抗运动的电影,意大利电影都与当下的日常生活密切相关。在法国,马赛尔·卡尔内在他最新的作品中小心翼翼地间接触及了一点战后生活,就引起了评论家们的强烈关注(无论是褒是贬,评论家都极其震惊)。一位导演想要获得我们的理解竟然如此艰难,因为绝大多数法国电影都不以近10年为时代背景。另一方面,即便电影不以实际发生的事情为题材,意大利电影也好比是第一手的和最重要的再现式新闻报道。意大利电影的剧情,不可能在美国、法国和英国悲剧电影里常见

① 本文发表于1948年1月,故此时间所指的是1946年至1947年。——译注

的中性社会历史条件和部分抽象的时代背景下发生。

因此，意大利电影具有独特的纪实性，这一点无法从剧本中消除，除非改变其深深扎根的整体社会土壤。

这种对现实完美而自然的遵从，因为与时代背景的内在契合而显得合情合理。毋庸置疑，如今意大利的历史大潮是不可逆转的。对意大利人来说，战争并不是一段插曲，而是意味着一个时代的结束。从某种意义上说，意大利这个国家才刚刚三岁。不过，同样的原因也可能导致不同的结果。展示现实，正是意大利电影奇迹永不枯竭的源泉，也让意大利电影在西方国家拥有了大量的忠实观众。处于一个再度被恐惧和仇恨支配的世界，现实不太可能只是因为真实就受人喜爱，而是因为它拒绝或排除了政治象征性。唯有意大利电影在它所刻画的时代背景下保留了革命人道主义精神。

仁者爱人与批判现实

近来的意大利电影至少是革命的先兆。它们无一例外地通过幽默、讽刺或诗意，或含蓄或明确地批判了它们所反映的现实。但无论立场多么鲜明，它们也并不只是把现实作为达成目标的媒介或手段。谴责现实并不一定是出于恶意；它们没有忘记，在这个世界变得该受谴责之前，只是一种单纯的存在形式。批判现实是在犯傻，或许如同博马舍（Beaumarchais）[①]赞美"情节剧催人泪下"一样幼稚。然而，看完一部意大利电影之后，我们难道没有产生想要改变这一切的冲动吗？尤其是想要劝说那些可以被劝说的人做出改变，他们只是因为盲目、偏见或厄运才会去伤害他人。

因此，如果只是看意大利电影的剧情梗概，很多场景都显得荒谬可笑。只看梗概，它们无非就是进行道德教化的情节剧。然而，银幕上的每个人物

① 博马舍（1732-1799），法国剧作家。——译注

都是那么的真实，真实得令人震撼。没有一个人物被抽干血肉而物化或成为象征，我们无法做到不考虑他们复杂的人性而单纯地去憎恶他们。

我愿意将这种人道主义基础视为当前意大利电影的主要价值。

我不想装作没有看出巧妙地隐藏在这种宽宏大量、平易近人的表象之下的一丝政治倾向。可能到了明天，《罗马不设防》中的神父和之前属于抵抗组织的共产主义者就不会再如此和谐共处。可能意大利电影很快就会成为政治象征或变得立场偏颇，甚至可能会出现一些谎言。《战火》不露痕迹地表达了亲美立场，它是由基督教民主党成员和共产党人共同拍摄的。但这不代表欺骗，只是明智地接纳了作品原本的模样。当前的意大利电影更加关注社会而非政治。我的意思是，观众看到的是具体存在的社会现实，比如贫穷、黑市、管制、卖淫和失业等，而不是先入为主的政治观点。意大利电影几乎让我们看不出导演的政治派别或者他想要迎合哪一方。这种状态无疑与民族特性有关，但也同样与意大利的政治形势以及意大利共产党的作风密不可分。

这种与政治几乎没有关联的革命人道主义源于对个体的特殊关注，而很少将群众视为积极的社会力量。群众被提及，往往也是为了通过他们的破坏性和消极性来反衬主角——鹤立鸡群的那个人。最新的两部意大利电影《悲惨的追逐》（*La Caccia tragica*）和《太阳仍将升起》却是引人注目的例外之作，它们预示着新的发展方向。

前者的导演德·桑蒂斯（De Santis）①在拍摄《太阳仍将升起》时是韦尔加诺（Vergano）②的副导演，两人合作密切。德·桑蒂斯是唯一将一个集体、一群人都作为剧中主角的导演。

① 德·桑蒂斯（1917-1997），意大利电影编剧、导演。——译注
② 韦尔加诺（1891-1957），意大利电影编剧、导演。——译注

它们让我们在革命的时代彻底逝去之前，得以品味一种毫无暴力色彩的革命主义精神。

专业演员与非专业演员的混合

最先打动观众的当然是高水平的表演。《罗马不设防》又为世界影坛贡献了一位一流演员——安娜·马尼亚尼（Anna Magnani）[①]。她饰演的年轻孕妇，还有法布里齐（Fabrizzi）[②]饰演的神父、帕格列奥（Pagliero）[③]饰演的抵抗组织成员，以及其他几个人物，都足以媲美我们记忆中最动人的银幕形象。媒体上的各种报道和消息当然会特意告诉我们，《擦鞋童》里的小演员们就是在街头找到的小顽童；罗西里尼在外景地随机选取群众演员；《战火》中第一个小故事的女主角是在码头附近发现的一个不识字的女孩。诚然，应该承认安娜·马尼亚尼是专业演员，她以前在咖啡馆音乐会表演。玛丽亚·米琪（Maria Michi）[④]，只是一个在电影院工作的小姑娘。

采用这种演员阵容的电影不同寻常，但也并非没有先例。事实上，自卢米埃尔开始，各类现实主义流派的电影一直都采用这种方式。这说明它是电影的真实规律，意大利电影只是再次确认了它，并且让我们也更加确信。早期俄国电影也是如此，我们很赞赏那些非专业演员在银幕上的本色演出。关于俄国电影实际上存在一些传言。戏剧对苏联电影流派具有比较重大的影响，尽管爱森斯坦早期的电影确实没有专业演员，但诸如《通向生活之路》（The

[①] 安娜·马尼亚尼（1908-1973），意大利女演员、编剧。——译注
[②] 法布里齐（1905-1990），意大利演员、编剧、导演、制片人。——译注
[③] 帕格列奥（1907-1980），意大利演员、编剧、导演。——译
[④] 玛丽亚·米琪（1921-1980），意大利女演员，出演了《战火》的第三个小故事。——译注

Road to Life）这样的现实主义电影其实是由戏剧演员出演的。因此，和其他国家一样，后来苏联电影也都是由专业演员出演。

1925年以来世界主要电影流派和当前的意大利电影都没有完全放弃专业演员，但是时不时会有一部电影打破常规不使用专业演员，并试图向我们证明这样做的好处。可这样的电影往往都非常像社会纪录片，比如《希望》《最后的机会》（La Derniere Chance）。但关于这些电影的传闻也有些言过其实。马尔罗执导的《希望》中并非所有主角都是由临时招募的业余演员按照自己的日常生活本色出演。事实是，有些人物确实是由业余演员扮演的，但并非主角。比如，那位农民，是由西班牙马德里的一位著名戏剧演员扮演。而《最后的机会》里的盟军士兵确实是在瑞士拍摄的真实的飞行员，但那名犹太妇女是由一位舞台剧女演员扮演。只有《禁忌》是完全由业余演员出演的，不过，它是特殊类型的影片，如同儿童电影一样，使用专业演员是不可想象的。最近，鲁基埃（Rouquier）[①]在《法尔比克村》（Farrebique）中也彻底放弃了专业演员。我们看到其获得成功的同时，也应该意识到它在实践中的特殊之处。只考虑表演的话，作为一部农村题材的电影，它存在的问题与那些异国情调电影一样；它并不是一部值得效仿的典范，它只是例外情况，绝不会破坏我称之为"演员混合"规则的效力。

从发展历史上看，社会现实主义电影或意大利电影的标志并非不使用专业演员，而应该是排斥明星概念，不拘一格地混合使用专业演员和业余演员。很重要的一点是，避免让专业演员扮演当初令他们成名的那一类人物形象。这样观众就不会有任何先入为主的偏见。值得注意的是，《希望》中那位农民的扮演者是一位舞台剧演员，安娜·马尼亚尼是流行乐歌手，法布里齐是歌舞杂耍剧丑角。当然不是说要让从来没演过戏的人来出演，而是要让演员

[①] 鲁基埃（1909-1989），法国导演、演员、编剧。——译注

的专业性更好地发挥作用,比如,让他更加灵活地应对场面调度,更好地理解他所扮演的人物。使用非专业演员当然是因为他们适合出演,要么是因为外形上适合,要么是因为他们的生活与剧中人物类似。这种演员的混合一旦成功运用(实践表明,成功很难,除非剧本具有某种"精神"内涵),其结果必然是令人觉得格外真实,正如当今意大利电影带给我们的那种感觉。无论是专业还是非专业,演员对剧本的正确理解都能够让他们更深地入戏,但同时又能将演员的戏剧化表演控制在最低限度。缺乏表演经验的业余演员能够向专业演员学习表演,而专业演员也能受益于总体的真实氛围。

 然而,这种如此有利于电影艺术的方法却只是偶尔被使用,那是因为,很不幸,它自身携带破坏性基因。演员混合的微妙平衡很不稳定,没有什么能够确保它不滑向最初它被用以解决的美学困境——完全依赖明星的电影或者没有演员的纪录片。儿童电影或使用当地原住民出演的电影,使这种平衡最明显也最迅速地出现了瓦解。《禁忌》中扮演毛利族少女的当地演员,据说最后在波兰沦为妓女。我们都知道那些一夜成名的少年演员会遭遇什么。最好的情况是成为不可多得的童星,但那是另外一回事了。不容忽视的是,因为缺乏经验和过于单纯,他们显然无法参演其他电影。我们不能指望《法尔比克村》中的主人公一家出演六七部电影,然后与好莱坞签约。

 对于那些不是明星的普通专业演员来说,这种平衡的瓦解过程略有不同。观众对此负有不可推卸的责任。一个广受欢迎的明星无论出演什么角色,都可以根据自己的个性发挥演技;而那些成功影片中的普通演员,则往往只能扮演固定类型的角色。观众的偏好早已不是秘密,他们喜欢看到自己心仪的演员出演驾轻就熟的角色。电影公司当然巴不得这样去迎合观众,从而一次又一次获得票房丰收。即便演员自己有足够的能力突破固有角色的限制,但是因为观众熟悉他的那张脸和表演风格,从而导致与非专业演员的混合无法实现。

唯美主义、现实主义和真实性

贴近日常生活的剧本，演员真情流露的表演，只是意大利电影的基本美学要素。

我们必须审慎对待，不要把反映当下现实的现实主义电影的淳朴简陋及即时效果与提炼美感对立起来。在我看来，意大利电影的功绩之一就在于证明了现实主义艺术首先具有深刻的美学意义。我们一直是这样认为的。但由于"女巫的巫术"这种指控的后遗症，现在有些人认为演员都与"为了艺术而艺术"的魔鬼签订了协议，因而大加抨击，以至于我们几乎忘了这一点。描绘真实的或想象的世界，都是艺术家个人的权利。通过文学与电影反映有血有肉的现实，并不比展现无拘无束的想象更加容易。

从另一个角度来说，即便全新和复杂的形式不再被视为作品的实质内容，但它依然会影响作品的效果。苏联电影人就是因为忘记了这一点，从而导致苏联电影的质量在 20 年里就从世界影坛的首位跌落到最后一位。《战舰波将金号》成为世界影坛的革命性创新之作，并不是因为它的政治内涵；甚至也不是因为它放弃了摄影棚里的布景和明星，转而拍摄不知名的人群。而是因为爱森斯坦是他那个时代最伟大的蒙太奇理论家，因为他跟那个时代水平最高的摄影师堤塞（Tisse）[①]合作，还因为当时苏联是世界电影思想的集中地。简而言之，相比于德国表现主义那些最附庸风雅的电影里所有的布景、表演、灯光效果及艺术诠释，当时的苏联现实主义电影蕴藏了更多的美学奥秘。

如今的意大利电影也是一样。意大利新现实主义电影在美学上绝非倒退，相反，它是表现手法的进步、电影语言的成功进化和电影风格类型的拓展。

我们先来认真审视世界电影的现状。有声电影出现之后，荒谬的表现主义走到尽头，姑且可以认为现实主义是当今的普遍趋势。从大体上说，电影

[①] 堤塞（1897-1961），苏联电影摄影师、导演。——译注

人都致力于在电影叙事逻辑的框架下和现有的技术条件范围内,向观众呈现尽可能完美的现实世界幻象。由此,电影与诗歌、绘画和戏剧的差异愈加明显,而与小说日益接近。当代电影的这一基本美学趋向并非我的主观臆断,而是建立在技术、心理及经济基础之上。我只是在这里提一下,而不是预先肯定其内在价值,也不打算预测它将发展到何种程度。

不过,现实主义艺术终归只能通过人为技巧来实现。

任何一种美学形式都必须做出抉择:什么值得保留,什么应当抛弃,什么不必考虑。然而,当电影将美学目标设定为创造现实幻象的时候,这些抉择就变成了必然存在又无法解决的矛盾。矛盾必然存在,是因为只有先做出抉择,然后电影才得以存在。假设如今的技术条件已经可以拍出"完美电影",那么不做这些抉择,电影就成了纯粹的现实。矛盾无法解决,是因为一旦做出抉择,就意味着必将削弱电影的真实性,使其无法完美地再现现实。

有声电影、彩色电影和立体电影这些新技术形式都能够增强真实性,因此反对技术进步无疑是荒谬的。事实上,电影艺术与这种矛盾共存共生。它能够在银幕上最大限度地利用抽象和象征手法,但是使用这些已经被新技术抛弃的过时手法,可能增强也可能损害真实性,可能放大也可能减损摄影机所拍摄的真实景物的效果。如果不按照重要性分类的话,我们甚至可以根据所增强的真实性的幅度来划分各种不同的电影技术。由此,我们将所有旨在增强真实性的电影叙事手法都称为"现实主义手法"。

真实性是无法量化的。同样的事件、同样的对象,可以通过多种多样的方式再现。每一种再现方式都会抛弃或保留拍摄对象的某些特质,但最终我们还是能够从银幕上认出它们。每一种再现方式都或多或少会进行一些蚀刻式的抽象,从而使拍摄对象不可能以其百分之百的原貌出现在银幕上。这种无法避免又必不可少的"化学反应"的结果就是,最初的现实被现实的幻象所取代,这种幻象是由复杂的抽象(黑白电影、二维平面)、常用的手法(比

如蒙太奇）和真正的现实组成的"化合物"。这是一种必然出现的幻象，但它能够迅速让观众忘记真正的现实，从而在心理上认同这种电影化的再现。

作为电影导演，一旦电影在观众心理上获得了认同，他就更倾向于忽略真实性。出于习惯和惰性，他可能最后自己也分不清哪一部分是真实的，哪一部分是虚假的。但不能因为他的电影里包含假象，就说他是个骗子。他只是无法再控制他的艺术了。他自己就是电影幻象的受骗者，因此他再也无法进一步挖掘现实了。

从《公民凯恩》到《法尔比克村》

近年来，现实主义电影在美学上取得了令人瞩目的进步。在这方面，1940年以来《公民凯恩》和《战火》是最具历史意义的两部杰作。这两部电影都为现实主义的进步做出了决定性的贡献，但所采取的方式各不相同。我在分析意大利电影风格之前就提及奥逊·威尔斯的《公民凯恩》，是因为它能够让我们从正确的角度理解意大利电影。威尔斯重新赋予电影幻象一种最基本的真实性——连续性。格里菲斯开创的经典剪辑方式，将现实分割为一组组互相衔接的镜头；这些镜头只是反映现实的某种叙事逻辑或主观视角。一个死囚在牢房里等待行刑者，他极度痛苦地盯着牢房的门。行刑者即将进来的那一刻，我们知道导演肯定会切换近景镜头，展示门把手缓缓地转动。这个特写反映了死囚的心理状态，他密切注视着象征他生命终点的门把手。这就是这一组镜头的叙事逻辑，是对现实连续性常见的分解方法，也是当今电影语言的主要形式。

这样的逻辑和分解，显然为现实注入了抽象元素。而我们已经对此习以为常，所以再也意识不到这些抽象元素了。威尔斯系统性地使用已经很久没有人用过的景深镜头，开启了电影语言革命的大幕。按照传统方法，摄影机镜头都是按照顺序逐一聚焦场景中的不同对象，而威尔斯则是以同样的清晰

度同时展现场景中的所有对象。这样,观众就不再是被动地观看经过先入为主的剪辑之后形成的一组组镜头,而是需要自己去思考、去辨别。假设现实是一个透明的六面体,而银幕就是它的横截面,观众只能自己去确认场景所对应的戏剧性光线到底来自哪个方向。《公民凯恩》的真实性归功于明智地采用了新方法。正是因为使用了景深镜头,威尔斯才得以在银幕上再现了现实的连续性。

我们清楚地看到,这部电影浓缩了许多现实元素。但从另一个角度来看,它显然也已经偏离了现实,或者说至少没有比传统美学标准更加接近现实。因为技术上的复杂性,它排除了所有借助原始自然的手段,比如自然布景[①]、拍摄外景、自然光照明和非专业演员。威尔斯没有使用那些无可替代的真实素材,这些素材原本就是现实的一部分,足以构成另一种形式的现实主义。我们对比《公民凯恩》和《法尔比克村》,后者恰恰是排除了一切本质上不属于原始自然的元素,而这也正是鲁基埃在技术方面的败笔。

因此,最现实主义的艺术形式也不可能百分之百地反映现实原貌,不可避免地会在某些方面削弱真实性。当然,巧妙地运用先进的技术,能够降低削弱的程度,但我们还是必须在两种不同的真实性中做出抉择。这就好比视网膜的感光原理,感受色彩和光线的是两种不同的神经末梢,两者的敏感度往往恰好相反。很多几乎是色盲的动物在夜间也能够清楚地分辨出物体的形状。

① 一谈及城市布景,问题就变得复杂了。在这个方面,意大利人无疑具有优势。意大利城市,无论古老或现代,都非常上镜。从古代起,意大利的城市规划就具有戏剧性和装饰性。城市生活本身就是一种精彩的演出,是意大利人自己表演自己欣赏的即兴喜剧。即便是在城市里的贫民窟,房屋如珊瑚一般密集,突出的露台或阳台也是非常合适的演出场所。庭院是具有伊丽莎白一世时期风格的布景,这里的演出反过来了:阳台上的眺望者成了喜剧中的表演者。威尼斯电影节曾经放映过一部富有诗意的纪录片,完全是意大利庭院的镜头集合。当意大利官殿戏剧风格的外墙所营造出的歌剧式效果,与贫民窟里舞台感十足的房舍结合在一起,你还能提出更高的要求么?再加上阳光普照、万里无云(云是拍摄外景时最可怕的敌人),你就能够明白为什么意大利电影的城市布景无与伦比。

《法尔比克村》和《公民凯恩》代表着两种互相对立又同样纯粹的现实主义。在两者之间，还存在多种不同的折中形式。对于这些折中形式而言，选择了一种真实性，就意味着损失了另一种真实性。导演可以通过将美学惯例引入新的领域来增强他所选择的真实性的效果。最近的一部意大利电影就是典型的例子。由于技术条件的限制，意大利导演不得不在拍摄结束之后才录制声音和对白。这样一来，直接的结果就是削弱了声音的真实性。但与此同时，由于摄影机可以不受麦克风距离的制约，导演可以根据需要扩大取景范围，增加摄影机的移动性，从而又立即提升了影像的真实性。

将来的技术进步还会增强电影的真实性（比如彩色电影和立体电影），但又会拉大《法尔比克村》和《公民凯恩》所代表的现实主义两极之间的距离。在摄影棚内拍摄的镜头的质量，实际上会越来越依赖于某种复杂、精密甚至笨重的设备。追求一种真实性的同时必然会削弱另一种真实性。

《战火》

你认为当今意大利电影处于现实主义光谱中的哪个位置？它们对社会环境的深刻洞察，对真实、重要的细节一丝不苟、细腻敏锐的捕捉，让我们可以尝试确定它们的"地理位置"。现在我们来分析它们的"美学地质"。

如果我们声称可以总结出近期意大利电影的共同点、适用于所有导演的显而易见的典型特征，那我们显然就是自欺欺人。我们只能在最宽泛的适用范围内尝试分析一些特点，同时我们可能偶尔会单独探讨某一部不同凡响的杰作。既然我们必须做出选择，那么就将近期主要的意大利电影以《战火》为中心排列成同心圆：意义越小，离圆心越远。因为这部罗西里尼的作品揭示了最多的美学奥秘。

叙事手法

和小说一样,电影的叙事手法体现了它的美学内涵。电影是在矩形的银幕上按照一定比例呈现影像化的现实片段。影像出现的顺序和它们在银幕上停留的时间,决定了它们的含义。

当代小说的客观性本质将风格化的语法特征[1]控制在最低限度,从而揭示了风格的本质。福克纳(Faulkner)[2]、海明威、马尔罗作品中的某些语言特点无法翻译,但他们的风格却不受翻译所限,因为他们的风格几乎完全体现在叙事手法上——按照一定的时间顺序排列现实片段。这样就使风格成为事件的内在动力,类似于能量与物质的关系,或者说作品的某种物理特性。这种物理特性使所有现实片段根据叙事手法建构的美学光谱进行排列,从而无须改变它们的化学性质就能使其细节出现分化。[3]一个福克纳、一个马尔罗、一个多斯·帕索斯,他们的小说都是他们自己创造的世界;这个世界的存在依赖于他们所叙述的事实,但也遵循万有引力定律,使事实不至于杂乱无章。

因此,以意大利电影的剧情、起源和叙事方式为基础,应该有助于我们对其风格进行界定。遗憾的是,意大利电影人也没能驱逐时常盘踞影坛的"情节剧恶魔",还是给某些在严格情境下才可以预见的事件强加了必然性。但那是另一个问题。在这里我们关注的是喷薄而出的创造力和构建鲜活情境的特殊方法。叙事方式的内在必要特性更像是生命体的特征而非戏剧性特征。

[1] 例如,萨特就曾明确指出,在加缪的《局外人》里,作者的形而上学就与反复使用复合过去时(一种语气极其平淡的时态)有关。
[2] 福克纳(1897-1962),美国作家,1949年诺贝尔文学奖得主。——译注
[3] 作者借用了物理学中的质能关系、可见光谱等物理学概念,因此将小说风格比作"物理特性"。——译注

这种叙事方式使故事如同生命体一样迅速生长并发育成熟。

在一部意大利电影的演职人员表中，"剧本创作"栏里往往会有十几个名字。对于这种强行组合的团队不必太在意。那只是为了让电影公司在政治上获得幼稚的保险。这些名字通常包含一位基督教民主党党员和一位共产党员（正如电影里往往也有一位神父和一位马克思主义者）。第三位是善于安排故事结构的编剧，第四位负责笑料，第五位善于写对白，第六位对生活有深刻的感悟。最终创作的剧本，与仅由一名编剧编写的剧本效果差不多。不过意大利人对"剧本"的理解很适合这种团队创作方式，既然每一个人都可以提出意见，那导演也就不必对每个人的意见都予以采纳。这种互相依赖的创作方式不像美国编剧的流水线式作业，而是类似于即兴喜剧或爵士乐的创作。

我们不能从表面就判断这种叙事方式在美学价值上不如那种缓慢细致的预先计划。人们关于时间、金钱、资源等的陈旧观点如此根深蒂固，以至于总是忘了将它们与作品和艺术家联系起来。梵·高可以很快地将一幅作品反复修改十遍，而塞尚则会花上好几年的时间创作一幅画。特定的题材需要非常快的速度，以确保在创作激情最高昂的时刻完成；但即便是外科手术，也是在越精细的部位越没有把握。

意大利电影正是以此为代价换来了纪录片般的真实感，朴实自然，更像口头叙事而非书面叙事，更像一幅寥寥数笔的素描而非精心涂抹的油画。它们需要的是罗西里尼、拉图瓦达、韦尔加诺、德·桑蒂斯（De Santis）[①]自然而敏锐的眼睛。在他们手中，摄影机具备了高级的"电影触觉"，拥有了神奇而敏锐的触须，能够对所追逐的猎物一击即中。在《强盗》中，从德

[①] 德·桑蒂斯（1917-1997），意大利电影编剧、导演。——译注

国回来的战俘发现自己的家园成了废墟,曾经一幢坚固的建筑现在只剩下了断壁残垣和一堆碎石。然后,随着他的视线,我们看到了360度的全景。这个全景镜头比真实景物的效果要强上两倍。第一,我们站在摄影机的角度看着人物,但镜头开始移动时,我们又站在了演员的角度,和他看到了同样的景象,感到了同样的惊讶;镜头转动360度之后,我们又看到了人物极度惊恐的脸。第二,这个主观移动镜头的速度并非一成不变。首先是长距离向前推,然后停下来,以缓慢的速度跟随人物的视线转动,聚焦那些被烧黑的断壁残垣,仿佛人物的注意力直接控制了摄影机。

 我着重分析电影中的这一个小小细节,是为了避免对我所说的"电影触觉"做出纯粹抽象的肯定,我主要是指心理上的意义。这个"电影触觉"的简略形式类似于画素描时线条的运动轨迹:在这里留白,在那里勾勒;在这里画阴影衬托景物,在那里只单独凸显景物。我想起关于马蒂斯(Matisse)[①]的纪录片,里面的慢镜头在保留动作连续性和一致性的前提下,让我们观察到画家每一次落笔都如同舞姿一般错综复杂,落笔之前手部存在不同程度的犹疑。在这种情况下,摄影机的移动就非常重要。摄影机随时都要准备移动或停下。这里的平移镜头或转动镜头,并不像好莱坞的摄影车那样具有神奇的效果。所有景物都是以眼睛的高度或是以某个具体的视角(比如屋顶或窗户)进行拍摄。从技术上讲,《擦鞋童》中孩子们骑着白马的诗意化场景之所以令人印象深刻,是因为摄影机处于仰拍的角度,让骑马者和他们的马看起来宛如雕塑一般。在《巫术》(*Sortilege*)中,克里斯蒂昂 - 雅克(Christian Jacques)[②]绞尽脑汁地表现他的"幽灵马";然而,再精湛的电影技巧也无法阻止那匹马像精疲力竭的拉车马一样平淡无奇。意大利的电影摄影风格保留了贝尔 - 豪威

[①] 马蒂斯(1869-1954),法国画家、雕塑家、野兽画派创始人。——译注
[②] 克里斯蒂昂 - 雅克(1904-1994),法国导演、编剧。——译注

尔（Bell and Howell）[①]新闻短片摄影机的人性化特点，摄影机仿佛是摄影师手和眼的延伸，几乎成了他身体的一部分，能够实时响应他的意识。

在摄影方面，照明所起的作用非常小。第一，必须在摄影棚里才有灯光，而大多数这类电影都是外景拍摄，或者拍摄真实生活。第二，我们心里所认同的纪实性摄影，就是新闻短片的那种灰白色调。这种风格的电影如果过于注重或刻意增强造型效果，可能会自相矛盾。

我们已经花了这么多篇幅尝试描述意大利电影的风格，它们在不同程度上都体现了导演的能力、精湛的技术，以及对同一类准文学性质的新闻报道的感悟，是一种别出心裁、令人愉悦、真实生动，乃至震撼人心的艺术。但从根本上说，它们属于小众电影；这一点很多时候是无法否认的，即便我们承认这一类别的电影具有很高的美学价值。但如果把这作为对这种特殊电影手法的终极评价，既不公正，也不准确。正如遵循客观性原则（或者更加确切的说法"看似客观性的原则"）的报告文学为小说提供了一种全新的美学基础；通过那些最优秀的作品，尤其是《战火》，意大利导演的叙事手法为电影艺术提供了一种既复杂又新颖的叙事美学。[②]

《战火》无疑是历史上第一部由几个小故事组合而成的电影。迄今为止，我们只知道有电影集锦，如果确实有的话，那也是不正宗的假电影。罗西里尼为我们讲述了六个串连在一起的关于意大利解放的小故事。真实的历史背景是六个小故事唯一的共同点。其中有三个（第一个、第四个和最后一个）小故事

[①] 美国电影机械制造商，由两位电影放映师贝尔（Bell）和豪威尔（Howell）于1907年创立。——译注
[②] 我不想卷入关于"纪实小说"起源或前身的历史性争议。司汤达或自然主义作家创作的小说，其特征主要在于坦率直白、细腻敏锐，以及深刻的洞察力，而不是所谓的客观性。真实素材本身并不具备本体论上的自主性，无法让它们在严格的表象界限之下成为一个个被封印的独立个体，同时又能彼此串连起来。

是关于抵抗运动的。其他三个小故事是在盟军战线前沿发生的或滑稽或伤感或悲惨的故事。卖淫、黑市、方济各会女修道院分别是这几个小故事的素材,并无主次之分。影片从盟军登陆西西里岛开始,之后就再也不按照时间逻辑推进了。但同样的社会、历史及人文环境使这六个小故事成为一个整体,构成了形式各异但本质相同的完美集合。最重要的是,每个小故事的长度、形式、内容以及审美上的延续性,都让我们第一次对小故事的印象如此深刻。

在那不勒斯发生的小故事里,熟悉黑市交易的小孩将醉酒黑人士兵的衣物拿去兜售,是一个精彩的萨洛扬①式故事。另一个小故事让我们想起海明威;还有第一个小故事,则是福克纳的风格。我不是指语气或题材方面,而是指复杂的风格。可惜我们无法像引用一段文字那样转述一组电影镜头,所以任何文字性的描述都必然是不充分的。不过,可以谈谈最后一个小故事,它让我时而想起海明威,时而想起福克纳。

1. 一户渔民住在波河三角洲沼泽地中央一座孤零零的农舍里,一小队意大利游击队员和盟军士兵从这户人家那里得到了食物。他们接过一篮鳗鱼之后就离开了。过了一会,一支德国巡逻队发现了这件事,处死了农舍里的所有人。2. 暮色中,一个美国军官和一个意大利游击队员走在沼泽地里,远处传来机关枪扫射的声音。通过极其简略的对白,我们知道德国人枪杀了渔民一家。3. 死去的男人和女人陈尸在小小农舍的门口。昏暗中,一个半裸的小婴儿在不停地啼哭。

即使通过如此简单的描述,也能看出这个片段省略了许多内容,甚至可以说是存在巨大的漏洞。复杂的情节发展被浓缩为三四个简短的片段,这些片段与它们所揭示的现实相比已经很简略了。姑且略过第一个片段。第二

① 萨洛扬(1908-1981),美国小说家、剧作家,其作品具有一种离奇的幽默感。——译注

个片段传达给我们的信息和游击队员知道的一样多——远处的枪声。第三个片段只有我们看见了,游击队员并不在场。这一幕甚至可能没有任何目击者。婴儿在死去的父母身旁啼哭,这是事实。但德国人是怎么发现婴儿的父母为游击队提供食物的?为什么婴儿幸存下来了?影片并不关心这些问题。总之,一系列事件最终导致了这个特定的结果。

在任何情况下,导演都不可能向我们展现一切,他无法做到。但他展现的和遗漏的事件共同构成了一种逻辑模式,让我们能够轻松地理清因果关系。毋庸置疑,罗西里尼的手法让一连串的事件明白易懂,但是却不像链条齿轮一样环环相扣。观众的思维必须从一个事件跳跃到另一个事件,就像过河的时候从一块石头上跳跃到另一块石头上;我们有可能会在跳到另一块石头之前心生犹豫,或者失去平衡、脚底打滑。观众的思维也是一样。实际上,石头存在的意义并不是让人们过河的时候不会弄湿鞋,正如瓜果里的筋络并不是为了方便一家之主将瓜切开平均分配给家庭成员。

事实就是事实,我们的想象会利用事实,但事实并不是为了我们的想象而存在的。在常见的拍摄脚本中(按照一种类似于经典小说叙事方式的流程),事实会被放到摄影机前切割、分析,然后再重新组合。当然这样并不会完全丧失其真实性。但真实性却被抽象性包裹起来,就好比一团黏土被封闭在一块砖里;在砌墙的过程中,即便墙还没有真正砌好,包裹黏土的六面体也会越来越大。对于罗西里尼来说,事实是有意义的,但并不是工具,工具的形式是由其功能决定的。一个事实紧接着另一个事实,观众不得不思考它们之间的关联;通过彼此之间的联系,这些事实最终具备了各自的含义,也就是故事的寓意——观众一定能够领悟的寓意,因为它是由事实本身推导出来的。

发生在佛罗伦萨的那个小故事里,一个女人穿过依然被德军和意大利法西斯分子占领的城市,去见她的未婚夫——地下游击队的队长。一个男人和她同行,他是去寻找自己的妻儿。摄影机在他们身后亦步亦趋地跟着,让观

众看到了他们所遭遇的一切困难和危险。摄影机在面对他们不得不经历的种种困境时,对两人始终保持不偏不倚的态度;发生在佛罗伦萨解放过程中的每一件事都一样重要。两位主人公个人的冒险与其他无数人的冒险故事混杂在一起,就像一个人奋力挤出人群去寻找遗失的物品。人群中为他让路的每一个人也都有各自的忧虑、愤怒与危险;而在别人眼中,他的忧虑、愤怒与危险或许显得可笑。最终,女人无意中从一位受伤的游击队员口中得知未婚夫已经牺牲的消息。但这消息原本不是要告诉她的,她是不经意间听到的,就像被一颗流弹击中一样。这种叙事逻辑无可挑剔,与传统方式完全不同,是适合这类故事的标准手法。摄影机丝毫没有人为地把注意力放在女主人公身上,也并没有刻意去表现她的主观心理状态。但观众却更加充分地体会到了女主人公的情感,因为很容易推断出人物情绪;也因为这个故事的伤感之处并不是源于一个女人失去了她所爱的男人,而是源于故事发生的特殊时点,在佛罗伦萨解放的整体背景之下,这是一段独立的悲伤插曲,类似的悲歌还有成千上万。摄影机作为客观的记录者,只是跟随一个女人去寻找她的爱人;而一路陪伴她、理解她,与她感同身受的,是观众。

 在令人赞叹的最后一个小故事里,游击队被包围在沼泽地里,周围是波河三角洲泥泞的河水,茂密的芦苇丛绵延到天际,芦苇的高度刚好可以掩藏蹲伏在平底小船上的游击队队员,船边的水波一圈圈地荡漾着。这些景物在银幕上都与游击队队员处于同样重要的地位。沼泽地场景呈现出来的戏剧性效果大部分归因于刻意使用的摄影技巧。因此,地平线的高度始终一致。每个镜头中的水天比例都相同,是这一组场景的基本特点。银幕上的这一景象,恰好映照了游击队队员的主观感受,他们就隐藏在水天一线之间,他们得以保全生命就是因为所处的位置几乎与地平线齐平。这说明了《战火》摄影师手中的摄影机对外景的处理是多么的精细巧妙。

 《战火》的电影叙事单元不是"镜头",而是"事实";镜头是分解现

实的抽象视角。而这里的"事实"是具体现实的某个片段，具有多重含义，充满不确定性；只有一系列现实片段被串连起来之后，观众才能理解各个片段之间的关联，事实所代表的含义也才得以显现。毫无疑问，导演对事实素材的选择非常谨慎，同时也注意保留它们的整体性。我们前文所说的展现门把手的特写镜头并不是事实，而是摄影机强加给观众的一个象征符号；它如同介词一样，脱离了句子就毫无意义。而沼泽地和渔民被杀害的场景则恰恰相反。

"影像事实"的本质并不仅仅在于与其他影像事实之间的心理联系。从某种角度上说，还在于它们的离心性，这种离心性使叙事成为可能。在其含义显现之前，每个影像都是独立存在的一个现实片段，银幕整体画面的密度应该是均匀的，即所有景物处于同等地位。这又与之前提及的"门把手"场景相反。门把手釉面的颜色、手部长期触碰之处的油污、金属的反光以及被磨损的外表，都是无助于揭示含义的事实，是抽象化手段的具体寄生虫，理应被剔除。

《战火》（我重申一下，我用这部电影不同程度地代表所有意大利电影）中，门把手的特写会被整扇门的"影像事实"所取代，门的所有具体特性都同样可见，不会漏掉任何一个部分的特别之处。同样，演员会注意不让自己的表演与布景或其他演员的表演脱节。人只是众多事实之一，不应当在银幕上处于优先地位。只有意大利导演知道如何成功地拍摄公共汽车、卡车或火车的场景，景物在取景框内共同创造了一种特殊的密度，使剧情不会脱离与其浑然一体的物质环境和人文特性。每一个人物在杂乱的空间内精巧灵活地变换位置、举手投足真实自然，使这些场景成为意大利电影中最为杰出的特色。

意大利电影的现实主义与美国小说的叙事手法

对于我以上所述，如果没有哪部电影作为例证，恐怕就难以清晰地理解。我其实已经谈及罗西里尼的《战火》和威尔斯的《公民凯恩》在类型特征上的一些相似之处。尽管从技术上说，两者的方法差异明显——威尔斯的景深

镜头和罗西里尼的直面事实；但是殊途同归，最终的剧情都非常贴近现实。我们发现在两部影片中，演员都同样依存于环境背景，演员的表演都同样的真实，无论他们在剧情中的重要性如何。更重要的是，虽然风格看起来截然不同，但两者的叙事方式是一样的。

简而言之，尽管罗西里尼和威尔斯采用了互不相关的两种方法，也绝无可能对彼此产生直接影响，两人的脾气秉性也并不一致，但他们却拥有完全相同的基本美学目标和现实主义审美观。

看完《战火》之后，我很清闲，因此将当代某些小说家和短篇故事作家的叙事风格与电影进行了比较分析。而且，威尔斯的导演手法又明显类似于美国小说家，尤其是多斯·帕索斯的手法，因此我现在敢于阐明我的论点。从美学上说，意大利电影恰好相当于美国小说的电影化表现，至少在最为精彩的那些电影场景中，以及像罗西里尼那种电影意识强烈的导演的作品中，确实如此。

我们要明确一点，我们所说的并不是改编自小说的平庸电影。好莱坞从未停止将小说改编成电影。我们都很熟悉山姆·伍德的《战地钟声》。基本上，他的目标就是再现情节。尽管他逐字逐句地忠实于原著，但实事求是地说，他并没有把原著小说本身的任何实质搬上银幕。能够将小说的风格转化为影像的电影屈指可数。我是指福克纳、海明威或多斯·帕索斯创作小说所采用的叙事方式和他们安排一系列事件的"万有引力定律"。我们期待威尔斯在银幕上向我们展现美国小说。[1]

[1] 还是有几部电影非常接近这个目标，比如弗伊拉德和施特罗海姆的作品。马尔罗最新的作品也表明，他清楚地理解特定小说的叙事方式与电影叙事之间的相似之处。让·雷诺阿凭借自己的直觉和天才，在《游戏规则》中运用了景深镜头，并让同一场景中的所有演员同时出现。他于1938年在《观点》（Point）杂志发表了一篇前瞻性的文章，对此做出了阐释。

于是，好莱坞一部接一部地将畅销小说改编成电影的同时，却离文学精神越来越远；而在意大利，通过真实自然、无拘无束的手法，没有任何主观上的刻意模仿，却让具有美国文学特质的电影出现在银幕上。毫无疑问，我们不能低估美国小说在意大利的流行程度。意大利人翻译引进、消化吸收美国小说比法国人更早，维托里尼（Vittorini）[1]深受萨洛扬的影响就是众所周知的例证。不过相比这种令人存疑的因果关系，我更愿意讨论美军占领意大利期间所显示的这两种文化之间特殊的亲密关系。美国大兵一踏上意大利的土地就感觉像回到了家乡，意大利农民也很快就与美国大兵亲密无间，无论对方是白人还是黑人。美国军队所到之处，黑市泛滥，卖淫猖獗，这足以令人信服地证明两种文化的共生性。美国大兵出现在最新的意大利电影中，并非出于巧合；而他们在电影中表演得非常自然，也很能说明问题。

文学的传播与美军的占领确实为意大利电影和美国小说之间开辟了某种通道，但仅从这个层面还不足以解释问题。如今美国电影也会来意大利拍外景，而当前的意大利电影则是最具意大利特色的。我引用的论据排除了那些类似的，甚至更加无可争辩的特色，比如意大利的民间传说、即兴喜剧，还有湿壁画技法。这并非一方对另一方的影响，而是文学与电影的交汇融合，基于同样深厚的美学基础和对艺术与现实之间关系的一致理解。当代小说在很久之前就开启了现实主义革命，它结合了行为主义、纪实手法和暴力美学。电影对于这一发展进程并非毫无影响。如今公认的是，《战火》这样的电影证明了电影的发展曾经落后于小说20年。意大利电影最重大的意义就在于，它找到了真正与当代文学革命相对应的电影语言表现手法。

[1] 维托里尼（1908-1966），意大利作家、编剧、演员。——译注

《大地在波动》

《大地在波动》的主题与战争无关：讲述的是西西里岛一个小渔村的渔民反抗当地船队老板经济剥削的故事。我将其称为"超《法尔比克村》"的渔民版。这部电影与鲁基埃的《法尔比克村》有诸多相似之处：第一，准纪录片性质的真实性；第二，题材本身具有乡村气息（如果我们这样界定的话）；第三，以人文地理学为基础（西西里岛的这户人家渴望摆脱船队老板的剥削，与法尔比克村的那户人家企盼安装电力设施的愿望是同样性质的）。

　　《大地在波动》是一部共产主义电影，虽然涉及全村，但讲述的是一个家庭内部的故事，从祖父一直到孙辈。这家人前往威尼斯参加由环球电影公司[1]举办的奢华招待会，显得格格不入；与法尔比克村的那家人在巴黎出席影片发布会的情况如出一辙。和鲁基埃一样，维斯康蒂不愿意用专业演员，甚至也不愿意像罗西里尼那样混用专业和非专业演员。电影中的渔民由现实中的渔民扮演。他在故事发生地临时招募了这些非专业演员。影片中的故事（同《法尔比克村》一样）刻意排除了戏剧性：完全不考虑悬念的设置，只关注

[1] 电影《大地在波动》的出品公司。——译注

现实生活中事物的本来面目。而这些与《法尔比克村》相似的方面却并非优势，而是缺陷。不过两部影片的风格迥异。

维斯康蒂和鲁基埃都致力于并且成功地构建了一个不同寻常的现实主义与唯美主义的综合体。但实质上，《法尔比克村》的诗意化美感源于蒙太奇手法，比如冬去春来的镜头变换。而维斯康蒂并没有采用剪辑手段就达到了这种效果。他的每一帧影像都充分地表达了其自身的含义。因此，很难看出《大地在波动》与1925年到1930年间的苏联电影存在的微弱联系，后者离不开蒙太奇手法。我们还可以补充说明，他也没有采用象征主义的意象来表达含义，我是指爱森斯坦和鲁基埃所使用的手法。影像独特的美感始终在于造型方面，着力避免史诗化倾向。捕鱼船队驶离港口的场景美得令人震撼，这还只是渔村里的船队；还没有《战舰波将金号》中敖德萨人民的那种热情和支持：他们用自己的渔船为反抗军运送粮食。

然而，有人一定会质疑，既然如此苦心孤诣地追求真实性，艺术性又哪有容身之地呢？我的回答是：任何地方都有，尤其在摄影方面。在法国待过的阿尔多（Aldo）[①]在摄制这部电影之前一文不名，只是摄影棚里的小摄影师。他在这部电影中创造了极其新颖的影像风格，只有（据我所知）瑞典的阿尔纳·苏克斯多夫（Arne Sucksdorff）[②]所拍摄的那些短片可以与之媲美。

为了简明扼要地解释我的观点，我不得不提及我之前关于解放时期意大利电影的那篇文章。在那篇文章里，我分析了当代现实主义电影的某些特征，我倾向于将《法尔比克村》和《公民凯恩》视为现实主义手法的两极；前者的真实性源自拍摄对象本身，而后者的真实性则源自再现现实的方式。《法

① 阿尔多（1905-1953），意大利摄影师，因担任《大地在波动》的摄影师成名。进入影坛之初在法国当演员，后来转行做摄影师。——译注
② 阿尔纳·苏克斯多夫（1917-2001），瑞典导演、编剧、摄影师。——译注

尔比克村》中的一切都是真实的。《公民凯恩》中的一切都是在摄影棚里重建的,当然这可能正是因为在实景中无法拍出那种景深镜头和结构严谨的影像。《战火》介于现实主义的两极之间,在影像方面可能更加接近《法尔比克村》;但在现实主义美学方面,它应当归于通过独特叙事方式展现真实性的那一类。

《大地在波动》的影像打破常规,通过"独门绝技"结合了《公民凯恩》侧重审美的现实主义和《法尔比克村》侧重纪录的现实主义。严格来说,这部电影即便不是第一次在摄影棚之外拍摄景深镜头,也至少是第一次在户外、下雨时,乃至一片漆黑的夜晚,以及在渔民家中拍摄室内实景时有意识地、系统性地使用景深镜头。我无意渲染这项"独门绝技",我只想强调,景深镜头不仅使维斯康蒂(也使威尔斯)自然而然地摒弃了蒙太奇手法,而且,从字面意义上说,还创造了一种新型的拍摄脚本。他的"镜头"(如果还能称之为镜头的话)特别长——有些甚至持续三四分钟。正如我们所预见的,在同一个镜头里,会同时发生几件事情。维斯康蒂似乎也希望按照一定的条理在事件的基础上构建他的影像。如果渔民在卷一支烟,导演不会省略任何步骤,他会让观众看到整个卷烟的过程;而不是像蒙太奇手法的惯例那样,将其剪辑成只剩下戏剧性或象征性含义。通常是固定镜头,这样人和物可以进入取景框并选择自己的位置。但维斯康蒂有时候也会使用一种特殊的转动镜头,以非常缓慢的速度沿和缓的弧线转动。这也是全片唯一的一种移动拍摄,维斯康蒂放弃了所有的跟随拍摄,当然也没有使用任何特殊的拍摄角度。

这种看似不太可能的严谨结构,只有在保持完美的造型平衡的情况下才能实现。只有摄影才能充分展现这种平衡。除了纯属形式的特征之外,这部电影最重要的优点在于,影像体现了导演对题材非常熟悉。其室内实景的影像尤为出色,迄今还没有其他影片能够达到这样的高度。拍摄室内实景的困难在于,由于照明和拍摄方面的问题,几乎不可能将室内实景拍出布景的效

果。其他导演偶尔也会拍摄室内实景，但是从审美的角度看，室内实景的效果比室外实景要差很多。这部电影第一次做到了全片内景外景的效果无差别，无论是拍摄风格、演员表演，还是影像质量。说维斯康蒂是取得这项成就的第一人，实至名归。尽管渔民家里并不富裕，但可能正是因为家具陈设"普通得不能再普通"，才显得贴近真实生活并具有社会普遍性，由此散发出别具一格的诗意。

最值得赞扬的是维斯康蒂指导演员的娴熟技巧。这并非电影历史上第一次使用非专业演员，但以前从来没有哪一部电影（可能那些"异国情调"的电影是例外，它们从某种程度上说是特殊情况）的非专业演员如此入戏，与最具电影属性的美学元素浑然一体。鲁基埃就不知道如何指导他的法尔比克村民一家，从而导致观众总能感觉到摄影机的存在。鲁基埃通过适当的剪辑巧妙地掩饰了那些尴尬的场面、忍不住的笑场和局促不安的时刻。在《大地在波动》中，非专业演员有时需要一次面对镜头长达几分钟，但他们的言谈举止都非常自然，甚至可以说是不可思议的优雅。维斯康蒂来自舞台戏剧领域。他不仅善于指导非专业演员表现得自然，还能够启发他们做出一些风格化的动作，而这已经是专业演员的最高境界了。如果威尼斯电影节的评审团换一批人的话，最佳表演奖应该颁给《大地在波动》中的渔民一家。

维斯康蒂的这部电影让我们看到意大利新现实主义电影的水平比1946年又提升了不止一个级别。给艺术划分等级其实毫无意义，但电影还是非常年轻的艺术，它很容易自我重复并满足于此。五年的时间足够文学升级换代。正是由于维斯康蒂的贡献，使近期的意大利电影可以构成一个辩证统一的整体——新现实主义电影。

"新现实主义"这个术语比"现实主义"具有更加广泛和丰富的美学内涵。我并不是说《大地在波动》比《战火》和《悲惨的追逐》更加优秀，而是因为它的重要意义使那两部电影成了历史的里程碑。即便看到了1948

年最精彩的意大利电影，我仍然担心意大利电影注定还是会自我重复直至耗尽自己的生命力。

只有《大地在波动》打破了美学的僵局，从这个角度来说，我们可以认为它代表了希望。

那么，希望一定能够实现吗？不，很遗憾，不一定能够实现。《大地在波动》还是违背了某些电影规则，维斯康蒂今后在新的作品中需要通过更有说服力的技巧去处理。尤其是他不愿意为了戏剧性而做出任何妥协，导致了一个明显且严重的后果：让观众厌烦。影片剧情简单，时长却超过三小时。再加上对白是西西里方言（而且由于摄影风格无法加字幕），即便是意大利人也未必听得懂。如此缺乏"娱乐性"的电影，可以预见商业前途必将黯淡。不过我还是衷心希望环球电影公司能够提供足够多的资金，同时维斯康蒂也从自己丰厚的个人资产中拿出一笔钱，完成他所计划的电影三部曲（《大地在波动》是其中第一部）。那样的话，在最好的情况下，我们又能看到卓尔不群的电影佳作，但其所关注的社会和政治主题仍然会让大众难以理解。在电影世界里，确实没有必要让每一个人喜欢每一部电影，观众对电影的不理解可以通过其他方面加以弥补。换句话说，《大地在波动》的美学意义想要服务于电影发展，就必须适应戏剧性目标。

我们还必须考虑另一个问题（这更令我不安，因为我们对维斯康蒂寄予厚望）——容易陷入唯美主义的倾向。这位王室贵族后裔、浑身上下都充满艺术细胞的艺术家，也是一位共产主义者——我可以冒昧地说是"伪共产主义者"吗？

《大地在波动》缺乏内在的激情。让我们联想起那些文艺复兴时期的伟大画家，尽管他们对基督教漠不关心，但并不需要强迫自己，他们也能画出精美绝伦的宗教壁画。我并非质疑维斯康蒂的共产主义信仰不够虔诚。但是，何为虔诚？显然，不应该是一种面对无产阶级的家长作风。家长作风是资产

阶级特有的现象，而维斯康蒂是一位贵族后裔。这也可能是历史造就的审美观。

无论如何，《大地在波动》与《战舰波将金号》《圣彼得堡的末日》乃至《渔民的反抗》（The Revolt of the Fishermen）所具有的效果卓著的说服力相比，还差得很远。《大地在波动》确实具有一定的宣传价值，但其宣传方式也是纯客观的：缺乏动人的主观情感来支撑其严谨的纪实性。维斯康蒂所希望的就是这样。这种做法本身并非毫无吸引力。但这却相当于高风险的"赌博"，他未必能赢，至少在电影产业里是如此。让我们期待他将来的新作能够赢得胜利；然而，从目前的情况来看，很难，除非他改弦易辙。

《偷自行车的人》

关于意大利电影，最让我觉得惊讶的观点是：它们似乎应当摆脱据说是由新现实主义导致的美学困境。新现实主义是对追求视觉奇观①的意大利式美学标准的一种背离，或者推而广之，是对束缚了全世界电影的技术唯美主义的一种反抗。1946 年到 1947 年意大利电影的耀眼光芒已经消散，我们有理由担忧，这种有意义、有智慧的反抗，可能最终不过是演变为对超级纪录片或者浪漫化新闻报道的审美情趣。人们意识到，《罗马不设防》《战火》和《擦鞋童》的成功与反法西斯战争的历史背景密不可分，从某种程度上说，革命题材的伟大意义拔高了电影本身的技术水准。如同马尔罗和海明威的某些作品通过将新闻文体格式化而找到了叙述现实主义悲剧的最佳形式，罗西尼和德·西卡的电影正是由于形式与主题不经意的契合而成为杰作与典范。

然而，新鲜感消失之后，新现实主义带来的惊喜已经无法掩盖技术上的粗糙，因形势所迫而不得不重回老路：犯罪题材、心理剧、社会风俗。到那

① 原词为 superspectacle，指电影中过度追求视觉效果的镜头或画面，尤指 20 世纪初期的意大利默片。——译注

个时候意大利的"新现实主义"电影还能剩下什么？我们还可以接受"把摄像机扛到大街上去"，非专业演员的表演也确实令人钦佩，但他们不是因为国际影星的不断涌现而倾向于否定自己的演技吗？这种令人悲哀的美学困境概括起来就是："现实主义"艺术只能是辩证的——它更多的是一种反应而非事实。它仍然只是它所要校验的审美标准的一部分。更何况，意大利电影人也倾向于贬低"新现实主义"。我认为没有一位意大利导演，甚至包括最典型的新现实主义导演，不坚决主张摆脱新现实主义。

法国评论家们也发觉自己陷入重重疑虑，主要是因为备受追捧的新现实主义电影过早地显露了疲态。一些本身其实相当有趣的喜剧，却明显是走了捷径，直接套用了《云中四部曲》和《和平生活》的模式。最糟糕的是所谓的"新现实主义视觉奇观"，在追求真实性、反映日常生活、刻画底层人物、展现社会背景的新现实主义电影中出现这种学院派的陈规陋习，可比《非洲的征服者大西庇阿》中的象群更加惹人反感。因为对于新现实主义电影来说，唯一不可容忍的缺点就是学究做派。

在威尼斯电影节上放映的由路易吉·基亚里尼（Luigi Chiarini）执导的《与魔鬼结盟》（Patto col diavolo），是一部令人乏味的讲述乡村爱情的通俗剧。导演显然煞费苦心地想要通过牧羊人与伐木工的冲突凸显电影与现实的联系。尽管在某些方面确实很成功，但意大利人在克诺克乐佐勒电影节上力推的《以法律的名义》（In nome della legge），也没能逃脱类似的批评。人们还会注意到，这两个例子说明目前的新现实主义电影聚焦于乡村，可能正是因为城市新现实主义的前景不容乐观。闭塞的乡村取代了开放的城市。

或许，我们最初对意大利电影的这一新流派寄予厚望，但现在似乎开始感到不安甚至怀疑。新现实主义的审美标准不允许重复或模仿，而这些做法在某些传统类型片（犯罪片、西部片、风俗片等）里是被允许的，甚至是常态。我们已经开始期望近来重新崛起的英国电影至少也能结出一部分新现实

主义的硕果。

英国的纪录片导演们在战前和战争期间一直深入挖掘社会和科技方面的现实题材。倘若没有格里尔逊（Grierson）①、卡瓦尔康蒂（Cavalcanti）②和罗沙（Rotha）③十年来的探索，英国人也不太可能拍出《相见恨晚》（*Brief Encounter*）这样的影片。但英国人并未颠覆欧美电影的技术和传统，而是巧妙地将十分精致的唯美主义和一定程度的现实主义成果结合起来。没有哪部影片能比《相见恨晚》更加结构紧凑、精雕细琢了——如果没有最新的摄影设施及设备、演技娴熟的优秀演员，这一切都不可想象。我们还能指望哪部电影对英国人的生活方式和心理特征有更加真实的刻画吗？今年在戛纳电影节上放映的大卫·里恩（David Lean）④执导的《深情的朋友》（*The Passionate Friends*）并没有任何突破，就像是《相见恨晚》的翻版。不过人们可以对其题材上的重复表示异议，但不应指责其摄影技术上的重复，技术本来就是可以无限期重复使用的。⑤

我是不是已经为异端做了太多的辩护？现在容我声明：我对意大利电影的怀疑从未如此刻这般严重，我的上述所有观点都援引自有识之士，尤其是身在意大利的那些，而且这些观点也不无道理。它们时常令我困惑，但我也认同其中的一部分。

另一方面，我希望那部《偷自行车的人》和其他两部意大利电影能尽

① J.格里尔逊（1898-1972），英国制片人、作家、导演，被誉为英国及加拿大纪录片之父。——译注
② 卡瓦尔康蒂（1897-1982），生于巴西的英国电影导演、制片人。——译注
③ P.罗沙（1907-1984），英国电影制片人、导演。——译注
④ 大卫·里恩（1908-1991），英国著名电影导演。——译注
⑤ 这一段是为了增添英国电影而非本文作者的荣光，它证明了不止我一人曾经对英国电影抱有幻想。《相见恨晚》与《罗马不设防》一样令人印象深刻。时间已经证明了其中哪一部才是未来电影的发展方向。另外，诺埃尔·科沃德和大卫·里恩的电影与格里尔逊的纪录片流派没有什么关系。

快在法国上映。德·西卡凭借《偷自行车的人》摆脱了美学困境，再次确认了新现实主义的全部审美标准。

 根据1946年以来所有意大利优秀影片所确立的标准，《偷自行车的人》无疑是一部新现实主义电影。它堪称平民主义作品，讲述了底层民众的故事——一个工人日常生活中的一件小事。它并没有像迦本（Gabin）①的电影那样，反映遭受命运摆布的工人们跌宕起伏的人生波折。片中没有因一时冲动而犯下的罪恶，也没有侦探片中常见的绝妙巧合；这类惊心动魄的事件本该由希腊奥林匹斯山上的众神来决定，却被生硬地移植到外国平民的生活中②。《偷自行车的人》讲述的是一件并不重大甚至琐碎的事情。一个工人的自行车被偷了，他在罗马街头找了一整天却一无所获；自行车是他谋生的工具，如果找不回来，他将再度失业。傍晚时分，在几小时毫无结果的寻找之后，他也企图去偷一辆自行车。但他被抓了，后来又被释放了。他还像之前一样贫穷，内心却多了沦为小偷的羞愧。

 显然，这样的故事甚至都不适合作为新闻素材，登在报纸的寻物启事栏里也不够两行字。但我们需要注意，不应将它与普莱维尔（Jacques Prevert）③和詹姆斯·凯恩（James M. Cain）④的现实主义悲剧相混淆；在他们的作品中，开篇的新闻事件只不过是众神在鹅卵石路面上布下的魔法机关。而在《偷自行车的人》中，事件本身并不具备戏剧性的效果。只有结合主人公的社会地位（而非心理或美学特征），它才具有意义。如果没有

① 让·迦本（1904-1976），法国著名演员。——译注
② 这里借用了古希腊神话的典故，众神都住在奥林匹斯山上，主宰着人类的命运。——译注
③ 雅克·普莱维尔（1900-1977），法国编剧、演员。——译注
④ 詹姆斯·M.凯恩(1892-1977)，美国作家，电影编剧，以创作"黑色电影"剧本著称。——译注

1948 年徘徊在意大利的失业幽灵,这个故事就只是微不足道的一桩小麻烦。同样的,选择自行车作为影片中的关键道具,也体现了那个时期意大利城市生活的特点,当时汽车还非常稀少而且昂贵。将事件置于特定时间、特定地点的政治社会及历史背景之中,就无须再刻意地通过众多意味深长的细节去强化剧情与现实之间的密切关联。

此片的场面调度也同样符合最典型的意大利新现实主义电影的特征。没有一个镜头是在摄影棚中拍摄的。所有拍摄全都是在大街上完成的。而演员也全都是毫无戏剧或电影表演经验的非专业演员。担任男主角的演员是一位来自布利达工厂的工人,饰演他儿子的小演员是在大街上闲逛时被找来的,他妻子的扮演者是一位记者。

这就是关于这部电影的几点简介。显然,这几点完全不会令我们联想到《云中四部曲》《和平生活》及《擦鞋童》的新现实主义特征。从表面上看,我们有特殊的理由对这部影片保持警惕,故事的阴暗面也反映了意大利电影最受争议的一点:系统性地专注于寻找悲惨、丑恶的细节。

如果说《偷自行车的人》确实是一部真正的杰作,足以与《战火》媲美,那一定是出于某些确切的理由。这些理由并不是对剧情的简要介绍或对场面调度技巧的肤浅探讨所能体现的。

首先,剧情结构非常巧妙;借现实事件开场,充分利用了多组"戏剧坐标系",推动剧情全方位地发散、扩展。《偷自行车的人》无疑是过去十年里唯一一部有效地宣传了共产主义的电影,因为即便抽离其社会意义,它的主旨依然深刻。它向社会传达的思想并非是附加在外的,而是内嵌于故事之中。这思想是如此明显,让人无法视而不见,甚至也无法提出异议,因为影片并没有直白地表达任何思想。而隐含于故事内部的影片主旨却又如此的鲜明突出、直击人心:在这位工人所处的世界里,为了生存他们不得不互相偷窃。但影片从未挑明这一点。

影片只是展现了一系列紧密相连的事件，看起来它们在形式上是真实的，但依然具有虚构的性质。从基本概率来说，这位工人也有可能在中途找回自己丢失的自行车，但那样的话就不会有这部电影了。（导演可能会说：抱歉耽误了你们的时间，我们真的以为他不可能找到，但既然找到了，那对他来说是好事。影片到此结束，你们可以开灯了。）换言之，一部宣传性的电影会极力证明主人公不可能找到车，他必然会再次陷入因失业而贫困的悲惨循环之中。而德西卡相当克制，他只是展现了主人公没能找到车这一事件，以及由此必然导致其再度失业的后果。每个人都能意识到，正因为事件是偶然发生的，才令影片的主旨不容置疑；作为宣传性的影片，即便剧情发展的必然性只存在最细微的破绽，也会使影片的主旨沦为假设。

尽管对于这位工人不幸的根源，我们别无选择，只能谴责他与他的工作之间特定的关系，但影片从来没有将事件或人物置于某种非善即恶的经济或政治环境中。它确保不歪曲现实，想方设法地安排一系列事件在不经意间偶然地发生，而且使所有独立事件之间都具备整体上的一致性。在找车的过程中，小男孩突然要小便，于是他就去了。突如其来的阵雨让父子俩不得不在屋檐下躲雨。观众也不得不暂且放下找自行车的事情，跟他们一起等待雨停。这些事件并不一定象征着某种含义，也不需要我们必须相信其真实性。全片所有事实素材都具有自身的价值和充分的独立性，以及不确定性。因此，如果你没有看出其中关联，就会将其归结为坏运气或偶然性。

片中人物也是一样。工人独自一人走在大街上的时候刚刚被解雇，并遭受工会孤立。工会存在的目的不是找自行车，而是要改变这个让人们因为丢失自行车而陷入贫困的世界。工人也不是要向工会投诉，而是想找几个朋友帮他一起寻找自行车。后来他在天主教贵格会礼拜堂里迷路的短暂插曲也耐人寻味。看到这里，你会感觉，工会成员对待丢失自行车的可怜工友的态度，与一群专制的资本家没有什么两样。对于他个人的不幸遭遇，

工会和教会同样漠不关心（朋友则是另一回事——那是出于个人感情）。这种相似之处意义重大，因为体现了震撼人心的鲜明对比。工会漠不关心是正常的，因为工会是为了正义而斗争，它并非慈善组织。而教会令人不快的家长作风则是难以容忍的，他们无视工人的个人悲剧，而对于改变这个世界他们也无所作为。从这个角度来看，最精彩的场景是躲雨时一群奥地利神学院的学生挤在父子俩周围。我们没有理由因为神学院学生们喋喋不休而责备他们，更不能因为他们说德语而这么做。但是，很难再有比这更加客观的反教权主义场景了。

毫无疑问，我还能再举出20多个例子来。电影中的事件和人物没有表达过任何社会观点，但是这种观点却清晰地凸显出来并且绝对无可辩驳。因为它们就像偶然被扔上赌桌的物品，连赌注都算不上。我们靠自己的理性去识别、评估它们，而不是由电影来告诉我们。德·西卡还没有下注就赢者通吃了。

这种技巧在意大利电影中并不属于创新。我们曾经通过分析《战火》和《德意志零年》充分强调了它的价值，但这两部电影都是关于抵抗运动或战争题材的。《偷自行车的人》第一次变换了题材（但题材上依然具有一定的相似性）同时继续保留这种"客观性"，这是具有决定性意义的尝试。德·西卡和柴伐梯尼将新现实主义电影的主题从抵抗运动转向了社会变革。

由此可见，影片主题隐藏在客观的社会现实背后，而社会现实反过来又充当了戏剧张力的背景，而这种道德和心理上的戏剧张力本身就足以成为电影的基础。男孩这个人物实在是天才的创造，不知道是剧本中已有的角色，还是导演临时增加的，不过也没什么区别。这个男孩的存在，可以从个人道德的角度，赋予主人公的遭遇以伦理的维度和形式，而它原本可能只具有社会属性。没有这个男孩，故事还是一样的，剧情简介不会有什么具体变化。事实上，男孩主要就是一路小跑地跟着他的父亲，但他是悲剧的直接目击者

和密切参与者。妻子的戏份少到几乎不存在，也是极其明智的做法，这就让男孩这一体现悲剧个人属性的角色更加丰满。

　　父子之间微妙的默契，深刻地触及了生活中的道德基础。孩子对父亲的尊重，以及父亲意识到了这一点，让这部电影最终具有了悲剧色彩。在众目睽睽的大街上，父亲偷车被抓并挨打，这种当众的羞辱与被儿子目睹一切相比，并不算什么。父亲企图去偷自行车的时候，小男孩猜到了父亲的心思，沉默不语地站在一旁，这一场景残忍得几乎令人脊背发凉。父亲想把孩子支开，让他去坐电车回家，就相当于进入狭小的公寓行窃而让孩子出去在楼梯口等待一小时。只有在卓别林最优秀的影片中，我们才能看到同样令人震撼又相当简洁的情境。

　　最后小男孩把手递给父亲的动作经常被误解。电影如果在此时向观众的情感妥协，就失去了价值。即使德·西卡以此来满足观众的心理需求，也是因为剧情逻辑就是如此。这段经历标志着父子关系从此将进入截然不同的阶段，类似于孩子进入青春期。在此之前，父亲对于儿子来说就如同上帝，他们之间的关系都是以儿子尊重父亲为前提的。而父亲的行为损害了这种关系。他们并肩离开的时候，脸上的泪水和颤抖的双臂，说明他们对曾经的天堂消失不见而感到绝望。但儿子还是回到了失去尊严的父亲身边。从此以后，儿子将把父亲当成凡人去爱，接纳他的一切，包括耻辱。递给父亲的手既不意味着原谅，也不是孩子式的安慰。这是一个庄重的动作，标志着父子关系是平等的。

　　小男孩的角色在影片中所起的多重次要作用更是不胜枚举，比如搭建故事结构、起到场面调度作用等。我们至少应该注意到，剧情进展过半之后，小男孩让影片的基调（与这个术语在音乐方面的含义差不多）发生了改变。我们跟随父子俩在街上徘徊的时候，也从经济社会的层面进入了他们的个人生活层面，误以为孩子溺水而亡让父亲陡然意识到丢车的不幸相对而言不足挂齿，从而在故事的深处创造了一片乐土（饭店那一幕）。然而，这只是想

象的乐土，因为从长期来看，要实现这种甜蜜的幸福有赖于那辆珍贵的自行车。

由此可见，小男孩的角色是戏剧张力的储备库，有时候会配合故事的主调进行伴奏；有时候又反客为主，自己成为鲜明的主调。这种作用通过父子之间步伐节奏的微妙配合非常清晰地体现出来。在确定这个小演员之前，德·西卡并没有让他表演，而只是让他走路。德·西卡要让父亲的大步流星和孩子的小步快跑形成鲜明的对比。这种不一致的步伐却能协调配合，对于理解整部电影至关重要。《偷自行车的人》讲述的是一对父子在罗马街头走路的故事，这样说并不算夸张。无论孩子是在父亲前面、后面还是左右；又或者是挨了耳光之后生闷气，在父亲身后磨磨蹭蹭，还做出报复的手势；他的所有动作都不是随意为之。恰恰相反，这符合剧本的现象学。

很难想象，假如德·西卡使用的是经验丰富的专业演员，还能不能让这对父子获得如此巨大的成功。不用专业演员并非新鲜事，但在这个方面，《偷自行车的人》也比其他电影走得更远。因此，启用对电影一无所知的演员，并不一定是出于演技、运气，或者题材、时代与人物之间的巧合。人们可能倾向于过度强调民族因素。不得不承认，意大利人，同俄罗斯人一样，是天生的戏剧民族。意大利街头的任何一个小顽童都不输于好莱坞童星杰基·库根（Jackie Coogan）①，意大利人的生活本身就是一场永不散场的即兴喜剧。但是在我看来，米兰人、那不勒斯人、波河流域的农民或西西里岛的渔民并非全都具备同等的表演天赋。考虑种族差异，各地之间的历史、方言及经济社会状况的差异，就足以让我们否定"将意大利人的表演天赋归结为民族特性"的观点。

《战火》《偷自行车的人》《大地在波动》和《沼泽的蓝天》（Cielo

① 杰基·库根（1914—1984），美国演员，默片时代的著名童星，因在查理·卓别林经典影片《寻子遇仙记》（*The Kid*）中成功演绎孤儿角色而成名。——译注

sulla Palude）是风格迥异的影片，但表演水平都不同凡响，这的确不可思议。我们或许可以认为，出于历史原因，意大利的城里人具有表演天赋。但是，相较于《法尔比克村》里的村民，《沼泽的蓝天》里的农民简直就是蒙昧的"山顶洞人"。将鲁基埃的《法尔比克村》与吉尼那（Genina）①的《沼泽的蓝天》相比，就足以证明法国导演的实验性电影只不过是屈尊俯就的尝试，没有功劳，只有苦劳。前者的人物对话有一半都是旁白的形式，因为村民们只要说上一段稍长的台词就会笑场，鲁基埃对此无可奈何。而吉尼那在《沼泽的蓝天》中、维斯康蒂在《大地在波动》中，都指导了十几位农民或渔民演员，给他们安排了复杂的角色，让他们背诵大段的台词，而摄影机就像在美国的摄影棚里一样冷静地聚焦在他们的脸上。"演技优秀"乃至"完美演绎"这样的评价，对于这些业余演员来说都是因循守旧的说法。在这些影片中，演员、表演、角色这些概念都不存在了。没有演员的电影？是的，毫无疑问。"演员"这样的术语已经不合时宜了，我们现在谈论的是没有"表演"的电影。我们不应该再问谁演哪个角色怎样，因为在这些电影中，人与角色已经深深地融为一体了。

我们并没有跑题，因为《偷自行车的人》中也体现了这一点。德·西卡花了很长的时间寻找演员，根据某些特征进行选择。自然的尊严感、表情单纯朴实，看起来很普通……他为了在两个候选人之间取舍犹豫了好几个月，安排了上百次试镜，可后来却因为在大街拐角处不经意瞥见一个人，就凭着一闪而过的身影和自己的直觉确定他为最终人选。但这并非上天的神迹。不是由于这个工人和孩子本身的优秀特质，而是他们所融入的整个美学体系保证了他们的超凡表现。德·西卡想找一家电影公司出资，但公司要求由加里·格兰特（Cary Grant）②来扮演工人角色。只是简单描述这件事，就足以体现其

① 吉尼那（1892-1957），意大利导演、编剧、制片人。——译注
② 加里·格兰特（1904-1986），英国演员、好莱坞明星。——译注

荒谬之处。诚然，加里·格兰特扮演这类角色自然是游刃有余，但问题是，德·西卡不是要找一个来扮演角色的演员，而恰恰是要消除这种概念。这个工人必须和他的自行车一样地地道道、一样普普通通、一样实实在在。

消除"演员"概念，并不会削弱艺术性。表现这个工人的形象，意味着需要身体和心理上的多种天赋，与对专业演员的要求并无二致。迄今为止，那些全部或部分"没有演员"的成功电影，比如《禁忌》《墨西哥惊雷》(Thunder over Mexico)、《母亲》(Mother)，似乎都是特例，或者仅限于某种特定体裁。另一方面，没有什么能够阻止德·西卡拍摄 50 部类似于《偷自行车的人》的影片，除非他出于谨慎而不去拍。现在我们知道了，不使用专业演员并不会限制题材。没有明星的电影终于也具有了美学意义。

这并不意味着以后的电影再也不会使用演员了：德·西卡自己就是世界一流演员，他自己就会第一个站出来反对。这只意味着某些特殊题材、特殊风格的电影可以不再使用专业演员。意大利电影显然已经为此制定了可行性标准，正如它们使用了真实布景一样自然而然。从令人惊叹但并不稳定的"独门绝技"转变为严谨精确、万无一失的具体方法，标志着意大利新现实主义电影的发展已经进入决定性阶段。

电影如同生活本身一样自然，银幕变得透明无物，因此没有了"演员"，同样也没有了"设计"。不过我们还是应当互相包容。德·西卡的电影花费了很长的时间进行筹备，与在摄影棚中完成的大制作一样，事无巨细都详尽计划；但即便是大制作，也有可能在最后一刻变成即兴表演。在我的印象中，全片没有哪一个镜头的戏剧效果是源自拍摄脚本，每一个镜头都像卓别林电影中的镜头那样客观中立。同样，《偷自行车的人》的镜头数量和字幕同普通影片也没有明显区别。对镜头的选择，则是以最大限度地增强事件的透明度为目标，从而使风格的折射率降到最低限度。

这种客观性与罗西里尼的《战火》大不相同，但属于同一个美学流派。

我们或许可以将纪德和马丁·杜嘉德（Martin du Garde）[①]对抒情散文的评价用于这部电影——它理应追求最中立的透明性。正如"演员"的消失是超越表演风格的结果，"场面调度"的消失也是叙事风格辩证进步的结果。如果事实本身已经足够明晰，不再需要导演通过刻意调整摄影机的位置和角度来揭示其含义，说明电影艺术散发的光芒已经非常耀眼，足以照亮现实的本质，最终也就是展示现实的本来面目。正因为如此，《偷自行车的人》让我们对其毫无破绽的真实性深信不疑。

如果说，这种极致的真实自然和随着时间的流逝让事件的含义在不经意间流露，是某种确实存在却并不可见的美学体系的结果，那显然是由于剧本事先就是这样计划的。没有演员？没有场面调度？千真万确。但《偷自行车的人》最根本的特性还在于没有"故事"。

这种说法令人费解。我当然知道电影终究是讲了一个故事，但这个故事不同于其他普通电影里的故事。这甚至就是德·西卡找不到电影公司支持他的原因。多年以前，罗杰·莱昂哈特（Roger Leenhardt）[②]在一篇预言性的文章中诘问"难道电影就是演出吗？"他将戏剧化的电影与采用小说式叙事结构的电影对立起来。前者从戏剧中学来了伏笔与悬念。其情节似乎是专为电影设计的，但其实还是为演出服务的，这种演出与传统戏剧演出并无区别。这样的电影确实就是如同舞台剧一样的演出。但是，由于电影的真实性及其所显示的人与自然的平等性，在美学上，电影应该与小说血脉相通。

我们不深入探讨关于小说的理论（这是个引发争议的话题），只是从总体上谈谈小说的叙事方式或衍生自小说的叙事方式与戏剧叙事方式的根本区别。小说式叙事中，事件重于情节、接续重于因果、意识重于意志。戏剧最

[①] 马丁·杜嘉德（1881-1958），法国小说家，1937年诺贝尔文学奖得主。——译注
[②] 罗杰·莱昂哈特（1903-1985），法国电影导演、编剧，早年曾是影评人。——译注

常用的连词是"因此",而小说最常用的是"然后"。我这个粗陋得不像话的解释,也适用于说明两种不同思维方式的特征,也就是"读者"和"观众"的不同思维方式。普鲁斯特能够让我们垂涎于他所描写的一块小蛋糕;但如果剧作家的某一句台词不能激发我们对下一句台词的兴趣,那就是败笔。因此,一部小说可以读了一半之后暂时放下,然后再拿起来继续读。但戏剧演出不能分段观看。一出戏的整体性属于本质问题。

从某种程度上说,电影在物质条件方面足以满足演出的要求,同时显然也无法背离演出的心理学规律。不过它还可以自由运用小说的一切表现手法。因此,电影天生就是复合体,包含着内在矛盾。显而易见,电影发展进步的方向是增强其类似小说的特质。我们并不是反对改编自戏剧的电影,但是,如果电影在某种条件下可以推动戏剧的发展并赋予戏剧新的维度,那就必将牺牲一些舞台特性——首当其冲的就是演员的实际存在。相反,小说则不需要对电影做出任何妥协。我们或许可以将电影视为一种"超级小说",只不过其书面形式只是临时的草稿。

如此简要的阐释之后,再来看看在如今的条件下,电影中演出的成分有多少?不能忽视人们对电影观赏性和戏剧性的要求。剩下的就是要确定如何调和矛盾。

从世界影坛来看,意大利电影是第一个勇者,敢于摒弃人们迫切需要的观赏性。《大地在波动》和《沼泽的蓝天》几乎是没有"情节"的电影,在某种程度上类似于史诗式小说的风格,只是展现事实,没有为戏剧悬念做丝毫铺垫。它们只是按照时间顺序呈现事件,一件接着一件,每一件都具有同等的重要性。如果某些事件显得比其他事件更有意义,那也是观众看完电影之后才意识到的。我们既可以用"因此",也可以用"然后",将它们串连起来。《大地在波动》注定将遭遇商业失败,简直毫无商业价值可资利用,除非剪辑得面目全非。

由于德·西卡和柴伐梯尼的卓越努力,《偷自行车的人》通过悲剧的模板浇铸出了牢固的结构。没有哪一个场景不能增强戏剧性魅力;也没有哪一个场景不能独立地吸引观众,即便不考虑整体的戏剧性。

电影展现的都是偶然发生的事件:阵雨、神学院学生、贵格会教徒、饭店——这些事件似乎都可以互换顺序,看不出任何为了戏剧效果而事先设计的痕迹。小偷聚集地那个场景含义深刻。我们不知道主人公追赶的那个人是不是真的偷车贼,也不知道他的癫痫发作是真实的还是假装的。如果作为"情节",这段插曲毫无意义;但作为事实,加上其类似小说叙事的风格,使它从根本上具备了戏剧性含义。

实际上,这些事件是以正反相对或彼此平行的方式"组装"(更接近"累加"而不是"咬合"的意思)在一起的。没错,它就是一场演出,多么精彩的一场演出!但是,它并不依赖于程式化的戏剧特性,剧情也并不是事先已经存在的基本要素。它是先有叙事,后有剧情。剧情整合在了事实之中。德西卡最大的贡献在于,成功地发现了电影语言能够辩证地超越戏剧性的剧情和现实事件之间的矛盾冲突。而此前的类似尝试或成功或失败,都只是接近这个目标,从未真正实现。因此,《偷自行车的人》可以说是第一部纯电影:不再有演员、不再有故事、不再有设计;甚至不再有电影,只有一个完美的现实主义美学幻象。

德·西卡：
场面调度者

我必须向读者承认,此刻我顾虑重重,不敢轻易下笔。因为有太多充分的理由表明,我不适合来介绍德·西卡。

首先,有人可能会认为一个法国人妄图对意大利电影指手画脚[1],而且评论的对象很可能是他们国家最伟大的导演。另外,在我一时激动接受了这份荣幸,答应撰文介绍德·西卡的时候,我想到的主要是《偷自行车的人》令我为之倾倒;但当时我还没有看过《米兰奇迹》(*Miracolo a Milano*)。我们在法国看过的当然是《偷自行车的人》《擦鞋童》和《孩子在看着我们》。《擦鞋童》令人赏心悦目,体现了德·西卡非凡的天赋,但与各种卓越创新并存的也有新手导演的痕迹:偶尔没能抵抗住诱惑而陷入夸张的剧情;导演手法充满抒情诗般的美感和特质。在我看来,这些正是德·西卡如今着力避免的。简而言之,当时我们还不确定这位导演的个人风格。最终他的高超水平在《偷

[1] 这篇文章是用意大利语写于 1952 年,最早由 Guanda 出版公司于 1953 年在意大利帕尔马刊印。《电影是什么》原著收录的是由意大利语原文翻译的法语版。——原书编者按

自行车的人》中得到了充分的体现。这部电影可以视为他以前所有作品的集大成者。

我们能够仅凭一部电影来评价一位导演吗？这部电影充分地证明了德·西卡的天赋，但这位天才将来未必还会采用同样的形式。作为演员，德·西卡并非初入影坛；但作为导演，他还"年轻"，他是属于未来的导演。尽管我们注意到《米兰奇迹》与《偷自行车的人》存在诸多相似之处，但在灵感和结构方面却相去甚远。他的下一部电影会是什么样子的？会放大某些在前作中并未显山露水的倾向吗？简而言之，我现在只能通过两部电影来评论一位顶级导演的风格，而且这两部影片在倾向上相互对立。如果我们肯定不会混淆评论与预言，那当然最好了。让我表达对这两部电影的钦佩之情非常容易，但是只根据这两部电影分析导演的才华及其稳定而明确的特征，实在是难上加难。

不过，我们还是愿意根据《罗马不设防》和《战火》评论罗西里尼。尽管罗西里尼后来的作品证明，当时我们贸然提出的那些论点（我们在法国确实提了）需要修正，但不必推翻。罗西里尼的风格在美学上属于另一种类型，其美学规律显而易见。他将现实世界的影像直接嵌入场面调度的框架里。罗西里尼的风格与关注相关，而德·西卡的风格与感受相关。前者的场面调度从外部包裹拍摄对象。我并不是说这种方式不需要理解和感受，而是这种由外及内的方式，体现了我们与世界之间关系的伦理及物质方面。只需要将罗西里尼的《德意志零年》中表现孩子的方式，与德·西卡的《擦鞋童》及《偷自行车的人》中的方式进行对比，就能理解我的上述观点。

罗西里尼对人物的情感，体现在他认定人与人之间根本无力沟通，因而将人物包裹保护起来；而德·西卡对人物的情感，则恰恰相反，是从人物自身向外散发的。人物还是那些人物，但导演对人物的情感能够从人物内部让他们鲜活起来。罗西里尼的场面调度在他的素材和观众之间并没有制造人为的障碍，而是存在无法弥合的本体上的差距、一种人类自身固有的缺陷。这

种缺陷在美学上体现为空间的限制，在形式上则体现在他的场面调度结构之中。在我们看来，那是一种不足、抗拒和对事物的逃避，最终其实就是一种痛苦，从而让我们更容易意识到它的存在，也更容易将其理解为一种形式上的手法。罗西里尼无法修正这一点，除非他个人的精神世界发生颠覆性的变革。

相比之下，德·西卡属于另一类导演，他们唯一的目的就是忠实地演绎剧本。他们的才华全都源于对电影主题的热爱和对剧本最深刻的理解。他们的场面调度似乎是以自然状态自发形成的，就像生命体一样。在法国拍电影的雅克·费戴尔具有不同的情感类型并且对形式格外关注，但也属于这一类导演。他们忠实地服务于剧本的主题。这种中立态度其实只是表面的假象，但其存在却又不容忽视，因此评论起来尤为困难。它将导演们划分为许许多多的特殊类别，但只要哪位导演一有新作问世，之前的所有论点就可能全部被推翻。因此，我们往往不由自主地将导演对风格的追求仅仅视为一种技巧——聪明的技师谦虚大度地迎合主题需要的技巧，而不是真正的创造者盖下的印鉴。

罗西里尼的电影，很容易通过影像的运用推断出场面调度的手法；而德·西卡的影像叙事似乎否认了场面调度的存在，评论家只能自己去归纳。

最后也是最重要的一点，迄今为止德·西卡的成功都离不开与编剧柴伐梯尼的合作，甚至超越了法国的马赛尔·卡尔内与雅克·普莱维尔之间的合作。电影历史上没有比他们两人更完美的导演与编剧共生体。实际上，柴伐梯尼与很多不同的导演合作过，而普莱维尔主要为卡尔内写剧本，但这与我们的探讨没有什么关系。我们可以推断，德·西卡是最适合演绎柴伐梯尼剧本的导演，是最理解他、最熟悉他的知音。我们知道柴伐梯尼为其他导演写过剧本，但没听说德·西卡拍过其他人的剧本。由此我们在区分真正属于德·西卡的特质时难免具有武断性，尤其我们刚刚才提到他至少在表面上迎合了剧本的需要。

因此，我们不能有悖常理地将如此密切合作的两位天才分开讨论，但愿

他们两人能够原谅我们。另外，读者恐怕对我的这些顾虑不感兴趣，只是希望我尽快进入正题。但是，为了问心无愧，我还是希望读者能够明白，我的目标只是进行一些评论性质的陈述，将来一定会遭受质疑。它们只是一个法国影评人在1951年写下的一点个人愚见，是关于一部承载着电影未来无限希望的杰作，而这部杰作本身的特质却很难进行美学分析。这一番谦卑之词并非雄辩之前的以守为攻，也并非出于礼貌的虚伪客套；我恳请读者相信，它们首先表达了我的钦佩之情。

德·西卡的现实主义是通过诗意化的方式体现含义。在艺术领域，一切现实主义最终都需要解决一个美学悖论：原样复制现实并不是艺术。我们反复被告知，艺术的加工在于选择与诠释。因此，迄今为止，电影的各种现实主义流派，如同其他艺术门类一样，都只是增加作品的真实性，而增加的这些真实性也还是为了有效地服务于抽象目的：戏剧性目的、道德目的或意识形态目的。在法国，"自然主义"就是伴随着大批"主题小说"[1]与戏剧一同出现的。而与之前的主要现实主义流派和苏联电影相比，意大利新现实主义电影的独创性在于，从来不让真实性服务于某种先入为主的观点。即使是吉加·维尔托夫（Dziga-Vertov）[2]的"电影眼睛"流派，也只是将日常生活事件的真实性辩证地应用于蒙太奇手法之中。从另一个角度来看，戏剧（即便是现实主义戏剧）里的真实性也服务于戏剧性和戏剧结构。无论是服务于意识形态、道德或戏剧性目的，现实主义都是让真实性服从先入为主的需要。而新现实主义只关乎固有属性。它只关乎如何通过生物与世界纯粹的表象推导出表象背后的观点。它是一种现象学。

[1] 指先确定主题，然后根据主题添加内容的小说。类似的，作者还提到了"主题电影"。——译注
[2] 吉加·维尔托夫（1896-1954），苏联纪录片奠基人，提出了"电影眼睛"理论：摄影机是出其不意地捕捉生活的眼睛。——译注

在表现方式方面，新现实主义反对传统的演出概念——主要与表演有关。表演，是沿袭自戏剧的功能，根据传统的理解，演员总要表现些什么：感受、激情、愿望、想法。通过演员的表情神态和肢体语言，观众可以如同读一本书那样去"读"演员的表现。从这个角度来说，观众与演员之间就何种心理因素造成何种形体表现达成了默契，从而使观众可以毫无歧义地理解因果关系。严格来讲，这就是所谓的表演。

场面调度的结构就由此产生了：布景、照明、拍摄的角度和取景范围，或多或少地具有表现主义色彩，都与演员的表演相关。它们有助于确认演员表演的含义。最后，所有场景被分解成镜头，然后重新组装在一起。这就相当于一种时间上的表现主义，根据人为的抽象化时间（剧情时间）再现事件。这些被广泛接受的演出式电影的假定，全都受到了新现实主义的挑战。

首先，表现方面。新现实主义要求演员在表现角色之前，首先"就是"角色本身。这个要求并不一定意味着排除专业演员，但通常会倾向于使用非专业演员，根据言谈举止来选择那个独一无二的合适人选。并非一定要将"不懂得戏剧性手法"作为合适人选的必要条件，但这一点能够保证他摒弃传统的表现主义表演方式。对于德·西卡来说，《偷自行车的人》中的主人公最关键的就是那个轮廓、那张脸，还有走路的姿势。

第二，布景和摄影方面。自然布景与人造布景之间的区别，就如同非专业演员与专业演员之间的区别。自然布景至少部分排除了摄影棚中人造光源下的造型结构。

传统叙事结构或许受到了最严峻的挑战，它几乎被彻底颠覆了。新现实主义遵循事件的真实时间。出于逻辑需要所做的剪辑，最多只能是描述性的。最终组装而成的电影不能对业已存在的现实进行任何添加。对于罗西里尼来说，漏洞、空缺，也是电影含义的一部分。没有展现的事件本身也是具体存在的，好比建筑物丢失的砖块。生活也是如此：我们不可能了解其他人的一切。

传统蒙太奇手法中的省略是一种风格效果。而在罗西里尼的电影中，省略是现实中存在的缺损；或者，更确切地说，是我们对它的认识本身存在缺损。

因此，新现实主义在本体论上的意义超越了其美学意义。正是因为这个原因，像参照菜谱做菜一样照搬新现实主义技巧，却未必能拍出新现实主义电影。美国新现实主义电影的迅速衰落就证明了这一点。在意大利，也不是任何没有"演员"、基于新闻素材、在真实外景中拍摄的电影，都优于情节剧和演出式电影。另一方面，米开朗基罗·安东尼奥尼（Michelangelo Antonioni）① 执导的《爱情纪事录》（*Cronaca di un Amore*）这样的电影，可以被定义为新现实主义电影。尽管存在专业演员、类似侦探小说的主观性情节、豪华的布景以及女主角的巴洛克风格服饰，但导演并不依赖于人物之外的表现主义，电影的艺术效果完全源自人物生活的方式、哭笑的方式、走路的方式。就像实验室里被放入迷宫的小白鼠一样，困在情节迷宫里的人物成了观察对象。

有人或许会提出意大利一流导演们多样化的风格来反驳我，我也知道他们有多么讨厌新现实主义这个词。只有柴伐梯尼一个人大大方方地认可了这个标签。其余大部分都否认存在一个能够囊括他们全体的意大利电影新流派。但这其实是导演面对评论的条件反射式否认。作为艺术家，比起与其他人之间的共同点，导演当然更在意自己的独特性。新现实主义这个标签就像一张大网，网住了所有战后意大利电影，每一位导演当然都想极力挣脱。尽管这是正常反应，但也有利于我们重新评估这样的分类是否过于简单。我认为有充分的理由维持这种分类，即便有悖于导演本人的意愿。

当然，我对新现实主义电影的简要定义也许是肤浅的、错误的，因为可以举出很多反例。拉图瓦达的影像，具有精心设计、微妙细致的建筑学美感；德·桑蒂斯的作品，充满巴洛克式热情和浪漫主义色彩；还有维斯康蒂，他

① 米开朗基罗·安东尼奥尼（1912-2007），意大利导演、编剧。——译注

赋予他的电影优雅的戏剧感,将实实在在的现实组合成了歌剧或经典悲剧中的场景。这些说法都是总结性的,而且有待论证,不过可以抛砖引玉,找出更准确的词汇来说明形式上的区别和风格上的迥异。这三位导演彼此之间的不同点是明显的,他们中的每一位与德·西卡的不同之处也同样鲜明。但是从整体上看,这些意大利导演共同的出发点是显而易见的,只要我们不再将他们互相比较,而是将他们的作品和美国、法国和苏联电影比较。

新现实主义并不一定必须是纯粹的状态,完全可以想象它和其他美学倾向结合。生物学家可以从源自不同父母的遗传学特征中区分出所谓的主导因素。新现实主义也是如此。马拉巴特(Malaparte)①执导的《被禁止的基督》中夸张的戏剧风格主要源自德国的表现主义,但整部影片还是新现实主义电影,与弗里茨·朗的现实表现主义截然不同。

我已经离题万里了,我本该写德·西卡的。前文所述只是为了确定他在当代意大利影坛的地位。很难站在影评人的立场评价《米兰奇迹》的导演,尽管这部电影可能显露了他真正的风格倾向。我们无法分析这种风格的外在特征,不正是因为它代表了最纯粹的新现实主义吗?不正是因为《偷自行车的人》是完美的圆心,对其他沿各自轨道运行的伟大导演的作品产生向心力吗?正因为这种纯粹性,使我们无法分析它。它的意图本身就是对立统一的矛盾。它不打算呈现貌似真实的演出,但最终还是将现实转化成了演出:一个男人在大街上走着,观众为他行走过程中所展现的美好而惊叹。

在更进一步的信息披露之前,在柴伐梯尼实现他的梦想(拍摄一部完全不剪辑的、反映一个人日常生活的90分钟影片)之前,《偷自行车的人》无疑是新现实主义的极致表现。②

① 马拉巴特(1898-1957),意大利作家、导演、编剧。——译注
② 请参考本文末尾关于《风烛泪》(*Umberto D*)的论述。

尽管新现实主义电影场面调度的目标是让自己消失，让自己在电影所反映的现实面前变得透明无形；但据此就认为新现实主义电影不存在场面调度，无疑是幼稚的。几乎没有电影比《偷自行车的人》更加细致编排、更加深思熟虑、更加周密计划了，德·西卡所做的这一切都是为了造成一种偶然性的错觉，从而引出人物固有的某种戏剧必然性。更确切地说，他成功地将戏剧偶然性变成了戏剧性的题材。影片中发生的一切似乎都可以不发生。主人公有可能在电影放到一半的时候找回自行车，然后影院的灯光亮起，德·西卡向我们致歉耽误了我们的时间，但我们至少会为主人公感到高兴。

这部电影奇妙的美学悖论在于，它既具有深刻的悲剧性质，又仿佛一切都只是巧合。它精确地体现了互相对立的两种价值之间的辩证统一，也就是艺术的井然有序和现实的杂乱无章。这正是它的独到之处。没有一帧影像不具有特定含义，最终将令人难忘的道德真理深深地刻进观众的心里；与此同时，没有一帧影像能够反驳现实在本体论上的不确定性。没有一次动作、没有一段插曲、没有一个拍摄对象，因为事先受到导演的思想支配而具有先入为主的含义。

即便所有素材显然都是事先刻意安排在一出社会悲剧之中的，那也是像被磁铁吸引在磁场中的铁屑一样，每一片铁屑都相互独立。这种艺术手法的结果就是，所有的一切都不是必然的，没有任何素材失去了偶然性，但却非常令人信服、不容丝毫置疑。毕竟，对于小说家、剧作家或电影导演来说，让我们以为是碰巧想到了某种观点并不奇怪，因为他们事先就把观点撒在了那里，溶解于他们的作品之中。好比将盐溶解在水里，然后用思维之火将水分蒸发，最后又能得到盐。但是，如果水里直接析出盐，那说明水本身非常咸。

《偷自行车的人》中的工人有可能找回自行车，如同他有可能中彩票——穷人也有可能中彩票。但这种潜在的可能性却将穷人的悲惨与无力反衬得更加鲜明。如果他找回了自行车，他的极端好运将是对社会更大的讽刺。重获

做人的尊严，恢复自然而然的幸福生活，竟然需要依靠罕见的奇迹、非凡的巧合；不会悲惨地再度失业，就算是极好的运气了。

显然，新现实主义多么不同于形式上的概念：借助现实的装饰品，在形式上将故事盛装打扮。关于技巧，可以说，《偷自行车的人》和其他很多电影一样：在大街上实景拍摄，使用非专业演员。但它的真正优势在于：没有偏离事件的本质，让每一个事件都自主、自由地存在。每一个特殊、独立的事件，都能得到它的爱。德·西卡曾经说过："现实是我的姐妹。"它萦绕在他身旁，如同在圣·弗兰西斯（Saint Francis）[1]身旁盘旋的小鸟。其他人都想把它抓进笼子，教它说话；而德·西卡则是与它倾心交谈。我们能够听懂的真正现实的语言、毫无歧义的词汇，唯有爱。

要分析德·西卡，我们必须追溯他的艺术源泉，也就是他的柔情、他的爱心。《米兰奇迹》和《偷自行车的人》表面迥异，其实不然。两者的共同点是：德·西卡对他的人物充满无尽的爱。这一点在《米兰奇迹》中表现得非常明显：没有一个人物是坏人，即便是那些不值得同情的傲慢之人或者叛徒，也并不令人反感。背信弃义的拾荒者将同伴居住的窝棚卖给粗野的莫比（Mobbi）[2]，并没有令观众出离愤怒。他的服装粗俗不堪，像情节剧中衣着猥琐的"坏蛋"那样惹人发笑：他是个不坏的叛徒。同样，那些新来的穷人，虽然陷入贫困却依然保持着以前住在高档社区时的骄傲，也不过是这个群体中的一种特定类型，尽管他们收费一里拉才允许人们看一次日落，但也没有受到这个"流浪者之家"的排斥。一定是全心全意热爱日落美景的人，才会想出看日落收费的主意，也才会忍受这样的勒索而支付费用。

[1] 圣·弗兰西斯·波吉亚（1510-1572），第3任耶稣会总会长。1670年被封为"圣徒"。后世传说他身边总是盘旋着一群小鸟。——译注
[2] 片中人物。——译注

而在《偷自行车的人》中，没有一个人物不值得同情，即便是那个偷车贼。当主人公终于抓住他的时候，他的邻居们竟然企图对主人公动手，此时观众从道义上恨不得打死偷车贼。然而，这部电影固有的能量迫使我们即刻又把心中升腾的怒火压了下去，放弃道德判断，如同主人公放弃指控他。

《米兰奇迹》中唯一令人反感的人物就是莫比和他的同伙。但他们基本上相当于不存在，只是一般化的符号。当德·西卡向我们更近距离地展现这几个人物的时候，我们心中产生了一种微妙的好奇感。我们甚至会被诱导着说出："可怜的富人们，他们受了多少骗啊。"表达爱的方式多种多样，甚至包括异端裁判所，因为最邪恶的异端威胁到了爱的伦理和主张。从这个角度来说，恨往往是一种更加微妙的情感。德·西卡对他所创造的人物的情感，绝不会危及人物自身。他的爱里没有一丝胁迫或滥用，而是彬彬有礼、温和周到、宽宏大量，并且不要求任何回报。即便是对最贫穷最可怜的人，德·西卡都不会施予那种复杂的怜悯之情，因为怜悯会严重损害对方的尊严，会让其内心难以承受。

德·西卡的柔情如此特别，很难用道德、宗教或政治观点来概括。《米兰奇迹》和《偷自行车的人》中的不确定性，使它们对基督教、民主党和共产党都有利。这样应该更好，真正的寓言本来就该让所有人都从中获益。我不认为德·西卡和柴伐梯尼打算跟任何人争论任何观点。我并不敢奢求断言德·西卡的温和之爱比"神学三德"[①]或阶级意识更有价值。但我认为他的适度情感具有明显的艺术优势，是电影真实性和普遍性的一种保证。这种爱的方式无关道德，而是一种个人和民族的气质。那不勒斯式[②]自然乐天派的性情，或许可以解释其作品的真实性。在人的头脑中，这些心理因素远比基

① 基督教神学三德：有信、有望、有爱。——译注
② 德·西卡是那不勒斯人。——译注

于偏见的意识植根更深。凭借对立统一的特质和无法效仿的风格，它们不能被归于道德或政治范畴，从而避开了政治审查。就这样，德·西卡的那不勒斯式魅力，成为自卓别林之后，我们从当代电影中接收到的最具影响力的爱的讯息。

如果有人怀疑爱的重要性，就想想那些属于不同阵营的评论家是多么迅速地声称这种爱源自他们吧。如今有哪个党派会把爱的属性留给另一个党派？在我们这个时代，已经不存在没有附加条件的爱。不过，既然每个党派都同样貌似合理地宣称自己拥有这种能力，那就说明确实存在某种真正的单纯的爱，越过了意识形态的藩篱，穿透了社会伦理的壁垒。

我们要感谢柴伐梯尼和德·西卡模糊了他们的立场。这样我们就不必将其视为堂·卡米洛（Don Camilo）①世界里的那种精明世故，完全是为了通过各方政治审查而八面玲珑的消极做法。相反，那是一种对诗意的积极追求，是充满爱心的人施展的妙计，适时地借助隐喻表达爱意；为了敲开所有人的心门，务必选择恰当的隐喻。之所以有那么多人绞尽脑汁对《米兰奇迹》进行政治化的解释，是因为柴伐梯尼的社会寓言并不是电影中象征体系的终极真理，那些象征本身只代表爱的寓意。精神分析师认为，我们的梦境根本就不是影像的自由流动。如果梦境表示了一种基本的欲望，它一定是为了突破"超我"的"审查"限制，并且隐藏在一般和个体双重象征之下。不过这种审查并非是负面的，如果没有审查，也就没有想象力的反抗，我们也就不会做梦了。②

对于《米兰奇迹》，只有一种可能的解读：它是德西卡用电影表现的梦境，以当代意大利的社会象征体系为媒介，映射了他温暖的爱心。这样就能够解

① 意大利作家乔凡尼·瓜雷斯基（Giovannino Guareschi, 1908-1968）的小说《堂·卡米洛的小世界》的主人公。——译注
② 这里的"超我""审查"，都是弗洛伊德提出的心理学概念。——译注

释这部特殊电影的奇幻色彩和散漫无序；否则，就难以理解那些戏剧连续性上的中断和对所有叙事逻辑的忽略。

顺便指出，我们应该意识到，表现对生命的热爱对于电影来说有多么重要。如果我们不首先探讨弗拉哈迪、让·雷诺阿、维果，尤其是卓别林的电影中所特有的柔情和细腻而深切的爱，就不可能充分理解他们的作品。在我看来，比起其他门类的艺术，电影才堪称"爱的艺术"。

小说家对待他的人物，理性大于爱意；理解就是小说家表达爱的方式。如果将卓别林的电影转化为文学作品，就会陷入多愁善感。因此，像安德烈·舒亚莱（Andre Suarès）[①]这样善于运用文字的诗人，却无法理解电影的诗意，所以他才会说卓别林"内心卑微"，而这颗心却赋予电影超越人类的高贵。每种艺术在每个发展阶段都有特定的价值标准。让·雷诺阿的温柔和风趣、维果格外动人的柔情，使电影具备了其他表达方式所没有的气息与格调。在这些情感之中，电影还展现了某种奇妙的爱；有时候，即便是伟人也未必能够献出这种爱。没有人比德·西卡更有资格成为卓别林的继承者。我们以前说过，当演员的时候，德·西卡仿佛一道光芒，能够巧妙地改变剧情和其他演员，其他演员与他配戏的感觉是与众不同的。法国人到现在也不知道这位优秀的演员曾经出演过哪几部卡梅里尼执导的电影，直到改行当导演，他才为公众知晓。尽管此时他已不再拥有年轻男主角的英俊样貌，但他的魅力依旧。越是非凡的魅力，就越难以解释。

即使早年只是在其他人导演的电影里担任演员，德·西卡也已经显示出了导演的能力，他的存在改变了影片，影响了它的风格。卓别林的关注重点是自己扮演的角色，他向四周散发出柔情，却无法将残酷赶出他的世界，而且这种残酷反而成为辩证地凸显爱的必要条件，《凡尔杜先生》就是一个明显

[①] 安德烈·舒亚莱（1866-1948），法国作家、评论家。——译注

的例子。查理心地善良,并且将他的善良投射给世界。他愿意热爱一切,但世界并不总是给他回应。而德·西卡则将爱的能力传递给每个演员,使他们成为像他当年一样的演员。卓别林也会对演员精挑细选,但他的重点永远是他自己,因此他扮演的角色永远最出彩。我们能够在德·西卡身上发现卓别林的人文关怀,但与卓别林不同的是,德·西卡将这种人文关怀传递给整个世界。德·西卡具有这样的天赋,能够以独特的方式强调人的存在,展现表情与动作所体现的宽厚仁爱,这些都无可辩驳地证明了人的存在。里奇(《偷自行车的人》的主人公)、托托(《米兰奇迹》主人公)和温布尔托(《风烛泪》主人公)跟德·西卡和卓别林在外形上相去甚远,但都令人想起他们。

 德·西卡让观众见证了他对世人的仁爱,但如果认为这种仁爱是一种乐观主义,恐怕是错误的。既然没有一个人是坏人;既然在直面彼此的时候,我们无法去苛责,就像里奇抓住偷车贼的时候一样;那么,我们就不得不承认,这个世界上确实存在邪恶,但邪恶并非存在于人的心里,而是存在于某种秩序之中。我们可以说是存在于社会之中,这么说至少对了一半。

 《偷自行车的人》《米兰奇迹》和《风烛泪》是具有革命性质的声讨檄文。如果不存在失业,人们丢自行车就不会成为悲剧。然而,这种政治含义并不能涵盖全片。德·西卡反对将《偷自行车的人》和卡夫卡(Kafka)[①]的作品相提并论,因为他所表现的主人公的孤立无助是社会性的,并非形而上的。的确如此,如果我们认为卡夫卡虚构的故事是表现社会性孤立的寓言,其意义也不会减弱。就算我们不一定相信上帝的严厉,也会认为约瑟夫·K[②]的罪过确实应受惩罚。真正的戏剧性在于:上帝并不存在,城堡里的最后一间办

[①] 卡夫卡(1883—1924),生活在奥匈帝国时代的捷克小说家。其作品大都用变形荒诞的形象和象征直觉的手法,表现被充满敌意的社会环境所包围的孤立、绝望的个人。——译注
[②] 卡夫卡的长篇小说《审判》和《城堡》里的主人公。——译注

公室是空的。也许，将社会现实自动神化，上升为一种超验的状态，才是当今世界的真正悲剧。

里奇和温布尔托的困境有其直接和外显的原因。但它们也是社会关系复杂的心理和物质特性造成的无法避免的后果，并不是靠健全的社会福利制度和邻居们的善良就可以解决的。人的善良在本质上是积极的、社会性的，但往往是出于某种荒谬可笑、强加于人的必要性。在我看来，正是这一点让这部电影如此伟大、如此丰富。它表达了双重的正义：一方面无可辩驳地描述了无产阶级的悲惨境况；另一方面又含蓄且反复地呼吁，社会在任何情况下都应该尊重人的需求。电影谴责了一个迫使穷人为了生存而互相偷窃的世界（警察对富人及其财富的保护太严密了），但并不止于谴责。它还说明了，问题不仅仅在于特定的历史制度或特殊的经济状况，还在于我们的社会从来就不关心个人所珍视的幸福。

瑞典或许是地球上的天堂，自行车不分昼夜就那么停放在路边也不会丢。德·西卡如此热爱世人，热爱他的兄弟姐妹，他没有隐去任何一个他能够想到的让人们不幸的理由，但他也不忘提醒我们，每个人的幸福都是爱的奇迹，无论是在米兰还是在其他地方。一个不至于时时刻刻压抑幸福的社会已经比散播仇恨的社会要好上百倍了。但是，即便是完美的社会也无法创造爱，因为爱依然是个体之间的私人感情。如今这个世界上还有哪一个国家会保留油田上的小窝棚？还有哪一个国家丢失一份证件不像丢了自行车一样令人懊恼？考虑和提升人民幸福感所依赖的必要客观条件，属于政治的范畴；但尊重人们的主观心理需求，却并非政治必不可少的职能。在德·西卡的世界里，存在一种潜在的不可避免的悲观主义。而我们为此对他感激不尽，因为他的悲观主义寄托了对人类潜能的呼唤，是人性不容置疑的终极证明。

我用了"爱"这个词，也许"诗意"这个词更确切。这两个词是相近的，或者至少是互补的。诗意，是爱的主动性和创造性的形式，是将爱投射于世

界的方法。即便饱受社会动荡和生活困顿之苦，擦鞋童依然拥有在梦中改变悲惨命运的能力。法国的小学会教孩子们背诵："偷鸡蛋的人也能偷公牛。"而德·西卡的句式却是："偷鸡蛋的人梦想拥有一匹马。"托托神奇的天赋源自收养他的奶奶，让他从小就拥有无穷无尽的诗意力量来保护自己；我觉得《米兰奇迹》中最意味深长的一幕，是奶奶冲向溢出来的牛奶。如果换作其他人，恐怕会责备托托心不在焉，然后用抹布擦掉溢出来的牛奶。而这位老妇人用她特殊的动作将这场小灾难变成了小魔术，把溢出来的牛奶变成了微缩山景中的潺潺溪流。因此，多亏了这位身材瘦小的老妇人，大多数孩子童年的梦魇——背诵乘法表，对于托托来说却成了美好的梦想。栖身于城市贫民窟的托托，把城市里的街道和广场称为"四四一十六"或"九九八十一"，因为他觉得这么称呼比原本那些神话人物的命名更加美好。

我们再一次联想到查理，他也是因为童心未泯，从而具有了将世界变得更加美好的能力。当现实捉弄他的时候，他无力改变现实本身，他就改变现实的含义，比如《淘金记》里的面包卷跳舞，还有放入汤锅里的鞋子。查理这种改变的能力，通常是出于自我保护，都是为了做出有利于自己的改变；但在最好的情况下，这种改变甚至也能惠及他心爱的女人。而托托则会为了别人的利益而做出改变。他完全没有想过魔鸽能够带给他自己什么好处，他的快乐就在于分享快乐。当他再也无法为同伴们做任何事情的时候，他就改变自己的形象逗他们开心，为了瘸子而扮作瘸子，为了侏儒而扮作侏儒，为了盲人而扮作盲人。魔鸽只是代表为物质形态增添诗意的主观可能性，因为大多数人都需要借助物质形态才能发挥想象力。而托托根本就不知道除了帮助别人，自己还能做些什么。

柴伐梯尼曾经告诉我："我就像在田野边写生的画家，自问应该先画哪一株小草。"要表现这种对现实的临摹，德·西卡正是理想的导演。剧作家的艺术就在于将生活按照本身的时间顺序分解成一个个段落，就像田野里的一株

株小草。为了画好每一株小草,就要成为亨利·卢梭(Henri Rousseau)[①]那样的画家。而在电影的世界里,为了拥有创造力,就要先拥有德·西卡那样的爱。

附:关于《风烛泪》的注解

在看《风烛泪》之前,我认为《偷自行车的人》是新现实主义叙事方式的极致。而如今,我发觉《偷自行车的人》还远未实现柴伐梯尼的理想。我也不认为《风烛泪》更进了一步。《偷自行车的人》无可比拟的先进性依然在于调和了尖锐对立的矛盾:自由随意的事实与极其严谨的叙事之间的矛盾。但创作者为此牺牲了故事的连续性。而《风烛泪》在大多数情况下都让我们领略到了真正的现实主义电影是如何表现时间的,这是一部关于"持续时间"的电影。

这种关于时间连续性的电影试验并非首创。比如,希区柯克的《夺魂索》就是一镜到底地持续了 80 分钟。但那是表演的问题,如同我们在舞台戏剧中所看到的表演。真正的问题并不在于电影里表现的时间是连续的,而在于事件的时间结构。

《夺魂索》能够一直不切换镜头,一镜到底连续拍摄,因为它还是一场精彩的戏剧演出,原始剧本就是按照人为的时间来戏剧性地安排事件。这个时间就是戏剧时间,正如音乐时间或舞蹈时间一样。

在至少两个场景中,《风烛泪》的主题和剧本不再一致。这些场景是导演试图将"生活时间"(就是一个人什么事情也没有发生的一段连续时间)变得具有观赏性和戏剧性的例子。我想到的是温布尔托认为自己发烧了,于

[①] 亨利·卢梭(1844-1910),法国后印象派画家,其画作以纯真、原始的风格著称。他曾经是一名海关的收税员,是自学成才的天才画家,也被称为"收税员卢梭"(Douanier Rousseau)。——译注

是退回房间上床休息的场景和小女佣早上起床之后开始做家务的场景。后者是尤为明显的例子。对于特定类型的电影来说,这两组镜头无疑是极致的"演出",我们可以称之为"主题不显形"。我的意思是,主题引发了事实又完全溶解于事实之中。一部电影如果要讲述一个故事,而这个故事本身始终如同一具没有肌肉的骨架,那观众也可以据此来"分辨"它。

在这些场景中,主题的重要性并不弱于故事,但是其重要性被剧情溶解了。在开拍之前,主题就已经存在了;但是开拍之后,主题就消失了。只有由主题预先设定的"事实"依然存在。如果我打算向没有看过这部电影的人复述这部电影,以上述两个场景为例,除了说温布尔托在房间里干什么、小女佣在厨房里干什么,我还有其他可说的吗?对于听我复述的人而言,这些只是难以琢磨、毫无意义的动作,他完全无法想象观众对影片的深切感受。就这样让主题事先消失了,如同浇铸铜器之前要先进行"失蜡"。

从剧本的层面上看,完全建立在演员行为基础上的剧情是与主题一一对应的。因为叙事的时间维度并非戏剧时间,而是人物行为具体的持续时间,这种客观性只能通过某种完全主观的方式转化为场面调度(对剧情及表演的调度)。这就意味着电影所表现的只是演员的行为。外部世界被浓缩为演员表演的附属品。这种纯粹的表演可以自给自足,如同得不到空气的水藻可以自己产生氧气。再现特定表演的演员,总是在"演绎某个角色",从某种程度上说,也是自己的导演,他需要以在戏剧学院学到的整套被广泛接受的戏剧惯例为支撑。但在这部电影里,这些惯例毫无用处。在再现生活原貌的微缩世界里,他的命运完全受导演的控制。

诚然,《风烛泪》并不如《偷自行车的人》那般完美,但这是可以理解的,因为它所追求的目标更远大。尽管整体上没有那么完美,但某些局部却更加完美、更加纯粹;因为在这些部分,德·西卡和柴伐梯尼完全遵循了新现实主义的美学原则。因此,我们不能批评《风烛泪》是肤浅的多愁善感和平庸

的悲天悯人。这部电影的优点，乃至不足，都远远超越了道德或政治的范畴。我们所探讨的是一种用电影语言进行的"报道"，一种令人信服的对人类生存境况的近距离观察。我们可能会赞同或不赞同这种关于一个寄人篱下的小公务员或一个怀孕小女佣的生活状况的报道；但是，这个老人和这个女孩意外的不幸，最先引发的就是我们对人类生存境况的忧虑。我坚定地认为，很少有电影能够让我们如此深刻地思考人的存在（同样，也包括狗的存在）。

戏剧文学为我们提供了正确理解人类灵魂的知识，但这些知识对于人来说，类似于经典物理学（科学家称之为宏观物理学）之于物质，只适用于某些重大的现象。当然，小说在细化这些知识方面已经做到了极致。普鲁斯特的情感物理学是微观层面的。但这种微观物理学是内在的，也就是记忆。电影没有必要在探究人的存在这个方面取代小说，电影确实具有某种小说没有的优势，也就是只展现当下的人物。普鲁斯特的"追忆逝去的时间"，在某种程度上与柴伐梯尼的"发现当前的时间"相对应。可以说，柴伐梯尼犹如当代影坛中使用"现在陈述时态"的普鲁斯特。

《风烛泪》：
　　一部杰作

《米兰奇迹》引发的只有争议。观众对此片的反响不如《偷自行车的人》那样热烈。但是，特殊剧情、奇幻色彩与日常生活的混合，以及人们对当代政治隐喻的兴趣，造就了这部别具一格的影片"不正当的成功"（米切尔·维安①在《当代》杂志上发表了一篇精彩的文章，幽默而辛辣地驳斥了这种说法）。

面对《风烛泪》，评论界却只有心照不宣的讳莫如深和阴郁固执的沉默不语。即便指出它的优点，也似乎是在通过无力的赞扬明褒暗贬。这种态度是一种无声的嘲弄，甚至蔑视（鉴于导演以前作品的巨大成功，不会有人公开承认这一点），不知不觉中激起了人们对它的反感，而且并不止于评论界。人们甚至不屑于反对《风烛泪》。

事实上，不只是在意大利，从整个欧洲影坛来看，这部电影是近两年来最具革命性和最具勇气的电影。尽管目前它毫无理由地遭到冷落和无视，那些热爱电影的人也只是对它表示了一丝并不真诚且无效的尊重，但是，它的价值终将被未来电影的发展所肯定。

① 与巴赞同时代的评论家，生卒年不详。——译注

如果放映《尤物》（*Adorables créatures*）和《禁果》（*Le Fruit detendu*）的电影院门口有排队买票的人，那也许是因为妓院关门了；另一方面，在巴黎也应该还是有成千上万的人与他们不同，希望从电影中获得另一种享受吧。

《风烛泪》放映期还没有结束就被提前下线，难道不会令巴黎观众蒙羞？

人们对《风烛泪》的误解主要是出于与《偷自行车的人》比较。有人根据某些表面的理由判定德·西卡在《米兰奇迹》中短暂地追求诗意现实主义之后，在这部电影里回归了新现实主义。这样的判断本身没有错，但必须补充一点：完美的《偷自行车的人》只是新现实主义的开端，而并非如人们一开始所认为的那样是巅峰之作。《风烛泪》让我们意识到，《偷自行车的人》中的某些真实性还是服从于传统戏剧理论。而《风烛泪》最让人们不适应的地方，主要在于它完全不考虑传统电影的观赏性。

当然，如果我们只考虑电影的主题，我们可以将其归结为以反映社会性现实为假托的"民粹主义"情节剧，代表了中产阶级的呼声：一个退休的小公务员陷入贫困想要自杀，但是最终却因为找不到人照料他的狗，又不忍心在自杀前先杀掉狗而放弃自杀。电影的结局并不是由一系列戏剧性事件发展而成的。如果说这场"报道"中还存在传统意义上的"结构"，德·西卡所采用的必要的叙事顺序也绝非戏剧结构。

温布尔托去医院治疗轻微的咽炎，女房东将他赶出去使他想到自杀，这两者之间能建立起什么样的因果关系呢？租约到期与咽炎是没有关联的。如果是"追求戏剧性的作者"，一定会极力渲染咽炎，从而在两者之间建立起牵强的逻辑关系。而在这部电影中，医院那一段是轻松愉快的插曲，不但没有让温布尔托的真实健康状况成为导致他绝望的合理原因，也没有增加我们对他不幸遭遇的同情。但这并非问题所在。令温布尔托万念俱灰的并不是他的贫困，尽管这确实是原因之一；相比他的孤独，贫困只是次要的。温布尔托几乎不需要别人为他做什么，这也令他与原本就很少的亲朋也疏远了。从

这个意义上说，影片确实涉及中产阶级，它揭示了他们不为人知的痛苦、他们的自私自利和人情淡薄。他一步一步陷入更深的孤独。与他关系最密切的、唯一对他显示过一丝温柔的，是女房东的小女佣。而她对他的温和与善意却无法超越她对未婚先孕的不安。他唯一的友谊，最终也令他灰心。

尽管我准备证明这部电影的独到之处，但我还是要回归传统的评论概念。

如果作为旁观者，我们还是能够从中看出某种戏剧模式、对人物形象的塑造、所有事件朝着共同的方向推进，那也是看完电影之后才明白。这部电影的叙事单元不是插曲或事件，也不是事件的突然逆转或主人公的形象，而是一连串的生活片段。这些生活片段都一样重要，而这种本体论上的同等重要性从根本上破坏了戏剧性。小女佣起床干活的那一组镜头，是这种叙事方式和导演手法的完美例证，必将成为高超电影技巧的典范。摄影机只是注视着她做各种琐碎家务：半梦半醒地在小厨房里来回走动，淹死爬进水槽的蚂蚁，磨咖啡。

我们一直倾向于认为电影是"省略的艺术"，而这部电影则恰恰相反。省略是一种叙事方法。它在本质上具有逻辑性和抽象性；它以分析和取舍为前提，对事实素材的组织不得不服从于以总体戏剧性为目标的导演手法。而德·西卡和柴伐梯尼将事件进一步细化，细化到我们所能感知的最短的时间单位。在传统电影中，叙述"女佣起床干活"这件事，只需要两三个简单镜头就足够了。而德·西卡则采用了一系列更小的叙事单元：她起床了；她走过客厅；她淹死蚂蚁；等等。我们可以逐一审视这些细小的事件。我们看到，连磨咖啡这样的事件也被细化成了一系列独立的瞬间。比如，她伸出脚踢上门的时候，摄影机一直跟随着她的动作，最终聚焦在她的脚尖接触到门的那个瞬间。

我是不是曾经说过，柴伐梯尼的梦想是拍摄一部90分钟的电影，反映一个人平淡无奇的日常生活？对他来说，这就是"新现实主义"。关于温布尔

托的两三组镜头则让我们大致明白了他的这部电影将会是什么样子,它们相当于已经拍好的其中的某些片段。但我们不能误解其现实主义含义及价值。德·西卡和柴伐梯尼致力于让电影无限趋近于现实。终极的目标是让生活本身成为一场精彩的演出,让电影这面完美的镜子映现富有诗意的生活,并最终改变生活;但生活还是生活。①

① 巴赞在这里套用了马拉美著名的十四行诗《爱·伦坡之墓》中的第一句:永恒改变了他,但他还是他。——原书编者

《卡比利亚之夜》：
新现实主义的尽头

我坐下来写这篇文章的时候,还不清楚观众对费里尼(Fellini)①这部新片的反响如何。我希望它如我想象的一样受欢迎,不过恕我直言,有两类观众可能并不那么喜欢它。首先,一部分观众可能会反感它混合了怪诞的风格和近似情节剧般的幼稚情节。这些观众只能接受犯罪片中存在心地善良的妓女;还有一批几乎无条件支持费里尼的"精英",尽管不太愿意承认,但可能也不太喜欢它。他们会对《大路》(*La Strada*)表示赞赏,会因为其风格朴素和"备受冷落"而更加赞赏《骗子》(*Il Bidone*)。我估计他们会批评《卡比利亚之夜》(*Le Notti di Cabiria*)"拍得太好了"——几乎无懈可击,拍得非常精明,甚至狡猾。第一类异议不值一辩,只会影响票房收入;但第二类异议有必要认真反驳。

在《卡比利亚之夜》中,费里尼第一次成功地将精彩纷呈的剧本和无可指摘的情节结合起来了,不存在陈腔滥调和逻辑漏洞,也没有《大路》和《骗

① 费里尼(1920-1993),意大利编剧、导演。——译注

子》中那种令人不快的剪辑和改动。①这令人惊喜。当然,《白酋长》(*Lo Sceicco bianco*)和《浪荡儿》(*I Vitelloni*)在结构上并不粗劣,主题也具有鲜明的费里尼特色,但主要还是在传统剧本的框架下表达主题。而在《大路》中,费里尼终于扔掉了这些拐杖,让主题和人物最终成为故事的决定性因素,排除了其他一切因素;故事与所谓的"情节"不再有任何关系(我甚至不想用"剧情"这个词)。《骗子》的情况也是一样。

费里尼的《卡比利亚之夜》并没有倒退回他早期作品的戏剧性基础。恰恰相反,它甚至超越了《骗子》。它调和了我称之为作品主题的"垂直性"和叙事需要的"水平性"之间的矛盾。费里尼在自己的体系之内找到了解决办法。但还是可能会有观众认为这种圆满化解矛盾的精妙手法只不过是投机取巧,甚至是背叛。不过,从某种角度看,费里尼至少还是有点自我背叛:他难道不是期望弗朗索瓦·佩里埃(François Périer)②扮演的男主角(我觉得他不适合这个角色)带来令人惊喜的新鲜感吗?

现在已经很清楚了,"悬念"或"戏剧性"都不容于费里尼的体系,因为时间不可能作为事先预设的框架,永远为叙事结构提供抽象的或动态的支撑。在《大路》和《骗子》中,时间只是一个无形的框架,那些影响主人公命运的偶然事件会改变时间框架,但它从未因为外部必然性而发生改变。在费里尼的世界里,事件并非"发生"而是"降临"到人物身上;也就是说,它们似乎是"垂直"的重力作用的结果,而非遵循"水平"的因果关系。人物本

① 可惜,事实对我撒了谎:在戛纳放映时还存在的一个很长的片段,在巴黎放映时就被剪掉了。也就是后面我间接提及的"来自圣保罗组织(一个在现实中存在的慈善组织——译注)的访客"片段。不过根据他以往的作品,我们也知道费里尼会轻易剪掉(如果确实是他要求剪的)那些他认为"毫无用处"但其实相当出色的片段。
② 弗朗索瓦·佩里埃(1919-2002),法国电影演员,在《卡比利亚之夜》中扮演男主角奥斯卡。——译注

身的存在和变化完全遵循内部时间。我甚至无法称之为柏格森（Bergson）[①]主义，柏格森关于"时间与自由意志"的理论具有强烈的心理主义色彩。我们还是避免使用"精神化"之类晦涩的词汇，也不要说人物的变化是在"灵魂"层面。不过，变化确实是发生在内心深处，是意识偶尔才会触及的深处；但还没有到达无意识或潜意识层面，而是萨特所说的"基本项目"存在的层面，即本体论的层面。由此可见，费里尼的人物并不是逐渐演变，而是成熟，或者至多是化身为天使（因此才有天使翅膀的隐喻，稍后我还会谈到这个话题）。

伪情节剧

目前我们只谈《卡比利亚之夜》剧本的结构。我完全不认可最后才揭示奥斯卡是骗子的戏剧性效果。费里尼一定知道自己准备做什么，因此在奥斯卡即将"变坏"之前，他戴上了墨镜，似乎这样可以加深他的罪孽。可这算怎么回事？不过，这只是次要的妥协，我很愿意原谅这一点，因为考虑到费里尼正在着力避免《骗子》中所暴露出来的严重问题——复杂且轻率的拍摄脚本。

况且，在全片中，费里尼只做了这一次妥协，这样就让我更愿意原谅了。在其余所有场景中，费里尼不再依赖于那些与他的体系不相容的元素，很好地表现了悲剧的张力和严谨。

卡比利亚这个年轻妓女单纯的灵魂扎根于希望，她并非情节剧中的典型人物；她想要"从良"的愿望并不是出于布尔乔亚式的完美道德或严苛的布尔乔亚式社会学。她并没有瞧不起自己的职业。事实上，哪怕只有一个心地纯洁的皮条客能够真正理解她，即便没有给她爱情而只是给她生活的信心，她就不会认为自己内心隐藏的希望与夜里的皮肉生意格格不入。她碰巧遇到

[①] 柏格森（1859-1941），法国哲学家、作家，1927年诺贝尔文学奖得主。——译注

一位喝醉的著名影星，因为情场失意而带她回到自己的奢华公寓。这让其他女孩嫉妒得要命！她也将其视为最幸福的时刻。然而，幸福之后接踵而至的是更加深切的痛苦。这样的意外插曲注定只能走向悲伤的结局。妓女身份带给她的只能是失望。因此，她或多或少地心存一丝奢望，想要通过爱情来摆脱这个身份，遇到一个不在乎她这个身份的痴心汉；然而，这是不可能的。到这里，似乎已经出现了与布尔乔亚式情节剧一样的典型结局，但无论如何，这部电影所走的路径是不同的。

《卡比利亚之夜》，和《大路》《骗子》一样（追根究底的话，和《浪荡儿》也一样），也是关于苦修、克己以及救赎（无论你怎么理解这个词）的故事。它在结构上的美感和严谨，源自所有事件的完美排列。正如我以前所说的，每一个事件都是独立存在的，具有各自的特点和色彩。但事件都是根据某种秩序排列的，事后这种秩序总能显示出绝对必要性。就在卡比利亚从一个希望走向另一个希望的路上，她不断遭遇极端的背叛、蔑视和贫困，但她的每一次停歇都是为了继续向前。观众只要静下心来仔细思考，就会意识到，直到资助流浪汉的慈善家（乍看之下，这个硬加进来的人物只是费里尼式的特色之一）出现之前，一切都是在为卡比利亚后来的上当受骗做铺垫；如果存在这样的慈善家，那一切奇迹就都有可能发生；因而在奥斯卡出现的时候，卡比利亚和我们一样，不会不相信。

我不想重复曾经写过的关于费里尼的分析。实际上，自从《浪荡儿》以来，他一贯的特点就已经很明显了，但这不应该被视为缺乏创造力。恰恰相反，如果推陈出新是"导演"的应有之义；那构思上的一致性则令人想到真正的"作者"。根据这部新作，我还是想尝试进一步分析费里尼风格的本质。

表象的真实性

否认费里尼属于新现实主义导演，是可笑的，甚至荒谬的。只有基于意

识形态基础,才有可能做出这样的判断。确实,费里尼执导的电影,其真实性源自社会性,但并不具备社会性的目的,而是如同契诃夫(Chekhov)[①]和陀思妥耶夫斯基(Dostoievsky)[②]的作品一样突出个人。容我再次重申,现实主义不是目的,而是方法。新现实主义则在方法与目的之间建立起了特殊的联系。

显然,德·西卡、罗西里尼和费里尼的共同之处并不在于作品的深刻含义(但多少有相通之处),而在于他们都令人钦佩地为了展现真实性而放弃了戏剧结构。更确切地说,意大利电影用新现实主义取代了原来的现实主义,后者在内容上源于自然主义小说,在结构上则承袭自戏剧。为了简洁起见,我们可以将新现实主义追求的真实性称为一种"现象学"上的真实性,绝对不会为了某种心理效应或观赏效果而"调整"现实。从某种程度上说,含义与表象之间的关系是倒置的;表象通常如同某种独特的发现、近乎纪录片式的揭示,同时还无比生动和详尽。因此,导演的水平就体现在:让事件揭示自己的含义(至少是导演所赋予的含义),同时又并没有消除事件的不确定性。由此,新现实主义不能被界定为某种意识形态所专有,甚至也不为某种理念所专有;事实上,新现实主义不排除任何理念,它只排除现实排除的东西。

我甚至倾向于认为,费里尼是当代导演中在新现实主义美学之路上走得最远的。他走过千山万水抵达了新现实主义的尽头,甚至已经跨入"彼岸的世界"。

我们来看看费里尼的导演手法如何彻底摆脱了心理学事后效应的羁绊。他的人物并不是由他们的个性而是由表象所决定的。我特意没有用"行为"这个词,"行为"的含义太狭窄,行为只是我们凭以了解一个人的依据之一。我

[①] 契诃夫(1860-1904),俄国批判现实主义作家。——译注
[②] 陀思妥耶夫斯基(1821-1881),俄国批判现实主义作家。——译注

们还可以依据很多其他标志来了解一个人，比如脸，当然，还有走路的姿势。总之，具有内在属性的个人通过身体做出的一切外在表现，都可以；甚至，还可以是更加外在的表象，处于个人与世界的交界线上的东西，比如，发型、胡须、衣着、眼镜（费里尼经常用到它，似乎成了噱头）；然后，更加外在的——环境，也可以。当然，并不是指环境所表现的含义，而是环境与人物之间和谐或不和谐的关系。我想到的典型例证，就是纳扎里（Nazzari）[①]引诱卡比利亚进入的那个不同寻常的环境：夜总会女郎卡比利亚这个人与豪华公寓这个环境。

彼岸的世界

至此，我们已经抵达现实主义的边界，而费里尼还在继续向前，引领我们跨越边界、抵达彼岸。虽然只是跨越了一小步，但是因为影片如此注重表象，我们似乎已经不再将人物置于物质世界之中，而是透过物质世界观察人物，仿佛物质世界变成了透明的。我的意思是，不知不觉中，万事万物从各具内涵变成彼此类似，又从彼此类似发展成为"超自然"等同。抱歉我使用了"超自然"这样一个令人费解的词汇，读者可以将其替换成"诗意""超现实"或"魔术般的"。无论用哪个词，我要表达的意思都是：有形的事物与无形的对应物之间隐含着一致性，有形的事物只是无形对应物的外在轮廓。

这种"超自然化"有很多例子，天使翅膀的隐喻就是其中之一。从他早期执导的电影开始，费里尼就经常将他的人物"天使化"；似乎在他的世界里，天使的形态是最高级的参照物，是生命存在的终极形式。在《浪荡儿》中就可以发现这种明显的倾向：五位男主人公中的一个在狂欢节中扮成了守护天使；没过多久，另一个又碰巧偷走了一尊天使形象的木雕。这些比喻都是直接而具体的。更加微妙且耐人寻味的，是看起来似乎在不经意间拍下的镜头：

[①] 纳扎里（1907-1979），意大利演员，在《卡比利亚之夜》中饰演男配角。——译注

一个修剪树枝的修道士完成工作从树上下来，他将很多长长的细枝扎成捆背在背上。这个细节对我们来说似乎只是一个巧妙的真实镜头，甚至费里尼自己可能也没有想到用来作为隐喻。

而在《骗子》中，我们看到男主人公最后死在路边：临死前，在黎明的白色微光中，他看见一队妇女和儿童背着柴火捆经过——天使来了！我还想提一下，在同一部电影中，理查德·贝斯哈特（Richard Basehart）[①]沿着街道奔跑的时候，他的雨衣在他身后飘起，就像小小的翅膀。还是这位贝斯哈特，在《大路》中，他站在高空钢丝上出现在女主人公面前的时候，仿佛毫无重量，在聚光灯下显得耀眼夺目。

费里尼的隐喻无穷无尽，简直可以通过一位天使研究其作品的全貌。[②]我们需要做的是以新现实主义的逻辑去理解它们。显而易见，人与物引发的联想构建了费里尼的世界，它们的价值和意义仅仅源自其真实性，或者，说得更清楚些，源自它们被客观真实地记录下来了。修道士把树枝捆背在背上并不是为了让自己看起来像天使，只需要把树枝捆看成翅膀就足以令一个老年修道士"化身"为天使。可以说，费里尼并没有背离现实主义或新现实主义，他通过诗意化地记录世界，实现并超越了新现实主义。

叙事方式的革命

费里尼在叙事方式上也进行了类似的革命。从这个角度来说，新现实主义也确实是一种始于形式而后波及内容的革命。比如，德·西卡和柴伐梯尼使事件优先于情节，用无限可分的洞察力聚焦于寻常事件的复杂性，从而用

[①] 理查德·贝斯哈特（1914-1984），美国演员。在《骗子》中扮演男主角的同伙，在《大路》中扮演男配角。——译注
[②] 参见《电影手册》第49期，多米尼克·奥比尔（Dominique Aubier，与巴赞同时代的评论家，生卒年不详——译注）的文章。

事件本身的"微观剧情"取代了情节。这样就使得所有事件，无论是心理的或戏剧性的，还是意识形态方面的，都没有任何主次之分。当然，这并不意味着导演呈现给我们的内容未经任何取舍，而是不再将预设的戏剧结构作为取舍标准。按照这种新的观点，传统标准剧本中某些"毫无意义"的冗长片段反而成了重要镜头。[①]

不过，这种新型实验性电影仍然受制于某种规律（即便《风烛泪》也是如此），似乎被一根看不见的线牵引着向前推进。我认为，从某种程度上说，费里尼将新现实主义革命引向了完美的极致，他使用了新的拍摄脚本，剧情之间不存在任何戏剧性的关联，而是仅仅基于对人物进行现象学的描述，排除了其他一切元素。在费里尼的电影中，那些确立逻辑关系的场景、命运的跌宕起伏、戏剧性冲突的时刻，都只是为了体现连续性；而那些描述性的长镜头、看似对于展现主要"剧情"毫无意义的场景，才是真正重要并且具有深刻内涵的影像。比如，《浪荡儿》中的夜间漫步和海边闲逛；《大路》中参观女修道院的场景；《骗子》中夜总会的夜晚和新年庆典。对于费里尼的人物来说，展示他们真实自我的最好方式，不是让他们做特定的事情，而是让观众看到他们日复一日的琐碎生活。

如果说费里尼的电影里依然存在张力和高潮，那也不应该被视为戏剧性或悲剧色彩，因为事件之间缺乏传统戏剧的因果关系，所产生的效果来自类推或回响。费里尼的主人公并没有随着戏剧性逻辑的不断推进而最终遭遇什么极端时刻，从而使自己人生尽毁或得到救赎；而是环境或其他方面或多或少地影响了他，从而使他的内在发生变化，如同共鸣箱内部积聚的振动能量。他不是逐步改变，而是摇身一变；就像冰山在内部看不见的力量作用下突然倾覆。

[①] 本片中删掉的那一组镜头就是这样。

四目相对的瞬间

为了进行总结，也为了将令人心潮澎湃的完美之作《卡比利亚之夜》浓缩成这个短语，我打算分析电影的最后一个镜头。它深深地打动了我，即便考虑其他一切元素，它也堪称费里尼所有作品中最具勇气、最具力量的一个镜头。

卡比利亚，被夺走了一切——她的钱、她的爱，还有她的信心；她失魂落魄，万念俱灰，站在路边。此刻，一群男孩女孩走了过来，他们一边走着，一边唱歌跳舞。生机从卡比利亚内心深处的虚无之中慢慢复苏；她重新露出微笑，随后也开始跳舞。这样的结尾，即便不考虑它完全背离了表面真实性，也很容易被认为是矫揉造作和象征主义。然而，费里尼通过细致的导演手法和神来之笔，将影片推向更高的境界，从而迫使我们突然之间认同了女主人公。人们评论《大路》的时候常常提到卓别林，但我个人认为将《大路》的女主人公与查理（我很难接受将这两个人物放在一起）相提并论无法令人信服。《卡比利亚之夜》的第一个镜头就已经达到了卓别林的水准，而最后一个镜头更是足以媲美卓别林最经典的镜头。

当卡比利亚转过身来面朝摄影机的时候，她与观众四目相对。据我所知，对于这样的姿势，所有电影教科书都是一致的反对态度，而卓别林是唯一一个成功运用这一姿势的人。如果卡比利亚紧紧地盯着我们的眼睛，仿佛自己在传达真理，那也是不合适的。而在这个最后的镜头中，这位天才导演让卡比利亚的目光几次投向观众，却都只是转瞬之间，并没有片刻停留。就在这种奇妙的朦胧气氛之中，电影院的灯亮了。卡比利亚无疑还是历经坎坷的女主角，她曾经生活在我们眼前、在银幕背后；而此刻，她用目光邀请我们，和她一起踏上她即将重新出发的人生之路。这邀请是如此纯洁、谨慎、含糊，以至于每一位观众都可以认为她邀请的不是自己；与此同时，这邀请又十分明确、直接，最终令我们无法以事不关己的态度冷眼旁观。

为罗西里尼辩护

—— 写给《新电影》主编阿里斯塔戈的信

尊敬的阿里斯塔戈（Guido Aristarco）①先生，

一段时间之前我就计划写这些评论，但因为顾虑其重要性及可能的后果，耽搁了数月。而且，我深知与意大利左翼评论家们相比，我缺乏理论储备，而他们对新现实主义电影进行了严肃认真、全面彻底的深入研究。尽管新现实主义电影第一次在法国放映的时候，我就对其表示欢迎，并不遗余力地持续关注；但是，您所拥有的系统理论基础令我望尘莫及，我也无法像您那样将新现实主义在意大利文化历史中确切地定位。如果您还能考虑到我若是对意大利电影人指手画脚恐怕会招人嘲笑，您就能够理解，对于您邀请我针对您和您的同事在《新电影》上对近来若干影片的评论发表意见一事，我为何迟迟未能答复。

在讨论焦点问题之前，我想事先声明，国籍不同往往会导致同时代的影评人发生分歧，而他们在其他所有方面似乎都完全一致。比如，我们法国的《电

① 奎多·阿里斯塔戈（1918-1996），意大利编剧，评论家，《新电影》杂志主编。——译注

影手册》杂志与英国的《影像与声音》杂志就经历过这样的事情。毋庸讳言，正是林赛·安德森（Lindsay Anderson）[1]对雅克·贝克（Jacques Becker）[2]执导的《金盔》（*Casque d'or*）（在法国遭遇失败）的评论，让我反思自己的观点，并看到了我所忽略的这部电影的优点。确实，外国人的评论容易误入歧途，因为他不熟悉影片所扎根的土壤。比如，杜维威尔和帕尼奥尔的电影在国外受到好评，往往是出于误解。对于外国评论家来说，这些影片中的法国风情"非常典型"，令他们赞叹。然而，他们将这种"异国风情"混同于电影本身的价值。我知道这些分歧没有什么意义，我也推测某些您认为价值不高的意大利影片在国外获得成功确实是因为某种误解。但我认为，您和我对某些电影乃至新现实主义电影整体的分歧，并不是出于误解。

首先，您也一定同意：法国评论界一开始就比意大利评论界更加热烈地赞扬那些意大利电影，并非出于误解。如今这些电影在两个国家都已经获得了不容置疑的赞誉。我也很自豪，我是为数不多的几个一直将意大利电影的复兴与"新现实主义"联系在一起的法国影评人之一，即便是在主流评论界认为这个词毫无意义的时候。如今我依然认为这个词最适合用来界定意大利电影最优秀、最富创造力的特质。

但是，您捍卫新现实主义的方式也正是令我不安的原因。恕我冒昧，尊敬的阿里斯塔戈先生，我认为《新电影》杂志将新现实主义的某些倾向严苛地斥责为倒退，这让我担忧，难道您不是无意中扼杀了意大利电影最具活力和最丰富多彩的部分吗？我对最令人赞赏的意大利电影的特质采取兼容并包的态度；而您作为意大利人，反而对于我准备接受的某些特质严厉批判。我能够理解《面包、爱情和梦想》（*Pane, Amore e Fantasie*）为什么让您恼火，

[1] 林赛·安德森（1923-1994），英国电影评论家、导演。——译注
[2] 雅克·贝克（1906-1960），法国导演、编剧。——译注

您对它的反应与我对杜维威尔作品的反应如出一辙。但是,您吹毛求疵,在《大路》女主人公的头发里寻找虱子,认为罗西里尼的新作《游览意大利》(*Viaggio in Italia*)一无是处,我就不得不推出结论:在保持理论整体性的旗号下,您其实正在扼杀我一直坚称为新现实主义电影的流派,掐掉其最具生命力的嫩芽,折断其最有发展前途的旁枝。

您告诉我,您很诧异,《游览意大利》在巴黎居然颇受欢迎,而更令您惊讶的是法国评论界对其几乎众口一词的热情赞美。至于《大路》,你也知道它是多么受欢迎。这两部电影来得正是时候,不仅引起了法国普通观众的兴趣,也令知识界对其大加赞赏;它们及时提振了近一两年来意大利电影有所减弱的发展势头。这两部电影成功的原因确实在很多方面都与众不同。不过,在我们看来,它们远非对新现实主义的背离,更不是所谓的倒退。它们让我们感受到了一种极富创造力的新意,但仍然直接承袭了意大利电影流派特有的精神。下面我尝试为您分析原因。

首先,我必须坦承,我极不喜欢仅仅基于电影某一个方面的特征来界定新现实主义,而排除其他所有方面,因为这样可能会先入为主地限制其未来发展。也许是因为我不太懂理论,所以如此反感这种界定方法。不过我更倾向于认为是因为我愿意赋予艺术天然的自由。在电影发展乏力的时期,运用理论分析造成乏力的原因能够带来丰硕的成果,并且有助于创造适合复兴的土壤。然而,在过去十年里,我们有幸见证了意大利电影的百花齐放,这种时候还要假理论之名对其强加限制,难道不是弊大于利吗?

我们并非不能提出严格要求。准确且严谨的批评是必要的,而且我认为现在比以往任何时候都更加必要。但是,批评的宗旨应该是拒绝商业性的妥协、驳斥谣言、防止电影人降低追求,而不是对他们强加先入为主的美学标准。在我看来,倘若一位导演的美学理念与您接近,但是因为恰巧拍了一部商业电影而只能体现其10%—20%的理念,那这部电影的艺术价值其实比不上一

位对于新现实主义电影的理解与您相左的导演（姑且不论水平高低）完全遵循自己理念拍出的电影。对于《游览意大利》，您也客观地指出它几乎没有向商业妥协，因此您给予其两星评价。但是您将《大路》打入了您的美学地牢，而且不准上诉。

按照您的观点，如果罗西里尼效仿《终站》（*Stazione Termini*）或《风烛泪》，而不是沿袭《贞德在危急中》（*Giovanna d'Arco al rogo*）及《不安》（*La Paura*）的风格，您肯定就不会给他如此差评。我不想以批评拉图瓦达和德·西卡为代价来赞扬拍了《1951年的欧洲》（*Europa 51*）的罗西里尼；在某种限度内做出商业性的妥协无可厚非。我并不打算对其进行界定，但是我认为罗西里尼的独立性（无论别人根据其他理由如何评论）赋予其作品风格上的统一性和伦理上的一致性，这在电影史上极为罕见。就凭这一点，我们在表达赞赏之前首先应当表示敬意。

不过这种方法论并非我为他辩护的理由。我将针对你我争论的基本问题，站在他的立场上直抒胸臆。罗西里尼算是新现实主义导演吗？他如今还是吗？您似乎承认他曾经是。他的《罗马不设防》和《战火》在新现实主义电影产生发展的过程中所起的重大作用还有什么值得怀疑的吗？而您认为在《德意志零年》中已经存在某种明显的"倒退"，在《火山边缘之恋》（*Stromboli*）和《圣弗朗西斯之花》（*Francesco, giullare di Dio*）中就确凿无疑了，而到了《1951年的欧洲》和《游览意大利》就已经变成了灾难。

在这段美学征程中，您发现理应批判的到底是什么？是越来越不关注社会真实性、越来越不注重展现日常生活事件，反而带有日益强烈的道德色彩（这一点您倒没有否认）？如果心存故意的话，我们甚至可以将这种道德色彩联系到当今意大利的两大政党。我拒绝以这种猜忌怀疑的态度来讨论问题。即便罗西里尼个人倾向于支持基督教民主党（据我所知，没有证据可以证明这一点，无论是公开的或私人的证据），这也不足以先入为主地将他排除出

新现实主义导演之列。因此，请忽略这一点吧。

　　诚然，我们有权排斥罗西里尼作品中日益明显的道德或宗教观点，但这并不意味着排斥这些电影用以表达这些观点的美学原则，除非他的电影是"主题电影"，也就是说，只不过是根据事先预设的主题进行戏剧化处理。事实上，没有哪一位意大利导演像罗西里尼一样将目的与形式结合得如此紧密。我也正准备以此为出发点探讨罗西里尼作品中的新现实主义特征。

　　如果"新现实主义"这个词有意义的话，尽管具体理解各不相同，但毕竟存在基本的共识。首先，它反对传统的戏剧结构和其他我们业已熟悉的文学及电影中的真实性，不过它依然宣称存在"整体真实性"。我从艾弗尔（Amedee Ayfre）[①]（参见《电影手册》第17期）那里借用了这个定义，因为我认为它正确且简明：新现实主义是对整体真实性的描述，有意识地将不同事件视为一个整体。新现实主义不同于以往的现实主义美学，尤其是与自然主义和真实主义截然不同。新现实主义与看待事物的特殊方式密切相关，而与主题的选择并没有太多关联。如果您愿意的话，可以将《战火》中反映的意大利抵抗运动视为现实主义，而将罗西里尼的导演风格视为新现实主义：他以省略而综合的方式展现事件。

　　换言之，新现实主义显然排斥分析，无论是政治、道德、心理、逻辑或社会方面的分析，还是对人物及其行为的分析。它将现实视为整体，不可分解，但并非不可理解。因此，新现实主义在根本上不一定是"反演出"的（但是演出确实在方方面面都与其格格不入），但至少是"反戏剧"的。舞台戏剧表演的前提，是演员对人物情绪进行分析，而且要建立起一系列属于道德范畴的表现主义形体象征。

[①] 与巴赞同时代的评论家，生卒年不详。——译注

这绝不意味着新现实主义仅仅是一种难以界定的"记录主义"[①]。罗西里尼喜欢说不仅要爱他的人物，还要爱真实的世界。这种爱就存在于他对电影导演概念的理解之中，这种爱阻止他拆散已经融为一体的现实——人物与环境。因此，新现实主义并非拒绝直面世界，更不拒绝评判世界。新现实主义艺术家通常是将外显的现实经过意识的折射之后再将各个不同的要素重新组合。这是一种综合的意识，不仅仅是他的理性、他的情感或他的信仰。

我愿意这样解释，传统现实主义艺术家，比如左拉（Zola）[②]，将现实分解成各个部分，然后再根据他对世界的终极道德判断重新组合成一个综合体；而新现实主义艺术家的意识只是像滤镜一样"过滤"现实。毋庸置疑，他的意识与其他人一样，并不真正承认现实不可分解，但他的意识对现实事件的取舍并不是根据逻辑或心理规律，而是遵循本体论；从这个角度来说，他为我们呈现的现实依然是一个整体。这就好比黑白照片，它虽然不是将现实分解之后再重新组合成"没有颜色"的景象，但它的确是现实景象的真实印记，只不过这种底片无法显示色彩；但无论如何，被拍摄的景物与黑白照片上的影像在本体上是一致的。

可能还是举例说明更加清楚，那就以《游览意大利》为例吧。必须承认，因为对那不勒斯的描绘并不充分，观众可能会失望。影片所反映的那不勒斯风情只是其全貌中很小的一部分，只展现了博物馆里的雕像、怀孕的妇女、对庞贝古城的发掘，以及圣雅纳略节上游行队伍的队尾，但我认为它们都具有本质上的整体性。那不勒斯的片段经过女主人公的意识"过滤"；如果景色显得荒凉而压抑，那也是因为典型的布尔乔亚式人物精神上的极度贫乏。但是，影片中的那不勒斯并不虚假，相反，一部关于那不勒斯的长达3小时

[①] 记录主义，指完全排除人为表演或干预，被动地记录事实。——译注
[②] 左拉（1840-1902），法国批判现实主义作家，创立了自然主义文学流派。——译注

的纪录片倒有可能是假的。它更像是一种心理景象，既如同直接拍摄的照片一般客观，又如同个人的纯意识一般主观。现在我们明白罗西里尼对待片中人物和地理及社会环境的态度了——从他自己的态度衍生而来的女主人公对待那不勒斯的态度。在我看来，区别在于，他自己的意识是一位高文化素养的艺术家的意识，同时也是一位具有罕见精神活力的艺术家的意识。

请原谅我经常使用隐喻，因为我不是哲学家，无法将意思表达得更加直白。因此容我再打一个比方。我认为，古典艺术和传统的现实主义作品的创作过程，就好比用砖块或经过切割的石料来建造房子。我并不是要质疑房子的用途或它们的美感，或是所用的砖块是否绝对合适。作为现实的砖块，其成分并不如外在形态和坚固度重要。无论它是否含有珍稀的矿物质，只要它的大小合适，您都不会将其定义为黏土。一块砖是房子的基本结构单元；它的外形也说明了这一点。建桥用的石料也是一样，它们完美地贴合在一起，构成了一座拱桥。而散落在河滩上的礁石，就只是礁石而已。即便我踩着一块块礁石跳跃着过了河，它们是礁石的现实也不会受到丝毫影响。它们之所以能够起到桥的作用，是因为我发挥了自己的聪明才智，利用了它们偶然形成的顺序和位置；我通过我的行为暂时赋予了它们含义和功能，但不会改变它们的本质和表象。同理，新现实主义电影确实具有某种含义，但那是观众事后才明白的含义。从这个意义上说，它允许观众的意识从一个事件联想到另一个事件，从现实的一个片段联想到下一个片段。而传统现实主义作品的含义则是先入为主的，就好比建房所用的砖块是事先专门准备的。

如果我的分析是正确的，那么，"新现实主义"这个词就不能用作名词，除非指代新现实主义导演这个群体的时候。因此，新现实主义并不是一种存在形式。存在的只有新现实主义导演群体，他们可能是唯物主义者、天主教徒或共产主义者，或者其他人。《大地在波动》证明维斯康蒂是新现实主义导演，这部电影呼唤社会变革；《圣弗朗西斯之花》证明罗西里尼是新现实

主义导演，这部电影为我们照亮了纯粹的精神现实。我认为，只有那些为了说服观众而撕裂整体现实的导演，算不上新现实主义导演。

在我看来，比起《那不勒斯的黄金》(*L'Oro di Napoli*)，《游览意大利》更算得上是新现实主义电影。前者令我非常赞赏，但其真实性主要是基于心理分析和精巧的戏剧性，尽管确实包含很多足以误导我们的真实元素。

我还认为在所有意大利新现实主义导演中，罗西里尼为拓宽新现实主义美学范畴做出了最大的贡献。我曾经说过，没有纯粹的新现实主义。新现实主义的态度只是一个模板，导演可以在不同程度上利用它。在所有新现实主义电影中，依然存在着传统现实主义的痕迹——观赏性、戏剧性和心理效应。它们都可以被分解为以下组成元素：纪录片式的真实性，以及其他。这个"其他"可能是影像造型上的美感、社会意义、诗意或喜剧性质，等等。

但从罗西里尼的作品中我们找不到这些特殊的事件和刻意为之的效果。他的电影没有任何小说或诗歌的元素，甚至也没有一丝一毫"美好"这个词所能带来的令人愉悦的感觉。罗西里尼只是排列事实。似乎他的人物总是被某种不停移动的魔鬼控制。在他的电影中，圣弗朗西斯的小兄弟们找不到比赛跑更好的方式来赞美上帝。还有《德意志零年》中的孩子决绝地走向死亡的场景，难道不令人印象深刻吗？行为举止、动作变化、整体的移动，对于罗西里尼而言，就是人类真实性的本质。也就是说，罗西里尼的人物在环境中移动的同时更容易受到环境的影响，而不是环境受到他们移动的影响。

罗西里尼的世界是一个只有动作的世界，动作本身并不重要，但是它们会为揭示自身的含义做好准备，而含义将在某个意想不到的时刻突然显现（似乎上帝也不知道何时显现）。《游览意大利》中的那个奇观就是如此。尽管两位主人公根本没有注意到，甚至摄影机也没有刻意去拍摄（罗西里尼本人并不认为这是奇观，而只是人们习惯称之为奇观的人群和喧嚣）。尽管如此，它对人物意识还是产生了影响，出人意料地促使两位主人公陷入热恋。

我认为，《1951年的欧洲》的导演利用事件创建的美学结构，在牢固性、整体性和透明性方面是最优的。这样的结构让我们只看到事件本身，别无其他。它们以晶体形态或非晶体形态映现于我们的脑海中。罗西里尼的导演手法赋予事实最坚固和最简洁的形态，并不是最优雅的形态，而是最鲜明、最直接、最清晰的轮廓。新现实主义在罗西里尼这里发现了风格化和抽象化的可能。展示现实并不是堆砌表象，恰恰相反，需要剥去所有不必要的表象，以简明地把握整体。罗西里尼的导演风格是线性的，具有旋律感。确实，他的几部电影让人感觉像是一幅素描：是用线条勾勒，而非精心涂抹。但是，我们会将这种素描归因于缺乏创造力或是懒惰吗？画家马蒂斯的作品也是一样。或许，罗西里尼是素描高手，而不是油画家；是短故事作家，而不是小说家。艺术作品的价值高低不是取决于体裁，而是取决于艺术家。

我并不奢望能够说服您，尊敬的阿里斯塔戈先生。在任何情况下，争论都不会有胜利的一方。我坚定支持罗西里尼的态度倒是更值得您考虑。如果我对他的坚定支持（你还会发现我的几位同事与我持有同样的观点）能够抛砖引玉，也激起您对他的些许支持，我就心满意足了。

凡尔杜先生的
神话

当年对于兰杜（Landru）（在充满温情和虚构的传说中，他被称为"冈贝先生"）①的指控和判决，唯一当庭出示并最终确认其罪行的证据就是一个小笔记本。在这个小本子里，是他字迹潦草的开支记录，但是非常详细严谨。在显示他们夫妻二人最后一次前往那个诺曼底小镇（他在那里拥有一所乡间别墅）的费用余额栏的对侧，记录着两张车票的明细开支，一张是往返票，一张是单程票。显然，这被认为是预谋作案的证据。因为这个错误，兰杜丢了脑袋。

由此可见，对于方法和体系的过度严谨，可能会令其创造者陷入危险。正是因为他太过冷静，才注定了他的结局。如果他把自己的罪行看得比洗衣费或买食物的开销重要些，他完全可以把这笔小钱混入普通的日常开支。他为了追求这一形式上的完美，导致原本"完美"的犯罪过程露出了细微的破绽。他原本可以放弃完美记账的想法，或者多花点钱也买一张往返票然后浪费其

① 亨利·兰杜（1869-1922），法国连环杀手，出生于巴黎冈贝地区，1922 年被送上断头台。——译注

一半的价值。事实上,兰杜的想象力和敏感度还不足以使他高枕无忧地干"杀手"这一行。

尽管两者只存在这么一个细节上的区别,但我们还是不能将兰杜和凡尔杜相提并论。兰杜锱铢必较地记账意味着他为人吝啬。凡尔杜先生则更加大度和随性。凡尔杜作案的完美与严谨,让他几乎无法被指控。但他有时也会来点幻想和冒险。

而且,凡尔杜还炒股票。最终让他断送性命的,不是厨房里某个小本子上露出破绽的账目,而是金融危机,具有世界影响的金融危机。华尔街的股灾让他几乎破产,但他还能掌控自己的命运,尽管不得不省吃俭用。一天晚上凡尔杜自己觉得已经受够了这种生活。警察没有抓住他,他自己自首了——他自己放弃了。后面我们再谈他为什么放弃、如何放弃的。

不难想象人们会怎样批判电影《凡尔杜先生》(*Monsieur Verdoux*)。在《当代》杂志的一篇文章里,相当全面地罗列了它可能遭受的所有误解。作者表达了对卓别林这部作品的深切失望,她认为此片无论在意识形态、心理学和美学上都毫无逻辑。她说:"凡尔杜先生自述他犯罪既不是为了保护自己,也不是为了伸张正义;不是因为野心勃勃地准备干一番大事,也不是打算改造自己周遭的一切。令人悲哀的是,耗费了这么多精力之后,影片什么也没有证明;它既非喜剧片,也不具有社会意义,在某些大是大非的问题上含糊其辞。"

如此耸人听闻的误解,导致这部电影对于四分之三的公众来说,依然是一本尚未翻开的书。我们需要的是什么?难道就是喜剧片或"主题电影"?电影的目的难道是为了证明或解释什么吗?自从《摩登时代》之后,马克思主义者就批评卓别林过于悲观,并且没有明确传达应该传达的信息(仿佛他有义务为他们传达信息)。现在,文学界和政客们开始携手批判了。认为经典艺术应当基于心理学原理的那一方,这一次与政客们达成了一致。但他们

都忽视了《凡尔杜先生》最精彩的必然性——神话。

一旦将《凡尔杜先生》归入卓别林的神话体系，一切就都变得明确具体、条理清晰了。在获得任何"个性"和小说家及剧作家称之为"宿命"的人生循环之前，就已经有一个名叫查理的存在形式。他是一个印在感光胶片上的黑白影像。这个存在形式具有足够的人性，吸引了我们的兴趣，激发了我们的共鸣。作为一个人物（并非毫无歧义），他在外形和行为上的统一性，足以令他的存在具有意义并得以独立自主地存在。我之所以提到歧义，是因为"人物"这个词也可以指小说中的形象。但查理不是克莱芙王妃[①]。总有一天，我们要下定决心让查理及其不断进化的形象摆脱那些牵强附会的比较，人们以为将他与莫里哀相提并论是对他的赞誉。小说或戏剧中的人物命运被限制在作品之内；即便是鸿篇巨制，那也只是篇幅问题。而查理的存在却已经超越了银幕。

马尔罗曾经详细描述了他所目睹的事情。在某个阿拉伯国家，卓别林的一部经典电影被放映在一面白色的墙上。野猫在墙头睡觉。这里拼贴那里黏合的二手电影胶卷，看上去恍若一条奇异的蟒蛇。这就是卓别林的神话最纯粹的外显形式。

比起莫里哀笔下的愤世嫉俗者和伪君子，菲力猫[②]或米老鼠更有助于我们理解查理的存在。事实上，查理系列电影就像连环画、歌舞杂耍表演、马戏或即兴喜剧一样，主人公的外形和性格都具备标准化特征；观众喜欢每周都看到同一个人的冒险故事，而且故事丰富多彩。

不过，我认为还是应该避免过于草率和肤浅的比较。我们首先应当区别

[①] 拉法耶特夫人的小说《克莱芙王妃》的主人公，这部小说发表于 1678 年，被认为是法国历史上第一部心理小说。——译注
[②] 默片时代美国著名的卡通动物形象。——译注

他们存在的不同程度和形式。在不对人物进行理解和完善的情况下，我们不可能真正地探讨神话。查理是麦克·塞纳特的 Keynote 公司出品的系列喜剧形象之一，但当时他的地位比不上"胖子"阿尔巴克（Fatty Arbuckle）[①]。但查理具有独一无二的深度，让人觉得特别可信。他一贯的行为并非源于心理或生理上的反常，他的匆匆一瞥就能让他散发神奇的光芒，令他从周围的一群活动木偶中脱颖而出。所有这一切都预示了他的命运将与众不同。不到15年的时间里，这个穿着不合身的燕尾服、留着梯形小胡子、拿着手杖、戴着礼帽的瘦小形象，成为人类自我意识的一部分。世界上还从未有过哪个神话能够受到如此广泛的欢迎。

　　我不打算对这个神话进行解释。那可能需要参考无法想象的海量资料，从对卓别林个人的精神分析，到普遍象征论，以及犹太神话传说和关于当代文明的各种假设。查理的历史还如此短暂，我不知道我们能否对其进行连贯和全面的研究。套用精神分析理论，查理身上浓缩了太多微妙的情感：他心中积存了太多的集体潜意识，造成它们之间明显而剧烈的碰撞与融合；在这个过程中形成了难以解释的神话逻辑断层和人物原型的突变，其含义也发生了超出我们理解范围的变化。我撰写此文的目标仅限于指出查理存在的几个恒量和几个变量：追寻其个性发展的路径，找出三四条大家能够接受的线索。想要归纳出普遍适用的规律，恐怕做不到。我会时刻注意提醒自己，我们面对的是一段神话的形成过程，从而相应地组织好我的语言。

　　明确查理所代表的含义非常容易。那么，如果《凡尔杜先生》具有某种"含义"的话，为什么我们非要舍近求远，从道德、政治、社会意识形态等方面去寻找，甚至按照分析戏剧或小说人物的习惯，参考心理学原理？

　　前文引述的评论抨击卓别林的表演，认为他没能彻底摆脱之前的喜剧形

[①] 阿尔巴克（1887-1933），美国喜剧演员、导演、编剧。——译注

象，在凡尔杜这个角色所需要的真实性和"查理"的程式化之间游移不定，拖泥带水。然而，这里的真实性只是错觉。查理始终叠映在凡尔杜身上，因为，凡尔杜就是查理。让观众在恰当的时刻明确地意识到这一点非常重要；这个奇妙的时刻就是最后一个镜头：凡尔杜，噢，也就是查理，在两个行刑者的押解之下，只穿着衬衣就走了出去。

凡尔杜，也就是查理，乔装改扮成了与他完全相反的形象！所有特征无一不被颠倒过来，就像把手套从指尖处开始彻底地里外翻转。没有不合身的燕尾服，没有礼帽，没有大皮鞋，没有竹制手杖，换成了整洁利落的西服、灰色的丝质宽领带、软毡帽和镶金手柄的手杖。就连他最与众不同的特征——梯形的小胡子，也不见了。查理和凡尔杜的社会地位也是天壤之别：查理永远是流浪汉，即便他曾经暂时成为百万富翁；而凡尔杜是个有钱人。查理结婚的时候，总是碰上可怕的悍妇威逼他交出每一分薪水；而凡尔杜却是一夫多妻，诱骗这些女人顺从他，还杀害了她们，靠她们的钱财生活（除了那位残疾妻子和他放弃毒杀的那个年轻女孩。但这些只是例外，我们后面再讨论）。

而且，查理面对异性总是态度卑微；而凡尔杜则效仿唐璜，并且非常成功。《淘金记》中的查理善良天真；而凡尔杜则自私冷酷。无论你将查理分解成多少个元素，都能在凡尔杜身上找到截然相反的那一点。

我们把所有这些综合起来归结为一点：查理是不适应社会的人；凡尔杜则是过度社会化的人。这样一反转，卓别林的整个世界就颠倒过来了。查理与社会的关系（尤其是与女性的关系，是其作品基本的永恒主题）也全都调换了位置。比如，让查理恐惧的警察，轻易就上了凡尔杜的当。凡尔杜并不会远远地避开警察，逃之夭夭；而是在他的游戏已经进行了很久之后，主动向警察自首，而这回轮到警察觉得恐惧了。这个场景值得详细阐释。

一天晚上，风烛残年又遭遇破产的凡尔杜遇到了他曾经没忍心杀掉的那个女孩，当年他甚至还帮助她渡过了难关。为了报答他，女孩邀请他去一家

夜总会休闲娱乐。她如今成了贵妇,提起自己的丈夫,她说他人很好,除了是军火商这一点。究竟是因为这最终的失望,还是已然感觉厌倦,才让凡尔杜决定结束这一切?凡尔杜假装友好而真诚地接受了女孩的善意,但是两人告别之后,他转身回到了夜总会,因为之前经过的时候,他发现了一位受害者的亲戚。他们也认出了他。他知道他们报了警,警察一两分钟内就会赶到。

原本凡尔杜完全可以搭出租车迅速逃离,但是他冷静地走进夜总会面对他的敌人——一位老妇人和她的侄子。他声东击西、轻松诱使他们进入门房旁边的小隔间,并把他们锁在里面。就在此时,警察赶到了。一大群警察在那扇锁住的门前挤得水泄不通,我们能够听见门里传来尖叫声。警察目瞪口呆地站在那里,凡尔杜就在旁边。此时他依然有机会悄然逃走。但是他没有。他摆出一副出于好奇而袖手旁观的姿态。门被强行打开了,里面当然并没有什么凶杀案。几乎吓晕过去的老妇人逐渐清醒过来,看见了凡尔杜。于是她又晕了过去,倒在了凡尔杜的怀里。而凡尔杜显得很尴尬,将她交给了一位警察。老妇人晕了好几次,最后她战胜了恐惧,伸出手指向凡尔杜,终于指认了罪犯。警察惊愕得手足无措,不敢相信地问道:"您是凡尔杜先生?""正是在下,听凭发落。"凡尔杜回答,同时微微鞠了个躬。再看这位代表法律与秩序的警察,他的第一反应不是迅速给凡尔杜戴上手铐,而是浑身颤抖、犹豫不决,似乎自己也要晕倒了。

请读者姑且站在警察的立场上考虑一下。查理自出生以来,社会就指派警察将查理从社会中驱逐出去。(但他的存在又岂是以时间维度能够衡量的?)警察已经习惯了在街道的拐角、在废弃的码头、在商铺关门之后空旷的广场上追赶他。查理狼狈不堪地落荒而逃,总是晦涩地暗示了他自认有罪,理当受罚,应该挨上一记警棍。然而,走着鸭步、身材瘦小的查理其实并没有给警察制造多少麻烦。他的恶作剧和小聪明,无非是些没有恶意的报复性小动作,或者是为了生存而逼不得已的小偷小摸。他是一个从不反抗的受害者,虽然

总能在最后一刻从警察手里逃脱，但他始终是认罪的罪犯。然而查理突然之间消失了！认罪的罪犯不见了！社会因此产生了莫名的不安；当然不是因为社会认为自己有罪，至少嘴上不会承认（我们从未听说过这种事情，因为社会的本质就是只指责别人）。最终社会内部发生了一些反常的事情让它不安，其严重程度远远超过了普通的罪与罚。女人们失踪了，罪犯没有留下任何线索。如果这个罪犯确实存在，这些令人发指、无法理解的罪行都必须归咎于他，因为他搅动了社会的良知。社会不是因为无力阻止和惩罚这些罪行而不安，而是因为隐约觉察到了罪行背后的另一层含义。社会在神圣的愤怒之下产生了情绪反应，暗示了潜意识里的不安。社会明知自己的罪过，却不能承认事实。凡尔杜先生在法庭上声称，他的所作所为，只不过是极其细致地运用了社会关系的基本法则，符合为现代生活所接受的智慧箴言——"生意就是生意"。此时，社会当然是掩面高呼，怒斥他无耻，声嘶力竭，因为凡尔杜戳中了社会的痛处。社会对凡尔杜的批评如此猛烈，是因为他们拒绝承认他是在嘲弄地模仿社会，是在荒谬地运用游戏规则。不同于《审判》中的K先生（查理与他也并非毫无关联），凡尔杜的存在就证明了社会的罪过。虽然不清楚确切的原因，但是只要社会中存在凡尔杜这样的例子，世界就会陷入不安与混乱。然而，对于社会来说，遗憾的是，凡尔杜深谙游戏规则，从中获利并且逍遥法外。他竟然放肆到站在警察身旁装作好奇地看着他们抓捕自己。因此，当他转过身来的时候，那个可怜的警察所表现出来的恐惧是可以理解的。

当然，社会谴责凡尔杜罪该万死。他们希望这样能够除掉整个"生意"，彻底抹去社会令人震惊的污点。但是他们没有意识到，既然凡尔杜已经决定自首，就说明这个判决对他本人已经毫无意义了，判决只会对社会反戈一击。自从被捕那一刻起，凡尔杜就不再关心自己的命运。一位记者和一位神父到监狱看望他，他问神父是否需要自己帮忙。这个场景不只是讽刺而已。最后这些场景的美妙之处难以言表，并不是因为完美的戏剧性，而是因为人物和

环境本身的冲击力。

凡尔杜如同苏格拉底一样，主宰着自己人生最后时刻的命运，当然没有苏格拉底那般健谈。仅仅是他的存在本身，就把社会逼入绝境。社会为他上演了最后的仪式：一支香烟和一杯朗姆酒。但凡尔杜一直烟酒不沾，他本能地拒绝了这些不合时宜的恩惠。紧接着出现了卓别林电影中最精彩的片段之一，源自天才的灵感：凡尔杜改变了主意。"我从没喝过朗姆酒！"他一边说一边带着好奇的表情品尝了美酒。下一刻，凡尔杜匆匆一瞥，目光清澈，透出面对死亡的清醒。这目光里没有恐惧、勇气或听天由命（这些是舞台戏剧的主要心理学元素），而是表达了一种被动的愿望，综合了此时此刻所有的庄重与肃穆，超越了冷漠、蔑视，甚至也超越了对报复的笃定。长久以来，唯有他明白，社会今后将面临什么，他不想再参与其中了。现在一切都结束了。

之后我们看到，在晨曦中凡尔杜被两个行刑者押着穿过监狱的院子。这个身材瘦小的男人穿着衬衣，双手被反绑在背后，他走向断头台的姿势似乎是一蹦一跳的。这时，终极的奥秘终于解开了，无法言传又确凿无疑：凡尔杜就是查理！这个奥秘解释了整部电影。他们要处死查理！那些傻瓜没有发现这个奥秘。为了诱使社会犯下这个错误，查理伪装成了与自己完全相反的人。凡尔杜是查理的"化身"（就是这个词最准确、最具神话色彩的含义），其实也是最主要的化身。

因此，《凡尔杜先生》无疑是卓别林最重要的作品之一。我们所看到的，是查理形象演变的开端，同时也是结局。《凡尔杜先生》为卓别林的世界打开了另一扇窗，调整了观察的角度，赋予了全新的意义。同样是一条不知通向何方的道路，这个拿着手杖的小个子从一部电影走向另一部电影；有些人看到的是一条犹太人的流浪之路，而另一些人看到的则是希望之路——现在我们知道它通向哪里了。在清晨的雾霭中，我们看到这条路穿过监狱的院子，隐约通向一个形状诡异的断头台。

这部电影在美国引发的流言蜚语只是以人物不符合伦理道德为借口，我们不能被误导。真相是，这部电影刺痛了社会：凡尔杜平静从容地面对死亡，让社会感觉到了某种无法消灭的威胁。更直白地说，社会担心查理再一次成功逃脱，从而令社会成为永远的失败者；因为电影并没有明确显示那条路通向断头台；卓别林通过优美的省略手法，回避了最终结局。断头台的轮廓或许只是一个幻影。我们似乎也在猜测：这个具有双重身份的死刑犯——查理，像在《寻子遇仙记》中的梦里那样，身穿白色短袍，戴着一双轻柔的纸翅膀，通过叠映的手法逃脱了，而行刑者浑然不觉。在荒唐可笑的行刑之前，查理已经飞到天堂了。

出于自娱自乐，我想象了查理最终的化身和最后的冒险：他跟圣彼得算账。假如我是上帝，我也无法轻松地欢迎凡尔杜先生的到来。

《凡尔杜先生》是卓别林的"新约"，"旧约"结束于《淘金记》和《马戏团》。在新约和旧约之间，卓别林的神话似乎变得模糊、纠结、不确定。他还试图依靠笑料和喜感，然而却越来越难。从这个角度来看，《大独裁者》耐人寻味。尽管结构松散、内容含混、风格杂糅，但它至少拥有一个绝妙且巧合的存在理由：跟希特勒算账。这是希特勒应得的，因为他犯下了双重罪过：一是蛮横无理地偷走了查理的胡子；二是把自己当成了高高在上的神明。为了迫使希特勒把胡子还给查理，卓别林摧毁了独裁者的神话。这部电影必须要拍，哪怕只是为了满足我们的精神需求和维护世界的正义。但主人公依然还是查理可能的化身之一。

我们清晰地看到了《大独裁者》中人物形象的瓦解，尤其是那个片段：最后的演讲。这一场景从戏剧性的角度来说是最糟糕的，但同时又符合最美妙的神话现象学。这个片段很长，但我却觉得它太短了。我只记得那迷人悦耳的声调和最令人难忘的变形。能够捕捉细微渐变的全色胶片似乎具有腐蚀作用，使查理恍若月光般的面具一点一点地消失了；在近距离拍摄的特写镜

头下,再加上宽银幕如同望远镜般的放大效果,就像叠化一样,查理·斯宾塞·卓别林的脸从下层浮现出来:他已然老去,伤感在他的脸上刻下了一道道皱纹,他的头上也已经长出一缕缕白发。这仿佛是通过摄影机对查理进行的精神分析,当然也是世界电影史上最伟大的时刻之一。

然而,正是这种美感揭示了神话的不健康状态,人物感染了某种疾病,如果任其发展下去,最终将彻底毁掉神话。确实,我们曾经认为在《凡尔杜先生》中很可能只有演员(无疑非常伟大,但依旧是演员)卓别林。但事实却并非如此,不健康的状态只是外皮蜕化脱落的前奏,查理准备改头换面了。就像朱庇特策划在人间的艳遇一样,查理化身我们不认识的样子,并与社会结合,最终让社会生下一个令它终生难忘的孩子。

凡尔杜先生令人赞叹的一点是,他的冒险故事比《淘金记》中查理的经历要深刻得多,尽管两者截然相反。实际上,从早期 Keynote 公司出品的短片到《淘金记》和《马戏团》,查理就已经完成了道德和心理上的进化。早期的查理相当顽劣,会在对手无法再实施报复的时候冲着他们的屁股左踢右踹。

在《威尼斯儿童赛车》(*Kid Auto Races at Venice*)中,我们看到查理咬了一个在旁边看热闹的人的鼻子,而且事先没有任何预兆。这个人物在逐渐进化,但只是细节上的改变,而且花费了很长的时间。在《寻子遇仙记》中体现父爱本能(当然是在他使尽浑身解数也没能甩掉那个小家伙之后,他才决定收养他)之前,查理几乎从未对孩子流露真情。在《快乐的一天》中,他看见四下无人,就使出他标志性的后踢动作,踢飞了船上的小童工向他兜售的糖块。在没人看见的时候毫不犹豫地做出毫无意义的举动,是他的惯例。他总是弄虚作假,喜欢搞恶作剧。认为查理生来就是好人是不正确的。唯有爱才会让他变成好人,令他迸发出无限的宽容与勇气。

在《安乐街》和《朝圣者》中,可以找到若干例子证明他的顽劣。但这

种顽劣并没有减少反而增加了我们对他的兴趣和同情。我的这些文字绝没有隐含任何道德评判。所幸，作为神话的主角，我们对他的支持与包容并不仅仅取决于他可能体现的道德含义。艺术作品中人物进化的普遍规律是：人物与公众互动，并总是倾向于以更加统一的心理和更加完美的道德来引发我们的共鸣。皮埃罗（Pierrot）①的进化也遵循了同样的轨迹。

就这样，在《淘金记》中，查理已经进化成了彻头彻尾的好人。他所遭遇的不幸没有一桩是因为他自己犯错而罪有应得。他被改造成了受害者，时不时令我们生出一种超越同情的感受，也就是怜悯。在《淘金记》里查理进化的结果让我们可以认为这并非卓别林最好的作品。我个人更喜欢《朝圣者》，它蕴含了丰富的不确定性，其艺术性还没有受到心理学或道德标准的干扰或破坏。总体来说，《淘金记》是对人物最有力的辩护，也对我们发出了最明确的号召：为查理的命运而抗议。

凡尔杜的神话形象辩证地呼应了《寻子遇仙记》《马戏团》《淘金记》中查理的神话形象。在我看来，《凡尔杜先生》中对查理敌人的控诉和为凡尔杜所做的辩护更加令人信服，因为没有以任何心理学证据为基础。我们与凡尔杜站在同一立场，我们支持他。然而，我们对他的同情怎么可能以道德评判为基础呢？从道德角度出发，观众也只能谴责他的残忍、冷漠。但我们接纳了他的本性。我们喜爱的是这个人物，而不是他的品德或缺陷。观众对他的同情是基于神话，而非道德。所以，因为观众同情他，而他又受到了社会的审判，使他获得了双重的胜利。观众谴责社会对他的"公正"审判，社会再也无法获得观众发自良知的情感支持了。

《凡尔杜先生》既是令人难解的谜团，又是登峰造极的技艺。《淘金记》是直奔主题。而凡尔杜则像一支回旋镖，最终飞回来击中了社会。对于他的

① 圣诞童话剧和即兴喜剧中的经典人物，最早出现于17世纪晚期的意大利。——译注

胜利，道德准则非但不会乐意提供帮助，就连暧昧的声援也不可能给予。这个神话是独立自主的，它内部的逻辑使它令人信服。几何学中存在某些定理，只有证明了其反面也成立，定理本身才能得到确认。卓别林的系列作品需要《凡尔杜先生》才能充实和圆满。在《淘金记》中那个羞于表达爱意又屡遭不幸的人和这个对自己的罪行不以为然的唐璜式人物之间，社会陷入了神话辩证的困境之中。社会本能的反应就是匆忙除掉这个神话，却反而触动了陷阱的最后一道机关。社会自以为根据道德准绳和法律规则处死的是蓝胡子[①]；而对于《摩登时代》里单纯的罢工者，只是将他关进了监狱。看啊，社会杀死了查理！

还有一个问题需要明确解释，卓别林为何选择让凡尔杜胆大妄为地杀害女性以表现对社会的抨击？我之前一直没有谈及神话的这个方面，因为我认为它更加私人化，更加具有传记色彩。

首先，一夫多妻的投机分子凡尔杜心里藏着一个秘密：他有一个真正的妻子、一个孩子和一个拥有壁炉的温暖的家。他不断地上山下山、毒杀其他人，基本上就是为了满足妻儿的物质需要，给他们安宁舒适的生活。他的结发妻子，也是他唯一的真妻子，身患残疾。她虚弱而温柔。在电影的最后，就在年老的凡尔杜向警察自首之前，我们从他口中得知他的妻子和孩子已经死了。诚然，我们没有证据证明不是他毒杀了他们。从他后来补充说他们"在天堂更快乐"，我们甚至可以认为就是他杀了他们。归根结底，他因为爱她而杀掉这个真正的妻子，与他因为钱财而杀掉其他女人，有什么区别呢？凡尔杜对死亡没有偏见，他清楚死亡也有好处；一旦他认为那是明智之举，他就会毫不犹豫地

[①] 蓝胡子，是法国诗人夏尔·佩罗（Charles Perrault，1628-1703）创作的童话故事的同名主角，他连续杀害了自己的妻子们。他的本名不详，因为胡须的颜色而得此绰号。故事曾经收录在《格林童话》的最初版本里，但是第二版之后被删除。后人用其指代花花公子、乱娶妻妾或是虐待乃至杀害妻子的男人。——译注

选择它。也许，因为破产，他为生活挣扎得疲惫不堪，无力再确保所爱的人过上安宁的生活；也或者，他知道她的病痛是无法治愈的，于是温柔地免除了她的苦难，送她离开了这个令他无力保护她的世界。

 第二个例外是那天晚上他在大街上发现的那位年轻女孩。他把她带回家，准备试验他配制的一种新毒药。这个女孩相信他是一个好人，向他讲述了自己的不幸遭遇。她来这个城市是为了帮助她爱的那个男人，她相信那个男人的爱，也曾对生活充满信心。但如今她几近绝望，痛苦挣扎。凡尔杜深受感动，将毒药换成了一杯勃艮第葡萄酒，并且递给这个不幸的女孩 2000 法郎。在电影结尾，他在街上再次遇见这个女孩，她原本可以给予他有效的帮助，并非物质帮助，而是凡尔杜此刻需要的东西——（甚至也不是爱情）体贴与温情，这就足够了。还有，他需要信任那个让女孩如此幸福的男人——她的丈夫。然而，他知道了，她的丈夫终究只是个军火商，和其他商人并无区别。如果那天晚上，凡尔杜遇到的是一个堂堂正正的人，让他觉得至少有一个女人真的有资格享受幸福；或许他就会帮社会一个忙，不去自首，不听任社会的所谓正义对他的处置。

 尽管伪装成了蓝胡子，但查理续写并完善了他个人关于女性的神话（回忆一下女主角的第一个化身），我们或许可以称之为埃德娜·普文斯（Edna Purviance）[①]情结。现在我想提出一个假设，不可能解开所有谜团，但至少可以解释这个人物与查理和卓别林相关的某些方面。没有必要借助于最新的精神分析理论，我们就能清楚地看出，卓别林以查理的形象，象征性地演绎着同一位女性的神话。在温柔体贴的埃德娜·普文斯、《城市之光》中的盲人女孩，和凡尔杜虚弱的残疾妻子之间，并不存在明显的差异，唯一的区别

[①] 埃德娜·普文斯（1895-1958），美国女演员，卓别林的查理系列影片的第一位女主角。——译注

就是凡尔杜娶了后者。就像查理一样，她们都是不幸的人类，不适应社会，在生理或心理上存在不为社会所容的"不正常"之处。正是这种特殊的女性气质迷住了查理，爱情的闪电击中了他，促使他脱胎换骨，开始适应"正常"的社会和体统。

在《安乐街》的开头，当然不是牧师的布道，而是他女儿的微笑，让不法之徒开始听从美德的召唤。唯一的例外是《寻子遇仙记》中，对孩子的父爱取代了对纯洁少女的爱情。如果我们对这些女性角色的解释是正确的，那么查理系列电影就是在不断地寻找能够促使他与社会与自己和解的女性。观众只记得查理的友好与善良，只记得一个坠入爱河的查理。他们忘记了查理送给移民女孩的钱是通过耍花招赢来的。在《摩登时代》中，查理的梦想是靠自己的诚实与勤劳谋生，每天晚上都因为又过了充实的一天而心满意足地回到家；在这个温暖舒适的小窝里，他所爱的小女人正忙着准备晚餐。唯有爱情，才能促使他渴望适应社会，甚至过上一种正统的生活并具备个性心理特征。然而，出于种种原因，他的适应过程却狼狈不堪、荒唐可笑。因为埃德娜·普文斯，查理认为自己有能力具备一种个性并承受一种命运；由此，神话世界变成了人间社会。

所有的查理电影中几乎都可以找到与此相关的系列事件，凡尔杜也代表着一种重要的发展演变。电影的结局取决于具体情况，可能如《朝圣者》中那样，美梦最终破灭；也可能如《淘金记》或《移民梦》（*Immigrant*）中那样，有情人终成眷属。事实上，这种美满的结局，我们不必当真。它是戏剧性反射带来的剧情（这一点倒可以与莫里哀的作品相提并论），并不属于神话本身。真正的结局也会在观众脑海中无意识地浮现，就如同《光明面》和《摩登时代》的尾声。不过，相比《朝圣者》和《马戏团》中不可否认也无法挽回的爱情败局，我们也可以将这种没有最终结局的尾声视为一种积极乐观的变化。

在查理与心上人结婚之后,我们在《凡尔杜先生》中是第一次看到他。也许是因为终于突破了爱情的难关,或者,根据这个神话的逻辑,查理才变成了凡尔杜;也或者,如果你愿意这么说的话,凡尔杜娶的就是埃德娜·普文斯所扮演的心上人。即便凡尔杜也并没有完全适应社会,但他至少知道如何利用社会。我们知道,还有非常重要的一点,他依然信奉关于妻子和孩子的神话,但他不再期望通过他们而获得救赎。假如我们借鉴与谋杀相关的理论,或许,他如此信奉这个神话以至于亲手毒杀了妻子,以免她成为生活和社会的牺牲品。

　　那个凡尔杜不忍毒杀的年轻女孩,可以被视为更具生命力的神话女主角,她拒绝死去。但由此她的立场却改变了,成了与凡尔杜对立的那个社会的一分子,尽管她自己毫不知情。

　　现在该谈谈其他女性了。那些被毒杀的,以及唯一杀不死的女性。凡尔杜想要毒杀却没能成功的那个女人,无疑是影片中最重要的人物之一。我们可以批评卓别林近年来的电影越来越不敢启用天才演员,但这个角色,他幸运地选择了玛莎·雷伊(Martha Raye)[①]来饰演。她塑造了许许多多美国喜剧片中的偏执女性形象,演活了这位可怕的悍妇。邀请一位对此类角色驾轻就熟的著名女演员来与自己演对手戏,无论他是否有意为之,卓别林的目的都是为了设置一个与凡尔杜形成反差的角色。这类悍妇角色是好莱坞最可怕的物种,她喋喋不休的唠叨足以将小绵羊变为狂暴的野兽,让一打蓝胡子的罪行都有了合理的动机。这个女人无坚不摧,她强大的力量令凡尔杜无法与之抗衡。我很赞赏卓别林这样的做法,毫不犹豫地借用了一个与他的神话无关的人物,一个此前与他毫不相干的人物,而此后她的一切都归功于他。

① 玛莎·雷伊(1916-1994),美国女演员。——译注

在观众心中，正是玛莎·雷伊饰演的这个悍妇角色证明了凡尔杜的无辜。卓别林非常聪明，全片唯一详细讲述的谋杀案，就是凡尔杜"毒杀"这个悍妇，最终，他谋杀未遂。电影的中间部分全都是在表现这件事，花了很长的篇幅，传达出难以言表的喜感：有"毒"药却怎么也"杀"不了。卓别林巧妙地略过其他案件，从而操纵了我们的情感，对于凡尔杜的行为，我们非但没有心生憎恶，甚至还替他难过。就这样，他依然是令人同情的受害者，却成功地对女性实施了报复。

这里无疑还涉及复仇。关于查理对心上人纯真爱情的神话此前一直是不完整的，卓别林让凡尔杜扩展并超越了它：让他向其他女性复仇。可以说，查理心中完美女性的形象与卓别林自己心目中的一模一样。从卓别林近来的作品中接替埃德娜·普文斯成为神话女主角的那些新化身，可以明显地看出这一点。

然而，在个人生活中，现实往往与神话的完美背道而驰。客观地说，女人及卓别林自身的缺点与此基本无关。可以合理地假设，这些缺点只是为了在意识层面证明：一段以美好开始的姻缘在不知不觉中走到离婚的地步，是无法避免的。如果说卓别林所追寻的并不是某位女性，而是女性的神话，那自然没有哪一个女人能符合他的要求。他的失望只会让他最初的感觉愈加"固化"，从而促使他在主观上认为每一位新欢都等同于第一个完美的典范：第十三个女人再现了第一个。

前妻不只是不再被爱的女人，她也被逐出了神话。对于查理-卓别林（查理代表卓别林的潜意识）来说，她背叛了他最初在她身上看到的完美形象。因此，所有女性都是罪有应得，除了一个——但她最后也会被她们同化。由此，唐璜的神话与蓝胡子的神话合二为一。我们或许可以把凡尔杜毒杀的那些女性，看成卓别林前任情人们的象征，如同银幕上查理的情人们。卓别林还让凡尔杜从女人们手里夺走了钱财，象征性地补偿了他支付的巨

额赡养费[①]（那是前妻与美国社会及法律合谋对他进行的勒索）。一个个"埃德娜·普文斯"在与他离婚后都摇身一变，成了"玛莎·雷伊"。

在卓别林创作《凡尔杜先生》之前，公众舆论就已经将他变成了蓝胡子。《巴黎一妇人》（A Woman of Paris）[②]的创作者被囚禁在神话中，他只能勇敢地面对这个神话，象征性地赋予它圆满的结局和存在的理由，才能使自己获得自由。在《凡尔杜先生》中，对于被毒杀的那些女人而言，是卓别林对女性的厌恶之感判决了她们的罪行并对她们执行了死刑；她们全都罪有应得，尽管程度不同，但她们全都背叛了他在埃德娜·普文斯身上所寄托的希望。

正如我上文试图说明的，假如这部电影中情境与人物的象征性内部栖息着真实性，那么，讨论它在叙事方式和导演手法上的形式美学还有什么意义？我们显然不能沿用传统的电影创作理论来评判它。很明显，卓别林的叙事基础并不是简要的剧情梗概，也不是抽象的戏剧结构，甚至也不是悲剧的实质性剧本。正因为如此，人们在分析这部电影时容易误入歧途甚至上当受骗。片中的场景都是近乎自主存在的，每一个场景都能够充分地利用情境。

回想那些你还能记得的查理系列电影的场景，如同查理形象的经典剪影一样清晰。无论是《安乐街》中的煤气灯、《朝圣者》中模仿大卫和歌利亚的布道、《从军记》中的纸板假树、《淘金记》中的面包卷舞，还是《大独裁者》中查理在人行道上被砸晕后的失态，或者《寻子遇仙记》中的梦境（还可以举出几十个场景），这些场景都是自主存在的，就像一个个圆滑的鸡蛋，很容易从一部电影里直接搬进另一部之中。

① 1928年，卓别林与当时的妻子离婚，为此支付了八十二万五千美元的赡养费，创了纪录，轰动一时。离婚案还牵出他可能欠一大笔联邦税款。离婚案的法庭记录后来也不知为何公开了。愤怒的公众发起了抵制卓别林的活动。——译注
② 卓别林编剧并导演的一部电影（1923年上映），但他自己并没有参演，埃德娜·普文斯担任女主角。——译注

当然，也不能错误地认为卓别林的所有作品都处于同一水平。《朝圣者》的剧情推进令人赞叹，《安乐街》也显然令人着迷。而《从军记》则被分成了三个泾渭分明的片段，从戏剧性的角度来看，每一个片段都足以成为一部独立的电影。即便是在他最优秀的作品中，所谓的结构特征也是最不重要的，因此我们也最不可能依据结构特征来判定它们的价值。

诚然，在某些方面，卓别林还可以继续改进，比如，调和剧情与环境的发展；但是，比这更重要的是，事件的发生顺序与相互关系能够体现出更为隐蔽的构思和铺垫笑料的顺序；还有最重要的——一种具有神秘色彩的简洁，赋予每一个场景（即使是很短的场景）以神话和喜剧所特有的精神实质与吸引力。对于卓别林的电影，形式方面值得一提的批评是：风格上不够统一，色调的差别过大；情境的象征主义内涵存在冲突。从这个角度来看，《淘金记》之后的卓别林作品质量有所下降。尽管有些片段精彩绝伦，但《摩登时代》明显缺乏风格统一的笑料。①

至于《大独裁者》，则混合了各种水平参差不齐的场景。比如，发射炮弹那一幕，会让我们想起 Keynote 公司出品的那些平庸短片；而投掷手榴弹的笑料，放到《从军记》中似乎更合适。我不太喜欢两个独裁者会面的那一段，无非是重复互掷奶油馅饼的老旧俗套。而这部作品中也存在戏剧张力十足的片段：查理呆若木鸡地坐在那里看着自己的房子被烧毁。在这个场景中，正如让-路易斯·巴劳特所说，"静止，完美地表现了极度绝望的姿势和极度痛苦的舞蹈。"

① 《摩登时代》出于商业考虑重新发行，让我有机会改正我根据记忆做出的错误判断。如今，我真的认为它是卓别林最优秀的电影长片之一，甚至是其中最最优秀的，足以媲美《城市之光》。《摩登时代》远非缺乏统一性，恰恰相反，其表演风格得到了最充分的延续和控制，从而也控制了笑料的风格，乃至剧本的风格。意识形态方面的含义完全没有影响笑料的喜感和关联，其冷静客观的逻辑充分揭露了这个社会的荒谬可笑。

总体来说,《大独裁者》之后直到《凡尔杜先生》之前,卓别林的电影质量下降是因为意识形态寄生其间。我们知道,卓别林冀望成为一名社会哲学家。追寻某种理念的艺术家总是无法得偿所愿,理念尽管很有吸引力,但也是一种负担。显而易见,《安乐街》和《淘金记》都没有打算证明什么,而《摩登时代》《大独裁者》《凡尔杜先生》都明白无误地存在某种目的和主题。我们可以对这些主题视而不见,但还是需要确定它们是否如所宣称的那般重要。如果人物是为了传达某种"寓意"而存在的,那么寓意在某种程度上就会喧宾夺主,挤占神话的位置,也容易使人物偏离正轨。这样,主人公的本体性就被破坏了。

不过,感谢上帝,这种破坏并不像我们想象的那样必然会出现。这个神话具有抵抗力;在遭到卓别林的理念不断侵扰和束缚之后,神话借助卓别林自己的才华摆脱了它们,更换位置继续上演。对此,卓别林自己或许并不知情。但人物的象征意义更加复杂了,我们必须将其从人物和情境的关系以及人物和寓意的关系中剥离出来。几乎每一个手势,都是一种出人意料的征兆,告诉我们查理终于准备好将理念本身作为支撑,作为可以参与表演的某种客体。《大独裁者》中的地球仪就是个很好的例子:这个客体象征着最普通的含义,最终却成为他的歌舞杂耍道具,这一幕让我们联想到1916年那个滑稽的查理。即便是公民卓别林创造的理念,查理也按照自己的方式来应对它们。

我的这一番长篇大论是为了反驳人们对《凡尔杜先生》的指责。但是,它根本不需要将这些辩护词作为其存在的理由。我们很难了解卓别林构思这部电影的意识形态动机,但无论如何它都没有束缚人物;因为人物在特定情境中的行为赋予了人物自主性、连贯性和深刻意义。不过,更值得批评的,并不是查尔斯·斯宾塞·卓别林的剧本中日益增生的意识形态寄生虫,而是这个神话自《淘金记》之后开始显露疲态。此时若武断地为查理开创一段碰巧能令观众满意的新历程,指望以此延长他的银幕生涯,终将徒劳无功。卓

别林塑造的查理形象，取决于诸多不同因素的共同作用。

仅仅是从正色胶片换成全色胶片，就已经造成了人物形态上的混乱，拍了有声电影之后问题尤为严重：承认并揭示了演员的老去，而这对人物造成了侵蚀。想象一下彩色电影里的查理吧！但我们也不得不考虑电影发展的总体趋势、电影技术的进步、观众日益增强的敏锐度，以及最首要的、与神话密切相关的——查理的人生。相反，我们应该为查理化身为凡尔杜而感到高兴，只要他悄然升级他的抗意识形态药方，他就能够适应神话的重生。

《凡尔杜先生》绝非结构混乱，它令我印象深刻，我认为它是卓别林最优秀的作品之一；因为它让人物和神话都恢复了原来的健康与活力。让·雷诺阿的评价是正确的，他无疑是好莱坞唯一一位懂得欣赏这种影片结构的导演，这是一种完全从内部手工搭建的结构。正是因为这个主要原因，他自己也从来不会"构筑"剧情。他最关注的不是故事，是创造人物和人物赖以表达自我的情境。雷诺阿也创造了自己的神话，但是更加松散，涉及许多人物。《游戏规则》就是一个明显的例子：熊皮为作者和演员提供了再现梦境的机会。让剧情适应熊皮吧！

我不想将这个比较深入下去，因为那样可能会歪曲雷诺阿的作品，并卷入另一场截然不同的美学纷争。这位《乡间一日》的导演确实一直在尝试这样的手法：由特定情境中的人物来推动叙事。《游戏规则》中的每一个场景都是独立自主的；我们能够感觉到导演在刻意展现它们各自的独特性。他将其视为具有自主性的生命体，如同园丁对待玫瑰花丛一般。在《凡尔杜先生》和《女仆日记》(Diary of a Chambermaid)中，我都发现了园丁和玫瑰花，这令我深感欣慰。这并非巧合，两位导演都是在欢快的气氛中揭示残酷的真相，从而让影片绽放出耀眼的光芒。

因此，我们不能说《凡尔杜先生》没有形式体系、没有叙事结构，导演手法就是堆积情境。事实恰恰相反。《巴黎一妇人》以及查理系列作品为影

坛引入了许多导演技巧，这一点早已是老生常谈。《凡尔杜先生》的独特性在于，它在卓别林导演的那部值得称道的心理电影（《巴黎一妇人》）和查理系列作品之间实现了最佳的综合。我们从中清楚地看到，在《巴黎一妇人》中让我们大开眼界的省略和影射，如何自然而然地契合人物。卓别林的导演手法使查理的形象在拍摄、分镜和剪辑过程中得以延续。

卓别林的省略，无论是空间还是时间上的省略，都与剧情没有真正的关系。它只在场景的层面上影响叙事，只与处于那个情境中的演员直接相关。我们无法想象，谁还能在内容与形式之间建立更加密切的联系，或者说，更加完美的混合体。省略决定了卓别林作品在美学上的"晶体"结构。从这一点上说，《凡尔杜先生》无疑是他所有作品中最"晶体化"的一部。我们可以批评卓别林的大多数电影都是将一系列场景前后串连起来，虽然每个场景本身都近乎完美，但不同场景之间却似乎不那么协调；然而，《凡尔杜先生》中的所谓"断层"其实是对更加细化的微小单元的省略。它们彼此之间的相互依存只是表象而非事实。这些戏剧性"晶体"，只要被放在一起，就能完美契合。

我们知道，在《凡尔杜先生》中卓别林极为巧妙地运用了省略手法。我之前已经提及我们无法看清的断头台。还有，我们都熟悉的那个玫瑰园中的焚烧炉和从中冒出的滚滚黑烟，以及通过凡尔杜在夫妻卧房门口的一进一出来暗示女人被害。这些契合演员和场景的省略，与分隔段落的大片留白相呼应。不同段落之间出现的字幕提示了下一段发生的时间和地点，这并不会真的令人尴尬；它如同在舞台上表演莎翁戏剧时贴在布景上的指示牌，在这类情节中相当常见。至于火车的镜头，类似音乐的主调，引入了其他各组镜头，并赋予电影一种内在的节奏；它几乎可以算是一种抽象的手法，将时间和事件高度浓缩于一个画面之中。

观众不由自主地混同了电影中的笑料与神话本身，从而对《凡尔杜先生》

的形式特征产生误解，认为它在结构上不如其他作品（比如《淘金记》），但其实它更加完善。我们印象中的查理，与他那些经典的笑料密不可分，他正是凭借它们征服了我们。《淘金记》之后，卓别林的笑料灵感源泉明显枯竭。他最近四部作品的笑料加起来还没有《朝圣者》中查理走出一百步所制造的笑料多。这当然并不值得庆幸。另一方面，我们既不能因此对卓别林感到愤怒，也不能认为这必然证明了美学创造力的匮乏。

然而，《凡尔杜先生》中的一切说明，卓别林无可否认地耗尽了他的喜剧天赋，是为了让神话更加完美而必须付出的代价，也可能是必需的理由。影片的中间段落因为一个令人印象深刻的大笑料而相当出彩，我们欣喜地看到，这个大笑料质地坚实，证明它与以往优秀的查理经典笑料属于同一种性质。不过，影片结尾处的那一杯朗姆酒，更有质感、更加精致、更加纯粹，在卓别林的全部作品中只能找出三四个类似笑料。

我们不必扪心自问，神话的完整与坚实能否弥补卓别林喜剧天才之峰的垮塌与风化。这两大美学价值的丰富性不具有可比性。我认为，更加明智的做法是假定其具有神秘的美学必然性。而且，（既然我已经用了地质学的隐喻，就容我继续用下去吧）我们应该看到它已经接近了神话之河的均衡剖面，从此可以毫不费力、轻松自在地奔向大海；此后神话之河的波浪只会淘起一层极细的泥沙，或者金沙。

《舞台春秋》，或者，
　　　莫里哀之死

《舞台春秋》，或者，莫里哀之死

于我而言，写一篇关于《舞台春秋》的文章，与我日复一日、周复一周枯燥乏味地撰写专业评论并不一样。下面的文字，是我对名为《舞台春秋》的一起事件的冥想。

我还没有在公共影院看过这部电影。这些文字是在比亚里茨电影节上观看之后有感而发。在那里，整个法国影坛都为莫里哀 [也就是卡尔费罗（Calvero）① ，啊，是卓别林扮演的] 之死而哭泣。灯光亮起之后，可以看到 400 位导演、编剧和影评人悲伤地抽泣，眼睛红得像西红柿。只有一个词可以描述这部电影带来的震撼，而且我们必须以其最传统的含义去理解这个词——高贵。

在比亚里茨电影节上放映《舞台春秋》的目的，无疑是进行先期点映。但电影本身只是这起事件的一部分，因为观众的组成（首先，卓别林本人也在场）大大增加了此次事件的复杂性。这些观众具有最强的敏锐度和接受能力。他们的真情流露以最直白的方式表达了对电影的赞赏。与此同时，卓别林本

① 《舞台春秋》里主人公的名字。——译注

人的出席与电影本身一样重要。我们参加的半数活动都是在大礼堂里进行的。

必须承认,这样的安排是前所未有的,也恰恰说明这种场合具有非常特殊的意义。理所当然,这成为列队向卓别林本人表示敬意的仪式;既是因为他的出席受到了热烈欢迎,也是因为他的魅力丝毫不减当年。但这无法解释电影令我们产生的强烈情感。让大家见笑了,我打算通过一个荒唐的假设来阐明我的意思:如果是一个从未听说过卓别林或查理的观众,会产生什么样的感受?

这个假设或许毫无意义,因为它包含固有的矛盾,而这个矛盾又直接给出了评价这部电影的标准。地球上没有听说过拿破仑、希特勒、丘吉尔或斯大林的人,一定比没有听说过查理的人更多。如果卓别林并不确定查理的神话比希特勒的神话更有力量、更加真实,如果没有两者外形相似这个优势,如果不是把查理自己的血液抽干只留下皮相和骨架,《大独裁者》就不会诞生,也不会有任何意义。至关重要的一点是,根源并不在于卓别林利用自己与希特勒的相似外貌,而在于希特勒对卓别林无意识的模仿。为了撕下独裁者的面具,卓别林必须提醒世界:那胡子是属于他的。

只有彻底明白了这一点,我们才能开始谈论《舞台春秋》。我们不可能将卡尔费罗的故事和卓别林的神话割裂开来。我并不是指观众的第一印象——自传性质,如同一位英国评论家所言"是艺术家本人的肖像";我所指的是更加基本的层面:作者对自己创造的神话所做的自我剖析。《凡尔杜先生》已经在这样做了:查理假扮成与他截然相反的形象——杀害寡妇的凶手。在《舞台春秋》中,这种剖析变得更加复杂,我们关注的不再是查理而是卓别林本人。凡尔杜代表了查理这个人物辩证的胜利以及他的最终结局。《舞台春秋》则暗示了演员与其所扮演的人物之间的关系。

卡尔费罗曾经是著名演员,但是岁月不饶人,衰老加上酗酒使他失去了演出合同。几年之后,公众不仅几乎忘记了他的名字,甚至记不起他的模样。

因此，在他有机会重返舞台扮演一个小角色的时候，他用了假名。可这是个错误的决定，因为公众或许还会对卡尔费罗残存一丝好奇，但对一个年老体衰的无名丑角则毫无兴趣。

卡尔费罗决定放弃歌舞杂耍剧转而化名在街头唱歌卖艺，这样的片段难道不正是暗示了卓别林自己的迷茫吗？一旦不再做查理，失去了查理的光辉和他自己创造的神话，只留下他的才华和年老体衰之人所能积攒的力量，他还能做什么？

《舞台春秋》，当然具有自传性质，但却是相反的故事。影片讲述了卡尔费罗的演艺生涯由盛而衰，观众无情地抛弃了一个老去的丑角演员。这些都是卓别林辉煌光芒照射之下的阴影，他本人其实是事业爱情双丰收。精神分析师可能会继续深入分析，指出这种想象中的失败与卓别林父亲的失败存在关联。卓别林的父亲是一位歌剧演员，后来因为失声而终日借酒浇愁。影片中发生在英国的片段确实是卓别林当年在伦敦的悲惨童年，但在现实中，卡尔费罗的情敌是卓别林的兄弟——西德尼·卓别林（Sydney Chaplin）。

但是，请打住吧！对《舞台春秋》进行精神分析完全不会增加它的价值。所有问题都在于：一部作品与其作者之间存在密切关系。而且，这种关系并不是心理学上的，而是本体论上的。影片确实直接再现了作者的童年，但这种再现相对于演员与其扮演的角色之间的关系，只是次要的。这部电影的真正主题是：查理会死吗？查理会老吗？卓别林并没有把双重的疑惑处理成需要回答的问题，而是通过一个过气老年演员的故事消除了这些疑惑，这个老年演员从容貌上看就像大他几岁的兄长。

在比亚里茨电影节上放映《舞台春秋》的那个晚上，我们奇迹般地与当时的情境有效融合。来自法国各地的 400 位电影人对查理的神话了然于胸，而且，卓别林本人在场！于是，上演了一部只有三个人物的戏剧：观众、影片、卓别林。我间接提到莫里哀之死，并非哗众取宠。莫里哀因舞台而死，当时

他正在表演一部滑稽戏，模仿医生治病救人。

就这样，我们和卓别林一起，欣赏表现他死亡的演出。我们抽泣是因为我们知道他也在场，他还活着。我们的泪水里交织着多重情感：我们的感激之情，我们知道灯光亮起之后我们还能看见他的银发和动人的微笑，还有他湛蓝的眼睛。是的，他就在那里。这部电影是一场高贵的噩梦，但又是与现实一样真实的梦境——那个名叫查理的滑稽人物死了。这让我们意识到我们对卓别林那个最美好的角色有多么的热爱。自戏剧诞生以来，这个世界上还有哪位艺术家，无论是剧作家还是演员，曾经达到如此至高无上又令人困惑的境界——让自己成为悲剧的主角？

毋庸置疑，很多作家都或多或少地把自己写入了作品之中，但是却缺乏对公众及戏剧本质的了解。《舞台春秋》不是《愤世嫉俗的人》，也不是自传体戏剧；卓别林也不是萨沙·吉特里（Sacha Guitry）[①]。我们更关注的不是他的名望，而是他的神话。只有在如今这个电影的时代，才能让作者和他创造的人物如此完美地融为一体，比如索福克里斯（Sophocles）和俄狄浦斯（Oedipus），歌德（Goethe）和浮士德（Faust），塞万提斯（Cervantes）和堂吉诃德（Don Quixote）。

莫里哀悄然辞世，身边只有三两个朋友，他们点着火把掩埋了他。莫里哀之死成了他所有作品中最凄美的一幕。而这部电影保佑了我们这个时代的莫里哀无需像真正的莫里哀那样，以自己的死亡作为最优雅的谢幕。

[①] 萨沙·吉特里（1885-1957），法国戏剧及电影演员、导演、编剧。因为饰演风流倜傥的花花公子形象而成名。——译注

《舞台春秋》
之伟大

《舞台春秋》在巴黎首映之后，一边倒的热烈好评似乎有点容不得丝毫异议的架势。这与当年《凡尔杜先生》遭到的冷遇大相径庭：影评界对《凡尔杜先生》两极分化的意见并没有令人震惊，公众也没为了买张电影票而排起长长的队伍。卓别林没有亲自为《凡尔杜先生》宣传造势，而他为了宣传《舞台春秋》亲赴欧洲。于是，由创作者本人所引发的共鸣与好奇，如潮水一般淹没了电影本身，并且造成了一种奇怪的混淆：似乎对电影有任何保留意见，就是对创作者本人不够尊重。卓别林本人历史性地出席了比亚里茨电影节，将这部电影介绍给法国电影人和影评人，将这种混淆推向极致，创造了一种自相矛盾的完美典型：创作者向观众呈现了关于自己的失败与死亡的精彩演出。

　　借助电影的力量，"莫里哀"之死为《心病》补充了第四幕[①]。电影结束，灯光亮起，所有的观众泪流满面，转头望向与刚刚在银幕上逝去的人物一模一样的那张脸庞，庆幸他还活着；人们惊魂未定，如梦方醒，那是一个感人

[①] 莫里哀死前表演的最后一部三幕戏剧。——译注

至深又令人恐惧的梦。我们再也无法区分，我们的情感是出于对卓别林本人的钦佩，还是因为他的在场让我们如释重负、惊喜交加。

看起来确实有某种与电影无关的情感寄托于其中。即便是对这部电影表达最高敬意的评论家，如果没有受到公众观点的影响，在观看影片的过程中也很可能会觉得无聊。某些影评人，还有许多只是比其他观众稍微敏感一点的人，都觉得五味杂陈。他们喜欢的只是电影的某一个方面，但并不是整部电影。他们感受到了道德上的压力，似乎舆论裹挟着所有人都不得不对整部影片表示敬意。从根本上说，他们的感觉是对的。但我还是想要为《舞台春秋》首映之后人们对它的热烈追捧做些辩护。

毋庸置疑，卓别林来到欧洲是为了助力其作品的首映。《凡尔杜先生》在美国遭到抵制，在欧洲也受到冷遇，商业上遭遇了失败。尽管《舞台春秋》的创作时间要短得多（只用了几周的时间），但也必然倾注了创作者的大量心血。他认为自己亲自出席会获得最好的宣传效果，事实证明他是对的。

《舞台春秋》确实不同凡响，但并不算是全面成功。院线签署的电影放映合同中要求观影人次至少要达到 50 万，这个数字很惊人，院线只是勉强实现了这个目标，不过首映式的盛况可能让他们起初以为可以轻松实现。若非媒体对卓别林的出席给予了极其密切的关注，以及由此使观众对影片产生强烈共鸣，这部电影全面失败的概率将非常大，尽管电影本身意义非凡。

倘若《舞台春秋》真的遭遇失败也不足为奇。我们可以轻易地想象到，那些原本希望看到一部"卓别林的查理电影"的观众会多么失望，他们期待这部电影能够继续保留喜剧元素，超越《凡尔杜先生》的喜剧效果。电影的夸张情节也并不是为了取悦观众，而只是基于幻象。因此，《舞台春秋》其实是伪情节剧。因为情节剧的首要特征是人物毫无歧义，而卡尔费罗本身就具有多重内涵；而且，从戏剧性的角度看，情节剧的剧情发展通常在意料之中，而《舞台春秋》的剧情发展很难准确预见，它的剧本充满了从未有人写过的

独创性内容。

一般观众最喜欢的莫过于不加掩饰的情节剧——比如戏仿的作品。只需略施巧计，就能让观众感觉小女佣在阳台上哭泣证明了她很聪明。观众尤其不喜欢伪装成情节剧但其实很难理解的电影，比如让·格莱米永（Jean Grémillon）①的《天空属于你们》（Le Ciel est à vous）。而《舞台春秋》则可以算是这类伪情节剧的极致了：尽管一切表面特征都像是一部催人泪下的情节剧，但却始终在破坏观众的情绪；全片没有任何讽刺或戏仿的线索，能够作为引导观众理解的指示牌或可供识别的标志。

卓别林并没有像考克多在《可怕的父母》中所做的那样刻意偏离情节剧的惯例；恰恰相反，没有人比他更认真地对待它们。他只是充分自由地发掘起初被作为惯例的情境，而并没有考虑其传统含义。简而言之，《舞台春秋》从表面上看，没有任何特征能够保证它受到观众的欢迎，除非是出于误解。在这样的情况下，卓别林为影片的发行做一些舆论宣传上的准备，自然无可厚非；而且，也少不了娱乐记者的推波助澜，当然这也是合理的。

我还打算继续借题发挥。在我看来，还有一条更加重要的论据能够增强此片在道德方面而不是美学方面的外在合理性。毋庸置疑，每个人都有权利对杰作有保留意见，比如，批评拉辛笔下那段多哈米纳的独白、莫里哀作品的结局、高乃依无视各种剧作规则。我并非暗示这类评论是错误的或无意义的。但是，对于那些具有超凡创造性、明显证明了作者才华横溢的作品，褒扬态度的评论无疑是更有利于艺术发展的。不要自以为指出作品的缺点是明智之举，相反，我们应该倾向于支持它们，将这些缺点视为一种特质，一种我们还无法理解的奥秘。我承认，如果对自己评论的对象存有疑虑，这就是一种荒谬的评论态度，需要具有冒险精神。尽管我们是迫于压力"相信"《舞

① 让·格莱米永（1898-1959），法国电影导演、编剧。——译注

台春秋》充分证实了上述观点,但相信的理由是充分的。这些理由对不同的人来说可信度不同,但这恰恰证明了尼古拉·韦德亨(Nicole Vedres)在《电影手册》发表的一篇文章中所说的那句至理名言:"如果所有人都喜欢某一部电影,那说明它来得太晚了。"

诚然,我或许言过其实了。这段辩护词无疑并不适用于所有杰作,即便我们认定那些作者是天才。但它肯定适用于《舞台春秋》这一类作品,我认为这类作品不是"制作"或"构思"出来的,而是"冥想"出来的。这些作品以自身为参照,内部结构类似于围绕中心层层排列的晶体。如果不考虑它们的中心点,就很难充分把握它们的结构。一旦我们从内部观察它们,它们表面的混乱无序和支离破碎,就恰恰变成了它们完美且必要的秩序。对于这类艺术作品,并不是艺术家因为疏忽而造成作品存在瑕疵;而是评论家的思维反应比较慢,还没能理解"水至清则无鱼"的道理。

那天晚上,在法兰西大剧院,上帝将《唐璜》与卓别林联系在了一起[①],我由此确认了上述观点。我们不是经常听说,莫里哀的这部悲喜剧无疑是他内容最丰富的作品,同时也是结构最"混乱"的?他创作的速度非常快,自然而然地造成了结构上的"混乱"——支离破碎、语调突变。确实,我们从不怀疑这些是缺点,但是我们往往能从中发现特殊的魅力,甚至因此而忽略这些缺点。多亏了导演让·迈耶(Jean Meyer)[②],让我们能够在没有幕间休息的情况下,以均匀的速度第一次领略其完美的戏剧结构;就好比某些人眼无法捕捉的动作,在高速摄影机下就能显示出令人惊叹的和谐之美。除了《唐璜》,《贵人迷》(Le bourgeois gentilhomme)也显得节奏拖沓、杂乱无章。

请允许我冒昧地将莫里哀的传世名作与《舞台春秋》相提并论,两者非

① 指卓别林本人在法兰西大剧院观看了《唐璜》舞台剧。——译注
② 让·迈耶(1914-2003),法国演员、导演。——译注

常相似。就像莫里哀创作《唐璜》一样，《舞台春秋》也是在卓别林心头久久萦绕最终一挥而就的作品；完成速度相当快，后期只做了少数修改和增删（通常，卓别林拍一部电影需要几个月甚至一年的时间）。它无疑揭示了卓别林内心最深处的秘密，尽管他自己可能都没有意识到，但它却一直深藏在他的心中。这么快的创作速度，更确切地说是这么快地制作成电影而造成的瑕疵和缺陷，恰恰让影片更加契合从潜意识层面直接产生的作品所应有的特征，反而显得无可挑剔。我并不是赞同浪漫随性的灵感，而是支持一种关于创作的心理学，需要天赋、思考，以及精准的自发意识共同配合才能完成。我发现《舞台春秋》恰巧满足这些条件。

因此，我认为，最为审慎的评论态度是以钦佩为出发点，比那些"假如"或"但是"的态度更有价值、更加确定。几乎所有人都赞赏第二部分，但有不少人强烈批评第一部分的冗长乏味和大量对白。然而，如果我们真的热爱这部电影的最后24分钟，看完之后就会明白，电影不可能以另一种方式开篇。显然，即便是我们感受到的乏味，也神奇地成了电影整体中和谐存在的一部分。我们这里说的"乏味"指的是什么？

我看了三遍《舞台春秋》，我承认我体会到了三次乏味，而且是对于不同的片段。但我也完全没有期望乏味的片段能够变得短一点。这恰巧可以使我暂时放松注意力，让思想自由地徜徉——就这些影像浮想联翩。在观影过程中，有好多次我都几乎忘记了时间的存在。客观地讲，这部电影确实很长（2小时20分钟），节奏缓慢，让很多人，包括我自己，对时间失去了感觉。我认为，造成这种现象以及我特殊的间歇性乏味感的原因是一样的：《舞台春秋》在结构上更富有音乐性而不是戏剧性。看了英文的电影宣传资料之后，我更加确认了这一点。资料有三个段落都提到了电影的音乐，以及卓别林对音乐的重视。还有一些奇怪的细节，比如，卓别林安排某个场景的时候，会要求播放主题音乐，以使自己专注于音乐特性。在《舞台春秋》中，时间实质上

并不是戏剧时间,而是想象中的音乐持续时间。这种时间对头脑提出了更高的要求;但这种时间也能够独立于银幕上的影像内容,从而可以在头脑中得到渲染。

诚然,《舞台春秋》根本上的含糊性是对其作出满意评价的主要障碍。这部貌似情节剧的作品,没有一处剧情经过分析之后不显得模棱两可。以主人公卡尔费罗为例。我们倾向于认为他就像查理,因此我们对这位丑角昔日的辉煌毫不怀疑。可是,没有什么比这一点更不确定。卓别林真正的主题并非丑角因为年老而过气以及观众的不忠诚,而是更加微妙的问题——艺术家的价值与观众的评价。

我们只能从电影中看出卡尔费罗是个扎实掌握传统技艺的演员。他的技艺没有一样是具有独创性的,甚至跛腿舞也不是——格洛克(Grock)[①]就表演过,但无疑也是传承自无数前辈。卡尔费罗跳了两次跛腿舞,让我们推断出:他可表演的节目并不丰富。他的程式化表演有趣吗?电影告诉我们,非常有趣。但这样的评价并不太客观,因为缺乏观众的认可。这正是关键所在。卡尔费罗的价值、他的才华和天赋,并不是在一定程度上受运气影响的客观现实,而是与其所取得的成就密切相关。作为一个丑角,卡尔费罗"只为别人而存在"。他只能通过观众这面镜子映照出来的影像看到自己。

然而,卓别林并没有断言:只要是伟大的艺术家就一定会得到观众的认可,戏剧舞台是以成败论英雄。他只是指出:没有了观众,艺术家就是不完整的;观众的赞誉和认可是艺术家本身就应具备的特性,而不是从外界加入的;因此,艺术家失去了观众的认可,也并不是被外界抽走了什么东西。我们无法确定卡尔费罗是不是天才,他自己似乎比我们更加迷茫。他的朋友们依然记得他

[①] 格洛克(1880-1959),瑞士丑角演员、作曲家,被誉为"丑角之王""欧洲最伟大的小丑"。——译注

的辉煌过去，这能够证明什么？这是不是一种集体情绪，就像卓别林出席首映礼而导致的那种情况？这种并不客观的赞赏态度，具有什么价值？如果观众产生了共鸣，会不会是因为喝醉了酒？

这样的自我怀疑，深藏于作为丑角演员的卡尔费罗的内心深处，剪不断、理还乱。老去之后，他说，人们渴望尊严。这位演员还称不上是一个完整的人，因为他依赖于观众才能实现自我价值；每一次登台演出，他都将自己的命运交给了观众。年老的卡尔费罗睿智地追求一种无关成败的安宁，同时又不否定自己的艺术。他明白并且确定，生活，唯有生活本身，才是最美好的；但是，作为艺术家，他又不可能放弃自己的职业。卡尔费罗说："我不喜欢戏剧，也不敢面对自己血管中奔流的血液。"

这部电影反映了戏剧和生活的一切不确定性，并结合了类似于《浮士德》的衰老主题。酗酒毁了卡尔费罗，但是真正让他无法重返舞台的（除了偶尔的小角色），是衰老。这部电影不是关于过气丑角的故事，卡尔费罗与特蕾莎的关系也不能被解读为年轻人抛弃了老一辈。正是卡尔费罗说服了特蕾莎，让她相信自己对他的情愫是虚幻的。在两人中，他拥有更加自由的心灵，他更加淡然地面对彼此的分离。衰老并不是缺陷，它意味着比年轻人更厚重，对生活更有信心。卡尔费罗与浮士德相反，他知道如何面对衰老、如何放弃玛格丽特（Marguerite）[①]——因为欣赏他衰老的优点而芳心暗许的女孩。

即便如此，《舞台春秋》仍然是关于衰老的最动人的悲剧，这一点无可争辩。想想那些精彩的镜头吧。对世界的所有倦意都装进了疲惫的面具里：人老珠黄的丑角演员在化妆间卸妆的场景；还有他戴着翅膀跳芭蕾舞的时候，舞步里透露的不安。

电影迫使我们将卡尔费罗和卓别林本人做比较，而这时影片的不确定性

[①] 歌德的剧作《浮士德》中的女主人公。——译注

就更加明显了。因为，卡尔费罗既与卓别林相似，又与他相反。首先，最不容置疑的是面部特征。卓别林第一次特意刮掉了胡子为我们讲述一个老年丑角的故事。其次，卓别林本人的成就与卡尔费罗的失败恰恰相反。无论是在事业上还是生活上，卓别林都志得意满，始终万众瞩目；他年届六十娶了如特蕾莎一般芳龄十八的年轻妻子；他还有五个可爱的孩子。他非凡的艺术成就与丰硕的爱情果实，也说明他的才智并不输于卡尔费罗面对厄运时如苏格拉底一般的睿智。

我们很难不把卡尔费罗看成卓别林盛名之下的阴影。任何时代任何著名艺术家都将成为卡尔费罗，一旦成功离他而去（比如基顿），或者奥娜[①]（当然她自己不太可能这么想）像特蕾莎一样，终于发现她对他的爱只是一种极端的同情。不过，我们必须承认，在卓别林还拥有好运的时候，他已经拥有了足够的智慧，可以承受卡尔费罗那样的遭遇。否则，卡尔费罗的智慧又从何而来呢？而且，我们难免会猜测，对这种遭遇的预想常常会在夜深人静之时令卓别林不寒而栗、难以入眠。否则，他又怎么会创作出《舞台春秋》呢？

《舞台春秋》可以被看作是卓别林的驱魔仪式，卡尔费罗的命运既让他恐惧，也让他战胜了恐惧。他获得了双重胜利：首先，失败的幻觉客观存在，电影成功地将其拟人化；再者，片中的过气艺术家除了具备重拾内心平静的力量之外，还因为有年轻一代继承了他的艺术而确认了自己的成功。影片结尾，摄影机逐渐远离躺在床上已然死去的那个戴着翅膀的丑角演员，转向舞台上跳着芭蕾舞的年轻女演员，她强忍悲伤奋力起舞，那舞姿恍若有灵魂附体；戏剧和生活都将继续。

由此，我们推导出了《舞台春秋》最基本的独创性："自白书"的性质，或者说是"创作者的自画像"。这一点让某些人惊愕。这种手法在文学上早已

[①] 卓别林当时新娶的年轻妻子，也是他的最后一任妻子。——译注

被接受。我不是指那种"日记",日记当然是为了自我记录;我指的是很多小说或多或少地讲述了作者自己的故事。而且,使用第三人称撰写的小说,并不一定是最客观的。罗·杜卡(Lo Duca)[①]在《电影手册》的一篇文章里回顾《舞台春秋》时,引用了维托里尼在小说《西西里的谈话》(*Conversazione in Sicilia*)序言中的一段话:"每一部作品都是自传,即便主题是成吉思汗,或者新奥尔良的公墓。"福楼拜也曾说过:"包法利夫人是我。"而对于电影,自传性质似乎就显得惊世骇俗了。究其原因,有以下两点。

首先,即便是与施特罗海姆和法国导演让·维果作品中那种无休止的道德自白相比,《舞台春秋》也是非常新颖的。尽管关系并不十分明显,但卓别林内心个人化的隐秘也证明了其艺术水平的成熟与进步。查理是神话寓意的轮廓,令人赞叹地集合了各种象征含义。查理的存在完全是抽象的,是神话。《凡尔杜先生》已经为神话与作者之间建立起了某种辩证的联系——人物之外的查理的意识。迈出了这一步之后,卓别林还需要做的唯有脱下面具,展露真容,与我们面对面地交流。

所有人都同意,观看《舞台春秋》的时候,无法将我们对查理的认知和对卓别林的认知区分开来。在当代,对所有伟大作品的评论在本质上也是如此,因为随着对作者的生活越来越深入的了解,我们倾向于在评论时融入我们的仰慕之情。对作者生活的了解是没有止境的,但有利于我们发现新的蛛丝马迹,从而澄清并充实我们对作品的理解。而在卓别林这里,情况却恰恰相反。卓别林本人及其早期作品实在太流行了,以至于当代观众获得了后人无法获得的特殊享受。已经有很多15岁到20岁之间的年轻人缺少了参照对象,无法像我们一样回顾过去,在卓别林神话的光芒下看待卡尔费罗。

[①] 罗·杜卡(1910-2004),生于意大利,长期居于法国,是记者、文艺评论家、电影史学家。——译注

那么,是不是说《舞台春秋》如果不将查理和卓别林联系在一起就毫无价值?它的意义将会随着时间的流逝而消失殆尽?当然不是。它和历史上那些需要深入了解的自传体文学作品一样。你并不需要教科书的指导就能读懂维荣(Villon)[①]的《德彭杜叙事曲》(*Ballade des Pendus*)和卢梭的《忏悔录》(*Confessions*)。许多自传体小说或戏剧被人遗忘,是因为它们只是靠哗众取宠或奇闻逸事吸引读者的兴趣。而真正的杰作则与它们不同,作者是从人类境况的角度讲述他自己的遭遇。

假设我们在一百年之后才看到《舞台春秋》,那时候已经没有任何关于卓别林及其作品的资料,但他的脸、他眼中满含的忧郁,依然会穿透生死之隔,向我们讲述他的故事,邀请我们见证他的人生,因为,那也是我们的人生。电影银幕上还从未出现过这种角色颠倒的自传体作品,主要是因为影坛天才只可能是凤毛麟角;绝大多数导演,甚至是其中最优秀的那些,不像文学家那样拥有创作的自由。即便导演自己写剧本,他主要也还是一个导演。也就是说,主要是像一个技艺精湛的工匠一样处理客观素材。这样的工作环境足以让作者进行艺术创作并形成其风格,但是缺乏整体上的统一。而其他艺术门类则具有那种如生命体般的统一性,比如,梵·高和他的画,卡夫卡和他的小说。

克劳德·莫里亚克(Claude Mauriac)[②]正确地指出,卓别林让电影为自己服务,而其他导演只是电影的奴仆。换言之,卓别林将"艺术家"这个词汇的含义拓展到了极致,他是站在平等的位置上面对艺术。他选择通过电影表达自我,不是因为他的才华和天赋更适合电影而非文学,而是因为电影能

① 维荣(1431-1463),法国中世纪晚期著名诗人。——译注
② 克劳德·莫里亚克(1914-1996),法国作家、记者,弗朗索瓦·莫里亚克的长子。——译注

够更有效地表达他不吐不快的心里话。

16世纪晚期的艺术家主要是画家和建筑师，因为绘画和建筑是那个时代的艺术。当时从事绘画和建筑是成为艺术家的最好方式，却不是服务于某一门特定艺术的最好方式。恰恰因为艺术家们的态度毫不谦逊（当然不是面对艺术的态度，而是面对特定体裁或类型的态度），文艺复兴时期最卓越的艺术——绘画，才能取得那么巨大的进步。两相比较，达·芬奇只是一位画家，米开朗基罗也只堪称雕塑家；但他们都是艺术家。卓别林，会作曲，有时大谈哲学，偶尔还画画；他只是平庸的作曲家、二流的哲学家、业余的画家；但这些都不重要。关键问题不是卓别林客观上自由地选择了电影，而是他主观上自由地选择了20世纪最卓越的艺术——电影。卓别林可能是迄今唯一一位具有创造力的导演，能够让电影服从于他，为他说出不吐不快的心里话；而不考虑电影技术的条条框框。

另外，还有一些人认为文学作品中的自白式语言相当于值得信赖的告解室，却指责在电影里公开自白不够谦逊。电影是戏剧性的艺术，是夸张的表现手法；因为银幕上实实在在的影像居于主导地位，电影在本质上是最不谦逊的艺术。因此，出于同样的理由，电影需要最大限度的谦逊态度：对风格、题材和结构进行掩饰和伪装。卓别林的《舞台春秋》在风格和题材上尚有一半的谦逊，而在结构上则毫无谦逊可言。瞧，就是这样一个人。

毫无疑问，没有他的天才，就无法成就如此大胆的电影。从卓别林的神话中汲取意义，我们就能够明白，这部电影存在的前提就是敢冒"骄傲和自负"这样的天下之大不韪。在法国，萨沙·吉特里也拍过自传体电影，但只是可笑的夸张之作。卓别林一定是非常确认万千观众对他的喜爱，才敢于如此严肃而笃定地讲述自己的故事，也才敢于摘下令他深受观众爱戴的那张面具。

然而，最令人敬佩的并非这一点。《舞台春秋》以个人为参照，如此动人、如此纯粹；人物的具体形象并没有拖累电影寓意的升华，反而为其注入

了最强大的精神力量。《舞台春秋》的伟大之处正是电影艺术的伟大之处——通过具体形象来实现抽象化。毋庸置疑,正是因为卓别林的神话具有如此崇高的地位(不要忘记,它如今依然受到共产主义阵营和西方阵营的共同欢迎),我们才能对电影进行辩证地衡量。卓别林-卡尔费罗,20世纪的苏格拉底,当众喝下了毒酒。但他选择死亡的睿智却无法言传。最重要的是,有史以来第一次,在众目睽睽之下,他敢于将银幕上实实在在的影像变得不再具有确定含义,让观众"自己看,自己理解"!

指责这部电影"不谦逊"是荒谬的。相反,我们应该对电影艺术和卓别林的天才表示惊叹和感激。最复杂又最简单的含义得以通过一张面孔来表示,不再只是一位演员(多么伟大的一位演员)的面孔,而是一个人的面孔,我们每个人都喜爱和了解的一个人;这张面孔,在黑夜里,在我们内心隐秘的深处,与我们面对面地喁喁私语。

卓别林是电影历史上唯一一位屹立了40年不倒的导演。他最早的默片喜剧首次放映就大获成功。但是,在有声电影诞生之前,默片喜剧就已经陷入衰退。有声电影的出现则彻底终结了哈里·朗顿(Harry Langdon)[①]和巴斯特·基顿这些默片时代喜剧天才的艺术生涯。施特罗海姆的导演生涯只维持了5年。电影天才的平均活跃期大约为5到15年。那些活跃时间更长的导演,更多的是依靠理性和才干,而非天才。唯有卓别林(我不想说他适应了电影的发展),与电影融为一体,长盛不衰。

《摩登时代》是卓别林最后一部直接沿袭麦克·塞纳特开创的原始滑稽剧风格的电影,也是他最后一部真正意义上的默片。从那之后,他从未停止迈向未知领域的脚步,一直以自己为参照,不断开发全新的电影。与《舞台春秋》相比,其他所有电影,甚至包括我们最欣赏的那些,都显得单薄、干枯、

① 哈里·朗顿(1884-1944),美国喜剧演员、编剧、导演。——译注

墨守成规。其他影片也表达了创作者的观点，也具备个人风格特征，但都只是局部创新；他们都遵循某种电影手法，都由当代的惯例来界定（哪怕影片本身违背惯例）。而《舞台春秋》则卓然不群，不同于所有其他电影，尤其不同于卓别林以往的电影。

评价这位 64 岁的老人依然是影坛先锋，也是保守的说法。他一举超越了所有其他人；在电影这个最不自由的艺术领域，他以前是、现在更是自由创作艺术家的杰出楷模和领军人物。

西部片，或者，
典型的美国电影

西部片，或者，典型的美国电影　　335

西部片是唯一一种几乎与电影同时诞生的类型片，半个世纪以来一直充满活力，不断取得新的成功。即便我们质疑20世纪30年代之后西部片的创新程度和风格特征，我们也会惊叹于它持续的商业成功，这是衡量其发展是否健康的标准。毋庸置疑，西部片并没有完全摆脱电影品位（实际是品位及时代）变化的影响。它曾经并将继续受到来自外界的影响，比如犯罪和侦探题材的小说以及当今社会问题的影响；其简洁严谨的形式也因此受到掣肘。我们可以对此表示遗憾，但是不应将其视为一种衰落。这些外来影响只会染指少数大制作影片，主要针对国内市场的低成本影片并不会受其拖累。而且，我们强烈谴责这些短期感染的同时，也应该惊叹于西部片抵抗感染的免疫力：西部片每一次遭受影响就像注射了一次疫苗，免疫力又增强了一分；侵入的微生物会立即丧失致命的毒性。

近15年来，美国喜剧片颓势尽显；偶有成功之作，也是因为摒弃了战前喜剧片赖以成功的旧俗。从《地下世界》(*Underworld*, 1927)到《疤面煞星》(1932)，黑帮片也已经完成了一轮生命循环。侦探故事片发展迅猛，即便在这些冒险故事的框架之下还能重现《疤面煞星》中的那种暴力美学，我们

也很难从那些私家侦探、记者、FBI 密探等男主人公的形象里看出一二。假如确实存在侦探片这样一种类型片，它也不像西部片那样具有显著的独特性；更早出现的侦探小说一直对它产生影响；还有，最近兴起的犯罪片，也是从侦探片直接发展而来的，属于新奇有趣的变种。

多年前的卡西迪牛仔[①]电影最近在电视上播放获得了巨大的成功，这证明了西部片的人物和情节经久不衰。西部片一点也不过时。

比起西部片的经久不衰，它在全世界范围内广受欢迎则更加令人惊讶。无论是面对阿拉伯观众、印度观众、拉美观众、德国观众或英国观众，反映美国建国之初"水牛比尔"[②]和印第安人之间的斗争、西部铁路的修建，乃至美国内战的西部片，都受到持续追捧，这实在令人不可思议！

西部片的奥秘一定不仅仅在于充满青春活力。这一奥秘应该在某种程度上契合了电影的本质。

因为电影是动态影像，所以西部片是典型的电影，得出这样的结论很容易。确实，飞奔的骏马和激烈的打斗是西部片的常见元素。但如果是那样的话，西部片就只能算是惊险片的一个变种。而且，人物在马背上近乎疯狂的连续动作，不能脱离特定的地理环境；由此，我们或许也可以根据环境背景来界定西部片——边陲小镇和边塞风光。

其他电影类型或流派也利用过极富诗意的风光，比如默片时代的瑞典电影，只可惜这些风光虽然成就了许多经典影片，却没能保证其生存下来。还有一些相对较好的情况，比如《长途跋涉者》（*The Overlanders*），借用了某种西部元素——传统的赶牛场景，地理环境是澳大利亚中部风光，和美国西

① 美国作家莫福德（Mulford，1883-1956）于 1904 年创作的小说《卡西迪牛仔》中的牛仔英雄形象。——译注
② 美国西部拓荒时代的一位传奇人物。——译注

部风光非常相似。我们知道,结果是电影大获成功。幸运的是,这种有悖常理的成功后来并没有被效仿,因为它的成功主要在于机缘巧合。事实上,假设西部片是在法国卡玛格海滨拍摄的,那西部片就只能被视为"不伦不类的虚假仿冒之作竟然受到欢迎而获得成功"的又一例证。

将西部片的本质归结于那些外显的元素是徒劳无益的。这些元素也出现在其他类型的电影中,但似乎并没有令它们得到什么好处。因此,西部片必定还存在一些非形式化的特质。策马飞奔、殊死搏斗、铮铮铁汉、茫茫荒野,都不足以界定这种类型片并涵盖其所有魅力。

我们通常根据这些形式特征识别西部片,但它们只是其深层现实(即神话色彩)的标志或象征。西部片,是具有神话色彩的故事和电影这一特定表达方式相互碰撞的产物。那些在电影问世之前就存在于文学作品或民间传说中的西部英雄传奇与电影的结合,并没有扼杀仍然流传的西部文学,西部文学也继续为电影编剧提供最佳素材。然而,西部传奇故事的受众相对较少,且仅限于美国国内;而取材于前者的西部片却在世界范围内广受欢迎,因此两者没有可比性。正如教堂的建筑雕像和花窗图案参照了《祈祷书》(*Books of Hours*)里的小幅插图,西部片借鉴了西部文学,从而使其突破了语言的限制,借助电影银幕在全世界传播。西部片传播范围之广与其本身的内涵是相称的,它的画面似乎与人们的想象一样无边无际。

这本书[①]强调了西部片一个鲜为人知的特点:忠实于历史。这一点通常被忽略,首先固然是因为我们的无知;但更多的是因为根深蒂固的偏见,认为西部片只能讲述一些极端幼稚的故事,是简单编造的虚构作品,因此与心理

① 这篇文章是巴赞为里贝永(J.-L. Rieupeyrout,1923-1992,法国评论家、作家)所著的《西部大冒险:1894-1964》(*La Grande adventure du western 1894-1964*)一书写的序。——原书编者按

学、历史或貌似真实的素材无关。诚然，很少有西部片具备明确的历史真实性；但也并非只有具备明确的历史真实性才具有价值。如果以考古的态度去考证美国早期优秀西部片中汤姆·米克斯所扮演的人物（去考证他那匹神奇的白马就更可笑了），以及威廉·哈特（Willam Hart）[①]和道格拉斯·范朋克（Douglas Fairbanks）[②]所饰演的人物，恐怕是荒谬之举。

确实，当今许多受人瞩目的西部片，我想到的是《落基山分水岭》(Along the Great Divide)、《金沙镇》(Yellow Sky)、《正午》(High Noon)，只与历史事实有微弱的关联。它们基本上属于虚构作品。但是，对西部片与历史的关联视而不见，或者否认剧本充分自由的发挥，都一样是错误的。

里贝永（Rieupeyrout）基于较近的历史，全面阐述了西部片是如何经过史诗般的理想化而诞生的。也许是为了唤起常常被我们遗忘的，甚至我们一无所知的历史，他只探讨了能够证实其观点的电影，无意中忽略了另一个方面——美学事实。美学事实有助于他实现双重正确性。西部片与历史事实之间存在的并非密切或直接的关联，而是辩证关系。汤姆·米克斯饰演的人物与林肯存在天壤之别，但他以独特的方式延续了对林肯的敬仰与怀念。无论是具备最浪漫或者最幼稚的形式，西部片都与再现历史截然不同。卡西迪牛仔和人猿泰山之间其实并无差别，不同的只有他们的服装和展现各自高强本领的"竞技场"。不过，如果我们用心比较他们令人愉快但并不可信的故事，像研究现代人的容貌特征一样将其叠映在一起，一个完美的西部世界就会浮现出来。不同西部片的共同特征是：纯粹由神话构成的西部。

我们以其中的女性神话为例。在西部片的前三分之一段落中，牛仔往往会邂逅一位纯情少女，善良刚烈、冰清玉洁（让我们姑且这么说），牛仔对

① 威廉·哈特（1864-1946），美国早期西部片演员，后来成为导演。——译注
② 道格拉斯·范朋克（1883-1939），美国早期西部片演员。——译注

她一见钟情。尽管两人都谨守礼节，但我们可以推断两人互生情愫。然而，几乎不可逾越的障碍出现了。最重要、最常见的障碍往往来自少女的家庭，比如，她的哥哥是个无耻的恶棍，正义的牛仔不得不通过决斗除掉他。我们的女主人公成了当代的希梅娜（Chimène）①，不可能把杀死兄长的凶手看成好人。为了重获少女的爱，得到心上人的宽恕，我们的男主人公不得不经受一系列严峻的考验。最终，他拯救了他选定的新娘，使她摆脱危及生命、贞洁或财产的劫难，或者同时化解这三重危机。此时，我们知道电影已经接近尾声，如果少女不认为男主人公已经赎罪，不让他开始梦想跟她生一堆孩子，就是忘恩负义。

基于这样的梗概，我们可以编织一千个不同的故事。比如，将美国内战的时代背景换成印第安人的威胁、盗马贼等。这很容易让我们想起中世纪的骑士爱情故事，女性处于更高的地位，最优秀的男主人公也必须为她出生入死，才有资格获得她的垂爱。

这类故事通常还会因为一个自相矛盾的角色而变得更加复杂：一个酒吧女郎（基本上是惯例）也会爱上我们的牛仔。就这样，编剧的上帝一时没有严加约束，这里就多出了一个女人。在影片结束之前几分钟，这位内心高尚的风尘女子会在牛仔身处某种险境时伸出援助之手，牺牲自己的生命和无望的爱情以成全牛仔的幸福。这样也使她在观众心目中得到了救赎。

这就耐人寻味了。值得注意的是，首先，善恶的区分仅仅存在于男人之间。女性人物，不论社会阶层高低，都是值得爱慕，或者至少值得尊重或同情的。最卑贱的年轻妓女最终也因为爱情和死亡而得到救赎。不过，《关山飞渡》中的妓女并没有死，这部电影类似于莫泊桑的小说《羊脂球》（*Boule de Suit*）。而片中善良的牛仔则是一个洗心革面的逃犯，这样后来两人终成眷

① 高乃依的剧作《熙德》中的女主人公，她的情人在决斗中杀死了她的父亲。——译注

属才最成体统。

更进一步来说，在西部片中，女人都是善的，男人都是恶的，即便是最优秀的男人，因为其性别的原罪也必须经历各种考验才能获得救赎。在伊甸园中，是夏娃引诱了亚当。而在美国盎格鲁撒克逊清教主义的氛围中，在历史的压力之下，西部片一反常态地将《圣经》里的故事颠倒过来。女人的沉沦都是因为男人的邪念。

显而易见，这样的理念源于美国建国初期西部蛮荒的社会形势：女人稀少，环境严苛，危机四伏，瞬息万变。对于男人来说，守护自己的女人和马匹，就是最迫切的任务。偷一匹马就会被绞死，这被认为足以震慑盗马贼。而为了增强对女性的尊重，性命之忧这种警戒似乎已经力不从心，还需要神话的积极感召。西部神话证明、宣传并肯定了女性在维护社会道德方面所起的作用，这在当时西部混乱无序的社会中意义非凡。女人不仅能够孕育未来的希望，还能够通过家庭关系捍卫道德基础；女人对家庭的渴望就如同植物无法脱离其扎根的土壤。

上文探讨的或许是西部片中最典型的神话（关于马匹的神话仅次于它），无疑还可以从中归纳出更为本质的规律。实质上，每一个神话都是通过特定的戏剧性情节，详细描绘了史诗巨著般的善恶较量：正义骑士对抗邪恶势力。通向小镇的草原、沙漠、荒山广袤无垠，可能发生任何事情，使生活在木屋中的小镇居民时刻面临危险（处于原始蛮荒状态的文明）。生活在原始蛮荒之地的印第安人无力建立人类秩序。他们只有服从于凶残的动物本性，才能主宰这个世界。而白人基督徒则是这片新大陆真正的征服者。他们的马群经过的地方，小草在发芽。他们同时建立了道德秩序和技术规范，两者互相依存，前者是后者的保证。或许，与牢固安全的驿站马车、联邦军队的保护、修建西部铁路的宏伟工程相比，更加重要的是确立公正的秩序和法律的尊严。

古老文明中道德与法律的关系，在如今只不过是本科生论文的一个主题。

然而在半个世纪之前，却是年轻的美国切实面临的最重大的问题。唯有威猛强壮、不拘小节、勇敢坚毅的铁血男儿才能征服那片处女地。每个人都明白，熟悉死亡并不是为了惧怕地狱、瞻前顾后或空谈道德。警察和法官为弱者提供了最大的帮助。这些征服者的力量也正是其弱点所在。在个人道德不可信赖的地方，唯有法律才能建立公正的秩序并确保秩序的公正。

然而，法律号称能够维护社会正义，却无视组成社会的基本单元——人的价值，从这个角度来说，法律又是不公正的。要想维持法律的效力，必须通过与罪犯一样强壮剽悍的人来执行法律。正如我们之前所说的，这些优点可不是绝对意义上的美德。治安官往往并不比他绞死的人善良。这必然招致不可避免的矛盾。不法之徒与执法者之间的道德差距微乎其微。而且，治安官的徽章本身就是正义的象征，其价值与其拥有者的美德无关。在这第一个矛盾之后，必然跟随着第二个矛盾：为了有效地执行法律，就必须采取极端且迅速的手段（当然总比私刑要合理），从而会忽略一些本应减轻刑罚的情况（比如需要花费很长时间去调查的不在场证据）。因此，为了保护社会，这样一种形式的正义就对那些最不安分守己的人相当残酷，尽管他们未必是这个社会中最无辜的人，但也未必是最无用的人。

法律与道德结合的必要性从未如此确定和重大，但同时，它们之间的矛盾也从未如此具体和明显。这一点也为滑稽剧提供了基础素材。在《朝圣者》的结尾，我们看到查理骑着马走在边境线上，意味着他游走于善与恶的边缘。

约翰·福特的《关山飞渡》对法利赛人与酒馆老板的寓言故事[①]进行了戏剧化的精彩解释，证明了被赶出小镇的妓女，比心胸狭隘的妇人更值得尊重，就如同官员之妻一样高洁；一个放浪形骸的赌徒也明白如何像贵族一样有尊严地死去；一个酒鬼医生也可以拥有精湛的医术并忘我地救死扶伤；一个被

① 基督教《福音书》中的一则寓言。——译注

追捕的逃犯，以前犯过错，以后也可能还会再犯，但是他也能表现出忠诚、慷慨、勇气和优雅；相反，拥有很高社会地位的银行家却卷款逃走。

　　由此，我们在西部片的源头中找到了史诗乃至悲剧的道德准则。它属于史诗范畴，因为主人公都超越了凡人的境界，他们的英勇事迹广为流传。比利小子①如同阿喀琉斯一样刀枪不入，他的左轮手枪也从来都是弹无虚发。这个牛仔是配枪的骑士。西部片的场面调度通常是为了突出主人公的形象。镜头安排具有明显的史诗风格：偏爱展现遥远的地平线，辽阔广袤的画面无时无刻不让观众意识到人与自然的冲突。西部片基本不使用特写镜头，甚至中景镜头也很少见，更多地使用平移镜头和转动镜头，从而使画面没有边界，充分体现空间的广阔无垠。

　　确实如此。这种史诗风格只有以道德规范为基础和理由才能真正具有意义。这种道德规范属于这样一个世界：善与恶两大基本社会要素简单而必然对立的世界。但是，由于善处于萌芽阶段，法律就显得原始而严酷。首先，至高无上的社会正义与人物个人的道德正义之间存在显而易见的矛盾；再者，为了保证未来城市的秩序，法律是绝对迫切的需要，而个人良知所遵循的法则也同样无可撼动，这就与法律产生了矛盾；由此，史诗变成了悲剧。

　　西部片的剧本常被嘲讽为拙劣地模仿高乃依的作品。不难看出它们与《熙德》的相似之处：同样存在爱情与使命之间的冲突；同样是在骑士历尽磨难之后，睿智的贞洁少女才能够忘却家族的耻辱；同样是克制爱欲，因为比起对法律和道德的尊重，爱情是次要的。不过这种比较也是双刃剑，与高乃依的作品相提并论，西部片确实显得很可笑；但同时也会让人们注意到西部片的伟大，一种透着天真的伟大，正如透着诗意的童年。

① 比利小子，是美国西部拓荒时期具有传奇色彩的枪手和逃犯。有多部西部片名为《比利小子》。——译注

这一点毋庸置疑。西部片这种天真幼稚的伟大得到了世界各地普通观众（包括孩子）的认可，尽管存在语言、风景、习俗和服饰上的差异。史诗和悲剧中的英雄具有世界性的影响。美国内战是 19 世纪的历史，西部片将其转化成现代史诗中的特洛伊之战。西部拓荒就是现代的《奥德赛》史诗。

西部片的历史真实性与其明显偏爱的离奇的情境、夸张的事实、剧烈的逆转并不冲突（简而言之，一切都是不太可能发生的）；而且，这些恰恰是西部片的美学和心理学基础。除了西部片，电影史上只出现过一种史诗电影，或者叫历史电影。

我们并不打算比较苏联史诗电影和美国史诗电影的形式；但通过分析它们的风格，或许可以出人意料地重新建构两者所表现的历史事件的意义。我们只是想要指出，并不是因为接近历史事实才赋予了它们这种风格。很多即时形成的民间传说，只需几十年的时间就能够得到充实，转化为史诗。如同美国的西部拓荒一样，苏联革命也是一系列标志着新秩序和新文明诞生的历史事件的集合。对于苏联和美国来说，通过神话来确认历史是必要的。它们必须彻底改造道德规范并为其寻找新的源头；在混杂和污染发生之前，法律的基本作用是在无序之中建立秩序，在动荡的世间守护一方净土。电影或许是唯一能够表达这些含义的语言，最重要的是，还能够以真正的美学维度来表达。如果没有电影，美国征服西部的历史可能就会被遗忘，留存下来的只有小众的"西部故事"文学流派；同样，苏联的艺术也不是通过绘画或小说，而是通过电影，来向世界展现波澜壮阔的苏联革命史。由此，电影成为独特的史诗艺术。

西部片的
演变

二战前夕，传统西部片的发展已经臻于完美。1940 年是一个拐点，标志着西部片不可避免地即将进入一段新的发展历程；战争只是将其推迟了四年，其发展方向虽未受控制但发生了改变。《关山飞渡》（1939）是传统形式发展成熟的完美典范。约翰·福特通过场面调度，在社会神话、再现历史、心理事实和传统主题之间实现了最佳平衡；这些要素具有同等地位。这部电影就好比一个车轮，无论如何旋转，都以轴心为基点保持平衡。

我们在此列举一些 1939–1940 年间与西部片相关的名字和标题：金·维多（King Vidor）[①] 的《神枪游侠》（*Northwest Passage*，1940）；迈克尔·柯蒂斯（Michael Curtiz）[②] 的《圣非小路》（*The Santa Fe Trail*，1940）、《维城血战》（*Virginia City*，1940）；弗里茨·朗的《弗兰克·詹姆斯归来》（*The Return of Frank James*，1940）、《西部联盟》（*Western Union*，1940）；约翰·福特的《铁血金戈》（*Drums Along the Mohawk*，1939）；

[①] 金·维多（1894-1982），美国导演、制片人。——译注
[②] 迈克尔·柯蒂斯（1888-1962），匈牙利导演。——译注

威廉·惠勒的《西部人》（*The Westerner*，1940）；乔治·马歇尔（George Marshall）①的《碧血烟花》（*Destry Rides Again*，1939），由玛琳·黛德丽（Marlene Dietrich）②担任女主角。③

上述影片耐人寻味。从中我们可以看出，许多如今业已成名的老一辈导演，在 20 年前或许就是通过一系列几乎不为人知的西部片开启导演生涯的，他们在事业巅峰期再度涉足这一领域；就连威廉·惠勒也不例外，而他的才华似乎唯独不适合拍摄西部片。1937 年到 1940 年媒体对西部片的广泛宣传或许可以解释这一现象；而战前美国罗斯福时代的国家意识可能也是原因之一。我们倾向于这样认为，因为植根于历史的西部片直接或间接地颂扬了美国的历史。

无论如何，这一时期证明了里贝永的论点——西部片具有历史真实性。

然而，战争年代西部片几乎从好莱坞常规电影中消失了；这一现象违背常理，令人难以置信；但如今来看，就不足为奇了。正如当年西部片取代了其他惊险电影而大放异彩、备受赞誉；战争期间，战争片将西部片挤出了（至少是暂时挤出了）市场。

当战争胜利在望，但和平尚未最终来临的时候，西部片又迅速回归市场，并获得丰厚的票房收入。然而，这一新的发展阶段值得仔细分析。

传统西部片在战前已经臻于完美，这意味着必须引入新的元素以证明自身继续存在的价值。我不想宣称著名的"审美的时代性与连续性"规律能够解释一切，但在这里确实不存在不适用的情况。约翰·福特战后拍摄的西部片《侠骨柔情》（*My Darling Clementine*，1946）、《要塞风云》（*Fort Apache*，1948），显然证明他在《关山飞渡》的经典风格基础上进行了巴洛克式的润色。

① 乔治·马歇尔（1891-1975），美国导演。——译注
② 玛琳·黛德丽（1901-1992），德国著名女演员。——译注
③ 1955 年上映的重拍片《戴斯屈》（*Destry*）令人失望。导演还是乔治，男主角换成了奥迪·墨菲（Audie Murphy，1924-1971，美国演员。——译注）。

尽管这里的巴洛克概念可能意味着一种技术上的形式主义，或者对某段剧情格外重视，但无论如何，我不认为它能够解释西部片趋向复杂的发展变化。这种发展趋向无疑应该结合 1940 年臻于完美的那段时期和 1941 年到 1945 年间发生的重大事件来解释。

我们姑且将战后所有形式的西部片统称为"超西部片"。我们使用这个词的目的是为了将通常不存在可比性的现象联系起来。这样可以从反面证明，它们与 1940 年的经典风格及其所形成的传统之间的反差。这种超西部片羞于自成一体，刻意加入外来的意趣以确证自己的存在价值；比如加入美学、社会、伦理、心理、政治乃至情色方面的意趣。简而言之，就是加入一些根本不属于西部片的元素，期望它们可以充实西部片。稍后我们再讨论这些方面。

首先我们要指出 1944 年之后战争对西部片发展的影响。超西部片无论如何都会出现，但内容可能会大相径庭。战争的真正影响在战争结束后才被人们深切地体会到。与此相关的大制作电影自然而然地在 1945 年之后相继问世。二战不仅仅为好莱坞电影提供了壮观的场面，至少在战后的几年里也提供了一些值得反思（其实是必须反思）的主题。历史是西部片唯一正式的素材，也通常是它的主题。尤为明显的例子是《要塞风云》，为印第安人进行了政治平反；随后涌现了大批类似主题的西部片，直到最近的《草莽雄风》（*Apache*）；其中，德尔默·戴夫斯（Delmer Daves）[①]的《折箭为盟》（*Broken Arrow*, 1950）是最典型的例子。然而，战争带来的更深层次的影响无疑更加间接，一旦影片用社会和道德主题取代传统主题，我们就应当意识到那可能源于战争的影响。最早的例子可以追溯到 1943 年威廉·维尔曼（William A. Wellman）[②]的《黄牛惨案》（*Oxbow Incident*），最近的《正午》与其存在隐

[①] 德尔默·戴夫斯（1904-1977），美国导演、编剧。——译注
[②] 威廉·维尔曼（1896-1975），美国导演。——译注

约的关联。(不过,弗雷德·金尼曼①电影中狂热的麦卡锡主义值得警惕。)

情色也可以看作是战争的间接影响,因为它源自海报女郎的风靡。霍华德·休斯(Howard Hughes)②执导的《不法之徒》(*The Outlaw*,1943)或许可以作为例子。爱情从来就不是西部片的要素,《原野奇侠》(*Shane*)恰恰利用了这种冲突,情色就更不是了。如果情色作为戏剧性跳板出现,则意味着从此西部片将成为性感女主角的陪衬品。金·维多执导的《阳光下的决斗》(*Duel in the Sun*,1946)无疑就是如此。这部电影极其壮观的场面是将其归为超西部片的另一个理由,形式方面的理由。

《正午》和《原野奇侠》是西部片风格突变的最佳例证,这种突变是意识到自身的存在及局限性的结果。弗雷德·金尼曼的《正午》将伦理剧的效果和画面的唯美主义结合起来了。我并不认为《正午》一无是处,它是一部精巧的作品;相比《原野奇侠》,我更喜欢它。卡尔·福尔曼(Foreman)③高水平的改编功不可没,他将原本更适合其他类型片的素材与西部片的传统主题结合在一起。换言之,他将西部片视为需要填充内容的一种形式。至于《原野奇侠》,是超西部片的极致代表。其实,乔治·史蒂文斯(George Stevens)④的出发点是通过西部片本身的特点证明其存在的价值。其他西部片都是尽可能别出心裁地从隐晦的神话中提炼主题,而《原野奇侠》的主题就是神话本身。史蒂文斯结合了两三个基本的西部主题,最主要的就是骑士为了追寻自己的目标而浪迹天涯;为了让观众不错过这一点,导演让他始终身着白色服装。白衣和白马在善恶分明的西部世界是理所当然的;但显然,

① 弗雷德·金尼曼(1907-1997),奥地利导演,《正午》由其执导。——译注
② 霍华德·休斯(1905-1976),美国制片人、导演。——译注
③ 卡尔·福尔曼(1914-1984),美国编剧、制片人,《正午》由其编剧。——译注
④ 乔治·史蒂文斯(1904-1975),美国电影摄影师、导演、制片人,《原野奇侠》由其执导。——译注

艾伦·拉德（Alan Ladd）[1]的白色服装具有极其厚重的象征意义，而汤姆·米克斯的白衣白马只是善良和勇气的标志。至此，一切又回归原点，因为地球是圆的："超西部片"超越传统西部片绕了一大圈之后又超越了自己，最终回到了落基山脉。

如果西部片注定要消亡，那么，超西部片恰恰能够精准地表现它的衰落过程和最终的崩溃。然而，西部片毕竟与美国喜剧片和犯罪片具有不同的特质。西部片曲折、起伏的发展并没有危及其自身的存在。它的根系继续在好莱坞的沃土里不断蔓延并深扎。尽管有人曾经打算用妖冶迷人但无力繁衍的杂交品种替代它；但我们惊喜地发现，在外来枝蔓的缠绕之下，它竟然又萌发出青翠茁壮的嫩芽。

起初，超西部片只影响到了那些非同寻常的影片：A级大片。[2]这种浅层的震动并没有撼动极度商业化的西部片的基石和核心——马背文化和特色音乐；而且西部片通常还能通过在电视上播出而掀起第二波热潮（卡西迪牛仔形象的成功证实了这一点，也证明了即便只是初级形式的西部神话也具有旺盛的生命力）。年轻一代对西部片的欢迎，确保了西部片未来的长期发展。低成本的西部片从来没有在法国上映，但从美国电影发行公司的工作人员那里得知它们依然存在，我们也就放心了。

这些低成本西部片，从单部影片来看，其美学意义有限；但从整体来看，它们的存在对于这种类型片的健康发展至关重要。正是因为它们提供了"更底层的"肥沃土壤，传统西部片才得以深深地扎根。无论是不是超西部片，B级西部片从不需要借助理性分析或美学规则的支撑。事实上，B级片这个概念

[1] 艾伦·拉德（1913-1964），美国演员。——译注
[2] 这里的A级片和B级片与电影内容分级制度无关，是从电影制作费用预算来区分的，A级片预算最高。——译注

还存在争议，因为它取决于 A 级片的范围如何界定。我所指的 B 级片是那些通常制作成本相对较高的纯商业片，它们受到观众欢迎的基础是明星主演和无需理性分析的严谨故事。

由亨利·金（Henry King）[①]执导、格利高里·派克（Gregory Peck）[②]主演的《枪手》（*The Gunfighter*，1950）就是这类西部片的辉煌典范：经典的杀手主题；杀手厌倦了逃亡生活，却又被迫不得不再次杀人；故事的戏剧结构非常严谨。类似的例子还有威廉姆·维尔曼执导、克拉克·盖博（Clark Gable）[③]主演的《蛮山血战》（*Across the Wide Missouri*，1951），同样由维尔曼执导的《娘子军征西》（*Westward the Women*，1951）则尤为典型。

在《一将功成万骨枯》（*Rio Grande*，1951）中，约翰·福特显然已经重新开始拍 B 级片，或者说终究是回归了商业传统——以浪漫化为主，附加其他元素。因此，在这类西部片领域发现艾伦·德文（Allan Dwan）[④]这样的老一辈导演，也不足为奇。他从未抛弃"铁三角"[⑤]时代的风格；就连对麦卡锡主义的清算也能成为他拓展传统主题的机会，比如《银矿》（*Silver Lode*，1954）。

我还要说明几点。我之前一直遵循的分类标准现在看来是不够全面的，我不能再进一步解释西部片本身的发展了。我必须将导演作为决定性因素来考量。显而易见，几乎没有受到超西部片影响的传统西部片主要是由那些在战前就已经成名的导演执导，他们对于情节紧凑的惊险电影驾轻就熟。西部片及其规则的经久不衰自然而然地通过他们的作品得以体现。霍华德·霍克

[①] 亨利·金（1886-1982），美国导演、演员、制片人。——译注
[②] 格利高里·派克（1916-2003），美国演员。——译注
[③] 克拉克·盖博（1901-1960），美国演员。——译注
[④] 艾伦·德文（1885-1981），加拿大导演、制片人。——译注
[⑤] 指三家美国电影制作公司的合作：Keystone、KayBee、Fine Arts。——原书编者按

斯（Howard Hawks）[①]的功绩就在于，在超西部片鼎盛时期，他证明了：以传统的戏剧性和观赏性为基础依然能够拍出真正的西部片，完全不需要牵扯任何社会性主题或是通过形式化的手段。《红河》（*Red River*，1948）和《烽火弥天》（*The Big Sky*，1952）都是西部片佳作，而且没有丝毫巴洛克风格或衰退的迹象。这两部影片对电影手法的理解与意识始终同真诚的叙事协调配合。

拉乌尔·沃尔什（Raoul Walsh）[②]也是一样（尽管存在某些差异），他执导的《萨斯喀彻温》（*Saskatchewan*，1954）是借鉴了美国历史的传统西部片。但他的其他作品，比如《虎盗蛮花》（*Colorado Territory*，1949）、《绝处逢生》（*Pursued*，1947）、《落基山分水岭》（1951），恰恰提供了我之前一直在寻找的发生转变的例证（如果我的笔锋转得过于突兀，还望海涵）。这几部影片是基于令人愉悦的传统西部片戏剧性基调的完美典范，但显然已经超越了 B 级片的范畴。它们确实不存在社会性主题。人物的遭遇吸引了我们的注意力，而他们的遭遇无一不与传统西部片的主题完美契合。但是，如果我们不知道它们的制作时间，它们的某种"特质"就会让我们误以为是近期的影片。我下面将对这种"特质"进行界定。

我非常犹豫应该用哪些词汇来描述这些 20 世纪 50 年代的西部片。起初我想用"感觉""情感""抒情"之类的词汇。我认为，在任何情况下这些词都不会错，也能够恰如其分地形容当下西部片的特征，与超西部片相比，它们往往在某种程度上需要理性分析，观众只有先思考然后才会赞叹。我即将列举的这些电影，就算比《正午》更加理性，但也并不需要事后追问；才智通常只用于了解历史本身，而非历史背后的含义。

后来我又想到了另一个词"真诚"，或许能够为前面那些词汇提供有益

[①] 霍华德·霍克斯（1896-1977），美国导演、编剧、制片人。——译注
[②] 拉乌尔·沃尔什（1887-1980），美国导演、编剧、制片人。——译注

的补充。我的意思是，尽管导演知道自己在拍西部片，但依然平等地对待它。电影发展到现在，我们很难想象真正幼稚的电影，而超西部片以其矫揉造作和愤世嫉俗而堪称"幼稚"。但我们能够证明它仍然有可能是真诚的。尼古拉斯·雷（Nicholas Ray）[1]拍摄《荒漠怪客》（*Johnny Guitar*，1954）的时候肯定知道自己在干什么；这部电影成就了琼·克劳馥（Joan Crawford）[2]魅力永存的经典形象。这部影片的华丽修饰之风并不亚于史蒂文斯的《原野奇侠》，而且导演和剧本也不乏幽默感。但是，雷从未以屈尊俯就的态度或家长式作风来对待他的电影。拍摄这部电影或许让他乐在其中，但他没有丝毫嘲弄取乐的意思。他并不认为西部片限制了他对含义的表达，尽管他不吐不快的那些含义显然比永恒不变的神话更加个性化、更加细腻微妙。

我最终将根据叙事方式而非导演的主观态度来确定这些词汇，现在就谈谈我所认为的最优秀的西部片的特质——"小说化"。我的意思是，在没有偏离传统主题的情况下，这些影片为人物增添了迷人的个性魅力——独特的性格和心理状态，从而使人物的内在更加丰满，就如同小说中的主人公一样。我们说《关山飞渡》具有丰富的心理学内涵，并不是特指某个人物，而是指电影的手法。它的人物设置依然是传统的西部片类别：银行家、心胸狭隘的妇女、心地善良的妓女、优雅的赌徒，等等。

而《寻求庇护》（*Run for Cover*，1955）则大不相同。虽然人物与情境还是传统类型的变种，但吸引我们的是他们各自的个性而非共性。我们也知道尼古拉斯·雷总是拍摄他钟爱的题材，即充满青春热血的暴力和秘密。"小说化"西部片的最佳例证是爱德华·迪麦特雷克（Edward Dmytryk）[3]执导的

[1] 尼古拉斯·雷（1911-1979），美国导演。——译注
[2] 琼·克劳馥（1904-1977），美国女演员。——译注
[3] 爱德华·迪麦特雷克（1908-1999），美国导演。——译注

《断戈浴血记》(*Broken Lance*, 1954), 我们知道它是将约瑟夫·L. 曼凯维奇 (Mankewicz) [①] 的《无情世家》(*House of Strangers*, 1949) 翻拍成了西部片。但对于不了解这一点的人来说,它无非就是比其他西部片更加细腻精巧,展现了更加个性化的人物和更加复杂的关系,但仍然受制于两三个传统主题。伊利亚·卡赞 (Elia Kazan) [②] 的《陇上春色》(*The Sea of Grass*, 1947) 也在某种程度上涉及了类似的心理学主题,但相当简洁明了;主演同样是斯宾塞·屈塞 (Spencer Tracy) [③]。我们可以想见在最中规中矩的 B 级西部片和最小说化的西部片之间,还存在许多过渡形式;而且,我的分类不可避免地具有一定的任意性。

不过我还是要继续说明。沃尔什是传统西部片的老一辈导演,而安东尼·曼 (Anthony Mann) [④] 则是年轻一代小说化西部片导演中最恪守传统的。近年来最美妙的真正的西部片都出自他之手。事实上,这位执导了《赤裸的马刺》(*The Naked Spur*, 1953) 的导演在战后一直专注于西部片,而其他导演都只是偶尔涉足。无论如何,曼以感人的坦诚态度对待每一部西部片,无论是揭示题材的内涵,还是塑造栩栩如生、打动人心的人物,或是创造引人入胜的情境,都显得真诚、自然。谁想要领略真正的西部片及其所特有的导演手法,都该看看由罗伯特·泰勒 (Robert Taylor) [⑤] 主演的《魔鬼的门廊》(*Devil's Doorway*, 1950),还有詹姆斯·斯图尔特 (James Stewart) [⑥] 主演的《怒河》(*Bend of the River*, 1952) 和《遥远的国度》(*The Far Country*, 1954)。即

① 约瑟夫·L. 曼凯维奇 (1909-1993),美国导演、编剧、制片人。——译注
② 伊利亚·卡赞 (1909-2003),美国导演、演员、编剧、制片人。——译注
③ 斯宾塞·屈塞 (1900-1967),美国演员。——译注
④ 安东尼·曼 (1906-1967),美国导演、制片人。——译注
⑤ 罗伯特·泰勒 (1911-1969),美国演员。——译注
⑥ 詹姆斯·斯图尔特 (1908-1997),美国演员。——译注

便没有听说过这三部电影,也至少应该看看最精彩的《赤裸的马刺》。曼擅长直接、审慎地抒情,而最重要的是他能够百分之百地确保人与自然融为一体;他再现了失传已久的"铁三角"时代那种外景的辽阔之感,这也正是西部片的灵魂所在。而在人物层面上,他的主人公不再是神话人物,而是类似于小说中的主人公。我们希望宽银幕技术的发明不会绑架他的这些天赋。

上述例子说明,西部片的新风格是与新一代导演的崛起同时出现的。但如果由此断定小说化西部片都是战后进入影坛的年轻导演的作品,那就稍显偏激和幼稚了。你完全可以反驳说,这种"小说化"特质在《西部人》中很明显,还有《红河》和《辽阔天空》也存在相似之处。尽管我个人没有意识到,但有人向我保证弗里茨·朗的《恶人牧场》(*Rancho Notorious*,1952)也相当"小说化"。无论如何,执导了优秀作品《男子汉大丈夫》(*Man Without a Star*,1954)的金·维多应该跻身于尼古拉斯·雷和安东尼·曼恩之间。我们肯定可以找出三四部老一代导演的作品堪与年轻导演的作品媲美;但从总体上说,对兼具传统性和小说化特质的西部片感兴趣的主要是新入行的年轻导演。其中,罗伯特·奥尔德里奇(Robert Aldrich)[①]是最近且最优秀的例证;他执导的《草莽雄风》(1954),尤其是《黄金篷车大作战》(*Vera Cruz*,1954),都属于这类西部片。

至此,还剩下宽银幕的问题。《断戈浴血记》和亨利·哈撒韦(Henry Hathaway)[②]执导的《魔鬼花园》(*Garden of Evil*,1954)(这部电影的剧本兼具传统性和小说化特质,可惜处理手法没有多少创新),以及由伯特·兰卡斯特(Burt Lancaster)[③]自导自演的《肯塔基豪侠》(*The Kentuckian*,

[①] 罗伯特·奥尔德里奇(1918-1983),美国导演。——译注
[②] 亨利·哈撒韦(1898-1985),美国导演。——译注
[③] 伯特·兰卡斯特(1913-1994),美国演员、制片人、导演。——译注

1955），这部电影在威尼斯电影节上无聊得令人难以忍受，都采用了宽银幕技术。我只知道有一部宽银幕电影的场面调度确实令人大开眼界，那就是由奥托·普雷明格（Otto Preminger）①导演、约瑟夫·拉什勒（Joseph LaShelle）②摄影的《大江东去》（*River of No Return*, 1954）。不过，我们已经读到不少（我们的杂志也写过不少）评论，认为宽银幕对其他类型片或许没有什么意义，但一定会使西部片焕然一新，因为西部片中的辽阔空间和策马飞奔需要广袤的地平线。这种推论貌似有理，其实却过于肤浅。最具说服力的例子，是采用了宽银幕技术的《伊甸园之东》（*East of Eden*, 1955）。我不会标新立异地说宽银幕不适合西部片，或者没有为西部片带来任何新意；但在我看来，它确实没有为西部片带来根本性的改观。③

无论是采用标准比例，还是双格画幅银幕技术，或是宽银幕技术，西部片还将是西部片——那种我们希望子孙后代仍然能够欣赏到的西部片。

① 奥托·普雷明格（1906-1986），奥地利导演。——译注
② 约瑟夫·拉什勒（1900-1989），美国电影摄影师。——译注
③ 我们还有一个更加确定的例子——《从拉莱米来的人》（*The Man from Laramie*, 1955）。在这部影片里，安东尼·曼没有将宽银幕作为一种新的格式，而是用于扩展人物周围的空间。

海报女郎的
形态学研究

首先，我们不要将海报女郎与那些衰退堕落的黑暗时代出现的淫秽色情意象相混淆。海报女郎在形式和功能上都是一种特殊的情色现象。

定义与形态学

绘有美女的海报，原本是为了抚慰那些集体奔赴世界各地参战的美国士兵而创造的一种战时产品。后来很快成为一种标准化工业产品，商业前景大好，质量也如花生酱和口香糖一样稳定。它们迅速发展成熟，就像吉普车一样，成为遵循美国军队社会学原理的特殊产品。海报女郎能够完美地满足族群、地理、社会及宗教方面的心理需求。

从外形上看，美国文化中的维纳斯应该是身材高挑、充满活力的女郎，体型修长、体态婀娜，明显属于高个子族群。而古希腊神话中的维纳斯其实只是五短身材的雕像。因此，美国的海报女郎与欧洲的维纳斯截然不同。她的髋部较窄，不会让人联想到生儿育女的母亲。但与此同时，她那坚挺傲人的胸部又格外引人注目。美式情色（也就是美国电影中的情色）的典型特征，近年来似乎已经从颀长的双腿转向了丰满的胸部。

在电影中展示玛琳·黛德丽基本符合黄金分割比例的一双美腿，还有丽塔·海华斯（Rita Hayworth）[①]的成功；以及由霍华德·休斯执导、简·拉塞尔（Jane Russell）[②]主演的《不法之徒》的声名大噪（但不是什么好名声），为了给电影宣传造势，媒体将简·拉塞尔的双乳描绘成"尺寸堪比天空中的云朵"。这些都说明标志着"女性吸引力"的部位已经不可逆转地转移了。或许，这个词本身已经过时了，应该改成"吸引男性"。如今，对于"女性的性感"这一概念，最前卫的理解总算到达了心脏的高度。我们获悉的来自好莱坞的新闻报道应该可以提供佐证，宝莲·高黛（Paulette Goddard）[③]将一位胆敢声称她佩戴胸垫的记者告上了法庭。

不过，凹凸有致的外形、年轻健康的身体、挺拔诱人的胸部，还不能充分定义海报女郎。她还必须遮住胸部，不让我们有偷窥的机会。蔽体的衣物就像明察秋毫的监管机制，或许比准确无误的解剖学特征更加必要。

海报女郎的典型服饰是分体式泳装，既符合近年来的潮流，又不算过分暴露，能够得到社会的认可。与此同时，还有各式各样不同程度暗示脱衣服的形象（但绝对不会突破严格而明确的底线），足以引发无限遐想。这些性感尤物在卖弄风情的同时，又假装要掩藏她们的性感。而我倾向于将这些微妙之处视为某种程度上的堕落：用陈腐的色情意象玷污了纯洁的海报。

无论如何，海报女郎身上盖着的那几片布，具有再明显不过的双重目的。首先，这并没有逾越一个新教国家的社会规范，否则他们不会允许海报女郎成为半官方性质的工业产品；同时，这又能够提供额外的性感刺激形式，用以试探审查制度的底线。在符合社会规范，不至于因为猥琐下流而冒犯公众

[①] 丽塔·海华斯（1918-1987），美国20世纪40年代红极一时的性感偶像，有"爱之女神"或"美利坚爱神"的绰号。——译注
[②] 简·拉塞尔（1921-2011），美国女演员。——译注
[③] 宝莲·高黛（1910-1990），美国女演员。——译注

禁忌的同时，又能够让人从中得到最大的满足；这种精妙的平衡确定了海报女郎存在的意义，也明显地将其与淫秽色情区别开来。

这种脱衣服的撩人暗示已经发展成为精准的规律：如今，在一个全是美国人的大厅里，丽塔·海华斯只要一脱下手套，就会引发兴奋的口哨声。

海报女郎的蜕变

如今的海报上，女郎身边的布景暧昧而荒唐；这与第一代海报女郎天真无邪的清纯形象形成了鲜明的反差。海报画师或摄影师可能是为了使自己的作品别具一格而设计了这些布景。展示泳装美女的方法有成百上千种，但还没多到成千上万种。但是，正如我们所看到的，这种蜕变使原本完美的海报女郎形象趋于瓦解。

海报女郎作为一种战时产品、一种心理武器，随着和平的来临已经失去了存在的理由。然而，在战后的复兴过程中，这个战时神话的两大要素——情色与道德，逐步分裂。一方面，海报女郎要恢复她所代表的性感意象以及各种明穿暗脱的衣裙所代表的复杂含义；另一方面，又要重建战争总动员结束之后的传统家庭观念。想想看，在美国甚至还有"海报妈妈"和"海报宝宝"的比赛。与之类似，同样作为军需品而诞生的奎宁水、口香糖和香烟，最后也将大量仍有利用价值的剩余资源投入民用市场。

海报女郎背后的哲学

在情色艺术发展史上，或者更具体地说，在与电影相关的情色发展史上，海报女郎象征着未来的性感美女典范。在小说《美丽新世界》（*Brave New World*）中，阿尔多斯·赫胥黎（Aldous Huxley）[①]为我们描绘了那样一个世界：

① 阿尔多斯·赫胥黎（1894-1963），英国作家。——译注

婴儿全部通过试管来培育，男女之间的关系贫乏单调，只剩下放纵的肉欲。赫胥黎只用一个形容词就精妙地描述了体现女性美丽与性感的特征——珠圆玉润。这个词同时体现了触感、观感和肉感。当年赫胥黎笔下珠圆玉润的女性，不正是当代瓦尔加女郎①的原型吗？对于远赴异国长期参战的美国士兵来说，完美女性的形象必然只是用于遐想和消遣，与生育毫无关系。海报女郎正是这种完美形象的表现形式。而在美国，在新教教义这位警觉的监管者的眼皮底下，海报女郎只能属于纯粹的神话范畴。

海报女郎与电影

在这里我谈及电影，是因为海报女郎并非一开始就与电影有关。海报女郎最早不是诞生在银幕上，而是在杂志封面上、《才智》杂志的折页里，以及《美国佬》②杂志可剪下的附页上。后来，电影也将这种情色意象为己所用。于是，瓦尔加女郎很快就变得与好莱坞女星相像。

电影海报女郎的传统由来已久。在 19 世纪末 20 世纪初，乔治·梅里爱魔幻的镜头里那些身着紧身泳衣的女郎就衍生出了早期的情色意象，当时的模特是卡拉曼-希美王妃（Princesse de Caraman-Chimay）③。不久之后，麦克·塞纳特，这位美国影坛精明的开拓者清醒地预见到了泳装的流行。可是，他的泳装美女总是成群出现，就像歌舞杂耍剧一样，完全没有后来高度个人化的海报女郎和电影明星所能表现的那种暗示意味。由此可见，电影自早期起就倾向于使用海报女郎，反过来又推动她日益成为符合观众想象与品位的完美

① 阿尔贝托·瓦尔加（Alberto Vargas，1896-1982），生于秘鲁，著名的海报画师，他笔下的海报女郎被称为"瓦尔加女郎"。——译注
② 二战期间美国陆军主办的杂志，主要供前线士兵阅读，最大的特色就是每期都附赠一张美国最流行的海报女郎附页。——译注
③ 卡拉曼-希美（1873-1916），美国社交名媛，嫁给了一位比利时王子。——译注

女性形象。

我不想过高地评价这种电影中的情色。因为产生于特殊历史时期，海报女郎归根结底是做作、暧昧、浅薄的，尽管她的外表从解剖学意义上说是"健康"的。同样都是战争催生的特殊社会学的研究成果，海报女郎与口香糖一样，两者的作用无非都是提神醒脑。她们是流水线上生产出来的工业制品，经由瓦尔加之手变成了一个模子里刻出来的标准化产品，为了符合监管者的要求而斩断了与生育的关联；她们使电影情色的性质发生了退化。想想《残花泪》中的丽莲·吉许（Lillian Gish）①、《蓝色天使》（*The Blue Angel*，1930）中的玛琳·黛德丽，还有当年的葛丽泰·嘉宝、如今的英格丽·褒曼，比起丽塔·海华斯，她们何止略胜一筹？

1931年的时候，好莱坞女星们靠喝葡萄柚汁保持身材苗条，并隐藏她们的胸部。美国电影检查处②的汹涌潮水不断波及好莱坞。尽管危险似乎源于裸露了真实的身体，但根本的原因其实还是——虚假。电影情色因为狡猾和伪善而衰败。然后，梅·韦斯特（Mae West）③横空出世。未来的美国电影海报女郎肯定不至于曲线毕露到令人目不忍睹；但也未必会摒弃那些矫揉造作和搔首弄姿。无论是花容失色，还是高雅端庄；是羞涩腼腆，还是性感撩人，美国电影海报女郎唯一需要的就是——更加真实。

① 丽莲·吉许（1893-1993），美国女演员、编剧、导演。——译注
② 1922年美国成立了电影检查处负责监管和审查电影内容，因为处长名叫威尔·海斯（Will Hays）而被俗称为海斯办公室（Hays Office）。——译注
③ 梅·韦斯特（1893-1980），美国女演员、编剧。身材傲人、胸部丰满，是20世纪30年代中期美国薪酬最高的女人，被称为"银幕妖女""美国军人的大救星"。——译注

《不法之徒》

——"最好的女人也比不上一匹好马"

在法国上映之前,《不法之徒》就声名狼藉,被预计必然令人失望,并遭受了猛烈的抨击。结果导致这部电影的放映期很短。放映之初,那些想方设法买到票的观众认为他们特别想看的那些镜头被剪掉了,不满地发出"嘘"声。他们觉得自己的权利被剥夺了。而大部分评论家则对同样的问题表示宽容或开起了玩笑,似乎表达不满有失体统。除了缺少简·拉塞尔袒胸露乳的镜头之外,一位评论家还发现了这部影片的另一个缺陷:"对美国人期望过高是幼稚的。"他事先毕竟还是有所期待。

不过,即便是最激进的评论也没能让人心服口服,并未确证《不法之徒》是好莱坞走向衰落和程式化的又一个例子。抨击美国电影是伪善的道德说教很容易;赞美拉伯雷(Rabelais)[1]笔下的修女们和莫里哀笔下的小女仆严实包裹的胸部,也很容易。即便是 18 世纪卿卿我我的短篇爱情小说,也不同于好莱坞流水线生产出来的"罐头情色"——徒有其表实则寡淡无味;如同加利福尼亚的水果,连虫子也不爱吃。可以肯定的是,谁也没有从中看出美国

[1] 拉伯雷(1494-1553),法国幽默文及讽刺文作家。——译注

电影借马歇尔计划之手，企图用简·拉塞尔垫出来的假胸替代杰奎琳·皮埃赫（Jacqueline Pierreux）[1]和妲妮·罗宾（Dany Robin）[2]如假包换的真胸。无可否认，《不法之徒》淹没在了冷漠的汪洋之中。

我认为，霍华德·休斯这部作品遭到冷遇，首先是因为人们的偏见，其次是因为大家心照不宣地保持缄默。评论家们三言两语就轻率地否定了这部电影，不分青红皂白地给它扣上了"缺乏激情"的大帽子。在我看来这种评论更多的只是假定而非事实。恐怕是简·拉塞尔的曼妙身体成了寓言中的酸葡萄吧？如若不然，这样一部由好莱坞拍摄的最著名的情色电影之一，其剧本也是最具轰动性的剧本之一，何以至于如此乏人关注？

《不法之徒》是一部西部片。它具有传统西部片的框架，涉及了大部分西部片的传统主题，也塑造了几位西部片的典型人物，尤其是那位狡黠可爱的治安官。在惠勒的《西部人》中，类似的人物给我们带来了莫大的乐趣。它保持了非常纯粹的西部片形式，其独创性在于对传统西部片元素进行了细节上的调整。编剧和导演在忠实于西部片基本原则的同时，也让我们耳目一新。朱尔斯·福瑟曼（Jules Furthman）[3]、霍华德·休斯和格雷格·托兰德（Gregg Toland）[4]，致力于凸显影片的风格，并在女性元素上做了出人意料的改动。

传统西部片通常设立两类女性角色，分别代表女性神话互补的两面。《关山飞渡》中那位心地善良的妓女，在观众心目中的地位等同于那些勇敢的贞洁少女；正义的牛仔必须将贞洁少女从危难之中拯救出来，以此证明自己并

[1] 杰奎琳·皮埃赫（1923-2005），法国女演员。——译注
[2] 妲妮·罗宾（1927-1995），法国女演员。——译注
[3] 朱尔斯·福瑟曼（1888-1966），美国电影编剧、导演、制片人，是《不法之徒》的编剧。——译注
[4] 格雷格·托兰德（1904-1948），美国电影摄影师、导演，是《不法之徒》的摄影师。——译注

战胜邪恶,才能最终娶她为妻。牛仔通常取代了此前在决斗中被他杀死的少女之父兄的地位。由此可见,西部片不仅具有明显的追寻神圣目标的主题,也在更加微妙的社会学和美学层面涉及骑士神话的基础——女性必须是善良的,即便是沦落风尘的女子。男人才是邪恶的。难道不是男人害得女人沦落吗?妓女不是保留了一份本真的纯良吗?男主角必须经受重重考验,消除男人的罪恶,才能赢回女性的尊重并重新获得保护她的资格。

然而,这种神话恰恰是霍华德·休斯抨击的对象,而且抨击得如此猛烈。除了《凡尔杜先生》,我从未在其他美国电影中见过类似的抨击。

《不法之徒》的基础是对女性的蔑视。与其他西部片的男性角色相反,这部电影中的男人想方设法摆脱保护女人的职责。他们不断地嘲弄她、抛弃她,拒绝接受任何考验。它与传统西部片中男人追寻神圣目标的方向背道而驰:是女人需要男人;女人必须经受各种严酷的考验,才能求得她的男主人多看她一眼。从头至尾,杰克·布特尔(Jack Buetel)①和沃尔特·休斯顿(Walter Huston)②饰演的两位男主角一直共享简·拉塞尔饰演的女主角。这两个男人既有同情心也有勇气与胆识,他们可以为了一匹马而干掉对方,却根本不愿意为她而战。

显而易见,霍华德·休斯故意赋予他的女主角一种共性。简·拉塞尔饰演的女主角并不只是代表一个不值得怜惜的女性。如果存在另外一个女性角色,作为与女主角相反的对照,或许还可以挽回女性的名声:"她们也不都是那样的。"而导演故意舍弃了另外的女性角色。

其实,女主角一点也不令人厌恶。她是一个勇敢的女人,她发誓要为哥哥报仇。她处心积虑地想要杀死她的情人,先是用一把手枪,后来用一把干

① 杰克·布特尔(1915-1989),美国演员。——译注
② 沃尔特·休斯顿(1884-1950),加拿大演员。——译注

草叉。只可惜，她失败了，而且最终被情人强行占有。希梅娜也并没有比她做得更好。我们也不能谴责她在被占有之后就放弃了复仇。从此以后，她的爱会更加炽烈、忠贞，正如她曾经锲而不舍地复仇。她甚至还救了他一命；他生了重病不停地打冷噤，在他气若游丝的时候，她脱光衣服，用自己的身体温暖他。①

　　平心而论，这个女人并不比其他人更坏。她也没有对片中男人们的愤世嫉俗和对她的蔑视做出道德评判。这部电影的逻辑是：女人不应该被特殊对待。片中的男人们始终认为女人不值得受到优待。事实上，这部电影真正的用意在于讲述三个男人相互嫉妒的故事。其中两人，比利小子（由杰克·布特尔扮演）和多克（由沃尔特·休斯顿扮演）跟同一个女人发生了肉体关系，而且他们还喜欢同一匹马。有好几次，他们差点为了这匹马而杀死对方，不过最终他们还是维持了彼此的友谊。这引起了第三个男人（由托马斯·米切尔②扮演）的嫉妒，他一直认为自己是多克唯一的朋友。因此，这些男人只会因为马或者因为彼此而嫉妒。他们就像斯巴达勇士一样，女人不会激起他们心中的波澜。对他们而言，女人只是用来做爱或者做饭的。

　　这样就可以理解美国电影检查处为什么将这部电影禁了四年之久。官方给的理由是某些镜头过于暴露，但在某种程度上不得不承认，他们真正反对的是剧本的基本理念。歧视女性是不可接受的。《不法之徒》中存在对女性的严重鄙夷，即便美国早期犯罪片中所表现的对女性的明显反感，也远远不可与之相比。那些犯罪片中的金发女杀手代表了一种女性罪犯，但同时男人也是邪恶的。而《不法之徒》中没有一个角色令人反感：自然法则赋予了男

① 这一段让人想起多年前那部由弗兰克·鲍沙其（Frank Borzage, 1894-1962, 美国导演、演员）执导的《河》（The River, 1928）。当年的乌鸦如今被一只饥饿的公鸡取代，它瞪着贪婪的眼睛目睹所发生的一切。
② 托马斯·米切尔（Thomas Mitchell, 1892-1962），美国演员。——译注

人优势地位，同时将女人塑造为属于家庭的生物；女人虽然令人愉快却也令人厌烦，还不如一匹马有吸引力。

因此，《不法之徒》并不会令敏锐的观众失望，哪怕是监管者要求删改的那些片段。我前面也说过，那些失望的观众要么是不够真诚，要么是缺乏洞察力。必须承认，我们不太理解这部电影。客观地说，只看公映的版本，它确实是又一部装腔作势的美国电影。然而，正是由于观众的失望，才凸显了它的情色意味。

设想一下，如果这部电影由某个欧洲国家来拍，会是什么样子？瑞典人和丹麦人会给我们展现女主角裸体的正面和侧面；法国人会把女主角的衣服从领口褪到肚脐，然后为观众奉上引起骚动的热吻镜头；德国人的镜头里只会出现胸部，不过是全裸的胸部；意大利人会让女主角穿上黑色的性感睡衣，然后就是伴随着某种嗞嗞声的激情戏。总之，只有好莱坞能够拍出这样一部电影，没让我们看到上述任何一种场景。然而，无论是瑞典、法国或意大利版本，都不如美国版本那般引人遐想。如果一部情色电影什么也没让观众看到，仅仅是通过双乳之间的阴影，就让观众对女主角的性感产生渴望，并让这种渴望持续存在，那么，它的这种诱惑手段也堪称极致完美了。

我非常怀疑霍华德·休斯和格雷格·托兰德肆无忌惮地戏耍了美国电影检查处。《不法之徒》的导演让我们联想到《苏利文的旅行》（*Sullivan's Travels*）的导演，绝非出于偶然。普莱斯顿·斯特奇斯（Preston Sturges）[①]与霍华德·休斯不谋而合。这两位导演都知道如何在对于别人来说是限制的条条框框里建构他们的作品。普莱斯顿·斯特奇斯意识到美国喜剧神话已经达到了饱和状态，几近枯竭；唯有将其本身作为剧本的题材，才能充分利用其

① 普莱斯顿·斯特奇斯（1898-1959），美国编剧、导演。影片《苏利文的旅行》由其执导。——译注

余热。而福瑟曼和休斯则迫使监管者不得不面对情色电影。

仔细想来,甚至可以说,《不法之徒》的真正导演并非休斯,而是海斯[①]。如果导演能够像小说家一样自由运用他的素材,就不必借助于各种暗示。比如,通过黑暗中的噪音和扔在女人身旁的一条低领连衣裙来暗示女人被强暴。这样确实令电影更具美感,可是也让我们失去了嘲弄电影检查处的乐趣。伪君子用手帕遮住女人的胸部,恰恰是"此地无银"的做法,即使是三岁小孩也会忍不住想去揭开手帕一探究竟。可这个愿望无法得到满足,结果就越陷越深,不能自拔……

所以,其实海斯办公室是在放纵数百万公民的情色梦想,这些公民都是好父亲、好丈夫、好情人。这让我相信,《不法之徒》的创作者们非常清楚自己在做什么,他们凭借巧妙的平衡术,精准地踩着审查规则的底线前行,却从未越过雷池半步;同时又让我们时刻意识到他们所承受的巨大道德压力。正是审查规则将《不法之徒》变成了情色电影,否则,它就只不过是一部大胆、暴力、逼真的作品。灯光总是打在简·拉塞尔的颈部,摄影师格雷格·托兰德严谨审慎地(他心里一定觉得很好笑)聚焦于女主角颈部下方那片奶白色的皮肤,中间是一小块阴影。这让失望的观众既紧张又恼火。评论家没有理解《不法之徒》也是情有可原的。在他们眼中,这部电影只有那些他们没有看到的镜头。

对于那些对好莱坞情色电影格外感兴趣的人,我提醒他们注意媒体的关注重点和影片本身的重点之间存在着奇怪的偏差。在《不法之徒》的海报上,简·拉塞尔的裙子被掀起而露出大腿,上衣领口被拉得很低。而实际上在电影里,只出现了她似露非露的胸部。七八年前,美国电影中的情色聚焦点就已经从大腿转移到了胸部;而观众似乎还没有充分意识到这种前卫的变化,从而导致电影发行公司依然拿传统的性感刺激源来敷衍他们。

[①] 美国电影检查处第一任处长,美国电影审查标准的制定者。——译注

为《电影中的情色》一书作注

没有人会想到会存在一本为戏剧中的情色而写的书。严格地说，并不是因为戏剧中的情色不值得思考，而是思考这一主题毫无积极意义。当然，小说的情况就不同了。有一类文学作品的情色基础是完整的，在某种程度上甚至是明确的；但毕竟只是其中一类。在国家图书馆中，那一类藏书所在的区域被称为"地狱"；这就足够说明问题了。确实，如今情色内容在文学作品中的地位日益提高，小说里充斥着情色描写，包括那些流行作品。

毫无疑问，一方面，我们有理由把情色泛滥的主要原因归咎于电影。但另一方面，由于更为普遍的道德观念的约束，才使我们不得不将情色泛滥视为一个问题。作为当代小说家之一，马尔罗无疑以最浅显易懂的语言阐释了以情色为基础的爱情伦理，并且同样完美地证明了其所具有的现代性、历史性和相对性。简而言之，情色在当代文学中的地位近似于中世纪文学中的骑士之爱。但是，无论情色神话的力量多么强大，无论我们如何预计它的未来，情色与小说的文学性之间肯定不像看起来那样具有特殊关联。与绘画的关系亦然。即便是在绘画艺术中占据关键地位的人体绘画，也只是偶尔附带情色含义。不堪入目的图片、油画、雕刻和印刷品，只是一种特殊类型，相当于

淫秽文学的变种。我们可以研究造型艺术中的裸体，它们所传递的情色意味无疑是不容忽视的，但它们仍然是从属的、附加的情色现象。

只有在电影中，情色才可能成为目的和要素。当然不是唯一的要素，许多优秀电影与情色毫无关系。但情色是电影重要的、特殊的，甚至必不可少的一种元素。

因此，罗·杜卡[①]是正确的，他将情色视为电影永恒不变的元素之一："半个世纪以来，电影银幕上始终透着一个水印，那是基本动机之一——情色。"不过，我们需要弄明白，尽管电影中的情色无处不在，但是否只是资本主义供求关系自由发展造成的偶然结果？

为了吸引观众，电影的制作自然而然地转向了最有效的刺激源——性。以非资本主义国家苏联为例，或许还可以进一步证明这一点；苏联电影是世界上最不可能涉及情色的电影。这个例子值得探讨，但似乎并不能作为结论；因为还需要考虑不同的文化、民族、宗教以及社会因素在这个特例里所起的作用。最重要的是，我们必须思考，苏联电影的禁欲主义会不会是人为的和暂时的现象，会不会比资本主义国家在情色电影领域的你追我赶更具有必然性。从这个角度来说，苏联电影《第四十一》（*The Forty-First*）刷新了我们的很多观念。

罗·杜卡似乎将电影情色的源头归结于电影与梦境的关系。"电影恍若梦境，梦中朦胧的世界就如同电影的黑白画面。这也部分地解释了彩色电影的情色内容少于黑白电影的原因：彩色电影不像梦中的世界。"

我并不想与朋友争论，除了针对某些细节。难道从来没有人做过彩色的梦？真不知道这种根深蒂固的偏见从何而来！我不可能是唯一一个会做彩色

[①] 罗·杜卡是《电影中的情色》（*L' Erotisme au cinema*）一书的作者，此书由法国 Jean-Jacques Pauvert 出版公司于 1956 年出版。——原书编者按

梦的人。况且，我也询问过周围的朋友。事实上，正如电影一样，梦境有黑白的也有彩色的，关键在于过程。我最赞同的罗·杜卡的观点是：彩色电影已经超越了彩色的梦。但是他令人不解地低估彩色电影中的情色，对此我当然不能同意。好吧，我们姑且将其视为个人偏好的差异，不再讨论了。关键问题还是在于：电影本身或者动态影像，具有类似梦境的基本特质。

如果上述论点是正确的，那么观众看电影时的心理变化规律与熟睡者做梦时是一样的。而我们从精神分析理论了解到，归根结底，所有的梦都是情色之梦。

我们也知道，梦境的审查机制比所有的"阿纳斯塔西"[①]都要严格得多。我们不知道的是，每个人的"超我"其实都是海斯先生。于是就产生了一套违背常理的各类象征手法，或一般或特殊，负责在意识层面为我们掩饰梦境中那些不可接受的场景。[②]

由此，梦境与电影之间的类比还可以进一步深入探讨。在梦境中和电影里，我们对那些绝不可能出现的场景所怀有的深切渴望是类似的。将梦境与天马行空的自由想象等同起来，是错误的。事实上，梦境中被事先确定和审查的内容是最多的。超现实主义者明确地提醒我们，梦并不受我们的理性控制。从消极的方面说，"超我"的审查机制限制了梦境；而从积极的方面来说，真实的梦境正是对"超我"的禁令难以遏制的反抗。我也清楚电影审查不同于梦境审查，电影审查符合社会需求和法律准则。我只想指出，电影审查机制和梦境审查机制都是不可或缺的，是它们自身辩证性的一部分。

在我看来，上述观点在罗·杜卡的初步分析中并未涉及，在他搜集的大

① 阿纳斯塔西（Anastasie）是法国导演和编剧对电影审查机制的戏称，通常被描绘为一个手拿大剪刀的老太婆。——译注

② 这里是用弗洛伊德关于梦境审查机制的理论比喻电影的审查机制。——译注

量图片中也没能体现,由此造成了双重不足。他当然知道审查者禁止的内容多么令人兴奋,但他只把审查标准视为最后的底线;最重要的是,他精心挑选的图片充分证明了审查机制的消极作用。这些图片更多的是向我们说明审查者通常会剪掉的镜头是什么样子,而不是那些他们没有剪掉的。

我不是要否认这些图片的意趣和魅力;但是,以玛丽莲·梦露(Marilyn Monroe)为例,我认为应当收录的不是挂历上那张被推断为裸体的照片(这是在她成为影星之前拍的照片,因此不应被视为其银幕性感形象的延伸),而是《七年之痒》(The Seven-Year Itch)中地铁出风口将她的裙子吹起的那个经典形象。这样的灵感只能诞生在一个长期具有复杂多样的电影审查机制的国家。这种创意的前提是非凡、精妙的想象力,只有在与愚蠢而僵化的清规戒律进行斗争的过程中才能产生。因此,好莱坞尽管不得不应对各种禁忌,却仍然是世界电影情色之都。

当然,我也不是说所有真正的情色意象都应当设法蒙蔽审查者的火眼金睛,好在银幕上大放异彩。这种"地下斗争"也有可能得不偿失。审查机制的社会及道德禁忌过于武断、愚蠢,无法为想象力开辟合适的渠道。尽管对喜剧片和歌舞片可能有利,但对于现实主义电影来说,审查机制完全是愚蠢至极而又难以逾越的障碍。

电影无法绕开的严苛审查,归根结底是针对影像本身的。因此我们应当仅仅根据影像确定电影情色内容审查的心理学及美学原则。我当然不是要在此界定它们,哪怕是最广义的范畴;而是提出一系列相互联系的想法,也许能够为我们今后的进一步探讨指明方向。

首先容我声明,如果我的这些想法还有些许意义的话,那也要归功于让·多玛奇(Jean Domarchi)[①]。他提出的一番见解极其中肯,令我茅塞顿开。

[①] 与巴赞同时代的作家,生卒年不详。——译注

多玛奇先生并非古板之人,他告诉我他一直反感银幕上那些纵情声色的场景,或者更为普遍存在的那些演员表现平静的情色镜头。换言之,在他看来,情色镜头本应该像其他镜头一样,需要演员入戏;然而让演员在摄影机前表现真实的性冲动,又违背了电影艺术的基本伦理。这个严肃的观点看似令人惊讶,但其论据却是不容辩驳的,而且并不仅仅停留于道德立场。如果银幕上的男女从服饰和情境来看,真的发生了性关系,或者至少开始了前戏;那么,我们也有权利要求犯罪片中的凶手真的杀死受害者,或者至少让他受到致命的伤害。

这种假说并不荒谬,因为将杀戮当成演出的时代,距离我们并没有那么遥远。格列夫广场①上的行刑与古罗马时代角斗场里的血腥杀戮一样,都是围观者的狂欢。我以前的一篇文章曾经谈及一段新闻短片,展现了蒋介石手下的军官在上海的大街上处决所谓的"共党间谍"的场景。那些令人发指的影像与淫秽下流的电影(本体论角度的淫秽色情电影)一样不堪入目。在杀戮场景中,死亡从反面替代了性快感。因此,性快感有时候被描述为"欲仙欲死"也是不无道理的。

戏剧永远不会容忍这种内容存在。与爱情的实际行为相关的一切,都有悖于舞台上演员的表演。不会有谁在皇家剧院被唤起性欲望,无论是演员还是观众,除了脱衣舞,但那是另一种情况。尽管我们承认它是一种演出,但进一步思考会发现脱衣舞与戏剧毫无关系,是舞女自己在脱衣服。她不可能让男舞伴来给她脱衣服,从而引起台下全体男性观众的嫉妒。脱衣舞确实是基于刺激和挑逗观众的欲望。一方面,台下的每一个观众都是她潜在的占有者,舞女也假装献身;但另一方面,谁要是胆敢跳上舞台,必定会被痛揍一顿;

① 即巴黎市政厅广场,1802 年之前被称为"格列夫广场"。法国大革命时期是革命者集会的场所,也是在众目睽睽之下用断头台杀人的场所。——译注

因为其他所有观众都是他的竞争对手，会对他群起而攻之（聚众淫乱和"窥淫癖"又是另一回事了，其心理机制完全不同）。

而在电影中，即便是全裸的女人，也可以被男演员染指，他不加掩饰地表现欲望并真实地爱抚她。在舞台戏剧中，舞台是真实的表演空间，以观众的自觉意识和台上台下的对立为基础；而电影则是在想象世界里徜徉，需要观众的参与与认同。银幕上的男演员抱得美人归，我也会心满意足，因为男演员是我的代理人。他的性感、英俊和勇敢，都不会与我的欲望竞争，反而有助于实现我的欲望。

但是，如果说电影只遵循这唯一的一种心理机制，那就是在粉饰淫秽电影。如果我们想要保持艺术水准，就必须停留在想象世界里。我可以把银幕上发生的一切仅仅当作故事、一种绝不会真正实现的刺激，除非我成为某项罪行的共犯或者隐瞒某种不可告人的情绪。

这意味着，电影可以叙述一切，但不能展示一切。无论是道德的还是低俗的，刺激的还是乏味的，正常的还是病态的，任何与性相关的情境都不应该被强行禁止出现在银幕上，而是应该通过抽象的电影语言来表现，以保证相关影像不会具有纪录片的性质。

因此，尽管我承认《上帝创造女人》（*And God Created Woman*）具有某些优点，但在我看来，它基本上还是一部令人厌恶的电影。

我的上述论点都是基于多玛奇的评论经由逻辑推理得来的。现在我承认，它们招致的反对让我感到不安。反对声很多。首先，毋庸讳言，我的论点确实将一大部分当代瑞典影片打入另册。但是，需要注意的是，真正的情色电影杰作不会遭受这样的批评，比如，我认为施特罗海姆的相关作品就不会，约瑟夫·冯·斯登堡（Sternberg）[①]的也不会。

[①] 约瑟夫·冯·斯登堡（1894-1969），奥地利导演、编剧。——译注

最困扰我的是，我的论证虽然逻辑严谨，但同时也存在局限性。为什么我们只讨论演员，而不牵涉观众？如果美学上的质变是完善的，那么观众应该和演员一样平静。罗丹（Rodin）的雕塑作品"吻"非常逼真，但不会唤起任何下流的念头。

归根究底，将文学意象区别于电影意象难道不是错误的吗？有人之所以认为电影意象本质特殊，是因为电影是通过摄影技术实现的，意味着具有多重审美效应。这些效应我就不在此探讨了。如果多玛奇的假设是正确的，那么经过适当调整，它也应该适用于小说。如果小说里描述的某种行为让他无法足够平静和理性地想象，他应该也会感到不快。但小说家与电影导演及演员的情况又存在多大的差异呢？唯一的解释就是，这些想象与行为的割裂，即便不是任意的，也是很难确定的。赋予小说挑起一切欲望的特权，却禁止与其极为相似的电影展示一切；这在我看来是无法化解的尖锐矛盾。

让·迦本的
宿命

电影明星不仅仅是一位演员，甚至不仅仅是一位受观众喜爱的演员；他是神话或悲剧的主角，宿命已然注定；就连编剧和导演也不得不遵循他的这一宿命，尽管他们自己可能并没有意识到。否则，演员吸引观众的魔咒就将失效。虽然他出演的影片各不相同，总能让我们耳目一新；但我们也不能因此就否定那些电影其实都是对其宿命的确认、深刻而必要的确认，我们不由自主地在这些电影里不断追寻他新的足迹。卓别林的例子就非常典型，也耐人寻味。而像让·迦本这样的明星，则是更加神秘而微妙的例子。

几乎所有迦本主演的电影，至少从《衣冠禽兽》到《玛拉帕加之墙》（*Au-delà des grilles*）是这样：他所饰演的人物，从某种程度上说，最终都是自我毁灭的惨烈结局。皆大欢喜符合商业规律，因此很多制作公司给影片人为地添加了类似莫里哀喜剧那样的结局。如果某位备受观众喜爱和怜惜的明星（人人都希望他们在银幕上婚姻美满、多子多福）不受这一规律约束，难道不奇怪吗？

但是，你能接受迦本成为一位居家男人吗？你能想象在《雾码头》（*Le Quai des Brumes*）的最后，迦本饰演的男主人公终于从扎贝尔（由米切尔·西

芒①饰演）和卢西恩（由皮埃尔·布拉瑟②饰演）两人手里抢走了奈丽（由米歇尔·摩根③饰演），一起登上驶向美国的轮船，开启幸福的未来吗？你能想象在《天色破晓》中，天色破晓之时，他扮演的主人公恢复理智，去投案自首，然后满怀希望地期待无罪判决吗？

不，无法想象。如果编剧为迦本扮演的人物安排美满的结局，简直就是侮辱观众，观众会觉得上当受骗了。

可以采用归谬法来证明：看编剧敢不敢尝试用同样的方法让路易斯·马里奥诺（Luis Mariano）④和提诺·罗西（Tino Rossi）⑤在银幕上死去？

正因为违背了几乎不可打破的电影商业规律，所以更加引人关注？当然不能这样解释。正确的解释是，迦本的这些电影并不是在演绎众多不同的故事。它们讲述的一直是同一个故事——属于他自己的故事、不可避免地会以悲剧收场的故事，就像俄狄浦斯或菲德拉的故事。迦本是当代电影的悲剧主角。每一部迦本的新电影，都为他拧紧了宿命定时炸弹的发条；正如在《天色破晓》中，每天晚上他都会拧紧闹钟的发条；第二天清晨，残酷的闹钟铃声嘲弄般地响起之时，就是他面临死亡的时刻。

他的每一部电影表面上看都是别出心裁、各不相同，本质上却遵循完全相同的齿轮咬合机制。阐明这一点并不难。可以举例说明。据说，在二战之前，迦本坚决拒绝出演没有他擅长的暴怒场景的电影。难道这只是出于大明星的突发奇想？还是这种场景与他的出色表演密切相关？或许，他很可能意识到

① 米切尔·西芒（Michel Simon，1895-1975），法国演员、导演、制片人。——译注
② 皮埃尔·布拉瑟（Pierre Brasseur，1905-1972），法国演员。——译注
③ 米歇尔·摩根（Michèle Morgan，1920-2016），法国女演员。——译注
④ 路易斯·马里奥诺（1914-1970），西班牙歌剧演员及电影演员，深受女观众喜爱。——译注
⑤ 提诺·罗西（1907-1983），法国歌手及电影演员，深受女观众喜爱。——译注

了（出于作为演员的虚荣心），如果没有那种场景，就不符合他的一贯形象。确实，在每部影片里，他扮演的人物几乎都是在盛怒之下铸成大错，让自己掉入了最终必然导致毁灭的致命陷阱。况且，在古代的悲剧和史诗里，愤怒原本就不是一种能够通过洗个冷水澡或打一针镇静剂就得以平复的心理状态；而是一种特殊的状态，一种由神明控制的状态，由此打开神明介入人间的通道，宿命就经由这条通道悄然降临。在愤怒之下，俄狄浦斯前往底比斯城杀死了他并不认识的父亲，为自己带来了灾难。现代的神明们统治着底比斯城的郊区，众多工厂和庞大的产业构成了他们的奥林匹斯山；他们也在等待迦本来到十字路口，走向他的宿命。①

我的上述论点更适用于战前迦本主演的《衣冠禽兽》和《天色破晓》。之后他发生了变化，他变老了，以前的金发变得灰白，脸庞也变胖了。对于电影，我们习惯于说"人不可貌相"，但是，面容可以揭示人物的宿命。迦本不可能永远不发生变化，但他仍然无法摆脱早已注定、无可更改的宿命。

于是，奥朗什和博斯特接替了让·雷诺阿和普莱维尔，为迦本创作了《玛拉帕加之墙》。我们还记得《逃犯贝贝》（*Pépé le Moko*）的最后一个镜头：垂死的男主角紧紧抓住码头的铁栏杆，眼睁睁地看着承载他全部希望的轮船开走了。而《玛拉帕加之墙》则以一个类似的镜头开场。这样的镜头仿佛是在说："哪怕只有一丝机会，他也会跳上船；可现在，他被栏杆隔开了。"《玛拉帕加之墙》只不过意味着迦本回归了他的宿命，半自愿地放弃了银幕上的爱情与幸福；在能说的和能做的都已经完成之后，最终承认：不可预测的牙疼和众神，才是生命中最强大的力量。

必须承认，《海港的玛丽》（*La Marie du Port*）让他的宿命变得柔和了。

① 这里作者将电影产业的大资本家比作古希腊神话中的众神，操控着电影演员及人物的命运。——译注

迦本重新变成了一位演员。史无前例，他扮演的人物结婚了。但是，他会变得幸福吗？马塞尔·卡尔内也没能改变传统神话赋予迦本的宿命。在这部电影里，他是富有的"成功"人士。然而，电影从头至尾都是在讲述一艘从未下过水的航船，或者从未出发去捕鱼的渔船，代表着他从未实现的夙愿；他由来已久的梦想就是扬帆远航，摆脱羁绊，获得自由。因此，这是虚假的幸福、物质的富足，而非真正的成功；只不过还是因为承认失败、放弃行动而得到的微不足道的补偿。众神会对那些不再逞英雄的人手下留情。

因为迦本这样的演员广受欢迎，我们这个时代数以百万计的人通过他所演绎的神话重新发现了自己。这个神话蕴藏的深奥含义还需要社会学家和道德教化者们（尤其是天主教的道德教化者——为什么不可以是神学家？）去思考。或许，一个没有上帝的世界变成了由众神主宰的世界，他们负责安排世人的命运。